广西艺术学院高等教育教学改革工程项目《音乐学专业"精专型"人才培养体系研究》（2016JGY01）成果

广西艺术学院教务处本专科业务专项经费资助项目

广西艺术学院音乐学院音乐学系

优秀教学成果精编

第二辑

芊绵集

主编

潘林紫

蒋　燮

杨柳成

吴　霜

广西师范大学出版社

· 桂林 ·

图书在版编目(CIP)数据

芊绵集：广西艺术学院音乐学院音乐学系优秀教学成果
精编. 第二辑／潘林紫等主编. —桂林：广西师范大学出版
社，2018.8
ISBN 978 - 7 - 5598 - 1098 - 4

Ⅰ. ①芊… Ⅱ. ①潘… Ⅲ. ①音乐 - 文集 Ⅳ. ①J6 - 53

中国版本图书馆 CIP 数据核字(2018)第 187174 号

出 品 人：刘广汉
责任编辑：魏　东
助理编辑：陈天祥
封面设计：王鸣豪

广西师范大学出版社出版发行

（广西桂林市五里店路 9 号　　邮政编码：541004
网址：http://www.bbtpress.com ）

出版人：张艺兵
全国新华书店经销
销售热线：021 - 65200318　021 - 31260822 - 898
山东鸿君杰文化发展有限公司印刷
（山东省淄博市桓台县寿济路 13188 号　邮政编码：256401）
开本：690 × 960mm　　1/16
印张：27.25　　　字数：350 千字
2018 年 8 月第 1 版　　2018 年 8 月第 1 次印刷
定价：108.00 元

如发现印装质量问题，影响阅读，请与出版社发行部门联系调换。

序

广西艺术学院音乐学院音乐学系推出这部文集，编选学生得奖书评文章和本科优秀毕业论文，值得庆贺！《芊绵集》这一书名富于诗意，令人回味。广艺位处南国这块枝叶繁茂、地产丰盈的土地，用"芊绵"来形容，不仅恰如其分，而且也让人联想到艺术、学术和教育的繁荣，这是良好的愿景，更是真实的现况。"广艺"办学业绩突出，在业界众口皆碑。尤其是近年来以"东盟音乐周"为代表的国际性艺术和学术盛会，更是提升了"广艺"的影响力和品牌效应。

我因多次参加东盟音乐周的活动，对"广艺"，特别是这所学院的音乐学科的发展与兴盛有切身的了解，并进而对音乐学系的师生的勤奋、开拓与上进留下深刻印象。已经连续举办三届的"东盟音乐周音乐评论比赛"一届比一届"更上一层楼"，而在每一届比赛的获奖者中，都能看到音乐学系师生的身影。尤其可贵的是，音乐学系在教学过程中一直将音乐评论的训练作为培养和教学的重要成分，也积极鼓励所有学生通过各个渠道来参

与音乐评论的实践。这或许已经成为音乐学系的办学特色之一。也正因如此，中国音乐评论学会第六届年会便在"广艺"举行（2016年11月）。现在回想，参与那次会议所留下的愉快情景仍历历在目。

　　本文集中所收录的"全国高校音乐书评比赛获奖文章"凸显了广艺音乐学系学生在书评方面的业绩。翻阅这些获奖的书评，可以看出这些好学上进的学生阅读之广泛，思想之活跃，观点之明晰，文笔之畅达。而这背后，也可以想见各位指导老师的良苦用心与辛勤付出。本文集中所选入的本科优秀毕业论文，可以说反映出音乐学系教学的另一特色——即以广西本土的音乐文化为观察和研究核心的宗旨。不论是广西原生态音乐文化的田野调查，还是广西地方的音乐史料钩沉，都为我们带来了新鲜而扎实的知识增量。但又不仅如此——一篇以德国现代作曲家库特·魏尔《三分钱歌剧》为研究对象的论文也让我们看到音乐学系师生的研究视野之广阔与探查之深入。

　　凡此种种，都让我们对"广艺"音乐学科，尤其是音乐学系的办学实力和取得的业绩感到由衷的钦佩。我们祝愿音乐学系再接再厉，在今后的教学、研究与实践的过程中取得更大的成绩！

　　是为序。

上海音乐学院　杨燕迪

2018年8月16日于沪上"书乐斋"

目　录

全国高校音乐书评比赛获奖文章

跳动在国家边疆的歌唱生命

——评《国家视野下的民间音乐——花儿音乐的人类学研究》

作者：甘楚雯（2011 级）　　指导老师：蒋　燮

（第六届"人音社杯"全国书评征文活动本科生组　一等奖）

　　一谈到大西北，人们心中的形象往往是：黄土地、豪迈，甚至是有些粗犷。或许无法想象它能与"花儿"这一娇柔的形象扯上一丁点儿关系。但在大西北这片广袤的黄土地上，确实孕育着一朵音乐奇葩——花儿。随着历史文化的积淀，它已深深地扎根于当地民族文化中，以其娇柔的花蕊触动着一代又一代西北人，并在岁月的长河中，翻出无数朵"巨浪"。笔者第一次得知《国家视野下的民间音乐——花儿音乐的人类学研究》（萧璇著，社会科学文献出版社，2013 年，以下简称《花儿》）这本书是在网上书店。看到电脑屏幕上黑灰古朴的封面，笔者心中泛起好奇的涟漪：作者如何呈现花儿与国家这一宏大语境的互动？笔者带着这一疑问，打开了这本书，并细细品读，收获颇丰，感慨良多。

一 《花儿》之特色

（一）结构布局巧妙

在《花儿》中,作者以"国家"的广阔视野讲述西北林县花儿,其中囊括了花儿的本土性及国家性的重要意义。作者运用田野工作和文献考证的方法来把握中国民间音乐"国家化"的历史脉动,其中特别讨论了国家如何把花儿演唱整合到庙会;国家通过屯垦、移民西北边疆所造成的汉藏音乐的融合;现代社会非物质文化遗产语境下国家对花儿的再造等话题。作者用三个版块展开叙述,分别是导论、正文(共有七章)及结语。导论部分主要讲述作者针对花儿研究所提出的问题及相关成果的整理,让读者了解作者的写作思路;正文部分针对林县基本环境、花儿音乐类型及赛唱的游戏特征、花儿的承载体、边疆"王化"与族群音乐的影响、花儿近代学术史发展情况及花儿与政治的关系等做了详细介绍。结语部分是对"国家视野下的中国民间音乐"这一中心主题展开深入分析并总结。从《花儿》的结构目录及篇幅可看出,作者对花儿深度研究的同时,也体现出其严密的逻辑思维。

笔者认为在正文七个章节的叙述中,又可以再细分为三个部分:第一、二章为第一部分,讲述林县自然与社会环境,作者从田野考察见闻出发,以人和事为叙事线索,进而联系到林县花儿的基本形态。开篇就为读者介绍林县与花儿的基本情况,没有太多学术性的话语,反而略显幽默,例如二郎山花儿庙会的基本情况及当地花儿"好把式"的故事、从艺经历等,简洁的文字透露出浓浓的"喜感",让读者在轻松的语境里有继续阅读的兴趣。第

三至第五章为第二部分,这部分的叙述重点不是花儿本体,而是花儿的承载体。作者从"浪山—庙会—国家种族"这三个由小到大的互动层对花儿的主要承载体进行描述,承载体越大,对其影响越深,笔者把这些承载体比喻成花儿的花房,林县花儿正是在各种具有典型意义的花房中被不断培育,不断"开花结子"。花儿在多层互联的关系网中呈现出不一样的景象,如从"两位王妃竞争"的简化仪式性行为到由民众参与的具有生殖崇拜内涵的"高禖之祭",这是一种国家对民间传统进行改造的现象,体现出国家和民间社会的互动,这个过程其实都归结于庙会这一在当地具有深远影响力的"花房"。因此,不管是民间传统,还是国家祭祀,抑或是两者的相互作用,庙会所扮演的角色都具有核心意义。第六、七章为第三部分,前者讲述花儿近代学术史发展情况,后者谈论中华人民共和国成立后花儿文化的发展及其对国家、社会、经济的影响。笔者认为,这两章的关联性在于学术界的花儿研究在一定程度上让花儿为世人所知,而不仅局限于西北一隅。其研究结果是花儿得到国家乃至世界的认同,进而影响到这一民歌体裁的发展、演变以及当地人文精神等社会景观。作者对书目结构的布局具有深意,力图达到层层深入、从微观到宏观的效果。

(二) 小型叙事展现宏大视野

早在先秦时期,一些思想家就已经意识到音乐与治国的关系。《国语·周语下》载:"律吕不易,无奸物也。细钧有钟无镈,昭其大也。大钧有镈无钟,甚大无镈,鸣其细也。大昭小鸣,和之道也。和平则久,久固则纯,纯明则终,终复则乐,所以成政也,故先王贵之。"这段话道出了"乐"之于"和"的重要性,进而深化到"乐"对治国的必要性。古代中国有把音乐与国家根本大法并列的传统,认为"乐"是实现国家政通人和的主要手段。现代

民族音乐研究者把目光从遥远的"他者"转向自身,开启对复杂社会的民间音乐和当代音乐的研究,并关注到国家意识形态对音乐的作用。《花儿》研究的主题虽为西北民间歌种,但并非是传统的花儿学研究,而是利用林县花儿个案为研究窗口,探讨中国民间音乐中潜藏的国家话语,即国家和现代社会如何影响林县花儿文化的历史形成、演化过程和当今发展,关注这个过程中国家与个人的博弈实践,以及花儿音乐及其文化传统如何发生变化。① 笔者查阅文献时发现,在花儿研究的早期,无论是在花儿唱词还是音乐文本研究方面,很多著述均从花儿特定的语境中抽离出来。但是,《花儿》的研究视野始终紧扣从古至今国家民族政策对"花儿"的影响及现今变迁态势,通过花儿音乐透视种种颇具深意的现象,如社会习俗、性俗、生殖崇拜、民间与国家的祭祀、庙会众神对民族文化的影响、民族与民族之间的交融、地方文化的构建、与政治的关联等,进而反映国家政治、社会文化、民族精神、国民经济等不同侧面的情况。作者以这一宏大的研究视野,使花儿文化在充满学术气息的同时也弥漫着浓浓的生活味道。

作者对林县花儿身处国家政治语境中的各类形态做了具体分析,让读者从多个妙趣横生的案例中找寻花儿的特殊魅力。如第七章"花儿为什么这样'红'"这部分,作者分析花儿在政治、地方文化、地方政府、现代国家话语背景下的发展,揭示花儿作为中国社会生活符号参与国家话语建构,成为国家意识形态、地方经济发展的宣传工具,让花儿文化在"非正统的言辞和活动"与"民间和国家的妥协"形成的对峙和紧张中获得前所未有的活力。② 笔者认为,作者将花儿的小型叙事与"国家"这一宏大视野结合得十分恰当,以众多精辟的实例映射出国家治理与民间音乐互动的深刻道理。

① 萧璇:《国家视野下的民间音乐——花儿音乐的人类学研究》,第10页。
② 同上,第39页。

（三）两种文本，异样体验

在《花儿》中，作者有关田野考察与历史研究的分析，让笔者想到项阳先生在《接通的意义——传统·田野·历史》一文提及："从学界对历史人类学指导下的田野调查、回到历史现场，从区域社会中把握脉络的实践展开辨析讨论……强调音乐史学走出书斋，传统音乐接通历史，在各有侧重的视角下进行综合、立体的研究，从而真正把握传统音乐文化的内涵。"[①]一部好的作品必是作者思想与实践的完美结合。《花儿》的田野研究以"两种文本、异样心境"为核心，两种文本分别指解释文本（田野资料）和分析文本（文献资料）。作者在著述中把两种文本契合得很好，让读者体验到情感、理智、心境编织的那片历史场域中的时空演绎。

作者对《花儿》田野资料的讲述，注重回归情境，把读者的思绪带到特定的文化语境中。在阅读田野研究部分时，笔者深感作者田野工作的细致严谨，以及在考察工作中不断求新的精神。强调"在场"体验是作者所崇尚并不断付诸实践的民族音乐学治学理念。《花儿》很好地体现了作者丰富的田野工作经验积累；在文本分析中，作者梳理了大量的文献资料，有国外民族音乐学的发展、花儿的研究历史、音乐民族志等。作者对诸多文献资料的爬梳，是《花儿》研究的有力证据，她还运用较为新颖的学术理论开拓了民族音乐学研究的另一片新兴视域——国家视野下的民间音乐。这种崭新的视角，全面而不失逻辑地呈现出各个时期的花儿研究与花儿样态，让研究有迹可循。田野研究作为一种解释文本，让人体验到文本分析中缺

① 项阳：《接通的意义——传统·田野·历史》，《音乐艺术》（上海音乐学院学报）2011 年第 1 期，第 9 页。

失的生活感悟。作者通过笔尖的文字，把历史冲击与田野情感体验表达得
丝丝入扣。

（四）充满趣味的精辟小结

　　作者在每章结束处均用了有深化性的趣味十足的小结，仿佛是意犹未
尽的文思延续。每章小结都使用了一些吸引人眼球的神话故事或令人寻
味的史料，以达到进一步补充、深化中心思想的作用，开阔了读者的视野。
如第一章小结中，作者通过分析田野工作获得的相关资料，让读者在亲切
的话语中感受到回归生活的学术气息；第三章主要讲述民间传统与官方祭
祀的互动，作者在小结中继续深化这一主题，并拓展到另外一个知识点：用
一段神话故事告知读者林县"女尊男卑"现象的来龙去脉；第六章小结中，
作者用"学者叙事"作为标题，意在补充前文未涉及的内容，给读者普及一
些其他知识——"士"的音乐功能论建构，以之说明古代音乐与治国的关
系。这种有趣的小结不失为民族音乐学书写范式的创新，让笔者深受
裨益。

二　《花儿》之商榷

（一）花儿与国家关系的讨论不够深入

　　整本书的正文部分，作者为我们呈现的重点是花儿在各种社会场合的
发展状态，对于国家在"花儿"这一音乐体裁下的语义内涵讨论略少。虽然

在每一章的讲述中都贯穿着"国家"这一宏大视野,但在分析层面却没有就"花儿"这一视域本身进行较为深入的分析讨论。另外,书中在对"花房"等国家层面进行探讨时,为读者呈现了大量的文献资料,却没有结合"花房"与"花儿"的关系进行细致解读,让读者阅读时不能很好地把握作者对花儿与"国家"这层互动关系的独到见解,从而不能很好体会书中要旨。

笔者认为,作者在写作过程中,应进一步把花儿贯穿到著述内容的主线中,各个"国家"层面的描写都应充分结合花儿的形态与生态。从花儿的生态文化环境中谈论花儿,让花儿的研究无处不牵引"国家视野"这一中心议题。

(二) 花儿的形态分析较少

作为一种魅力独特的民间音乐,花儿本体也具有相当的研究吸引力。作者整合了大量不同时期的花儿文献,却没有对花儿的乐谱进行较为细致的剖析,只在第二章和第五章中稍微掠过。若能对花儿音乐本体关注再多一点,进而揭示出这种体裁形态的变迁与社会、国家文化环境的互动关系,则可能会更有力地论证著述的核心观点。

(三) 理论与案例论述结合不够紧密

《花儿》导论部分为读者呈现了很多有关民族音乐学、人类学、社会学的学术性理论,但是理论阐述与花儿实例的结合却不是那么紧密。这让笔者犹如看到一堵有细纹的墙,各类理论的整合就像墙体,而案例论述犹如墙上的石灰,如果石灰与墙体不能很好结合,那就会出现细纹。如在"文献综述"的"民族音乐学视野中的'音乐与国家'"这部分,作者为读者列出很

多民族音乐学发展过程中有关"国家""民族"话题的探讨,有来自西方的,也有中国本土的。这些较为系统的理论在后文却没有结合花儿进行延伸讨论。笔者认为,如果这部分理论介绍能与花儿研究案例紧密结合,将会为读者呈示以花儿这一歌唱体裁为代表的民间音乐在民族音乐学理论发展过程中展现的别样姿态。

结　语

随着"非遗热"的持续升温,不少学者把目光投射到花儿上,作者正是在这一文化背景下作成《花儿》。该书以崭新的眼光——"国家"视角来透视花儿音乐的生存样态,为当代中国传统音乐研究提供了更为广博的分析思路。

笔者品读完《花儿》,看到了以花儿体裁为代表的西北民间音乐透过国家层面所折射的种种具有代表性的社会现象。处在国家边疆、民族杂居地区的花儿无论是在学术领域,还是在国家政治领域,都具有非同寻常的意义。因为,它与当地百姓的生活如此真实地联系着,与国家社会、民族历史都深刻地相互影响并形塑着。最让笔者欣赏的是,作者把案头研究与田野研究结合得很好,让冷冰冰的案头工作充满生活气息。通过对作者田野工作部分的阅读,笔者发现作者善于捕捉生活中的千滋百味,善于运用浓厚的生活气息来中和生冷的理论,让学术更显生动。

作为一位年轻的女性学者,作者在音乐表演(声乐表演)、音乐学及人文社会科学都有过学习的经历,这使得她思考问题的视角较为丰富多元。用细腻的笔触展现花儿在国家视野下的风采,得力于她对研究对象所付出

的热情、努力以及多学科理论熏陶的洞察能力。因此,汇聚更多学科理论、方法来壮大民族音乐学研究的知识宝库,是每个民族音乐学学人都应该做出的努力,这是笔者阅读完该书后最深刻的体悟。

蛮乐不"蛮" 诗性天籁

——评《诗性的思维——壮侗民族民歌文化传承与发展的调查和研究》

作者：濮海伦(2011 级)　　指导老师：蒋　燮

（第六届"人音社杯"全国书评征文活动本科生组　一等奖）

　　岭南诸族群，古有"岭南蛮夷"之称，主要分布在广西西部至广东东部及桂、粤、赣、湘四省区交界地带。南岭山脉是中国南方最大的横向构造带山脉，也是长江流域与珠江流域的重要分水岭。险峻的地理环境，使得岭南与中原地区的交通与经济联系长期受到阻碍，导致岭南地区的经济、文化发展在很长时期远不及中原，成为"蛮夷之地"。《隋书》卷八二有载："南蛮杂类，与华人错居。曰蜒、曰獽、曰俚、曰僚、曰㐌，俱无君长，随山洞而居，古先所谓百越是也。"岭南诸族群创造的音乐文化在古代也被冠以"蛮乐""僚乐"之名。在岭南族群先民中，南越、西瓯、骆越等是其中较为强盛的部族。据考证，西瓯和骆越与现今壮、侗民族有直接的渊源关系。壮侗两族自古以来就有友好的交往与密切的文化交流，在长期的历史发展过程中互相影响，两者在音乐、文化、风俗等形成方面有不少共同特征。如壮

族"三月三"、侗族"会期"等均为青年男女通过歌会进行的社交活动,其主要社会功能大体一致。另外,壮侗两族的歌舞、说唱音乐等在音乐题材,表演形式等方面都表现出两个民族音乐文化一脉相承的血缘关系。壮、侗民族聚居区一直有"诗的家乡,歌的海洋"之美誉,在数千年的历史长河中,壮、侗民族同胞创造了许多意蕴丰富的民族音乐文化,其中壮族"刘三姐"文化、侗族"大歌"文化等均为享誉世界的经典代表。

作为一个壮族人,笔者对壮族文化与音乐一直怀有浓厚的兴趣。如今,壮族凭着自身的文化魅力越来越多地出现在公众的视野中,笔者在深感自豪的同时,也对当前众多领域学者投身壮、侗民族民歌文化研究感到由衷欣慰。一次偶然的机会,笔者看到了壮族学者覃德清先生的《诗性的思维——壮侗民族民歌文化传承与发展的调查和研究》(科学技术出版社,2012 年,以下简称《思维》)一书,标题"诗性的思维"一词深深吸引着我,究竟"诗性的思维"与古时有"蛮乐"之称的壮、侗民族音乐文化有着怎样的深层勾连? 带着疑惑,笔者翻开了这本书。

覃德清先生毕业于中山大学,获得文化人类学专业博士学位,先后出版《审美人类学的心理与实践》《文化保护与民族发展》《壮族文化的传统特征与现代建构》等著作。他的著作《思维》借助学科交叉的方法,在联合国教科文组织提出的"人类口头和非物质遗产代表作"保护理念的时代背景下,对壮、侗民族民歌文化展开实地调查和研究,这一研究成果为壮、侗民族民歌得到有效保护与踵事增华提供了不少难能可贵的实践依据和理论指导。

《思维》一书共九章,可分为四个板块:第一个板块为第一至三章,主要阐述了壮、侗民族民歌文化的理论视角和时代背景;第二个板块为第四至七章,深入探讨广西宜州、田阳两地壮族民歌的传承与保护及广西三江侗族民歌传承主体和表演习俗的现代变迁;第三个板块为第八章,主要内

容是广西民族文化资源的产业化发展实例分析；第四个板块是第九章，主要从非物质文化遗产保护角度对民歌文化传承进行理性反思并提出相应的保护策略。

纵观全书，可以从以下几个方面来对其进行分析和研究。

一　以"审美人类学"的视角切入侗族民歌研究

审美人类学（Aesthetic Anthropology）是美学领域对异民族、异文化，或本民族、本社会中的民间文化进行美学研究，还有人类学领域对所调查所研究的诸族群社会文化中，对包含其中的审美文化进行分析探索所取得的研究成果，经化合创生而建构的一门综合性交叉学科。① 《思维》基于审美人类学的眼光，从文化传承场②、市场经济、文化传播三个方面分析当前壮族民歌传承模式的现代转型；对多重力量介入的传承现状进行分析，并对当前民歌文化保护工作提出相关意见和建议，指出传承和保护的核心所在；从文化变迁、文化传承和文化创新，以及经济和文化冲突带来的文化困境反观侗族歌者的文化适应程度；随之借鉴"表演理论"③的视角，进一步对侗族民歌展演场域、展演机制、受众和文化功能进行解读，从而确立当前侗族民歌表演机制变迁对现代传承模式的影响，继而总结诠释当代侗族民歌文化的研究现状与未来发展，为侗族民歌文化的保护工作确立了较为明确

① 覃德清：《诗性的思维——壮侗民族民歌文化传承与发展的调查和研究》，第 15 页。

② 文化传承场即传承文化的场地，可理解为一个空间，这种空间分为有形和无形两种。

③ 表演理论以表演为中心，关注民间文学文本在特定语境中的动态形成过程和其形式的实际应用。其理论核心就是把民间叙事作为一个特定语境中的表演的动态过程，也是一个实际的交流过程。

的方向。

《思维》借助表演理论中的表演情景分类法,通过调查与研究,以时间因素、演唱地点、受众群体、表演主体四个方面为基准,对侗族民歌展演场域的变迁加以深度分析,按表演空间出现的时间顺序对侗族民歌展演场域进行划分,并对当前新兴侗歌展演场域的文化功能与社会、经济价值进行细致解读。今时今日,侗族民歌仍然保持着旺盛的生命力,除了侗族歌者主体性增强的缘由,更因其一直锲而不舍地在不同语境中使用侗歌文化来表达与呈现自己的生活状况与情感诉求。

二　以"变迁"的眼光审视壮侗民族民歌文化

随着全球经济一体化进程的加快,许多传统民族艺术亦不可避免与外来文化发生碰撞,在这种背景下,传统民歌文化势必要与时代步伐趋向一致,在活态传承的基础上推陈出新,保持旺盛的活力,在历史的长河中越走越远,闪耀光芒。

壮族民歌以其独特的魅力与深厚的文化底蕴,在新的时代勇于突破和创新,打破了传统歌圩的局限性,为新一代壮族人带来新的希望。《思维》通过对宜州、田阳两地壮族民歌传承,开发与保护现状详尽的调查研究,梳理并分析当代壮族民歌文化传承过程中所面临的危机和困扰、商业化观念对传承主体的影响、大众传媒下的现代传播模式等问题,对我们进一步深入探讨传统音乐文化的传承、保护和开发有着十分积极的意义。

在过去,歌圩担负着壮族人民表达思想、与人交流和进行审美活动、传承民族音乐文化的重要任务,对壮族人民群众有着非比寻常的意义。《思

维》发现，随着时代的变迁，歌圩这一壮族传统的民俗活动也出现了一些
"新"现象：一些打工归来的农民工以及自主创业的个体户，或是出于孝敬
热爱山歌的父母，或为了宣传自办企业，均自主出资举办山歌比赛，将乡亲
们聚集一起，共同欢唱。而且由于商业化进程的影响，传统的歌咏文化开
始向现代模式发展，举办歌会的目的、歌手参加表演的目的均已发生改变，
单一的口头传承变迁为以电子媒介为主要载体的山歌传播模式，最为典型
的方式是山歌光盘的制作与销售。电子媒介为山歌的传播和传承提供了
更为迅捷方便的途径，也是传承主体在商品经济时代为更好地延续山歌的
生命力而主动适应时代发展的生动写照。

　　侗族人有着深厚的历史文化积淀，侗族大歌更是享誉世界的民族民
间艺术，不少人从世界各地慕名而来，只为聆听一曲侗族天籁。为了更好
地感受侗族民歌的独特魅力及其民歌文化的现代变迁，《思维》运用人类
学参与观察、文化深描及动态发展的观点和方法，对广西三江侗族自治县
梅林乡新民中寨屯歌者的基本情况进行深入详细的考察，"从歌者对侗
歌的选择、传承和创新等方面对他们的生存境况和文化困境进行微观研
究，搜集侗族民歌传承主体以及传承现状的相关资料"①，将传统与现代
展演模式做一系列对比，以之全面解读当代侗歌的传承及其文化适应与
变迁状况，为侗族民歌得以更好地传承和发展做出可行性思考。作者认
为，只有民族文化传承主体文化意识的觉醒、国家和政府政策的支持、社
会各界的关注等多重力量的共同推动，才能让民族文化的传承发展更有
希望。

　　近年来，侗族大歌以其独特的音乐特点受到国内外广泛关注，国家相
关的保护政策也纷纷出台，中寨屯的歌者看到了侗族大歌的发展前景，意

① 覃德清：《诗性的思维——壮侗民族民歌文化传承与发展的调查和研究》，第136页。

识到侗族民歌对其自身文化表达的重要性,对于改善生活条件的重要作用和民族文化生存发展的重大意义,从而主动思考和分析当前社会背景下的侗族民歌生态环境,随时调整大歌传承与发展的规划,力求达到经济和传承"双赢"的局面。如中寨屯歌者主动迎合现代社会观众的审美趣味,努力突出和展示其文化的独特性,并充分发挥自身优势,开创本地舞台表演,调动全寨人民的积极性,共同传承、发展侗歌文化;另外,中寨屯还大力拓展侗歌传承空间,积极外出表演,使舞台展演成为一种新兴且富有活力的传承方式,并将一些年轻人也吸引到表演队伍中来。由此,侗族大歌的传承和发展在良好的氛围中稳定推进。

三　从"诗性智慧"角度探讨壮侗民族民歌音乐

诗性思维是指根据诗性智慧、诗性直觉为前提,并以诗歌文化为创造成果,由诗性的韵律贯穿整个思维过程的一种思维模式。[①] 壮族人民在语言上有着得天独厚的优势,词汇丰富、富有形象性的壮语可以随时随地展示壮族人民的诗性思维天赋。壮族歌咏文化的盛行,既是风俗文化使然,更是诗性思维的外化体现。壮族地区山清水秀、风光秀丽、气候温和,舒适的生活环境造就了壮族人敏感细腻、率真多情的性格。壮族人民以歌为美,他们出色的歌唱天赋,可以随时随地唱出妙趣横生、意蕴深刻的优秀诗篇。壮族人民在长时间的生产生活实践中有了海量的歌词积累和歌谣创造,壮族民众丰富的想象力和创造力在这些朗朗上口的歌谣中得到完美的

① 覃德清:《诗性的思维——壮侗民族民歌文化传承与发展的调查和研究》,第 25 页。

体现。换言之,壮族诗性直觉的形成,来源于长期的编歌实践,因为壮民习惯以一种诗性的眼光去看待外部世界,以诗性的语言去描绘、歌颂现实生活,久而久之形成了敏锐的创造力与民族文化的诗性特征。诗性思维的成熟需要经过较长时间的历史积淀,壮族人民世代习歌成俗,山歌已成为每一个壮族人生活中不可或缺的组成部分,正因为此,处在这种浓郁歌唱环境中的壮族人,形成了自身浓郁的诗性直觉和诗性智慧。

侗族也是个爱歌并善歌的民族,他们世代居住在湘、黔、桂三省交界地区,依山傍水、气候宜人的生活环境形成了侗族人意蕴深刻的"饭养身,歌养心"的文化传统以及深邃的民歌文化。侗族的歌咏习俗是在侗族人民以歌传情、以歌养性的过程中凝结而成的侗族核心文化智慧,也是侗族诗性思维外化的具体表现。在民族文化传承的过程中,侗族人民极高的艺术天赋使得他们能够通过音乐来淋漓尽致地表达自身情感与思想。侗民能歌善唱,乐器也是一绝,他们善奏芦笙、侗琵琶、牛腿琴等,甚至摘片树叶都能吹奏出优美的旋律。若不是他们在日常生活实践中惯用诗性思维并加入自身的想象力和诗性创造力,形成一定的诗性直觉,又如何能够善用音乐来表达自身情感呢?侗人的传统音乐文化与日常生活紧密相连,并贯穿于日常生活的各个层面,具有丰富的文化底蕴,如酒席上的对酒歌和款词、婚嫁礼仪、月也社交中的大歌表演等。侗族音乐文化的另一个特点是它的综合性,即在一项活动中并非只见单一类型的音乐文化,而是多方面、多层次音乐文化的交流与综合展示。例如在"月也"这一传统社交活动中就包含民歌、民间歌舞、民间戏曲等多种音乐类型。这些精美的音乐文化形式,全面展现出侗家儿女历经岁月淘洗的诗性智慧与艺术成就。

四 "非遗热"中的理性思考

非物质文化遗产保护是一个世界性的话题。"非遗"保护的主体主要由政府行政部门、学者、开发商和民众(主要为文化主体的民族成员)构成。然而,这四方相互间存在着不同的利益需求,从而对非物质文化遗产保护工作的顺利进行产生一定的影响。为了达到更好的保护目的,《思维》认为在保护和规划行为中应坚持非物质文化遗产保护的三大原则。书中分别从生态性、开放性、主体性方面详细阐述了坚持实行三大原则的必要性和意义所在,并强调这三项原则并不是各自孤立,而是相互联系、彼此制约的关系,只有维持三者间的和谐,才有可能达到事半功倍的效果。

由于非物质文化遗产具有生态性,所以更要注重其活态保护工作。非物质文化遗产的各项基本功能如审美、娱乐功能等都依存于特定的生态环境,也只有在活态环境下进行保护,才是最理想和有效的。壮族歌咏作为壮族土生土长的民族文化,在传承与发展过程中绝不能脱离壮乡这一空间载体,也不能脱离壮族人民群众这一文化传承主体,否则,就如同无本之木、无源之水,生命力注定不能持久而终将枯竭。

在现代化与全球化交融互动的今天,随着交通、通讯、网络传媒的发展和普及,传统的民族文化遭受到前所未有的冲击,封闭、孤立的发展已不现实,要在信息传媒时代站稳脚跟,传统音乐文化势必要做出调适以顺应时代发展需要。南宁国际民歌艺术节是传统民歌在现代社会发展的新型模式,近年来为世人所熟知:一方面,它通过"寻找母亲的仪式"来重拾壮、侗民族传统民歌的社会娱乐功能,让人们在忙碌焦躁的现代社会得到心灵的

洗涤与慰藉;另一方面,又促使壮、侗民族民歌与现代审美意识结合,走"大众平民"路线。南宁国际民歌艺术节的成功举办,是传统艺术与现代艺术完美糅合而迈出的历史性一步。总的来说,非物质文化遗产保护并不是一味将传统民族文化封闭起来进行博物馆式的保存,而应向时代开放,让传统艺术与现代审美意识相互磨合,找寻最佳的共存点,在时代中找到一个合适的位置来延续其生命力。

任何形式的音乐文化想要传承和发展,一定会有其传承主体的存在。壮族、侗族同胞是壮、侗民族民歌文化的传承主体,他们是该文化的创造者、传承者、实践者和负载者,是壮、侗民族非物质文化遗产保护的中坚力量。诚然,保护工作的顺利展开也与国家法律政策、教育宣传关系密切,但这些力量再强大,始终也只是保护工作的外源性力量,其核心力量始终都是文化传承主体本身。若传承主体选择放弃,外部力量强制参与保护也无济于事。

作者针对"整体性""活态性""开放性"三项保护原则,提出相应的保护方法与措施:合理运用法律和政策为保护工作打造坚实有力的法律后盾;通过教育和宣传手段唤醒壮、侗民族音乐文化主体和广大民众的保护意识;充分开发利用传统民族文化本身所具有的市场价值,保证壮、侗民族非物质文化遗产保护工作得以顺利展开。

五　从"旅游文化产业化"观念透析壮族民族音乐的发展

每个民族都有自己独特的文化,在长期的历史发展中,这些民族文化历久弥新,散发出独特的艺术魅力。随着市场经济的发展要求,各级地方

政府为了促进当地经济发展,逐渐将眼光聚焦具有浓郁民族文化气息的民族音乐资源,借以发展旅游业,这不仅为传统民族音乐文化开拓了新的生存方式,也为改善本地区的经济状况做出了重要的贡献。

"刘三姐文化"是壮族山歌历史悠久、意蕴深厚的代表。在各级政府的大力倡导下,"刘三姐文化"早已成为广西民族文化的代表性符号。《思维》按照时间脉络对其流传纵横坐标进行梳理,继而分析"刘三姐文化"品牌的形成过程,从文化地理脉络和自然景观优势等方面深入剖析大型山水实景演出《印象·刘三姐》的创编过程,总结其取得成功的原因及带来的一系列在经济和文化保护层面的影响。《思维》还从视觉感受、内容策划、舞台布景、经营手段等角度,细致解读《印象·刘三姐》七个主题的具体组成及其内容展示所带来的直接影响与成功之道。《思维》亦运用多重视角评析的方法,运用口头询问、问卷调查等方式,来获得完善、全面的受众评价资料,为公正、公平地评析《印象·刘三姐》打下坚实基础。有了丰厚的考察成果做后盾,《思维》从文化调查、背景调查、人物形象、故事完整性等方面解读《印象·刘三姐》所表现的文化内涵及其给旅游主体带来的审美影响和感受,并将《印象·刘三姐》和彩调剧《刘三姐》、电视剧《刘三姐》做分析对比,论证《印象·刘三姐》在发展过程中呈现出的变异性及其再生和衍生形态。

"在旅游语境中发展民族民间文化,可以成为市场经济条件下为解决民族民间文化生存困境探索出路的一种有效方法,对民族民间文化的生存空间具有积极的作用。"[1]正如书中所述,民族民间文化发展如能结合当前热门的旅游产业发展,其生存发展空间势必会极大拓宽,与旅游产业相结合所带来的直接利益也会促使更多的民族文化传承主体自动自觉担当起

① 覃德清:《诗性的思维——壮侗民族民歌文化传承与发展的调查和研究》,第 229 页。

传承的责任和义务,而旅游产业的发展也对传播民族民间音乐有着不可小觑的作用,传统民族民间音乐文化可以在旅游发展中得到蜕变,获得新生。

结　语

综上所述,《思维》确实是一本较为优秀的研究壮、侗民族民歌文化传承与发展的好书。书中字里行间体现多学科的思维方式,著者严谨、精益求精的学术态度和独具匠心的学术精神。它从审美人类学、文化变迁、诗性智慧、非物质文化遗产保护、旅游文化产业化五个角度对壮、侗民族民歌文化的传承与发展做出较为具体的理论指导。书中包含丰富的一手资料,使读者能够直观地理解、感受相关调查和分析成果;另外,书中在阐述著者自己的一些观点时经常引经据典,相关专业术语都一一做出详细解释,方便者领悟其要表达的内容;在不少章节的结束部分,著者都会在原有研究成果的基础上进一步提出新的问题,引发读者朋友进行更深层次的思考。

但是,人非圣贤,无法做到尽善尽美,书中亦存在一些值得商榷之处:首先,在行文上,书中同样一段话在不同地方被反复使用,表达方式大致相同,显得有些冗杂,例如书中第 82 页写道:"2002 年敢壮山被学术界认定为布洛陀文化遗址,是祭拜壮族'祖公'布洛陀的'圣山'。"这在第 100 页和第115 页均有使用,后两处的表述基本没有太多变化;其次,该书是研究壮、侗民族民歌文化传承与发展的著作,书中解读民歌本体时却只见歌词不见谱例,这无疑阻碍了读者更深入体会壮、侗民族民歌文化的精髓所在;再次,书中关于广西民族音乐文化资源产业化发展的案例虽然列举《印象·刘三

姐》这一经典案例,但关于侗族的案例却没有提及,显得厚此薄彼。瑕不掩瑜,即使这本书存在这样或那样的不足,它依然是一本以审美人类学等较新的学术视角审视壮、侗民族民歌文化传承和发展的优秀著作,通过对该书的研读,笔者深深地感受到传承和保护壮、侗民族民歌文化的责任感和紧迫性。

长期以来,壮、侗民族音乐一直被冠以"蛮乐"之名,现在看来,这一思想是十分偏颇、不理智的。殊不知,壮、侗民族有着自身独特的民族文化魅力,壮、侗同胞聪慧、善良、热情、质朴、好客,凭着自身的才华和智慧,创造出令人叹为观止的民族音乐文化。壮、侗民歌是壮、侗民族诗性思维的具体体现,他们在长期的歌唱实践中,运用本民族的诗性直觉和诗性智慧创造出浩如烟海的优秀音乐作品并顽强延续至今,由此看来,蛮乐并不"蛮",相反,它是壮、侗民族智慧的结晶,是壮、侗民族传统文化的代表,不愧是诗性的天籁!

浸染着城市文化印痕的音乐表达

——评《城市音乐纪事》

作者：胡艺睿(2011 级)　　指导老师：杨柳成

（第六届"人音社杯"全国书评征文活动本科生组　一等奖）

一口气读完洛秦教授的《城市音乐纪事》是在近期的阅读计划之外的。翻开书后，本以为会是一次笔墨颇为浓郁、纯学术理论的学习过程，没想到洛老师用平白随性的笔触，把笔者带入"城市音乐"的"时空"之中，字里行间无不体现出作者的真知灼见。

《城市音乐纪事》（由上海高校音乐人类学 E - 研究院建设计划项目资助，于 2013 年 4 月在上海书店出版社出版）以文化与音乐的关系作为切入点，阐释了"文化是音乐的根基，音乐是文化的源泉"①的观点。除序言（即"是我们作用着音乐，还是音乐作用着我们"）和后记外，该著作主体由四个部分组成（即辑一、辑二、辑三、辑四）。基于这些年丰富的学习、生活经历，

① 洛秦编著：《城市音乐纪事》，第 8 页。

理性专注的学术研究心路,作者将这些年陆续写成的文字汇集成了该著作。从洛老师的笔墨中,我们有幸一窥洛老师在探索音乐之旅中经历的一个个生动有趣的"音乐人文叙事",将"城市、音乐、文化"三者紧密地连在一起,读来娓娓动人,令人深深沉醉。

全书四辑涉及:《海上回音叙事》关联词,江南关键词——昆曲,我的情缘;新奥尔良:爵士的故乡,摇滚乐的前世今生,美国街头音乐叙事;音乐文化的终极关怀;经济与文化意义中的钢琴历程,李斯特:音乐大师,炫技狂人,江湖骗子,梅纽因:人类音乐和博爱的使者。

一　文化语境中的音乐表达

"序言"是整部著作的框架,作者以类似随笔式的开场引出"是我们作用着音乐,还是音乐作用着我们"的观点。在音乐人类学的学术思维中,关于"音乐与人"的思考一直是极具价值和意义的。这不禁让笔者想起郭乃安先生曾言:"音乐学,请把目光投向人。"[①]音乐,作为一种人文现象,其研究脱离不开人的因素。洛老师认为:"音乐和人类之间永远保持着相互作用的关系,我们作用着音乐,音乐也作用着我们,它们是统一的,不能分隔开来孤立看待的。"[②]二者是辩证统一的关系,为的是能够让我们更加明晰认识事物的方法。音乐自产生以来就深深地植根于文化之中,作者意图强调音乐对于人和文化而言的重要意义。

① 　郭乃安:《音乐学:请把目光投向人》,《中国音乐学》(季刊)1991 年第 2 期,第 16 页。
② 　洛秦编著:《城市音乐纪事》,第 11 页。

　　洛老师这些年一直扎根于音乐人类学的研究语境之中,始终将研究的视角放置在音乐与人文的关系之间。诚如作者所言:"音乐人类学不仅研究当代存活着的音乐生活,也关注音乐在历史传统中的文化现象;它不仅探究包括西方社会在内的各类民族民间音乐活动,也思考西方古典音乐中的文化本质,同时,音乐人类学的'田野工作范围'不再是狭义的偏僻边缘的乡村部落,而是扩展到更广泛的整个人类音乐活动场景,无疑包括了我们身边的城市音乐文化的内容。"①全书便围绕着"城市音乐文化"这一视点,并以此作为全书的线索而展开,即"城市中的音乐""城市中的乐器""城市中的人"。

(一)线索一:城市中的音乐

　　说到昆曲,昆曲讲究"依字行腔",以文辞作为声调的基础,语言和韵律分别作为旋律的主线以及节拍的结构,由此核心而形成的音乐文化风格回归到华夏文化的音乐传统中被称为"以文化乐"。这种音乐现象影响一定时期的艺术思维方式的同时,经济的发展也滋生了精神文明的蓬勃生机。文化历史的沉淀,用其特有的表达方式深情地向人们传递着情感与思想。

　　江南,昆曲的故乡。一方水土筑就了一方风情。其唱腔念白、话语声调、音乐与文辞无不显现出昆曲如今"华美精妙"的形貌和神韵。正如笔者闲时偶然听到一两句声腔,读上一两句文辞,闭眼感受昆曲的情怀,仿佛就能感受到中国文化美的滋养,那种心情是何等的心神俱醉!

　　思绪飘到了摇滚乐这一章,诚如作者所言:"摇滚乐的产生是一种社会的和音乐的两种文化的交融。摇滚乐是在集合了布鲁斯、乡村音乐和'叮

　　① 汤亚汀编著:《城市音乐景观》洛秦写序言部分,上海:上海音乐学院出版社,2005 年。

砰巷音乐'众因素下产生的,然而,从它形成时起,摇滚乐就以反映社会的媒介形式出现。"①笔者回想起自摇滚乐的时代来临之后,对所谓的传统音乐规范产生了巨大冲击。有人认为摇滚乐的力量是深远的,因为它唤起了大量具有反抗精神的青少年的共鸣,冲破了民族间的文化隔膜,破除了不同文化体之间的认知逆差。音乐不仅只是作为一种形式而存在,而更是一种活态的具有"现时意义"的音乐文化现象和社会文化观念的活动。即使摇滚乐的发展一度走向商业化的趋势,究其背后的缘由仍旧脱离不了社会的语境,这是一种社会性的行为方式。

(二) 线索二: 城市中的乐器

毋庸置疑,"古琴是古代中国文人的精神和心灵关照的凭借,它是集中凝聚、浓缩文人士大夫们追求的自由、清幽、淡泊情趣的器物。"②自古以来,古琴就集聚了太多中国文人士大夫的精神和气质,可谓是中华民族音乐文化的象征。古琴自身所蕴含的意境,古琴的音色(如泛音),古琴的记谱方式"有规而无格",都体现了中国文化的精神内涵。古琴其自身的声音品质、演奏规范、音乐内容和形式都决定了它不可撼动的音乐地位与文化价值。作者在书中所言:"古琴是乐器,而又不仅是乐器,琴声是音乐,而又不只是音乐,它是一部永远读不尽的中国文化经书。"③读到这里,笔者细细想来,"明月松间照,清泉石上流"这样的幽深古意正好契合了古琴所要传达的精髓所在吧。

① 洛秦编著:《城市音乐纪事》,第73页。

② 廖明君、洛秦:《音乐与文化的关系何在?——洛秦访谈录》,《民族艺术》2001年第2期,第45—46页。

③ 洛秦编著:《城市音乐纪事》,第45页。

面对音乐发展产业化的今天,作者在辑四的第一章节提到了"经济与文化意义中的钢琴历程",这也使笔者联想到了洛老师先前公开发表的一篇有关于《城市音乐文化与音乐产业化》的学术论文,他说:"现代城市中的政治、经济赋予了文化新的涵义。随着越来越多的资本运作,资本在最大限度地增值,它朝着可能获取利润的空间无限地渗透和扩张。"①在文中,作者提到了钢琴在历史发展过程中体现了娱乐化和商业化的特点。究其缘由,笔者认为音乐与人类社会经济发展有着密不可分的联系,且未来的趋势必将朝着锱铢必较的纯经济效用的世界一路倾斜下去。这样的势态就好比将艺术拟作拍卖会上精明的眼光,看作成衣设计师的第一桶金一般。笔者并不希望看到音乐驶向过于商业化的虚无之境。

(三) 线索三: 城市中的人

穿插在行文的"城市中的人",有业余演奏家、职业演奏家、街头演奏者、中国传统艺人、艺术家等等。随着阅读的深入,笔者也能够逐步体会到这些个体不同心境和不同的音乐表达方式。在翻到最后一章时,笔者随即产生了些许疑问,该章插入整本书中似乎略显突兀,令笔者深感不解。但阅毕该章之后,疑惑随即迎刃而解。文中提到说:"梅纽因远不止是一位音乐家,甚至远不止是一位音乐世界的大使,他是一位极为难得的、十分高尚的人。"②作者认为,梅纽因在二十世纪音乐文化发展中起着独特的作用。从梅纽因对小提琴,对音乐的热情,对作品的诠释,对技巧的解读等;到他在人生巅峰暂别舞台之后思想上的转变;再到第二次世界大战的爆发,以

① 洛秦:《城市音乐文化与音乐产业化》,《音乐艺术》(上海音乐学院学报)2003 年第 2 期,第 43 页。

② 罗宾·丹尼尔斯:《梅纽因谈话录·引言》,转引自洛秦编著:《城市音乐纪事》,第 176 页。

人道主义艺术家的身份重新站在世界音乐的舞台，无不显现出梅纽因高贵的人格和精神境界。这不正是在文化语境中的梅纽因对音乐的一种诠释方式吗？

二　颇具"洛氏特色"的叙事方式

　　读过洛老师书作的人大抵都会有这样一个印象，洛老师写书会"讲故事"。归根究底是源于作者多年关注于音乐上人文关怀的诉求，使其在一定程度上影响了作者的写作方式和倾向性。近些年来，由于写作内容的需要，以及表达方式的学理性思考所致，洛老师一直沿用这种"叙事讲述"的方式进行写作。作者从局内人的视角将笔者带入文中，以故事、人物、情节及作者内心的独白与旁白，构成了这一鲜活的叙事性表达方式。其受众并不是单一化的面向专家学者，同样也涉及一般性的读者。该书更像是一册微型音乐纪事册，洛老师将近些年的心得体会一一放在该书中，且把早期刊登发行的一些文论著作也选入该书，为的是忠于自己内心对音乐的感悟与认识，将人与文化的心路历程坦白忠实地呈现在读者面前。

　　在该书的"《海上回音叙事》关联词"这一章节，作者将"城市/年代/街道、地址、建筑及设施/人群、行为、感情与思想/文化记忆/海上/回音"这些"关联词"贯穿其中，并巧用中国文学中的"顶针"①写作手法，试图将这些

　　①　顶针：同"顶真"，一种修辞方法，用前面结尾的词语或句子作下文的起头。（引自《现代汉语词典》〔修订本〕，北京：商务印书馆，1996 年第 3 版）

"关联线索"相互串联,加以阐述去唤起读者对于这座城市最深处的记忆。作者采用这一新颖独到的文学表述,将与音乐相关的记忆与文化紧密相系,构成了上海音乐记忆叙事的璀璨一章。

在洛老师的笔下,音乐不再是生硬的概念化名词,也不是传统意义上的音乐学科理论的阐述,而是一个活态的"综合体",是鲜活的文字表达,是丰富的情感抒发,是生动的语言行为。笔者认为,学习永远是一个不断积累的过程,能够不断充实、开拓自身。由此看出,作者将这些年在学术上的积累、收获经过自身的消化和理解,用抒情的文字和真挚的感情进行表达,与读者分享其在学术研究历程中的深切感受,将音乐过程作为一种人生和心灵的体验,形成了颇具"洛氏特色"的行文风格。

三 鲜明的"个性化"学术研究印迹

论及音乐和文化这两者的重要性,洛老师很早就意识到了。这些年来,作者一直认为音乐人类学"是一种观念,一种思维和一种思想"。[①] 将音乐作为对象,从这一特殊的角度来认识人以及社会和文化。虽然当下将"音乐与文化"放置一起,已然是老生常谈的话题了,但作者以具体的趣事性、鲜活的例子来具体阐述,而不是泛泛空谈。

在书中的辑三第一章节,作者一直将人文精神的诉求作为该章叙事的基点,试图借美国街头音乐活动这种音乐存在方式去探析和理解其背后所反映

① 洛秦:《称民族音乐学,还是音乐人类学——论学科认识中的译名问题及其"解决"与选择》,《音乐研究》2010 年第 3 期,第 56 页。

的社会与文化的人文特性。这种音乐活动的存在方式就是一种文化传统的延续。"自由和平等"所反映的人文精神也是作者在书中提到对街头音乐考察中感受最深的。虽然书中所讲述的美国街头音乐活动只是美国社会和文化的一个侧面,但能够令读者感受到,洛老师亲历现场的真实性以及这一街头活动所反映的就是一副较为完整的美国城市和文化的面貌。

围绕音乐和文化的问题,作者认为有责任将学到的知识与之共享,历经数年,作者对其进行了系统的思考与探讨。"音乐中必定体现了文化,文化中自然包含了音乐。"①这一辩证又统一的关系显示了音乐与文化的关系。笔者认为音乐通过熏陶、感染的途径,潜移默化地影响着人的心灵,而音乐的行为方式则是通过人这一载体来进行传播和表现,其最终脱离不开文化和社会的语境。任何一种音乐的行为方式都是特定文化和社会背景下的产物,音乐离开了文化,便成了无源之水,无本之木。

洛秦教授特殊的国外求学经历使他研究音乐人类学的视角和关注的层面都落足在"将音乐作为对象,从这一特殊的角度来认识人自己、社会和人类创造的文化"。②透过洛秦教授近年的研究成果可以看到一些我国音乐人类学研究发展的状况。近年来,洛秦教授一直着眼于对城市音乐研究的关注,如在他早前出版的著作《文与乐——音乐行者的田野札记》《街头音乐——美国社会和文化的一个缩影》,到翻译内特尔的《八个城市的音乐文化:传统与变迁》等。洛老师曾在一则访谈中说道:"中国正处于不断的都市化进程中,我们现在正经历着这样一个进程。因此,都市化现象对于音乐的影响,不论是对传统的、流行的,还是古典的都产生了很多冲击。这种冲击不见得就是负面或消极的。传统就是一个过程。因此,关注身边、

① 廖明君、洛秦:《音乐与文化的关系何在?——洛秦访谈录》,第50页。

② 洛秦:《称民族音乐学,还是音乐人类学——论学科认识中的译名问题及其"解决"与选择》,《音乐研究》2010年第3期,第56页。

关注当下发生的音乐现象,学术将对我们的生活会具有更直接的意义。"①
刊登在《音乐艺术》上的《音乐文化诗学视角中的历史研究与民族志方法——
二十世纪三四十年代上海俄侨"音乐飞地"的历史叙事及其文化意义阐释》
中,洛老师不仅关注到了移民音乐的多元结构与本地文化的接纳和融合,也
将俄侨"音乐飞地"现象看作二十世纪上半叶上海城市音乐文化历史的一个
缩影。且以音乐文化诗学的"音乐人事与文化"关系的研究模式展开思考,实
质上仍旧是在探索"音乐和文化"的关系。人们常说"浓缩就是精华",作者也
意图将这些年的研究成果浓缩在该著作之中,为读者呈现。

结　语

　　读罢全书,笔者对于音乐和文化的关系又有了全新的认知,着实从内
心被洛秦教授"学无界,知无涯"的学术严谨态度深深折服。作者发散的学
术思维为音乐人类学的学科研究提供了一条新的思路。笔者认为,音乐以
其不同的姿态将其展现,不再是传统意义上僵硬、固态的形式,而是实实在
在浸染着城市文化印痕的音乐符号。不同的文化差异使我们不至于沦为
芸芸众生中一个无差异的个体,而参差不齐的音乐形态才能使得世界生机
勃勃。

　　太多收获,余不一一,期待再次捧起它的时候。

　　① 南京艺术学院官网,人物访谈:洛秦教授访谈录,2010 年 11 月,http://mc.njarti.cn/s/44/
t/48/1f/a6/info8102.html。

倾听"飞地"中的音乐回声

——读《帝国飞散变奏曲：上海工部局乐队史（1879—1949）》有感

作者：孙琼洁（2013 级） 指导老师：蒋 燮

（第七届"人音社杯"全国书评征文活动本科生组 一等奖）

上海，是一座国家历史文化名城，拥有深厚的近代城市文化底蕴和众多历史古迹。她具有"海纳百川"的精神，中西方音乐文化在这里碰撞交流，融汇成辉煌的"海派文化"。她也是中国交响音乐的发源地，久负盛誉的上海交响乐团便是这一"海派文化"的重要组成部分。上海交响乐团是中国乃至亚洲历史最悠久的交响乐团之一，它就像音乐中的殿堂，壮阔、恢宏，宛如一颗璀璨的明珠，经历了无数的艰辛才有今天的熠熠生辉。上海交响乐团的前身是"工部局管弦乐队"。笔者第一次接触到"工部局管弦乐队"是在汪毓和先生编著的《中国近现代音乐史》中，了解到其是亚洲建立最早、具有广泛影响的专业音乐团体，甚至享有"远东第一"交响乐团的美誉。它的成长经历虽不少已为时光所掩埋，但在无数学者与音乐家的书写与演奏中，仍透露出徐徐光辉。从"工部局管弦乐队"走来的上海交响乐团

已经进入了一个新纪元，演出累计近万场、首演曲目数千首，并与众多世界级的指挥家、演奏家、歌唱家合作演出。她究竟历经了怎样的艰难险阻才有今日的成就，带着这样的疑问，我打开了汤亚汀先生《帝国飞散变奏曲：上海工部局乐队史（1879—1949）》一书。

汤亚汀先生所著《帝国飞散变奏曲：上海工部局乐队史（1879—1949）》（上海音乐学院出版社，2014 年，以下简称《帝国飞散》）是其"城市音乐文化三部曲"之第三部，前两部分别是《城市音乐景观》和《上海犹太社区的音乐生活》。《帝国飞散》是作者在做上海犹太社群音乐生活课题时衍生的成果，他收集近十年的史料，将视线聚焦于 1879 年至 1949 年的上海工部局乐队史，"以后殖民主义——帝国飞散的角度，在现代性——殖民地的语境下，反思工部局乐队留给上海的文化遗产——即音乐文化制度的构建"。[①] 其视角之独特，史料之丰富，论证之严谨，无疑是一本具有时代意义及很高学术价值的专著。全书由"绪论""工部局时代"和"后工部局时代"三部分构成，以主题与变奏曲式的结构来书写上海工部局乐队的发展史，同时向我们呈现上海工部局乐队对中国交响乐队发展的影响，描绘了一幅已经流动并依然延续的音乐画卷。笔者尝试从以下几个方面，阐述对于该书的一些拙见。

一 "飞地"中的整体音乐建构：主题与变奏曲式的结构内容

在《帝国飞散》中，作者把工部局乐队放在上海移民"飞地"[②]这样一个

① 汤亚汀：《帝国飞散变奏曲：上海工部局乐队史（1879—1949）》，第 11 页。
② "飞地"指的是一种人文地理概念，意指在某个国家境内有一块主权属于他国的领土。

大的语境下论述其历史发展与音乐生活变迁,其中包含了工部局乐队得以存在的缘由及其在上海现代化、城市化进程中所起的作用。这里的飞地类似于后来的犹太移民社区和俄罗斯移民社区,其实是将十八世纪欧洲的市民社会搬到了上海,其行政当局并不对西方宗主国政府负责,而是"自利性的资产阶级个人为了经济和社会的利益而组织起来的、不受国家控制的自主区域"。① 作者运用主题变奏曲式的结构向我们展现上海工部局乐队的历史脉动,并始终把工部局乐队作为主题基本内容,描述它在历史发展、文化政治生活变迁中所起到的作用及其自身变化。如序曲:欧洲帝国的远东"飞地"及其音乐生活(1894—1878)。主题一:漂泊的欧洲乐长与马尼拉乐工(1979—1906);主题二:布克及其德意志帝国飞散群(1907—1918);主题三:帕器与意大利-俄罗斯帝国飞散群:黄金时代(1919—1934)。主题三暨变奏一:帕器与意大利-俄罗斯帝国飞散群:盛极而衰(1935—1942);变奏二:日本帝国的"大东亚共荣圈"与第三帝国的犹太音乐王国(1942—1945);变奏三暨尾声:帝国飞散的终结与上海公民社会的后殖民情结(1945—1949)。结论:现代性论域下的上海租界音乐文化:对制度机构、公共领域与文化表征的后殖民反思。单就目录来看,主题与变奏曲式的小标题,构思新颖,脉络清晰,整本书犹如一出音乐情景剧,时间、背景、叙事,层层铺展,环环相扣。

在这一结构框架下,全书内容条理分明,同时呼应标题"帝国飞散变奏曲",作者借美国学者科恩对"帝国飞散"的定义,即"由一个强权所形成的为殖民或军事目的的定居点"来谓之上海的各个移民流散地。笔者认为,以帝国飞散之角度,用带有主题变奏曲式的结构写作整个工部局乐队七十年的历史,有画龙点睛之效,这使全书布局十分巧妙,层层递进,能够产生

① 　陈乐民、史博德:《启蒙精神·市民社会》,《万象》2006 年第 5 期,第 102 页。

"会当凌绝顶,一览众山小"的整体效果。

二　历史叙事写作的多元化：新历史主义研究方法

　　新历史主义是一种不同于旧历史主义和"新"的文学批评方法,是对形式主义、结构主义等强调文学本体论的批评思潮的一种反驳,是一种对历史文本加以解释释义的、政治解读的"文化诗学"。其强调从政治权力、意识形态、文化霸权等角度对文本实行一种综合性解读,将被形式主义和旧历史主义所颠倒的传统重新颠倒过来,把文学与人生、文学与历史、文学与权力话语的关系作为自己分析的中心问题,打破那种文字游戏的结构策略,而使历史意识的恢复成为文学批评和文学研究的重要方法论原则。[①]作者从自己的研究视角出发,把目光投向工部局乐队的历史,试图以无数零碎的历史瞬间重建一个大致相对可信的工部局乐队整体编年史。如在工部局时代：第一章简述上海 1843 年的历史概况,接着论述工部局乐队起源,介绍乐队诞生的政治、社会文化环境;第二章至第五章详细论述工部局乐队在不同历史发展背景、阶段下的境况,并对此进行重构性分析(包括当时出现的一些重要人物,如法国指挥雷米扎、西班牙指挥维拉、意大利指挥瓦扎伦及菲律宾的一些乐手等),作者对乐队在不同年份演奏的曲目、乐队编制、乐队薪资、乐队的存废问题甚至外国音乐家的所思所感都有十分详尽的论述,使之不再是枯燥的文字,而是一个个在读者脑海里跳跃的有血

　　①　朱冬梅：《文学与历史的契合——试论新历史主义文学批评》,武汉：华中师范大学硕士学位论文,2006 年,第 11 页。

有肉的演奏者形象;在后工部局时代,作者以日本占领下的政治形势与音乐生活关系的观察视角,通过斯娄茨基、马哥林斯基指挥音乐会的情况及一些乐评人的点评,凸显犹太音乐家在后工部局时代所起到的重要作用,第六、七章还录入大量节目单和演出广告及乐评,以还原当时工部局乐队的一些历史细节。

作者尽可能地向我们展现历史的原貌,但如米兰·昆德拉所说"文学史在共同的记忆里是一块由片片断断的形象拼凑而成的百衲衣,处处是破洞"一样,肯定会有所遗漏,也不可能勾勒所有的历史事件,因为我们并非活在当时的历史环境之中。的确,完全客观的历史并不存在,真正的历史已经在时间的流逝中消失,在前人主观的记述下消失了。对于"工部局乐队史",作者运用零散的史料再加以自己的理解,在一定程度上重构了历史,但这仅仅代表工部局乐队历史的一个侧面,这是时空限制带给我们的一个难以解决的问题。

笔者认为,作者在书中打破民族音乐学、音乐史学的学科藩篱,融合民族音乐学与音乐史学学科之长,将工部局乐队的每一历史发展阶段均置放在其时代语境中进行研究。作者获得了梅百器女儿提供的其父资料、前上海协会交响乐团秘书长日本友人草刈义夫所赠节目单,显示其在资料的收集上充分借鉴了民族音乐学实地考察方法。而通过对现存的上海交响乐团的研究,对过去的音乐文化进行逆向推断,又弥补了在重构历史中部分资料的不足。

三 两大空间下的多维解读:音乐文化表征的后殖民反思

《帝国飞散》中关注上海租界的两大空间范畴:第一个空间范畴是民

族国家（nation-state），其既是有形空间（领土），也是想象空间。如在上海
这一公共租界内，有来自不同民族、国家的人，他们试图在上海这一租界内
构建自己理想的家园，在此期间产生了种族、阶级矛盾，如《帝国飞散》提到
的欧洲人和菲律宾人两个群体间产生的矛盾；第二个空间范畴超越了国
界，即移民的海外流散地。当时，工部局乐队处于纷杂时期的上海，这里有
来自欧洲移民的想象建构，也有上海本地居民的泛欧化思想。西方的现代
性进程影响并推动了工部局乐队及中国近代专业艺术音乐的发展。如梅
百器在为租界听众服务的同时，依然始终注意培养中国听众和音乐人才，
到 1937 年，中国观众已经占据全体观众的 22%，并且梅百器还与刚刚建校
的上海国立音乐院院长萧友梅达成协议，以一半的票价让音专学生去听音
乐会，为在中国传播西方音乐做出了不懈的努力。作者在《帝国飞散》最后
一章讨论了现代性论域下的上海租界文化，对制度机构、公共领域与文化
表征展开后殖民反思："仅以现代性的理论讨论租界文化对中国音乐现代
化的影响和'示范'作用——即殖民主义之后原殖民地常有的所谓'后殖民
情节'——不作价值观的判断。"①

　　"后殖民主义"是指二十世纪七十年代兴起于西方学术界的一种具有
强烈的政治性和文化批判色彩的学术思潮，它主要是一种着眼于宗主国和
前殖民地之间关系的话语，是"基于欧洲殖民主义的历史事实以及这一现
象所造成的种种后果"。笔者认为，以今人的视角去反思殖民主义的历史
文化遗留问题时，应该清醒地看到，殖民者给当地人民造成了很多痛苦，他
们通过战争在中国攫取了种种特权，不尊重中国人民的尊严和人格，贪婪
地掠夺中国资源，使独立的中国变成了一个半殖民地的国家。但从另外一
个角度讲，殖民者对殖民地多元文化的形成也有一定的影响，使中国与西

①　汤亚汀：《帝国飞散变奏曲：上海工部局乐队史（1879—1949）》，第 305 页。

方国家产生一定程度的经济、文化交流,一些先进的文化和理论被传播到中国。第一次世界大战前,德、奥音乐家在上海进行活跃的音乐活动;俄国革命爆发后,俄侨音乐家进入上海;太平洋战争爆发后,大量日本音乐家进入乐团,一直到上海解放。这段时间,许多西方先进的音乐技术理论、演奏技法传播到上海,从而生成了所谓的殖民现代性,使这座城市形成了一种西方文化认同感。所以,在当今社会,适时调整后殖民论述的理论框架,扩展分析视野,融入新的思维观念,已成必然。

四　独辟蹊径的学术呈现:工部局乐队的多元阐释

作者在研究上海城市音乐文化的时候,对"上海犹太社区的音乐生活"进行资料查阅时看到有关工部局乐队的一些资料,产生了兴趣,并与工部局乐队结下不解之缘。笔者发现,汤亚汀先生并不是第一个研究工部局乐队的学者,在《帝国飞散》之前已经有一些相关书目和文章面世。

较早的一篇文章是二十世纪九十年代中期音乐学家韩国锸先生的《上海工部局乐队研究》,主要讲述梅百器任指挥时的历史、音乐事件,该文涉及十分广泛,资料丰富,文章还提供书目八十七部,具有较高的学术参考价值,为后人研究工部局乐队打下了很好的基础;另有汪之成所著《俄侨音乐家在上海》(2007),第三章涉及上海公共租界工部局乐队的历史,详细陈述工部局乐队 1930—1941 年具体的演奏时间、地点、曲目和上演次数;国外专题研究主要有英国毕可思(Robert Bickers)《上海工部局乐队与公共乐队的历史与政治》(2003),作为一名历史学系教授,他以"他者"视角书写工部局乐队历史,进一步表明租界对上海本地音乐生活的影响;2009 年日本学

者榎本泰子出版《西方音乐家的上海梦——上海工部局乐队传奇》，全书基本延续韩国锁和毕可思两人的历史分期，同时根据日本相关史料，对1942年至1945年日军占领租界这段时期的乐队活动情况有较为详尽的描述。汤亚汀先生《帝国飞散》则集上述学者思想之大成，其独辟蹊径之处主要在于：第一，探究了前人很少涉及或几乎没有涉及的时期，即1879年之前的前工部局乐队（渊源）和1942年之后的后工部局乐队（后续）这两个时期，且参考资料详尽，包含《工部局年报》《工部局公报》《工部局董事会会议记录》《上海犹太记事报》等珍贵史料，有很高的学术价值；第二，兼收各家之所长，延续了韩国锁的叙事模式，参考了毕可思历史学的表述视角，吸收了汪之成对俄侨音乐家的写作内容，注意到榎本泰子对上海市民音乐生活的研究思路，并引用当事人回忆，运用多角度阐释模式进行后殖民、后现代主义视角的深度思考；第三，把工部局乐队放在上海市民音乐生活这样一个大的时代语境里，以相对零碎的史料，用今人的视角为我们重构了上海工部局乐队的全景。笔者认为，无论是研究视角、历史描述抑或细节呈示，本书都融汇各家所长，并尽力展现自身特色，其史料之丰富，论证之严密，思维之开阔，令笔者钦佩。

结　语

品读全书，笔者了解到工部局乐队的历史发展进程，看到了处于纷杂时局里乐队生存的艰辛，领略到乐队成长之精神及对后世的意义。全书以上海交响乐团的前身上海工部局乐队为背景，记载和反映该乐团1879年至1949年七十年间的历史情况，书中诸多史实和资料均为首次披露，上海音

乐学院以此书纪念上海交响乐团建团一百三十五周年。的确,《帝国飞散》是一本具有收藏价值和纪念意义的好书,但书中仍不乏有待商榷之处。

首先,《帝国飞散》中上海工部局乐队对中国音乐文化后续影响的探讨还不够深入,作者为我们呈现出上海工部局乐队在历史进程中的发展情况,其重点聚焦上海这一文化空间,而没有在国家这一更大的视野上再进行深入分析。笔者认为,作者应进一步把握上海工部局乐队对中国音乐文化各方面产生的影响,让读者领略到上海工部局乐队之于中国近当代音乐发展的深层意义所在;其次,理论上陈义过高,与实际案例的结合还不够严密。虽然作者打破了民族音乐学、音乐史学的学科藩篱,但一些较为系统的理论在书中没有很好地结合上海工部局乐队这一实例进行延伸探讨,在一定程度上存在理论与实际的脱节;再次,表述存在一些错误,如书中第5页所提到的英文报刊《字林西报》(上海,1860—1951)经查证应是"1864—1951"。

瑕不掩瑜,《帝国飞散》以主题与变奏曲式的结构内容、新历史主义研究方法、独辟蹊径的学术呈现,建构起立体、可观的上海工部局乐队史,为后人研究该乐团的历史提供了有益的参考,也让读者听到了上海工部局乐队历史的回声,纵古横今。

评《直面当代音乐现实的思考与批评》

作者：周子倩(2013 级)　　指导老师：杨柳成

（第七届"人音社杯"全国书评征文活动本科生组　一等奖）

当下流行着一句话：身体和灵魂，总有一个在路上。既然没有空暇之余让我去远方，不如沉下心来喝点"心灵鸡汤"。刚好九月份的书评比赛如期而至，不如趁着此次期末论文答辩，先提前准备一些材料。其实对于书评这一体裁，笔者还真不知有哪些合适的书可写，说白了，对于评论家一概不知，作为一个音乐学专业的学生来说，甚感惭愧。后来通过主课老师的介绍和引荐，最终选择了中国著名音乐学家、评论家居其宏老师的《直面当代音乐现实的思考与批评》（以下简称《直面当代》）。准确地说，是这本书的书名吸引了笔者，"直面当代""音乐现实"，仅凭这八个字，笔者断定这本书的内容绝对不是文艺青年笔下的小清新或者是琼瑶戏中无病呻吟的矫情，因此更让笔者产生了读完这本书的兴趣。

在这本书的自序中，笔者了解到，居其宏主要从事中外歌剧和音乐剧的理论与评论，研究兴趣广涉当代音乐思潮、中国近现代音乐史、音乐批

评、音乐美学、音乐编辑等。《直面当代》主要分为四个板块：一是对研究性的学术论文进行评论，共十一篇；二是对 2009 年至 2012 年具体的音乐创作、音乐作品和音乐现象的评论，共十二篇；三是作者居其宏作为教育部人文社科重点基地重大项目"中国歌剧音乐剧发展状况研究"的负责人所作的调研报告，共三篇；四是居其宏为国内同行新近出版之音乐论著或论文集所写的序言，共十篇。其中，论文和评论两大板块主要发表在一些学术刊物和《音乐周报》上，发表时间都在 2009 年至 2011 年之间。在这期间内，出现了一些引人注目的事件、思潮和作品。作为当代音乐学家、音乐评论家，作者面对其中的一些音乐现象、音乐文论和音乐作品做出自己的回应。一是出于文人本性；二是批评工作者的职责所在，于是作者将这种关注、思绪和复杂情感投诸笔墨，见诸报刊，使之成为社会化的存在。作者认为这本书可以作为当今中国乐坛社会百态的片段记录，目的是为当代人的臧否和批评提供一个靶子，为后人的继续研究提供一些思想碎片和事实材料。

一　秉笔直书的史家品格

所谓"史家品格"，莫过于西汉时期"究天人之际，通古今之变，成一家之言"的司马迁。而笔者认为，《直面当代》的作者居其宏先生能秉承中国传统史学的这种优秀品格。居其宏是一个秉笔直书、率真无畏的人，从书名中的"直面"两个字来看，更加直观地反映出这本书的客观内容和事实存在。王国维的《人间词话》中提到，"境非独谓景物也。喜怒哀乐，亦人心中之一境界。故能写真景物、真感情者，谓之有境界。否则谓之无

境界。"①虽然这几句词是描写境界,但是也可以在评论中体现出来,若真的能做到"写真景物、真感情",足以说明评论家有境界。而在这本书的自序中居其宏老师也提到:"我天性愚鲁冲动,人生修炼功夫很不到家,距'任凭风浪起,稳坐钓鱼船'心如止水般'无为'或'淡定'之类神奇境界甚远,遇事好发一声喊,或洒两行泪,或表五内情,或辩几句理,但求不负手中之笔、不发欺心之论便好。至于个中之是非曲直如何,批评的实际效果怎样,我本人当然不敢自专,亦非我的批评对象或论战对手(无论他是位高权重的著名人物还是专业报刊的年轻编辑)所能独断;最公正客观的做法是:留给历史评说,交与实践检验。"②所以说,正因为居其宏自身率真的性格特点以及为人处事严谨、平实的风格,他的字里行间才会透过现象看到本质,吸引读者。

作为一个评论家,免不了与其他学者发生唇枪舌战,也就是所谓的"笔仗"。在某一观点的认同感产生分歧,必定引发正反两方的辩解,与居其宏观点相悖的言辞甚激的便数赵沨、吕骥、刘靖之这三人。他们极力反对"新潮音乐"和"流行音乐",并且多次发表文章来否定和批判这些音乐所带来的一系列负面影响,并且在否定这些流行音乐的同时上升到政治批判,认为当代流行音乐的崛起是二十世纪三十年代"时代曲"的沉渣泛起,以及对港台乃至西方流行音乐在中国大陆的拙劣变种。他们认为,流行音乐所表现的卿卿我我、男欢女爱的主题是极其猥琐、格调低下的,宣扬及时行乐的思想,反映了资产阶级腐朽没落的世界观、人生观、艺术观。对此观点和看法,居其宏在《直面当代》的第一篇评论《音乐界实用本本主义思潮在新时期的命运——为纪念改革开放 30 周年而作》中这样

①　王国维:《人间词话》,长春:吉林文史出版社,2007 年,第 19 页。

②　居其宏:《直面当代音乐现实的思考与批评》,北京:中央音乐学院出版社,2014 年,第 2 页。

总结赵沨、吕骥所发表的文论："继续坚持实用本本主义思潮的机械反映论哲学和庸俗社会学观点,对新中国音乐史上若干重大事件和重大历史失误,不仅讳疾忌医、文过饰非,反而竭力掩盖真相、曲辞巧辩,甚至不惜编造伪证,以推卸其应负的历史责任,反映出主观唯心主义的音乐史观";"坚持运用阶级斗争思维来观察评价当代创作和理论研究的艺术问题、学术问题,并依然将它们与国际阶级斗争联系起来,进行'姓社姓资''姓公姓私'的政治追问并上升到'政治问题''方向问题''道路问题'的高度来加以批判,并将这一切最终定性为'资产阶级自由化',反映出政治化的批评观和方法论";"依然采用曲解马克思主义的惯用手法……作刻意的误读和引申,为其腐败的政治主张和艺术主张提供理论支持"。总结得一针见血,毫不掩饰和避讳。

在《"歌剧思维"及其在〈原野〉中的实践》文论中,作者这样评论:"《原野》是金湘所有歌剧创作中最好的一部,在新时期以来中国歌剧创作中是最好的一部,也是有中国歌剧史以来在严肃歌剧领域里最好的一部""……我认为《原野》是其中最好的一部,那个《八女投江》是最差的一部""《原野》是金湘全部歌剧创作中实践其'歌剧思维'成就最高的一部"。这三句话,用了六个"最"字,足以证明居其宏在评论这部作品时秉笔直书的品格。

二　情入其中的批评性格

整本书给笔者的感觉就是,作者在对这些文章进行评论时,直接承载丰富的个人情感,而这种情感体现在一个个鲜活的批评文字中。他的音乐

批评皆有情,例如对歌剧、音乐剧的专情,对优秀音乐作品的动情,听赏音乐会的激情,缅怀先贤的深情,邀其作序的欣然领情,对当前音乐批评状态的知情,以及针砭时弊的绝情和痛批学术腐败的不吝私情。居其宏的音乐批评始终离不开"情",他的创作基调也往往会被内心所富含的真情拖曳而去。朱光潜的《谈美》第六篇《灵魂在杰作中冒险——考证、批评与欣赏》和第十一篇《超以象外,得其环中——创造与情感》中都提到一个核心,也就是"欣赏的批评","凡是主观的作品都必同时是客观的,凡是客观的作品亦必同时是主观的"。[①] 一般的批评家常欢喜把文艺作品分为"主观的"和"客观的"两类,以为写自己经验的作品便是主观的,写旁人的作品便是客观的。这种分别其实非常肤浅。因为文艺的作品都必须要具有完整性,也就是二者合二为一。这就对作者自身素养有很高的要求了:主观的批评家在评论时也要能"超以象外",客观的批评家在评论时也要能"得其环中"。笔者认为,作者居其宏先生在评论某一作品时,在这方面还是拿捏得当的。令笔者印象深刻的莫过于作者情到深处时赋诗一首,以表深情:

> 莫道痴情涓滴细,润物潇潇,默默无穷际。
>
> 四美双乔非梦里,唯卿知我相思意。
>
> 把酒只因原创醉,唯卿知我相思意。
>
> 唯卿知我相思意。谁解其中味?
>
> 黑发成霜犹未悔,为伊消得人憔悴。

　　这是作者受好友蒋力之邀,为其即将出版的第二本歌剧音乐剧文集《歌剧微观》作序,效仿宋代词人柳永《蝶恋花·伫倚危楼风细细》所作的一

① 朱光潜:《谈美》,芜湖:安徽师范大学出版社,2014 年,第 42、72 页。

首词。柳词中的"伊",是指如花似玉的美女和缠绵悱恻的爱情,而作者笔中的"伊",既不是中国四大美人,也不是三国时期的大小二乔,而是作者和蒋力三十年的友谊。由此可见,作者虽然盛情难却,却依然欣然领情。作者除了情到深处时为几位友人赋诗外,还在音乐会、学术研讨会上体现了自己情入其中的批评性格。

三　犀利诙谐的语言风格

纵观这本书的目录,映入眼帘的便是那一个个标题,每一个标题都将这篇文章所评论的对象提炼出来,无论是写物还是写人,无论是写情还是写理,都用简明扼要的中心词概括整篇文章所要讲的重点,让笔者一目了然。"梦残犹未醒,病急乱投医",这是居其宏评李瑾《追求真理还是恪守平庸》一文的标题,笔者初读,并未觉得有何不妥,甚至觉得朗朗上口,但翻开内容来看,如梦初醒,笔者才知道这个标题是多么犀利,如果笔者是李瑾,当看到居其宏对自己的文章有如此见解,毫不夸张地说,笔者绝对乱箭穿心、痛哭流涕。这篇文章是李瑾读了香港学者刘靖之博士的《中国新音乐史论》有感而发的,刘靖之的这本书以"抄袭、模仿、移植"为核心论点,他认为从李叔同的学堂乐歌到钢琴独奏《牧童短笛》、小提琴协奏曲《梁祝》以及舞剧《红色娘子军》等等这些被中国人民长期审美实践认可的优秀音乐作品都不是中国真正的音乐,他对这些作品是全盘否定的。对此观点,居其宏也与刘靖之有过激烈的笔仗,但经过多次的接触,彼此间亦有"啤酒照喝,笔仗照打,朋友照做"的约定。在李瑾的这篇文章中,居其宏直截了当地称之为谬论,共分为以下几点:"我还要坦率指

出,李文还振振有词地散布另外一些明显的谬误。请看:将国内高校学位论文写作状况概括为'学问可以做得平庸,只要无懈可击'……只见树木不见森林,此一谬也";"平庸的论文便'无懈可击'么? 否! 平庸本身便是一'懈',人人皆可击之,此二谬也";"不思进取,反将这种平庸哲学归咎于学校及导师,此三谬也";"不做具体分析、不分青红皂白便'抡起斧头排头砍去'的李逵式莽汉作风……此四谬也";"而其诸多谬论中最大之谬,莫过于作者读罢刘著后'如梦方醒'——长期以来,身处内地的作者似乎一直被'恪守平庸'的噩梦所困扰,自'有幸拜读'追求真理的刘著之后,突然大梦初醒,真理和平庸的界限豁然开朗起来,于是愤而乃作此文,在大褒大贬间寄其志、言其梦"。在李瑾看完居其宏对他这篇文章的评论后,发表了《清者自清》,纵然是辩护自己,笔者不得不说,盲目地崇拜偶像而身陷谬论、扭曲事实到无法自拔是多么可怕。浏览之余,笔者内心澎湃,作者如此犀利的言辞,不得不令人心生敬畏,要想做出一篇优秀的评论文章,文字语言风格的呈现是多么重要。

四　与作者的商榷

(一) 歌剧篇目过多,与书名《直面当代音乐现实的思考与批评》有出入

整本书共有三十六篇文章,但是涉及最多的却是歌剧,共十四篇,它们又分散在目录的四大板块,与书名《直面当代音乐现实的思考与批评》的切入点稍有出入。笔者认为,一本书的书名直接影响读者的阅读欲望,既然唤起了读者的兴趣,必当内容大于形式,因此在内容上应当与书名对应。

（二）表述太过绝对化

《共和国音乐创作 60 年》这篇评论中,作者表述:"无论京剧《红灯记》……还是朱践耳的交响音乐、陆在易的艺术歌曲和合唱曲、赵季平的影视音乐和李海鹰的流行歌曲,它们的艺术成就不仅堪称二十世纪中国音乐史上的优秀代表,即便拿到二十世纪国际乐坛上与那些同类作品相比也毫不逊色。"虽然说这些作品在作者眼里足够优秀,但也仅仅代表作者个人观点。客观来讲,中国的音乐创作与国际乐坛尚有差距,别的不说,就流行音乐而言,差距明显。

（三）长篇大论常识问题,过于啰嗦

《从革命军中一哨兵到音乐改良掌舵人——辛亥革命与萧友梅的音乐生涯》这篇文论,作者足足评论了十二页,从辛亥革命到萧友梅的生平、音乐主张、音乐创作与音乐教育实践的意义。笔者认为,开头写得太啰嗦,一些常识性历史背景问题,就不需要详细介绍,几句话带过便好。评论性的文章应该更侧重于作者本身对某一事或人进行评论,而不是"地毯式的搜索"。

当今社会,音乐批评现状每况愈下,能够表露真性情的批评者少之又少,大多人敢怒不敢言、敢想不敢写。2016 年第五届"东盟-音乐周"的书评比赛现场,杨燕迪、田可文、居其宏作为点评导师,也提到国内批评现状,大多数批评者互相吹捧,戴高帽子,不愿意针砭时弊。而此书作者居其宏敢说敢写,毫不避讳,笔者认为这样的评论家才是音乐学学子的范本。

　　合上书本，思绪万千，内心久久不能平静，隐约中总感觉与作者进行了一场面对面的交谈。笔者深知无论是学问还是见解都难望作者之项背，但是这本书带给笔者的启发和感触无疑是心灵上的一次洗礼。笔者希望下次翻开它的时候，身体和灵魂，都在路上。

吸收·交融·扩散

——评赵维平《中国与东亚音乐的历史研究》

作者：贺　帅（2011 级）　　指导老师：蒋　燮

（第六届"人音社杯"全国书评征文活动本科生组　二等奖）

　　中华上下五千年，如此悠久的历史必定有深厚的文化沉淀，音乐也是其中的重要组成。音乐是流动的文化，在历史的漫长发展中随着人类族群南转北迁，不断获得新的生机。古代印度、波斯文化沿着丝绸之路传到中国，它们为中国固有的文化体系注入了新的活力。唐代以降，中国音乐文化又源源不断地传播、辐射于东亚诸国，促进了中国与东亚诸国这一完整的汉字文化圈的形成。

　　古代中国与东亚音乐关系是很多学者的研究对象，日本学者田边尚雄《大东亚的音乐》（1943）、岸边成雄《东洋的乐器及其历史》（1948）、林谦三《东亚乐器考》（1962）等都发表过对这一问题的精辟见解。虽然这一课题还有许多可以挖掘的空间，但在中国却很少有学者涉猎。一个偶然的机会，笔者读到赵维平先生《中国与东亚音乐的历史研究》，此书于 2012 年由

上海音乐学院出版社出版发行,是赵维平先生在近十年不断搜集资料的基础上,综合运用音乐史学、民族音乐学、音乐考古学研究方法完成的一部系统研究中国与东亚诸国音乐关系的著作。该书以实证为主导,以原始史料为依据,客观、全面地阐述东亚音乐的历史形成,从文化圈的视角厘清中国与东亚诸国音乐之间的关系。

　　该书主体部分包括绪论和六个章节。绪论分两个版块,第一个版块说明研究的目的和现状,第二个版块介绍研究的方法和运用的资料,让读者对该书有一个初步的认识。主体部分共六章:第一章从中国固有的音乐文化时期讲起,再到后来丝绸之路的开凿而引入的外来乐对中国固有的音乐文化所产生的影响;第二章从宫廷乐人、乐制和俗乐机构来介绍中国唐宫廷乐,外来乐(胡乐)对其影响以及唐宫廷乐是如何接受与消化外来乐的;从第三章往后则是介绍中国与东亚诸国的关系。其中,第三章讨论日本在古代时期是如何接受中国唐乐并进行变迁,作者从日本乐器、音乐制度、乐人以及音乐体裁等展开说明,并介绍了明治维新以来日本传统音乐的近代化及现代音乐创作;第四章涉及朝鲜音乐的历史与中国的关系,作者首先按时间脉络阐述古代时期朝鲜音乐深受中国古代音乐的影响,再分析中国古代音乐在朝鲜是如何发展、融合又逐渐衰弱。作者还对朝鲜的音乐机构、乐人、乐官与乐谱乐器等进行了详细讲解;第五章描述越南与古代中国的音乐关系,作者首先叙述越南历史上的音乐体裁与现今的越南宫廷乐概况,继而分别从乐器、体裁和音乐机构来分析其与中国音乐的关系;第六章作为归纳总结,首先梳理中国古代与东亚诸国的音乐关系,再分别探寻东亚各国自身对于接受外来音乐文化的特点。

　　纵观全书,笔者非常钦佩作者深厚的功底与学养,想与大家分享该著的一些学术特点。

一　对音乐术语概念的详细厘定

在该书中,作者通过对各类史料的对比分析研究,详细厘定了大量的音乐术语概念,笔者根据作者的叙述于此着重引述两条:

(一) 音声人

中国有着五千年的文明历史,是世界上最为古老且有着深厚文化底蕴的古国之一。我国至少在周朝就已出现宫廷音乐机构和乐人。到了唐代,从十部伎的形成至玄宗朝左右教坊、梨园、坐立二部伎、太常四部乐等的建立,是隋唐音乐文化渐进并达到顶峰的过程。在这一过程中,关于宫廷"音声人"的概念,作者首先提出问题,再根据古文献记载进行详细而深入的讨论。

在中国音乐史上,因职能、演奏方式、演奏场所等条件和前提不同,乐人的种类也不尽相同,承担的音乐职责也各自有别。作者就此提出,我国的乐人究竟处于什么状态? 有哪些乐人? 从事什么类别的音乐行当? 获得什么待遇? 根据这些问题对音声人这一特殊群体进行历史剖析。从文献中可以发现,音声人作为乐工大约出现在隋末唐初,据《新唐书》卷四八和《唐会要》卷三三的记载,唐朝初期的太常乐工主要有三类,分别是雅乐、散乐和音声人,而且音声人在这里应该包括歌唱家和器乐演奏家。到了唐朝中期,音声人的概念便开始扩大并变得模糊不清。从《新唐书·礼乐志》卷二二和《通典》卷一四六的记载可以看出音声人的含义已扩大,包含了隶

属太常寺及鼓吹署的乐人、音声人、杂户等,也就是说把太常寺所有的乐人都称为音声人。中唐之后,音声人的概念还在不断地扩展。据《唐会要》卷三四记载,宫廷音乐机构新的录用准则使教坊乐工同义于教坊音声人,也包含了教坊中的散乐、俳优等内容。"音声人"这一概念俨然已从纯粹从事音乐的乐工扩大到泛指一般的打杂、耍戏的俳优和散乐之类的艺人。

（二）朝鲜的女乐

女性音乐研究是近年来音乐学术界的热点。中国的"女乐"最早出现在唐初武德年间的内教坊,内教坊是指内教的坊,而不是内面的教坊,内教则是指女教。关于朝鲜的女乐,作者也是首先提出问题,历史上朝鲜的女乐在当时的社会生活中扮演着怎样的角色? 朝鲜是怎样接受中国女乐这一音乐文化体裁,又是如何进行本土化的再造?

"女乐"一词在朝鲜高丽时期就已出现,其基本含义与中国大致相同。在作为一个乐种的同时,女乐亦可指人,即女性乐人。到了朝鲜李氏王朝,女乐在宫廷中已形成一个独立的音乐体裁和一支女性演奏队伍,尤其在十六世纪燕山君时期,女乐成了宫廷中十分盛行的一股力量。女乐属于俗乐,是纯粹的感官艺术。朝鲜文献上更多是直接将女乐同妓女视作同类,显示出古代女性无权获得教育、身份低下,在男权社会中成为统治阶层获得欢愉的工具这些特征。在《太祖实录》卷八、《太宗实录》卷一的记载中,明确地将教坊所管辖的女性乐人称为娼妓、宫廷中的女乐人称为女妓,意味着女乐在献艺的同时也出卖肉体。女乐的运用非常广泛,除宫廷内宴、特供皇帝妃子们娱乐、宫中燕享外,也用于皇帝出迎、驾前开道。

妇女凭借音乐这一技能成为女乐,这一现象初现于中国后,远波东亚诸国,散见于朝鲜、日本、越南。根据作者的解析可以看出,朝鲜的女乐有

很多来自医女、尚衣院的针线婢,她们除从事自己的本职工作之外,还要习乐歌舞,并为皇宫献身,这一点与中国的女乐来源有很大不同。朝鲜的医女、线婢是在识字、行医、制衣等基础上再学习音乐,这样的女乐已不同于单纯从乐的中国女性乐人了。

二 以汉字文化圈的整体视角观照中国与 东亚诸国音乐的历史关系

作者著述在开篇就提到,历史上中国与东亚诸国构成了一个完整的汉字文化圈,在音乐文化上有着广泛、密切的交流。中国主要是从唐朝开始至明清,在音乐制度、乐人体裁、乐器乐谱、乐调理论及音乐体裁等广泛的领域对东亚诸国产生影响。然而,这种文化的源体,即中国自身的音乐文化实际上是由两个部分交织而成,即远古至汉,中国固有音乐文化,以及汉以来随着张骞的西征,丝绸之路的开启而从西域传来的西亚和南亚的音乐。这些"胡文化"在长达一千多年的历史中与我国固有的音乐文化交织并存,优胜劣汰,开创了一段新的发展历程。新文化的融入让中国古代文化变得更加成熟、强盛,唐代便是这股文化的高潮。这种文化在此后的近千年间向东亚诸国传播、辐射,对这些地区产生巨大影响。①

然而,由丝绸之路逐渐形成的高度国际化都市唐朝为始点至宋、元、明、清,不同时期对东亚日本、朝鲜、越南所形成的东亚汉字文化圈的音乐研究却十分薄弱,整体化、规律性地把握中国汉唐音乐文化的形成与东亚

① 赵维平:《中国与东亚音乐的历史研究》,第 1 页。

诸国之间的关系是迄今为止学术界仍未开拓的课题。该书是国内第一部在全面阐述东亚音乐历史形成的基础上,以文化圈的视角来阐述中国音乐与东亚诸国音乐之间关系的著作。作者从东亚汉字文化圈这一整体视角来解析古代中国固有文化与西域文化的融合,以及这种高度繁荣且具有复合性的文化是如何影响东亚诸国,它们又是怎样接受来自中国的音乐文化并本土化的。

　　在该书中,作者从具体的音乐体裁、乐器、音乐制度等方面做了详尽分析。如第三章第一节讲到筝,筝是中国固有的乐器,至少在秦代就已盛行。初形为五弦,至两晋时期逐渐形成十二弦筝,至隋又增一弦,形成十三弦。到了近代,筝发生了更大变化,弦数增至二十一、二十六甚至更多,也出现了西方音乐影响下的十二半音转调筝、箱形的蝶式筝。筝在隋唐时期传入日本,当时的筝正是十三弦的形制。现藏于日本正仓院的多件筝正是这一时期由中国传入日本的力证。如上所述,中国筝是在适应时代需要的前提下不断调整和发展的,而日本筝则有着不一样的发展脉络。日本正仓院所藏多件唐代筝于平安时期运用于日本的雅乐中,至今仍在雅乐中使用,被称作"雅乐筝"或简称"乐筝"。乐筝至今都严格地传承了十三弦的形制,与古制保持一致。日本筝到十七、十八世纪开始得到较大发展,除乐筝外,又出现"筑紫筝"和"俗筝",其调弦与演奏方法都与雅乐筝不同,是向着民间俗乐展开的。到了二十世纪,受西方音乐影响又出现了音域加宽、表现力更强的多弦筝。从上述几种日本筝来看,只有第一种"乐筝"比较忠实地传承了古制传统。但是,其制作样式与传入日本初期的唐代筝也有较大不同。正仓院所藏的筝都是由几块甚至十几块不同材料的木板粘制而成,但日本筝的制作是由一块木中间挖出空槽的共鸣箱再附上底板粘合而成。在日本,以一木制成的筝最早可追溯到元庆八年(884)奉纳于奈良春日大社的一面"神宝莳绘筝",此筝是由一块木开凿而成,同现在日本筝的做法

一致。元庆年是平安朝的前期,也就是说日本在接受中国文化不久就已经开始考虑如何日本化了。可以发现,日本对于外国音乐的接受态度,是将传入日本的异文化经过一系列的碰撞、吸收乃至整理性的选择,在其海岛国度独特的民族风俗和历史文化背景下,于崭新的人文语境内传习生长,最终成了日本民族历史文化中一道绮丽多姿的风景线。值得注意的是,日本在接受中国古代音乐文化时并非囫囵吞枣式的全盘接受,而是在坚持自身民族文化主体性的前提下对唐代音乐文化进行移植并有选择地吸收,并以自己的文化需求来摄取外来音乐文化,使之发生近乎脱胎换骨的改变。

三　音乐史学与民族音乐学研究方法相结合

纵观全书,该著在对音乐史学方法的运用上游刃有余。为了保证结论的准确性,作者在书中运用了大量的考古资料、出土文献、官修志书、历史壁画等史料。例如在第二章第三节分析梨园乐人的构成时,作者通过多种史料的分析来阐述结论。梨园是唐宫廷乐的精华,在玄宗天宝年间建立。梨园的乐人构成主要来自太常寺的乐工子弟,且最初都是由技艺精湛的坐部伎中选出的优秀演奏员。这一点从作者引用的《新唐书》卷二二、礼乐十二"选坐部伎子弟三百教于梨园"可以看出。梨园乐工除太常寺坐部伎乐人弟子外,还有宫女及内教女乐人及音声小部乐人。对于这一点,《太平御览》卷五八三,乐部二十一中转引《明皇杂录》曰:"天宝中,上命宫女子数百人为梨园弟子,皆居宜春北院",和《新唐书》卷二二之礼乐十二所载"宫女数百,亦为梨园弟子,居宜春北院"完全一致,由此证实了前面的结论,也就是说居住于宜春北院的宫女为梨园弟子。前面提到梨园的乐工还包括音

声小部乐人,小部乐人是梨园中的特殊人群,由十五岁以下的儿童组成,也被称作"小部音声",从《新唐书》礼乐十二载"梨园法部,更置小部音声三十余人"中可以证实。

　　除音乐史学方法的运用,作者还运用了民族音乐学实地考察的研究方法。实地考察是民族音乐学重要的研究方法,通过科学的实地调查和积累丰富的现场音乐资料,学者们可获得翔实的科学研究资料,以便更好地完成科研成果。为了研究日本音乐,作者于1989年至1999年在日本求学、工作期间多次走访奈良正仓院、上野日本音乐研究所、京都人文科研所、东京艺术大学、国立音乐大学、奈良天理大学图书馆等地,收集了大量的东亚音乐资料,并相继发表了数十篇学术论文,对日本奈良平安时期接受中国唐乐的历史事态做了基础性的梳理,成为完成该书的重要保证;在研究越南音乐的时候,作者曾连续多次对越南古都顺化进行实地考察、调研,尤其对阮朝时期传承的越南宫廷乐的长老演奏者们进行了录音、录像、采访。另外,1994年联合国教科文组织因日本丰田汽车公司的资助在日本筹建了"越南雅乐研究会",作者随同研究会其他成员一起拜访了顺化的专业宫廷乐演奏团体——由十六人组成的"顺化宫中乐团"。作者对该团体的人员构成、表演特点、曲目调式以及乐器使用都进行了详细阐述和分析,并通过使用的乐器、谱例和老照片等,把该团体演奏的雅乐与阮朝宫廷崩溃前的雅乐进行了对比研究。

结　语

　　纵观全书,作者以丰厚的史料为基础,综合运用音乐史学、民族音乐学的研究方法,以文化圈的视角整体化、规律性地厘清古代中国与东亚诸国

之间的音乐关系是著述的最大亮点。另外，每当提到一个音乐概念的时候，作者都会结合各方面的资料进行解释和论证，分析史料时也是结合多个资料进行对比分析，没有断章取义，使"论"与"证"严丝合缝。感叹之余，笔者认为书中还有一些可以商榷的地方。

（一）关于越南音乐的归属问题

从既往资料看，我们习惯于将越南音乐归属到东南亚音乐，而不是东亚音乐。但在书中作者将越南音乐划分到东亚音乐，认为其文化性格与其他东南亚国家不同，这是因为越南历史上长期受中国文化的影响，与朝鲜、日本同属东亚汉字文化圈之列。从文化角度而言，越南早在三世纪时就被秦征服，并置于中国封建王朝的统治之下长达十多个世纪，明代以来越南更是全面接受中国的文化，中国儒教、汉字、科举制度、民间习俗、教育体系、宗教理念等被大量引进越南，其中也包括中国的音乐文化。越南的音乐至今为止从宫廷雅乐到民间俗乐、戏曲音乐等，其大部分都是运用无半音的五声音阶，这与其他的东南亚国家非常不同，却与中国的五声音阶非常相似，受中国的影响之深可见一斑。基于这些原因，作者在这里把越南音乐划分到东亚音乐而非东南亚音乐，但目前学术界对于此种分法的呼应较少，笔者认为作者可以更进一步证明自己对于越南音乐归属的观点，才能让读者更加信服。

（二）关于近当代中国与东亚音乐历史关系的陈述着墨不多

通过阅读发现，作者对唐、宋、元、明、清不同时期中国与朝鲜、日本等东亚诸国的音乐文化交流均做了较为详尽的梳理和分析，但是对于近当代

以来中国与东亚诸国音乐历史关系则较少触及。例如中日甲午战争以后中日间音乐文化交流模式的变化,大量的西洋音乐由日本传入并影响着中国。笔者认为,如果将这部分内容纳入叙述范围将会使全书更加丰满。

(三)表述略为平淡

该书以实证为主导,以大量史料为依据,采取就问题展开议论的形式,深入挖掘因中国与东亚间的音乐交流历史跨度大所涉及的各方面议题,作者对于每处讨论的论点和论据都比较清晰有力,但也正因为大量引用史料,书中文字表述略显平淡、枯燥,阅读起来稍显困难。

笔者阅读著述后深刻地体会到,古代中国对西域音乐文化吸收、融合后使自身的音乐文化繁盛至一个十分辉煌的境界,后又源源不断地扩散至周边东亚诸国,在这个过程里,无论是中国还是东亚诸国在音乐文化上都有很大的发展。由此联想到当代,在当今这个全球化时代,我们更应该在保护好本国传统音乐文化的基础上,以海纳百川的心态去接纳异文化,取其精华,去其糟粕,彼此交流融合,浩浩荡荡地迎接当代世界多元音乐文化新的荣光。

评《音乐美学观念史引论》

作者：涂徐建（2013 级）　　指导老师：杨柳成

（第七届"人音社杯"全国书评征文活动本科生组　二等奖）

一直以来笔者对美学这个观念处于一种懵懂的状态，也不知道该怎样具体通过自己的方式去客观地介绍它。但是有一天在图书馆无意中看到达尔豪斯的《音乐美学观念史引论》，书名瞬间引起了我的阅读兴趣，随即就准备期末写这本书的书评。

作者卡尔·达尔豪斯是德国二十世纪下半叶最重要的音乐学家，达尔豪斯研究范围广阔，善于思辨，在音乐学方法论、音乐史、音乐美学等各个领域均有突出贡献，其著述的被征引率在近些年的西方音乐学界一直居高榜位，因而被公认是二十世纪后半叶西方世界最有影响的音乐学者。译者杨燕迪是上海音乐学院副院长，他的研究领域主要集中在西方音乐史、音乐批评、音乐美学和音乐翻译上。

读完达尔豪斯的《音乐美学观念史引论》，感慨良多，对于一些音乐美学的观念理解更加深刻。全书共有十四章，分别以专题的形式进行叙述。

每章开头作者都会引用一些著名学者的话来作为导入语,这使得整本著作在论述上更有说服力。

一　以点带面的叙述方式

《音乐美学观念史引论》主要是对西方音乐美学思想史中一些重要的观念和问题作出了自己的分析和见解。作者从历史遗留下来的音乐观念入手,以专题的形式对一些音乐观念进行阐释,如音乐美学的学科起源和内涵,音乐作品的本质和特性,音乐批评标准等问题。

第一章,"历史的前提",用一句勋伯格的话,将他的主要论题引出。第二章,音乐作为文本和作品。这章从音乐是存在于乐谱并具有自足性还是必须经由审美展开方能实现的这两个论点展开论述。作者以一种不同于一般人的思维方式,逃出传统的范式,以一种一家之言的大气,述说自己的音乐美学观念。第三章,情感美学的嬗变。这章讲述的是巴洛克时期的音乐和情感美学的问题,而情感美学的嬗变又体现了时代重叠而散发出不同趣味的审美形态。第四章,乐器的解放。依然在巴洛克时期,器乐的高度发展呈现出不同流派的审美风格,从而影响着器乐与声乐的对立以及它们之间的协调发展。接下来几章几乎都是以这样一个潜在的历史格局进行展开,有条不紊。

关于形式主义的争论,第三章和第九章分别代表了音乐美学上的两个传统观点——自律论与他律论。第三章"情感的嬗变"和第九章"关于形式主义的争吵"对汉斯里克的音乐美学观念进行了独到的分析。

然后是第十一章,歌剧的传统与改革。短短几千字,将十七世纪到二

十世纪歌剧的出现、发展、改革等一系列历史问题串联起来。他强调欧洲歌剧的发展是对古希腊悲剧的追溯,对于古希腊悲剧那种真善美,在卡梅拉塔家族的努力下渴望得到实现,但最终以另一种更能被剧院所接受的形式而存在。歌剧在威尼斯达到高潮,在那不勒斯逐渐衰落,这是对传统和本真观念的背叛所带来的结局。格鲁克的改革,让歌剧重新回归古希腊的传统——音乐服从于诗,音乐为诗歌服务。

但是达尔豪斯强调了一点,就是要重视音乐的地位。他指出莫扎特的歌剧以一种音乐与诗歌完全协调,高度统一,达到一种无法超越的和谐之美。唐尼采蒂等一批炫技大师似乎已经遗忘格鲁克的观念,而去追求一种华丽光鲜的声音炫技,这是一种悲哀。但是瓦格纳的出现,不得不说是从古希腊"派遣"过来的歌剧拯救者。他创立的乐剧才是真正意义上最接近于古希腊悲剧的形式。达尔豪斯以一种高度思辨性,将歌剧这样具有三百多年历史的浩瀚宇宙娓娓道来。

笔者看到作者用简练的语言将十七世纪到二十世纪歌剧出现及发生的问题作了精湛而又简洁的描述,不得不佩服作者在学术上渊博的知识和对知识点的概括能力,这能力使得多少人都难以望其项背。而这种学术精神真是我们应该去学习和掌握的。

作者虽没有花较长的篇幅来讲每一个专题,但是也较为透彻地对一些观念进行了分析,并有自己独特的见解和个人分析。比如他在第一章"历史的前提"的末尾处说道:"个别的审美意识代表着潜在可能的'人类',但实际中并不必然如此。而正是'人类'的观念使趣味的判断具有了普遍有效的合法性。"[1]作者在这里提到的个别就已经包括了其他学者的学术性见

① 卡尔·达尔豪斯:《音乐美学观念史引论》,杨燕迪译,上海:上海音乐学院出版社,2014年,第17页。

解也只能代表一部分人的审美意识,而笔者认为人的审美高度主要取决于人们自己知识框架所容纳的知识量,特别是在某一学科所掌握的知识越扎实,对于审美的判断就更为客观。

二 鲜明的学术立场

全书虽然一共分为十四章,但是章节之间相互独立。因为作者在著述过程中对一些重要的观念问题进行分析和诠释,所以这本书的一个显著性特点是仿佛看到作者在解决一个个历史上遗留的问题。笔者认为这样的学术著作对于我们更好地理解美学起到很大作用。

相对于其他学者在学术上提到某些观点时的"含蓄",达尔豪斯就显得直叙胸臆,那些把观点和概念说的模棱两可的学者更像是"婉约派"诗人,而作者就是"豪放派"。笔者认为一些观点在阐述的过程中就应该明确,而不是含糊和不确定,这使得我们在学术研究过程中似乎永远只能得到一个"中肯的"结果。

例如在第七章《情感与理念》中说道:"理念与概念之间有区别,概念只是有目的的、屈从于盲目纠缠的意志的世界中的工具;而与之相反,理念在'无利害'的观念中显现,它仅仅为了该事物而沉湎于该事物,而不是为了某个目的。"[1]这句话直接明了地把理念与概念这两个词的意思区分开来。

作者在第一章"历史的前提"中就引用了阿诺德·勋伯格在《和声学》(*Harmonielehre*,1911 年,第 7 页)一书的导论中讲道:"如果我能像木匠一

[1] 卡尔·达尔豪斯:《音乐美学观念史引论》,第 66 页。

样,将自己的行当的技艺透彻地展示给学生,我就会心满意足。果真如此,我会骄傲地宣称——借用一句套话:我教给作曲学生的是一套优秀的技艺理论,而不是糟糕的美学理论。"①笔者认为勋伯格的这句话是对音乐美学持着无用论的态度,说得过于偏激。美学观念对于那些非专业人士来说,就是一种向导,是他们理解音乐的一种正确的途径。而"勋伯格斥责美学是多余的废话"。② 可是对于音乐美学这门学科的看法,音乐学家和哲学家们都莫衷一是。譬如,作者在序言伊始就讲道,"音乐美学这门学科常常遭到质疑:它似乎仅仅是思辨,远离其真正的对象,更多是出于哲学观念的启发而不是真正的音乐经验"。③ 笔者认为即使是出自于哲学观念的启发而得出的音乐经验,也是因为有了听觉感受后,才有所谓的音乐经验,并不是根据哲学观念而凭空臆造一些所谓的音乐经验。

作者在文中提到某些观点的时候,坚定地表达了自己的一贯立场,笔者觉得这是我们当下应该要学习的一种学术素养,因为明确,我们对待事物的认知就会少很多偏颇。

而译者杨燕迪老师也曾说道:"在音乐批评中试图寻找某种一劳永逸的客观评价标准与尺度,实际上不仅很难做到,而且是必然要失败的。"④作者在序言的结尾处提到:"音乐美学,至少到现在,并不是一个普遍被认可的常规学科。他并不能规定人们应该怎样思索,而是解释在历史的过程中思索是怎样进行的。"⑤毕竟人们对同一事物的看法往往是"横看成岭侧成峰,远近高低各不同",而仁者见仁智者见智。艺术作为非物质形式但是客观存在的事物,人们对于抽象的事物不可捉摸。更多时候,只能盲人摸象

① 卡尔·达尔豪斯:《音乐美学观念史引论》,第8页。

② 同上,第9页。

③ 同上,第1页。

④ 引自杨燕迪老师在2016年6月9号广西艺术学院讲座时PPT上的内容。

⑤ 卡尔·达尔豪斯:《音乐美学观念史引论》,第2页。

般对所接触到的事物提出自己的一些主观见解。

三　与本书相关问题的探讨

（一）"批评的标准"

作者特意花一个章节来论述"批评的标准"，并在文中分为几点来具体分析。作者说："审美反思的最后目的是批评。"① 的确，当我们认真地了解一个作品后，必然会有一些自己的见解，而这见解里面所包含的内容，就是音乐批评这一部分。对于音乐批评的定义，作者简略地申明了音乐批评标准的一个重要方面，"即一个作品是否可能接纳不同的、但具有意义的诠释和实现，这是决定作品格的标准之一"。② 这个观点已经是一种常识，以至于没有人对其产生怀疑。但是笔者认为衡量一个作品最关键的标准在于，这首作品能在历史的洪流中仍然被人反复上演。像贝多芬的九部交响曲，就经得起岁月的推敲。但凡一首作品的欢迎程度到达了这个水平，那些所谓的评价在笔者看来就会削弱人们对于该作品的认知。

译者说："因为和其他艺术门类一样，音乐艺术随着人类社会文化的发展会不断地变化，与之相应，音乐批评的标准、范畴与尺度也在不断发生变化。"③ 而笔者通过翻阅一些关于音乐批评的书籍和资料中曾在明言老师的《音乐批评学》里看到他对于"音乐批评"的定义就是："对音乐创作、表演、

① 卡尔·达尔豪斯：《音乐美学观念史引论》，第 119 页。
② 同上，第 132 页。
③ 引用于杨燕迪老师在 2016 年 6 月 9 号广西艺术学院讲座时 PPT 上的内容。

活动等事项的审美判断和文化评价。"①笔者认为音乐批评对于普通大众而言，就是使我们"少走弯路"的一个价值导向，也许这种导向在某种程度上会限制人们对于一些音乐问题的见解。但是我们在认识音乐之初是需要一些思想来作为我们认知的框架。只有这样音乐批评才能发挥它的效益。

作者在"批评的标准"这一章节里提出了四点，"审美反思的最后目的是批评"；"针对审美判断的怀疑主义，部分是源于肤浅的读解"；"能否仅仅将巴赫批评或贝多芬批评的历史读解成不同偏见的转换？过去的时代是否都受到这些偏见支配，每个时代是否都是通过争论将自己从前的一个时代中解放出来"；"对于什么是本质特征以及作品水平的高下，合格的批评家（不是那些偶然闯入这个行当的人）之间其实是有共识的"。②

笔者在文中看到勋伯格对于音乐美学几乎是嗤之以鼻的，这样的观点无疑有失偏颇，"任何自认可以抛弃理论和批评的音乐实践都像缺乏概念的盲目本能，如康德所言"。③ 笔者认为音乐的创作如果脱离了理论，就会沦落到"无根之木，无水之源"的尴尬境地。音乐技术与音乐理论应该是相辅相成，并不是相互排斥。音乐美学家强调的一些美学观念对于作曲家应该是起到锦上添花的作用，而不是画蛇添足。

关于批评的标准，笔者比较认同译者杨燕迪老师的观点："音乐批评实际上就是用文字这种普适性的媒介去捕捉批评家面对音乐时所产生的即时的、瞬间的感性体验。在这种捕捉的过程中，批评家应该敏捷而准确地说明引发体验的音乐对象的内在性质，进一步揭示其审美效应的文化、历史原因，并作出合理而可靠的价值判断。"④批评应该是批评过后能让作曲

① 明言：《音乐批评学》，北京：中央音乐学院出版社，2003 年，第 33 页。
② 卡尔·达尔豪斯：《音乐美学观念史引论》，第 119—121 页。
③ 同上，第 134 页。
④ 引自杨燕迪老师在 2016 年 6 月 9 号广西艺术学院讲座时 PPT 上的内容。

家诚恳地接受你反馈的意见,而不是不能自圆其说。这还要具有较为扎实的音乐史知识,并且对于其他领域的音乐学术也应具有广博的修养。

正如译者杨燕迪老师提到过,"批评的使命也不是为音乐家代言,而是为听众解释音乐家的所作所为,为听众揭示音乐家创造成果的审美意蕴,艺术内涵和文化价值"。①的确,对于没有专业音乐素养的听众,一些专业音乐家客观的批评就是他们正确理解音乐的一个方式。笔者觉得,一位批评家,无论在艺术上感觉多么灵敏,如果没有相关的历史知识和学术修养的支撑,就不能够对音乐作出公正客观的鉴别和批判。笔者希望看到的一些学术批评就应该是客观公正而不乏现实意义的。

(二)音乐美学的意义

笔者认为音乐美学在某种程度上对于人们认知一些事物具有一定的指导意义,透过一些具体的美学观点,我们才能更深入理解某种事物。达尔豪斯在序言中提到:"音乐美学一直在发生效用,尽管很少有人对其进行反思。"②音乐美学作为一门独立学科的历史并不长,但人类音乐美学思想的产生却可以追溯到古代。在西方,公元前六世纪,毕达哥拉斯学派就开始探索音乐与数的关系,并提到音乐的"净化"作用。

在《音乐百科词典》中关于美学的定义是:"同美学一样,音乐美学是一门边缘学科,需要不断地吸收其他学科的一切有价值的成果。音乐美学属于人文科学范畴,它要求运用历史与逻辑相统一的方法研究音乐艺术。音乐美学理论来源于具体的音乐实践,但它是从整体上把握音乐实践的经

① 引自杨燕迪老师在 2016 年 6 月 9 号广西艺术学院讲座时 PPT 上的内容。
② 卡尔·达尔豪斯:《音乐美学观念史引论》,第 2 页。

验,进行归纳、总结、概括而得来的成果。这些成果一旦形成理论体系,又反过来影响或指导音乐实践,并为研究音乐问题提供理论基础。因此,音乐美学不仅是美学和音乐学不可缺少的分支,而且是二者的结合和深化。它对音乐学领域中其他学科具有指导意义。"①

美学家朱光潜在《谈美》中关于美的看法也提出了自己的见解,他从"我们对于一棵古松的三种态度"提炼出人们对待同一事物时的三种态度,即实用的、科学的、美感的。② 对于美,笔者认为应是我们接触到某一事物时那一瞬间的知觉体验是快乐的,这种快乐就是美,而音乐美学的意义就在于它在某种程度上让人对待事物的看法不仅是主观上的感受,更多的应是客观上的理解。

结　语

读罢全书,停留脑海的就是一组组概念。达尔豪斯引用了很多著名学者的一些独特观念和经典语句,因而整本书阅读起来也有些费解。整本书是以专题的形式叙述表达出来,因此各章节之间的贯穿性并不是很强。虽然每章对应的篇幅较小,但是"麻雀虽小五脏俱全"。达尔豪斯从历史中遗留下来的音乐观念入手,每个章节就相当于解决了一个问题。

阅读本书,笔者对于音乐美学上的一些观念有了更深刻的认识,对达尔豪斯渊博的学识以及音乐学观念上的独特见解感到敬仰。音乐美学观

① 缪天瑞主编:《音乐百科词典》,北京:人民音乐出版社,1998 年,第 722 页。

② 朱光潜:《谈美》,芜湖:安徽师范大学出版社,2014 年,第 5 页。

念虽然并不能具体规定人们应该怎样去思索音乐上的一些问题,但是它对于人们的作用却不容忽视,它为大众能理解音乐提供了一个客观的尺度。我想这可能就是达尔豪斯的用意吧！让人们能以更客观的态度去理解音乐美学问题。

论当下长处　探今朝不足

——评《历史演进中的西方音乐》

作者：李　敏（2013 级）　　指导老师：杨柳成

（第七届"人音社杯"全国书评征文活动本科生组　二等奖）

作为一名音乐生，了解和熟知音乐历史发展仿佛成了一件必不可少的学习前提。从《西方音乐史简编》到《西方音乐通史》《世界音乐通史》，读得越多会发现，这类书籍都是或详细或粗略地从时间、空间角度对音乐历史的发展做了必要的归纳与分析。其内容虽然都有着共通的部分，但是也都有一定的局限性，仅围绕音乐的历史发展展开。所以当读到《历史演进中的西方音乐》这本书时，笔者被书中的观点深深吸引，这本书不仅仅从时间、空间顺序描述西方重要的音乐节点，更以解读音乐现象，认知音乐观念为核心论述西方音乐中的一些专题。书中提及的混沌、重组哲学观都带给笔者前所未有的阅读体验，使得笔者对以往的单一的音乐史学观有了新的认识与思考。

这本书由杨九华教授与其学生朱宁宁共同编著，杨九华教授系浙江省

高等学校中青年学科带头人,曾任杭州师范大学音乐学院院长,现任浙江音乐学院副院长。主要研究领域是西方音乐史、小提琴演奏与教学研究、音乐教育。主要著作有《瓦格纳乐剧〈尼伯龙根的指环〉思想寓意研究》、《西方音乐史卷》等。朱宁宁,文学博士,浙江音乐学院钢琴系讲师。主要研究方向是外国作曲家与作品研究,钢琴演奏与教学研究。代表论文有《后现代教育理念对西方音乐史教学的启示》《观外围世界的思维成果对利盖蒂音乐创作的影响》等。

一 论当下长处

(一)多维视角音乐下的演进

全书共分为六篇,内容逻辑清晰,紧凑。一至三篇根据历史发展的线索,阐述西方音乐史中的数个重要节点。第一篇"晨光神曲",具体针对欧洲早期音乐的起源与发展做了较为全面的梳理与诠释。第二篇"咏叹沧桑",分巴洛克、古典主义时期、浪漫主义时期和二十世纪四个时期来探究歌剧在不同国家的发展繁荣。第三篇"奏鸣交响",作者将重要的器乐体裁放在历史语境中进行观察,探究其发展脉络与历史传承。在这三篇中作者将西方音乐史中属于历史悠久的重大题材提选出来,从时空维度做具体的阐述,这本书旨在论述历史演进中的西方音乐,所以前三篇叙述的重点在于探究西方音乐的历史发展。作者将西方音乐的萌芽、出现及发展历程通过时间、空间进行有序地罗列,使得读者阅读时条理更加清晰。

而四至六篇以解读音乐现象,认知音乐观念为核心,论述西方音乐的

一些专题。第四篇"理念回眸"，将后现代的教育理念注入西方音乐史的教学之中，持多元化的研究视角，从当下的理念与思维习惯出发，反思与回眸西方音乐史中的一些现象。第五篇"分析认知"中，从奏鸣曲到奏鸣曲式的发展中延伸出创作理念和思想评述。第六篇"解读现象"，作者以作曲家瓦格纳为个案，对其音乐创作和理念进行解读，从音乐的角度探讨人生、社会的相关主题。

（二）哲学语境下的音乐探讨

本书中行文流利、文风简洁明了、所叙述的角度新颖，其中所引用的现代理论、学术观点切入哲学观点，不仅拓宽了读者的视野，而且都有理可证，具有一定的实证性与学理性。

作者在第四篇中通过传统西方哲学与后现代哲学相比较，归纳出作者所认为的后现代教育理念的内核。1."多元并存"替换"二元对立"；2. 以"差异性"对抗"总体性"；3. 以"小型叙事"取代"宏大叙事"；4. 弘扬"个体性"反对"主体性"。在后现代教育观念与西方史教学的探讨中，作者主张将后现代哲学理念注入后现代音乐史的教学之中，著名的现象学哲学家杜夫海纳在论及音乐所具有的特点时就谈到，"音乐史由于是各种音乐创新的历程，因此不是一个像语言那样封闭的系统，而是具有开放性特征的学科"。为遵循最基本的教育规律，对这样一门具有开放性特征的学科，需相应地选择开放性的教学理念。而后现代教育理念作为一种开放性的教学理念，对于西方音乐史教学的指导意义不言而喻。

第五篇中作者就结构，重组与混沌观进行细致入微的梳理，在哲学范畴中的结构主义和系统论中认为解构作为一个整体是一种系统性，而在系统性中结构的各个元素有等级差别，因为这些等级差别造成层次间质的差

异,成为"解构",而这差异之间的"自生调整性"成为"重组"。成为反传统
的"解构"和"重组"概念进入现代人们的生活中,以至于在对二十世纪音乐
作品结构进行有效分析时还需要同时关注其生存环境,所处的时代背景和
作曲家的思想,引入了理论家们从作曲学角度细致观察并分析音乐作品机
体复杂的发展,解释了音乐现象中的更多可能。之后作者以"蝴蝶效应"为
标签,将科学与哲学理论实践加入音乐发展之中,引出二十世纪六十年代
兴起的混沌理论。从学理角度可以认为是系统内部量变到质变的转化,是
系统从有序到无序状态的一种演进,是对确定性系统中出现的内在"随机
过程"形成的途径、机制的研讨。

二　探今朝不足

(一)白玉微瑕的内容叙述

1. 浮光掠影式的内容简述

在前三篇西方音乐史的演进陈述中,内容几乎囊括了所有西方音乐史
内容,但是篇幅的局限性导致文章内容过于简单化,文中提到的重要人物
及作品都一笔带过。例如在第二篇"咏叹沧桑"对歌剧改革的叙述中,作者
提到格鲁克、莫扎特以及贝多芬。在表述莫扎特与贝多芬歌剧改革时仅仅
用一段文字来描述,内容表述过于简单浅显,不能够让读者有更深层次的
文化交流。还有第三篇中叙述协奏曲的部分,作者在表述古典时期的协奏
曲中提及莫扎特以及贝多芬。在对莫扎特协奏曲表述中提到,《第三小提
琴协奏曲》和《第五小提琴协奏曲》被称为莫扎特最美的小提琴协奏曲。作

品中的独奏与合奏都具有个性,协同发展,但是在文中并没有详细举例描述,形成阅读过于纸上谈兵,没有具体的实例支撑。在对贝多芬协奏曲的叙述中亦是如此。简单的一段式描述,代表曲目没有排列,作者简介省略描述,作品特点过于删减,造成很多重要节点以及内容无法展开,形成纲要式的叙述风格。

2. 自我否定式的文学语境与知识紊乱

在书中作者自我否定式的文学语境与部分知识点的紊乱也造成全书的不严谨。例如在歌剧部分,爵士风味中提到《波吉与贝丝》是美国作曲家格什温的代表歌剧,讲述的是一对黑人青年男女波吉与贝丝的爱情故事,以及追求自由解放的经历。剧中壮丽的乐队、合唱队以及代替对白的宣叙调,表明它是一部歌剧,而且常被称为美国的第一部歌剧。但在后面描述音乐剧的部分,作者又将格什温的这部作品列入音乐剧的范畴。音乐剧与歌剧是两个不同的剧种,而作者却将同一部作品分述于其中,这是对自己结论的自我否定。还有在交响曲部分,作者对交响曲、交响诗与交响音乐三个名词引用混乱。鲍罗丁《在中亚西亚草原上》应该属于交响诗,格里格的《培尔·金特》应该属于交响音乐范畴,但是作者都将其放于交响曲中分析。而交响诗套曲《我的祖国》是作者在研究斯美塔交响乐中提出并延伸的分析,作者已经有专门描述交响诗的章节,却将交响诗套曲放于交响曲中分析,造成文章内容的混杂与错乱。

(二) 瑕不掩瑜的逻辑布局

1. 两个作者所著,形成逻辑上的欠缺与读者范围的约束

从两位作者所发表的文章可看出,前三篇是合著,第四、五篇是朱宁宁

所著,第六篇是杨九华教授所著。前三篇注重理论客观的陈述,文字简洁明了,面对的读者范围较广。第四、五篇加入了哲学范畴,从传统哲学与现代哲学的对比来印证后现代哲学理念对于后现代教育的触动作用,从创作创新到音乐家作品中的系统性解构与重组,理论性异常强烈甚至有一丝枯燥难懂,针对的读者是理论性专业读者。第六篇是杨九华教授所著,全篇从"人"的角度出发,偏向于故事性叙事,通俗易懂且角度新颖,从瓦格纳的生活、民族情怀、爱情生活、主导动机来研析瓦格纳音乐中的特点,语言通俗,叙事性较强,更吸引读者观看,面向的读者比较广泛。

2. 文中语境、内容的混乱

这本书最吸引笔者的地方便是内容的丰富新颖,但是同样带给我疑惑不解的也是书中的内容部分。书中前三篇统一从时间空间顺序来叙述西方重要音乐类型的演进过程,但是第四、五篇中,打破了前三篇的论述方式,加入了哲学范畴内容使得文章略显生硬。特别是在哲学理念中穿插的音乐演进略显突兀,如第四篇中第一部分叙述的是后现代哲学与传统哲学观点的冲突以及后现代哲学对于后现代教育的冲击,但是第二部分叙述的是爵士乐对自身、传统、社会的反诉。第三部分则是对拜罗伊特与瓦格纳及作品的个人随想。第五篇中第一部分叙述的是奏鸣曲的演进过程,第二部分开始延伸至二十世纪音乐理论的演进过程,第三部分叙述的是用哲学观中的结构系统观来阐述音乐作品中的解构、重组、混沌观。笔者认为作者在哲学理论中所叙述到的音乐旨在用实例来论证所阐述的哲学观,但是其叙述反而与前三篇的内容大相径庭,让读者摸不着头脑,看不到所表达的内容本质。

通过对《历史演进中的西方音乐》的阅读与理解,笔者又似乎醍醐灌顶了一回。这本专著文风简洁明了,除去常规的重要西方音乐的演进过程,

还加入了哲学以及后现代哲学观、后现代教育等诸多吸引读者的新颖哲学范畴，是这本书独特的闪光点。在以往的西方音乐史学习中，我们往往都是讲什么、学什么、背什么、听什么，大部分时间都是被动式的学习，大概这便是中西方式教育的不同之处。看完这本书，笔者才发现简单的阅读是无用的，文中很多东西需要自己独立思考，反复琢磨，且不能单方面看待问题。书中提及的关注边缘地带和差异性，以"大型叙事"与"小型叙事"的教学内容，以提倡弘扬个体性、主张消解教师中心地位的后现代教育方式是现代师生应该予以重视以及借鉴的。在对结构的解构、重组、混沌部分，笔者花了很长一段时间才将这部分梳理得略微清晰。从结构主义和系统论中认知的结构、解构与重组观来解析其音乐作品，加深音乐作品的哲学性与美学性，而不是单一枯燥的音乐分析。也正因为加入了这部分内容，整本书的阅读难度加强，理论化更加强烈。且因为这本专著由两位作者共同编著，其行文风格上的差异以及文中逻辑性的差距也是不可避免的。

事实上在对音乐史的研究中，国内最早将音乐放入文化语境分析的是于润洋的《歌剧〈特里斯坦与伊索尔德〉前奏曲与终曲的音乐分析》。孙国忠的论文《西方音乐史学：观点与实践》也提到，"严格地讲，音乐史学并不是一门独立的学科，它是融入历史音乐学之中的一种具有专门视界与独立论域的学问。从方法论的角度观察，音乐史学在音乐历史研究的过程中所展示的再思考实际上体现了对历史学本体意义的反思，这种具有思辨特性的音乐历史探究的学问构建决定了音乐史学在音乐学整体学科构架中的独立地位和特定的学术意义"。[1] 孙国忠教授将音乐史学放入方法论的角

[1]　孙国忠:《西方音乐史学：观点与实践》,《音乐艺术》(上海音乐学院学报)2010 年第 2 期,第 12 页。

度去思考观察,得出其最本质的意义。而作为音乐教育者,作者在第四篇中通过传统西方哲学与后现代哲学相比较,归纳出后现代教育理念的内核。杨九华教授学术研究的重点是瓦格纳,导致文中对瓦格纳音乐叙述的偏爱。瓦格纳歌剧作为西方音乐的"重头戏"被作者单独提出来,一改以往的叙述风格,转而从瓦格纳自身的民族性以及瓦格纳爱情生活来叙述其作品的创作与风格,从多方面分析拓宽了读者的知识面。

　　除去上述提及的闪光点之外,这本书的纲要式表述方式以及知识点的自我否定与混乱造成其不能成为严谨的专业学术书籍,而只能作为课外书籍来充实读者知识面。在音乐史的学习中,笔者也曾陷入一种错误的观点,只要是相关内容的书籍就是好书。直到多年后才知道曾被我奉为百科全书的《中西方音乐史考试纲要》只是一本应急考试的汇编书籍,而这本书亦是如此。从中更得出,在这个网络信息发达的社会,不是所有的信息都是精准的,需要读者擦亮眼睛找到属于自己的一本书,属于自己的一段人生。

梵音海潮音　胜彼世间音

——读《梅州客家佛教香花音乐研究》有感

作者：魏龙辉（2013级）　　　指导老师：蒋　燮

（第七届"人音社杯"全国书评征文活动本科生组　二等奖）

　　说起中国的佛教，似是意味着某种"神圣肃穆"而又"不可侵犯"的感觉，或是那种"深远悠久"而又"高贵典雅"的声响。佛教为中国上下五千年的传统文化中添加了厚重的一笔。说起佛教的艺术与文化，普通老百姓可能觉得与自己干系不大。确实，就很多人的听觉经验而论，流行音乐中的日常感叹，既"贴近生活"，又"悦耳动听"——相比佛教音乐的"正襟危坐"和"晦涩语言"，流行音乐好像提供了更具有当下性和现实性的听觉满足。

　　虽然历史悠久的佛教艺术文化有仿佛拒人千里之外的高傲隔离，但其实她并非远离我们，而是与中华民族的精神生命息息相关。佛教艺术文化在经历中华五千年文化的淘沙以后遗留下来，实为"经典"。所谓"经典"，即为经过了时间冲刷和历史考验的无形淘汰，最终留存下并仍然具有生命

力的东西。因而，"经典"的辩证要义，就是经过"明主"筛选后的"精英"所在。但是，这里的"明主"筛选，并不是近年来所见的那种短期性的肤浅"海选"，而是在历史的长河中，经过无数次深刻选择，最终才确定下来的卓越精粹。在这层意义上，我们可以说，"经典"才是真正意义上得到大多数民众认同的优秀典范。佛教艺术是一种历史悠久的经典艺术，佛教艺术多种多样，有佛教文学艺术、佛教经文艺术、佛教服装艺术、佛教建筑艺术、佛教香花音乐艺术等，这些东西都是历史遗留下来的珍宝。

　　禅宗六祖慧能说："菩提本非树，明镜亦无台。本来无一物，何处染尘埃。"慧能，是中国禅宗的第六祖，为广东新州人（今广东新兴县东）。广东自古以来就是佛教学说传播圣地，在这片土地，从华灯璀璨、川流不息的大城市到炊烟袅袅、鸟鸣山涧的乡村，对于佛教文化乃至佛教艺术都有着深厚的信仰和风俗。坐落于粤东的梅州是历史文化名城，是全球客家人普遍认同的"世界客都"。她有着物华天宝的历史、荟萃的人文精神、深厚的文化积淀，储存了丰富而又独特的客家传统音乐文化资源。梅州的客家音乐有类似于南国烟雨清秋里的音乐，也有清净无染悠然洒脱的佛乐。

　　笔者身为根生土长的梅州客家人，自幼对梅州佛教文化耳濡目染，对梅州佛教香花音乐更是耳熟能详。由于在校进行民族音乐学系统的学习，笔者希望能从学术角度更深刻地了解香花佛乐，并以此形成认知、感悟客家音乐的津梁。春潮涌动，恰逢其时，由中央音乐学院牵头的国家"十一五"科技支撑计划重点项目"音乐数字化服务关键技术与示范应用"，把对中国佛教音乐文化的收集、整理、研究工作纳入该项目的第三课题——"音乐数字化集成服务示范"（负责人袁静芳教授），并把近二十年来社会各界在佛教音乐考察与研究方面的成果精选编辑成大型佛教音乐理论丛书——《中国佛教音乐文化文库》。笔者在此套丛书中欣喜地找到由李春

沐、王馗两位学者所著《梅州客家佛教香花音乐研究》(宗教文化出版社，2014 年，以下简称《香花》)，带着满满期待翻开了这本书。

　　梅州市位于广东省东北部，辖梅县、平远县、大埔县、蕉岭县、丰顺县、兴宁市、五华县。作为"世界客都"的广东梅州，位于客家文化中心地带。客家是汉族的一个支系，常被称作"客家民系"。它由避乱南迁的汉人与赣闽粤相交地带土著居民融合而成，其成员后又扩散到海内外广大地区。他们操汉语客家话，具有表现于相同文化上共同的文化归宿，是一个稳定且团结的共同体。东晋、南北朝以来历经五次大迁徙，一路吸纳各种文化营养，形成独特的文化风尚，并以之紧紧维系着客家族群。独特的客家文化是客家人勤劳智慧的结晶，是客家民系精神的集中反映，同时也是中华民族生命力、创造力和凝聚力的具体体现。在梅州客家地区流传着一支神奇的"花"，名为"香花"。"香花"何谓？顾名思义，即有香味的花。在佛教教义中，"香花"除此释义外，还兼指"香"与"花"。"香"为达信，"花"表恭敬，"香花"指的是用恭敬的礼仪来供养佛法。在香花科仪中，每每有"香花请，香花迎"之谓。据考证，佛教"香花"信仰形态源于唐宋时期闽、粤、赣地区流行的定光古佛、普庵祖师信仰，以明初教僧制度为其制度缘起，后逐渐吸收流传于梅州地区的惭愧祖师、观音、十王等信仰形式，并广泛接纳了密宗、禅宗、净土等宗派的教理教义，在清代嘉州之后趋于定型。[①] 大量事实证明，香花信仰与梅州客家人的日常生活关系密切。因为，客家人自古以来就有着信佛拜佛求平安的文化习俗，历经长期发展，客家文化与佛教文化相互影响、交流，明代崇祯年间修编的《兴宁县志》云：

　　　　隆万间，亲丧七日，请香花僧祀佛谡斋筵，宾朋成集包办，礼

① 李春沐、王馗：《梅州客家佛事香花音乐研究》，第 1 页。

赠丧主,曰:看斋,甚至有"落六道"之说,曰:天道,地道,人道,佛
道,鬼道,畜道,随亡者生辰算之……然有感于佛家忏悔之说者,
请素僧诵经,谓可以度亡人之厄,是与请香花僧者不过百步五十
步之异也。①

以上表明其实在当时社会已经出现香花仪轨,经过历史潮流碰撞发
展,香花仪轨如今已经形成了较完整的体系。但是,由于香花仪轨篇幅之
大,内容之繁,学界对于香花的研究依旧非常稀少,香花研究的专门性著作
更是寥若晨星。《香花》一书分上、下两编,分别是上编香花音乐研究,下编
田野实录及音乐谱例目录。上篇从佛教香花的衍变历史开始,对仪轨、文
学、舞蹈、流派、音乐等艺术组成部分进行探讨;下篇则是翔实的田野实录,
对佛教香花音乐的丰顺派、兴宁派、上水派、下水派等主要仪轨和音乐进行
专业的记录与整理,深刻呈现出香花音乐的适用场合、仪轨形态、音乐特点
和流派差别。这一详实的目录编排形式是其他音乐书籍中不常见的,反映
出作者为完成这本书所付出的辛勤努力与良苦用心,给读者一种严谨有
条、大方得体的阅读体验。

一　建构香花音乐内应机制:证香花之传承与变迁

中华民族是爱好音乐的民族。"兴于诗,立于礼,成于乐"这九个字,显

① （明）刘熙柞修,（明）李永茂篆:《兴宁县志》,崇祯十年（1637）刻本,嘉应学院客家研究所
影印日本国会图书馆藏本,第405—406页。

现出中华民族在孜孜不倦的精神跋涉中的音乐足迹。佛教在梅州的发展历史源远流长。在《香花》中,作者将在社会—文化环境变迁中不同时期的佛教衍变过程、自我运作、自我创造的方式、传播途径到最后"香花"的生成一一表述出来,并将香花的生成分为四个时期:宋元梅州在地信仰的传播,明代教僧制度与族群信仰的组合,寺庙世俗化与香花仪轨的定型,二十世纪佛教香花的更新与走向。作者这四个时期的陈述,构建出香花音乐内应机制过程中的传承与变迁。音乐文化内应机制是齐琨在社会学文化资本理论的基础上提出,她将社会—文化环境变迁中不同时期的音乐传承者,其自我创造、自我调整、自我运作的方式、技巧和手段等称为"音乐文化内应机制",并将音乐文化陈述为三种形式:意识形式为表演者的文化性情与审美情趣,行为形式为表演者所占有的表演技能,物质形式为表演者产生的音乐声音及其借助的乐器、乐谱、道具、服装等文化产品。① 在《香花》中作者也有意识运用此种思路,从物质形式、行为形式、意识形式三个层面阐释了香花的传承与变迁过程,作者从佛教文化物质形式的传播,到香花仪轨慈悲度亡人的行为形式,最后从香花在客家族群意识形式形成中的作用与影响分别进行讨论。

　　香花最开始的起源我们不得而知,早在宋元时期梅州香花的踪迹已遍布民间与寺庙等环境和场所中。到了明代后期,香花仪轨种类的定型和寺庙世俗化相互影响,显示着这些仪轨具有传承意义的影响力。这种传承意义不知在什么时候开始,渐渐形成了一代传一代,不断发展、不断更新的状态,一直延续至今。

　　① 齐琨:《音乐文化内应机制(上)——以上海南汇丝竹乐清音的百年传承与变迁为分析对象》,《中国音乐学》2006 年第 1 期,第 62 页。

二　分析文化中的音乐：寻客家语境中的香花艺术

把音乐放在文化的层面上看,阿兰·洛马克斯(Alan Lomax)认为在音乐特征与初始的文化特征之间可能存有一种亲密的关系。作者关于香花艺术的描写,笔者认为从文化层面上分析可以分为三种语境:香花的形态语境、情感语境与社会语境。现存于梅州客家的度亡仪轨中就包括佛教香花,完整的佛事仪式包括《起坛》《发关》《沐浴》《救苦》《过勘》《拜忏》《关灯》《完忏》《开光》《川花》《行香》《顿兵》《缴钱》等三十多套。《香花》中作者讨论的"地域流派""客家民间文学""僧教制度""舞蹈艺术"等无一不广泛涉猎香花仪轨。佛教香花仪轨在当代梅州,除了在丰顺县汤坑镇、兴宁市分别形成丰顺派和兴宁派外,还沿着过境的梅江,以梅县丙村为限形成上水派、下水派,丙村以上的梅县、梅州市梅江区等地流行上水派,丙村以下包括梅县松口、蕉岭县、大埔县等地流行下水派。此类对仪式和音乐展现的描写过程皆为形态语境。

香花情感语境主要表现在客家人思念亡者的情感。因为客家人相信人有灵魂的存在,人死后,如果魂灵能够得到很好的安置,对于亡者原来所生活的主家也会起到怀念和保佑的作用。但是,如果安顿不好,则要回到原来的主家进行种种破坏性活动。所以,为了尊重死后犹存的灵魂,香花仪式显得尤为重要。客家人通过仪式行为能够外化其情感的形式要素和参与仪式的具体过程、环节及表现手段,达到同亡者至亲交流情感之目的。同时,香花的情感语境也包含香花所融合的客家民间文学和客家方言,香花仪轨中除了所谓的"禅门"经咒仪轨之外,其他文词如劝世文、劝善文学至今为梅州客家人耳熟能详。香花僧侣秉持即兴创作的创编方式,在规则韵文的基础上增加客

家方言,将香花古雅整饬的文学风格拓展得更加雅俗兼备、流利自然,此为香花的情感语境。如作者所举,"又水皆含秋夜月,无山不带夕阳红"实际是化自宋明禅宗灯录中的习惯用语"有水皆含月,无山不带云"。笔者作为半个局内人来看,客家方言是香花仪轨中念白、唱诵风格的重要因素。作者以仪轨片段举例,将香花内涵情感展现事无巨细一一说明。显然,香花的文学性借助梅州客家方言的流传与传播,获得了长久的传承和发展。

社会语境主要表现在两个方面,一种是社会价值表现,另外一种是社会意义的体现。香花的社会价值表现在,客家人做佛事度化亡灵的意义远不止是为了超度亡魂,对于生者的作用往往大于亡者,孝家不纯粹是为亡者做佛事,超度亡魂其实是为了慰藉生者。客家人注重"孝道",如果当客家人被当地居民认为是"不孝"之人,那他在客家社会就丧失了"人格",他也会成为寡德寡助之人。而出钱为去世的长辈做一堂香花佛事,超度亡魂,是贤孝长辈最好的表现。香花的社会意义则体现在,它是客家传统民俗文化的重要代表,具有相当强的社会凝聚力,也为客家佛教信众提供了积极的人生意义,为广大民众提供了行为准则和道德规范。佛教香花所宣扬的忠、孝、善、爱是当今社会所需要的精神,能够使普罗大众在非说教的环境下自觉接受社会的端正思想。文明和谐已成为当代社会的发展主题,香花的主旨内容恰恰为构建和谐社会提供了合适且接地气的教材,弥补了许多行政条文不能包含的内容,如道德、良心、思维意识等人性内在的东西,体现了直指人心的作用。

三　考镜源流:探香花音乐舞蹈田野实录

"采风"一词源自周代,其核心意思或为王者采集民风以观得失,或为

文人追求真性情的"面向民间"。随着时代的变迁,虽然那种"王者不出牖户尽知天下苦,不下堂而知四方"的采集目的与制度已然隐退,但作者身体力行,从四个不同的流派对香花佛事进行了详尽考察与记录:一是上水派香花佛事及音乐谱录;二是下水派香花佛事;三是丰顺派"做灯"仪式音乐谱录;四是兴宁"做斋"音乐谱录。在我们的意识中,香花仪轨一直是极为神秘的仪式,那些古老的仪轨传统、庞大的规模、丰富的音乐,蔚为大观。及至近现代,香花仪轨研究更是越来越深广,梅州范围内的多向传播使其趋向艺术化,不仅成为梅州客家人体味故土文化风情和情系乡音乡情的音乐品种,也是中华民族佛乐整体结构类型中的一个典型代表。从香花音乐记谱可以看出李春沐、王馗两位学者严谨的治学态度,他们在一年时间内完成了五十多套香花科仪音乐的记谱,原始乐谱超过一千六百页。作者熟知梅州香花历史、文学、音乐舞蹈各个领域,这使得其在对香花仪轨及音乐进行研究时游刃有余,如鱼得水。如在谈到各个流派的香花音乐在地域风格上的区别时,从仪轨、舞蹈、音乐三个具体方面进行了深入探索与区分。在对《香花》的记录整理中,作者一方面以谱例记写香花音乐,另一方面还注重文字的注释,或提示某件乐器的敲击方法,或讲述乐器间的配合,或之处演奏者的兼奏交替与舞蹈法器动作等,无所不用其心、其技,实在让笔者感到由衷钦佩。

四　观照局内外:辨求与商榷

　　纵观《香花》,在扎实的理论基础与实践经验上,体现出以下两个方面的特点:其一,无论分析与归纳,其材料都是基于田野考察直接搜集整理所

得。该书前期调研工作主要在梅县、丰顺、兴宁等地完成。考察选点也是经过作者一番深思熟虑，因为这些区域基本集中了现存的香花流派；其二，当前香花仪轨主要是以仪式为单位来进行，由于流派不同，仪轨项目也各有千秋。作者在调查研究乃至整理成文时，无论是香花文化传统保存比较完整的个案，抑或保存并不理想的个案，都力求做到采取一种具体问题具体分析的方式客观叙述。笔者作为在梅州客家人，看到此书，仿佛又听到在家乡从小耳濡目染的香花念唱声，一种思乡情感油然而生。

作为一项不到两年就完成的研究成果，客观来说确实面临诸多困难，如田野调查工作量巨大，整理成书时间匆忙，因此著作存在问题与不足亦在所难免。该书虽然运用了民族音乐学田野考察记录方法，但有些调查还是有略显不足。在调查选点方面就有所缺失，如对梅州五华县、丰顺畲族的香花仪式调查没有呈现。五华县香花仪式脱胎于丰顺派香花仪式却有诸多不同，如果加以研究比较则能更全面地反映当代梅州香花音乐的整体状况。瑕不掩瑜，作为梅州香花研究的拓荒之作，该著述重要的社会意义与理论价值不容置疑，理应受到更多佛教界人士与音乐理论专家的关注。

结　语

悠悠岁月风华，漫漫征程如歌。中国自古十分注重"礼""乐"对社会、人心的教化作用，因为"礼"是人类社会必须遵循的基本规则，"乐"则是"礼"的具体表达形式。二者相互作用，对人的成长与人格完善乃至社会和谐、国家安定都具有重要的影响。佛教东渐，中国崇尚"礼乐"的观念和习俗随佛教的汉化渐入其中，香花亦是如此。李春沐、王馗所著《香花》从实

质上表现了梅州客家人在佛教香花熏染下保留的生活日常和心灵世界。那些流动的文字足以让人清楚地看到,在梅州的社会进程中,客家人是怎样通过心灵的提升而不断地改变与重塑自身,使自己的心灵保持着那份平和与安宁。

　　谈论佛教音乐,笔者纯属外行;面对佛门,亦是俗子。絮叨的文字,只是以客家学人的身份对李春沐、王馗两位学者为梅州香花音乐文化研究作出的研究贡献,报以深深的敬意与谢忱。佛教音声流淌于兹,生长于斯的醇美人性,让人永远感怀难忘。

奏乐霖霖听不尽　余音袅袅漫山门

——读《声漫山门：陕北民族音乐志》有感

作者：晏婷丹（2013 级）　　指导老师：蒋　燮

（第七届"人音社杯"全国书评征文活动本科生组　二等奖）

　　陕北是中国黄土高原的中心部分。提到陕北，大多数人第一时间联想到的应该是黄土高原粗犷地貌的震撼画面。笔者生活在南方，第一次听到陕北音乐是在学校上《民歌概论》课时老师播放的陕北民歌《走西口》，奔放、高亢的曲调，节奏鲜明，唱起来朗朗上口，一下子引起了笔者的兴趣。在学校图书馆查找资料时，翻阅到张振涛教授撰写的《声漫山门：陕北民族音乐志》（文化艺术出版社，2014 年，以下简称《声漫山门》）一书，带着期望了解更多陕北民族音乐的好奇心，笔者打开了这本书。

　　论起陕北的音乐文化，很多人会想起那部在二十世纪六十年代风靡大江南北、长城内外，倾举国之力打造的大型音乐舞蹈史诗《东方红》，其主题曲把陕北民歌的特色演绎得淋漓尽致："东方红，太阳升，

中国出了个毛泽东……"中国人大概没有不会唱《东方红》的,但要问起歌曲旋律源出哪个地方,却有很多人不甚清楚。直至二十世纪九十年代初,随着"寻根"热的潮流,中国乐坛刮起了"西北风",再度掀起陕北民歌的热潮,一举获得大众青睐。当然,陕北音乐不单单有民歌,除了极具特色的歌种"信天游"和"山曲"外,还有很多重要的传统音乐品种,随着历史的脚步,有的较完好地保存着,有的则在消逝的边缘挣扎,有的则通过变迁的方式改头换面延续,这些陕北地方音乐被历史与现实赋予了不同的含义。

通过阅读,笔者发现,虽然音乐学界不乏学者对陕北音乐考察研究过,但《声漫山门》一书对陕北民族音乐阐述详尽,读者在阅读过程中能从较为宽宏的视角去俯瞰陕北音乐文化,了解该地域音乐的外在表征是怎样的,其独特风格又是如何形成的。在阅读中笔者收获颇丰,孟子云"独乐乐不如众乐乐",笔者意欲将阅读后的一些感触和思考与君共享。

一　诗与乐的合奏:《声漫山门》之特色

(一) 包罗万象,鞭辟入里

在《声漫山门》中,作者走进当代陕北,以传统与现代碰撞摩擦的火花,娓娓讲述陕北民族音乐及其和当地人民息息相关的生活、习俗等。民族音乐志是研究有关音乐活动过程及音乐、文化分析结论等方面内容的具体表述方式,对每一项记述和描写,秉承着客观、准确、系统和富于典型,却又不

忽略种种有意义的例外和细节的音乐研究方法。① 作者运用深厚扎实的文学底蕴、田野考察和文献资料互为印证的研究方法,以民族音乐志体例,讨论了陕北民俗音乐、乡村乐班、仪式音乐等话题。作者用三个版块展开叙述,分别是开篇、正文部分(共有八章)与结语。开篇部分就陕北与中国经验做了详细的介绍,从为何要到陕北地区进行实地考察到采风过程都一一列举,使读者清晰了解作者撰写此书的初衷;正文部分对陕北音乐、吹手的生活和吹手的话、唢呐话语——米脂乐班三重奏、红与白——白云山庙会、声漫山门——横山县马坊牛王会、丧葬仪式、说书、秧歌、婚礼、乐器与宫调等相关内容做了详细的介绍;结语部分是作者在调查研究中亲历的一些问题与感受。从《声漫山门》的目录结构及内容可看出,作者十三年来对陕北民族音乐志的研究,历经重重艰难险阻才有了今日厚重的成果呈现。

(二) 相同领域,各有千秋

近些年来,陕北民间音乐引起众多民族音乐学者的关注,面世优秀成果越来越多。如田耀农《陕北礼俗音乐的考察与研究》(2004)、钟思第(Stephen Jones)《陕北乡村礼乐》(*Ritual and Music of North China*)(2009)、李宝杰《区域—民俗中的陕北音乐文化研究》(2014)等。

张振涛先生的《声漫山门》亦有自己的特色。其是在大量第一手资料和三十年来已有研究成果的基础上,一部从个人到集体,从庙会到各种仪式场合,从民俗音乐文化到国家、地方、民众的视野,以小见大、以点到面的全方位立体化写作文本。从民族音乐学的角度,展示了一位陕北音乐文化

① 杨民康:《描述与阐释:音乐民族志描写的方法论取向》,《音乐艺术》(上海音乐学院学报)2006 年第 4 期,第 96—103 页。

研究者的心路履痕。

（三）述之以史，描之以实

阅读全书，作者对艺人的采访，力求做到细致无误，对他们的音乐事象及相关言说，用文字一一呈现、还原，具有较高的真实性。音乐口述史作为一种历史观以及相应的研究音乐历史的技术方法，在音乐界发挥着越来越大的作用。丹纳德·里切儿（Danaed Richelle）曾说："历史事件带给我们独一无二的故事和故事线索，但是在对这些事件研究中，故事最终服从更抽象的目的。"[①]口述史是民族音乐学研究的一个新视角，历史文献的记载是"死"的资料，而艺人的口述史则是一部"活"的标本。如第二章对榆林市封家班封小平、吹手王来娃、何家班何增统、李勇乐班的李勇等人的采访，通过他们的口述，不仅可以追踪当地乐班的历史发展与传承变化，还可以了解乐班怎样招揽生意和同行中的"行话"等一些过去不为人知的细节。基于口述材料的文本表述，作者在著述中深入解读陕北唢呐乐班与庙会、仪式、婚丧嫁娶及其他民俗活动的互动关系，并将被采访艺人的口述资料与文献记载相互印证。

（四）妙笔生花，小结精辟

在《声漫山门》中，从陕北地域特征和陕北民间音乐的四次兴盛到陕北吹手的生活，从文化的介绍到乐班的调查研究，层层叠进，引导读者"读"到

　　① 转引自臧艺兵：《口述史与音乐史：中国音乐史写作的一个新视角》，《中央音乐学院学报》2005 年第 2 期，第 49 页。

书中。书中每一段落,无不彰显作者深厚的文学底蕴。仔细阅读不难发现,著作中图片与文字的结合应用,图片从黑白照到彩色照的精心设计,反映出作者在进行田野考察时的细致入微。另外,书中无论是对乐班人员还是曲牌的统计表格都做得相当细致,使读者能结合图表进行深入思考。

在《声漫山门》中,无论书名抑或大、小标题的命名,作者都力图使之醒目有趣,如"唢呐话语——米脂乐班三重奏",一个题目包含多重含义,唢呐是一种乐器,怎么与之对话? 素来听过钢琴三重奏、弦乐四重奏、管乐五重奏等,在米脂乐班中怎会出现三重奏? 看到如此有趣的题目,怎能不勾起读者一探究竟的兴趣呢? 读后发现,乐班三重奏实指陕北米脂县影响力较大、知名度较广的三家民间乐班(分别是:常家班,赵家班,李家班)共同奏出一波三折、耐人寻味的"乐章"。

书中每章后都有一个小结,仿佛是意犹未尽的延续,内容丰富,也可使读者陶冶性情、开阔视野。如第六章的丧葬仪式,作者选取考察的四个仪式及"阴事"的自述,在小结中以"音乐体现孝道"作为标题,意在对前文内容进行补充。在中国乡村社会,最严肃的事莫过于对逝者的追悼,作者的表达立足本土,通过丧葬仪式音乐,解读仪式的社会功能以及人们感受仪式音乐化悲为喜、化痛为乐的思想智慧,体现对"孝"的诠释。作者的写作手法,犹如一首诗,和谐的韵律吟诵着陕北民间音乐之优美。

二　传统与时代的碰撞:《声漫山门》之个人思考

作者到目前为止已完成北方民族音乐"三部曲"——《声漫山门——陕北民族音乐志》及《冀中乡村礼俗中的鼓吹乐社——音乐会》(2002)、《吹

破平静——晋北鼓吹乐的传统与变迁》（2009）。读完《声漫山门》，笔者叹服于作者扎实的文学功底与严谨的学术态度，他综合运用民族音乐学、音乐史学、人类学等研究方法，通过长期深入田野亲身感受，对陕北民间乐班的传统与变迁进行了整体性、综合性研究，阐述了乐班成员个体的生存境遇，也记载了改革开放、市场经济及全球化进程中陕北乐班的文化变迁。

古人言：金无足赤，人无完人。世界上没有十全十美的东西，任何事物总有它的长处和短处。《声漫山门》尽管有诸多亮点，但也有其不尽完善之处，笔者就书中一些内容提出自己的粗浅见解。

（一）对陕北民间音乐的谱例分析较少

形态分析一直为民族音乐学界所关注，通过分析乐谱，可以掌握陕北民间乐曲的特点与风格，也能透过音乐分析反观当地社会传统风俗文化。在《声漫山门》中，笔者仔细查阅，发现只在第五章出现的《秧歌调》（第263页）有谱例呈现，第八章对陕西十七簧"笙苗歌"有谱表记录。笔者试图再从书中找寻一些关于乐谱的内容，发现作者提到佳县白云观道士收藏的一本称为《音乐本则》的工尺谱本等。笔者在书中了解到，作者将此类乐谱都已复印，但在书中却未见踪迹。如果能在书中多加入一些重要的乐谱进行举例分析，论述将会更加全面。另外，也可将部分乐谱整理成音视频光盘，附在书籍后面，以供读者朋友全面理解和学习。

（二）田野资料与历史文献的互证不够深入

解读口述史，要看表达者叙述祖先荣耀的口吻以及连接故事的组合

方式。① 笔者认为,追寻口述史不只是田野考察资料的整理,还原其故事由口头变为文字的耐人寻味的传播过程,还应结合对应的历史文献进行互证,才能使其论证更具说服力。在音乐学术界,音乐史学注重文献和相关考古、图像资料的发掘,以梳理和解释历史上的音乐现象及其发展脉络;民族音乐学注重当下活在民间的音乐事象,只不过既往的研究更多把注意力放在音乐形态与本体的层面。② 若把两者相结合用于研究当中,在引用学术理念的同时反刍消化,使其真正能够用于解决民族音乐学研究中的诸多问题,必然能为音乐研究实践注入更多新活力。作者在第三章提到民间传说与历史真实的问题,但却没有运用历史文献进行论证。人们总以"言之有理,论之有据"为衡量事实的标准,在此问题上,笔者认为实地考察资料还应与历史文献有更具深度的互证,才能使其更具学术性、全面性和准确性。

结　语

纵观全书不难发现,正是作者严谨的治学态度、开阔的学术视野、扎实的工作作风及敏锐学术洞察力的有机结合,才成就这部煌煌之作。《声漫山门》不单展示了陕北民间音乐举足轻重的学术价值,还为读者提供了一份陕北民族音乐志研究的参照坐标,提示研究者在面对自己的研究对象时,能够保持清醒的头脑认识区域音乐文化显示的历史积层之深浅。书中

① 张振涛:《声漫山门:陕北民族音乐志》,第153页。
② 项阳:《传统音乐的个案调查与宏观把握:关于"历史的民族音乐学"》,《中国音乐》2008年第4期,第1—7页。

没有局限在对官方文化或精英文化的认同，而是有意全面呈现地方知识和民俗仪式的不同话语，全面记录大大小小的仪式，建构出陕北民间仪式的全过程场景。总体来看，不管是基于民族音乐志的田野考察方法，抑或作者的写作方式及呈现的丰富音乐内容，此书都不失为民族音乐志研究的典范。如今的社会，电影取代了皮影，机械取代了手工，手工操作被现代化抢走了接力棒，然而这些流传在民间的传统音乐，是什么机器都替代不了的民族精神，在这个被科技与传媒裹挟的时代，我们庆幸有《声漫山门》这样的著作把中国民间淳朴、珍贵的音乐用文字记录下来。毋庸置疑，此书在很大程度上给予读者新的民族音乐研究视野与知识体验，对于诸如笔者这样的民族音乐学青年学子更是具有指导意义。在当代民族音乐学术中，作者从"民族音乐志"视角进行民间音乐的探索和实践，寻找一个区域的民族音乐文化之峰，并走向民族志的文化深描。《声漫山门》不仅推动了陕北民族音乐文化的传播发展，也为中国传统音乐的研究与传承添上了绚丽浓厚的一笔。

几度风雨沉淀　乡乐缭绕千年

——评《乡礼与俗乐——徽州宗族礼俗音乐研究》

作者：杨　巧（2012级）　　指导老师：蒋　燮

（第七届"人音社杯"全国书评征文活动本科生组　二等奖）

　　寒冬腊月，我们于爆竹声中辞旧迎新，在大红灯笼、团圆饭中觥筹交错；大雪纷飞，我们也不忘走亲、访友、拜年；故人离世，我们于葬礼中悲痛追思，于灵位前热泪沾襟、伤心疾首；当我们目睹一场场婚礼，见证一对对幸福新人；当我们跟随父母的脚步去祭奠祖先，让孔明灯承载着家族的心愿飞上天空。当我们遵循传统的礼俗仪式时，是否会对其进行系统深入的思考，是否会有许多疑问缭绕心头？满怀对中国南方乡俗礼仪音乐的浓厚兴趣，我打开了齐琨博士的《乡礼与俗乐——徽州宗族礼俗音乐研究》（安徽文艺出版社，2013年），试图去探寻民族音乐学家眼中这些情境都有着怎样的深刻含义。

　　该书包括绪论、主体及结语三大部分。绪论包括三个题解和研究对象、定位、目的。题解中所包含的"礼与乡礼""乐与俗乐""徽州宗族社会"

三个部分与著述标题形成照应,三个名词"乡礼""俗乐""宗族"作者均做出学术性解释。主体部分有"婚礼仪式与音乐""丧礼仪式与音乐""祭祖仪式与音乐""祭神仪式与音乐"四章。横向来看,各章第一节都是作者田野考察记述及与相关书面文献的比照,第二节则是作者针对其考察内容进行的深度思考:第一章探求礼俗音乐的程式性与宗族文化的联系;第二章从物质、意识、关系三个层面,深入了解作为"局内人"才能看见的世界;第三章从"变迁"的角度,阐述礼俗音乐表演者所属阶层在土地革命前、土地革命至"文化大革命"结束、改革开放后三个历史时期的生存情况;第四章提出"音乐景观"这一新的维度,试图探寻村落权力、礼乐教化、民间信仰、感官体验、会社组织在祭神仪式及音乐变迁中彰显的文化含义。结语可谓该书一大亮点,作者突破以往"做小结"的方式,而是以一篇论文作为结尾,提出以"过去的现在""现在的过去"两种时态来研究传统音乐的新观点。纵观全书,笔者惊喜于作者广博的思维,收获颇多,在这里与大家共享。

一　仪式音乐文本的多重展现

通读全篇不难看出,作者在仪式及其音乐文本的呈现上巧妙地将历史文献与田野考察有机结合。著述摘引朱熹撰写的《家礼》中有关礼乐的规范,梳理明清时期徽州礼俗仪式文献,并记录了自己在徽州田野考察中的内容,三者相辅相成、互为补充,让徽州礼俗仪式音乐于历史的长河中慢慢流淌,使其当下的发展现状有据可依。

对民间音乐进行实地调查,在中国文化界有着悠久的历史传统。先秦时代兴起的在民俗节日群体聚会现场收集歌谣的"采风"制度,当为中国音

乐实地调查工作的滥觞。《诗经》"风""雅"中的许多歌曲,即用这种方式采集而来。① 田野考察是一项内容含量广泛、科学目的明确、操作过程具体的工作。齐琨博士通过这一途径深入徽州人民的生活并完成此著作。若按照实地考察的横向分类来划分②,该著属于微型音乐调查,作者在徽州宗族这一大的社会背景下,对祁门、婺源两县礼俗仪式的程式、用乐做了微观调查;若以纵向分类为依据③,该著作隶属音乐论题调查,作者对这一论题已有数十年的考察研究积累,是在她硕士论文基础上的"再研究"。她见证着徽州人如何实践着传统"礼乐",并根据当地乡民文化特点从婚礼、丧礼、祭祖、祭神四种仪式音乐类型展开研究。

朱熹是南宋时期著名的教育家、理论家。他在儒学思想的基础上改造并发展形成了自己的理学体系。其《家礼》一书作为日常行为礼仪规范更是广为流传,倍受尊崇。明清时期,徽州社会已形成对《家礼》高度推崇的社会风气。作者对与徽州礼俗仪式有关的地方文献做了梳理,并结合自身的田野考察,将《家礼》文献、清末地方文献与田野调查三者进行对比,并以文字、图片、表格三种形式来展现各仪节的具体内容。一个唢呐的镜头,就足以想象到场面的热闹;一袭白衣的特写,不禁让人陷入沉思。表格的整理也凝聚着作者严谨的思考方式。如丧礼仪式仪节五"大敛",作者将《家礼》所述作为规范,将清末及民国徽州丧俗和祁门、婺源现代丧俗的仪式内容与之进行保留和变化的对比;然后再以清末及民国衍生内容作为比较对象,选取徽州六邑具体表现和祁门、婺源现代丧俗进行补充比较。参照系不同,得出的结论也有所差异,作者在此以多重文本的形式展现,让我们能

① 伍国栋:《民族音乐学概论》(修订版),北京:人民音乐出版社,2014年,第99页。

② 横向分类分为微型音乐调查、地理区划音乐调查、民族区划音乐调查。参见伍国栋《民族音乐学概论》(修订版),第107页。

③ 纵向分类分为音乐志调查、音乐论题调查。同上,第116页。

够更为细致、全面地了解徽州宗族仪式音乐。

二　互补的仪式音乐研究新维度

厘清民间礼俗仪式的传承过程和变迁状态,我们还需对其相伴相随的仪式音乐进行深入思考和探究。由此,作者提出一些新的研究向度,如"程式""仪式空间""音乐景观"等。

(一) 程式中的"规范"与"文化"

"程式"一词在运用于戏曲理论表演时,具有固定、象征的含义。而今,"程式"作为一种象征符号在仪式音乐的运用中也有一定的规范。在考察婚礼仪式的过程中,作者发现执仪者严格遵循当地出嫁奏乐程式,并未因时间仓促而省略奏乐。不同地域、乐人的奏乐程式虽然都有所差异,但都遵循、恪守着乡村礼俗中沿袭的奏乐程式与基本结构。同时,在越来越现代化的今天,仪式行为的核心信仰及其基本文化内涵并未改变。如婚礼迎亲仪节中,作者也是从《家礼》文献、清末地方文献与田野调查三个方面进行比较,认为其"尊卑有序、祖先崇拜、宗族联盟"的文化内涵一直延续至今。在对仪式音乐奏乐程式的叙述中,作者录入现代祁门婚礼实录和十八位乐人的口述两方面的内容。在祁门婚礼仪式音乐实录中有汪森修和汪建议两位人物的奏乐程式;在十八位乐人口述礼俗仪式音乐程式中又从不同地域、不同仪式、不同乐人三方面着手。不难看出,实录和口述是形成对比的,在既定的仪程规范中,作者基于民族音乐学"局内人""局外人"两种

不同文化身份的思考,将"局外人"看到的实录和"局内人"了解的口述进行对比补充,使其结论更具有客观性、真实性,体现出作者严谨的学术思维。

(二) 仪式空间中的"感知"与"交流"

"仪式空间"一词在书中第二章对丧礼仪式与音乐的研究中被提出。源自对音乐民族志叙述的思考,著述将"仪式空间"分为"物质空间""意识空间""关系空间"三个层面。[1] 作者在实地考察中,以强烈的洞察力观察到唱、念、奏等各种音乐表演形式在仪式空间中所具有的不同含义。比如在丧礼仪式中执仪者以唱、念作为沟通亡魂、阴阳界、神界的媒介,在所看到的物质空间中感知人、神、鬼三界的交流。全书以空间作为切入点,以仪式为依托,在具体仪节探求物质、意识、关系三个层面循环互动的关系,为仪式音乐的研究探索出新的方法论指导。

(三) 音乐景观下的"传承"与"变迁"

"景观"概念在中西方不同的文化语境和价值观中有着不同的源流和意义。在中国文化体系中,人所观之景至少存在三种透视维度。第一,空间(天观):通过观天象来决定重要事务;第二,时间(地观):自古便有"天时地利人和"之谓;第三,认知(人观):景由人知,境由心生。[2] 作者在书中引用"景观"第三种透视维度的含义,并将其和音乐联系起来,笔者认为,作

① 物质空间:物质空间由有关仪式举行所需要的一切物质组成;意识空间:包括两方面的内容,有我们肉眼看得见的音乐表演,也包括只有执仪者与受仪者间才能相互能感知的存在于神、鬼、祖先的表演;关系空间:是执仪者以音乐表演行为建构起的关系网络。参见齐琨《乡礼与俗乐——徽州宗族礼俗音乐研究》,第104页。

② 葛荣玲:《景观》,《民族艺术》2014年第4期,第28—33页。

者是将祭神仪式音乐当作一个文化景观来观赏,以之阐述仪式音乐在传承
与变迁过程中对宗族社会制度、礼乐教化观念、乡民感官体验、会社组织结
构等方面所起到的持久、有效的作用。在"景观"这一大的视野下,作者就
如同站在山顶俯瞰徽州土地,以历史变迁的视角,考察与仪式音乐相关联
的文化要素是如何与之相融合的。如果说"仪式空间中的音乐表演"是纵
向剖析仪式音乐内在的文化,那么作者对于"景观"的认知,无疑是横向分
析与仪式音乐相关联的诸如村落权力、民间信仰、会社组织等文化要素伴
随仪式音乐发展至今的状况。

三　以"宗族""时态"为中心的表述话语

"宗族"是中国传统社会结构的核心,其通过自卫生产、祭祖拜先、光宗
耀祖、族规族训、赡济贫弱对传统基层社会民众的生存、凝聚、教化、自治、
互助产生着深刻的影响。① 近年来,中外学者对徽州地域文化进行了多角
度、多方位、多层次的研究,取得了丰硕的成果。"宗族"作为与徽州传统社
会密不可分的一部分历来备受学界关注。徽州人强烈的"宗族"观念注定
了他们聚族而居以求血脉相承的社会行为。因此,当地人需要通过"祭祖"
"祭神"等集体礼俗来强化族人的宗族意识。作者在这一大的语境中,领略
到同一事物在"宗族"中的特殊含义。例如"灯"在徽州宗族文化里就具有
家族人丁旺盛、多子多福、祈福等特殊的象征含义。同时,作者在调查过程

① 吴祖鲲、王慧姝:《文化视域下宗族社会功能的反思》,《中国人民大学学报》2014 年第 3
期,第 132—139 页。

中,还运用了"宗族"的表述话语,个案调查的人员来源于不同宗族,如在"乐人社会阶层变迁"的调查中,作者关注到"大姓""小姓"的差异;在"仪式音乐的程式"的调查中,以十八位乐人的口述作为依据,而这些乐人就来自不同县、不同村。在徽州传统社会,大至县、小到村都存在着宗族文化的差异,而往往就是这种差异性,印证了徽州文化及音乐的斑斓多彩。

作者采用历史文献与田野考察相结合的文本展现形式,一定伴随着"过去"和"现在"之分。在结语撰写中,提出了"过去的现在"和"现在的过去"两种时态的研究视角。顾名思义,"过去的现在"强调的是现在,是仪式音乐在历史中经受风雨的洗礼后,一直传承到现在还保留着的仪式音乐文化。乡礼在徽州已有数千年的影响力,至今仍未消退,作者以这种时态表述对徽州礼俗音乐历史进行系统梳理;而"现在的过去"是当下社会必须要拥有的一种时态观,对于徽州礼俗音乐来说,就是在传统既定框架下的现代创新,既包括了传承,也揽括了创新,作者这一思想契合了当下传统音乐研究"传承"与"创新"的新命题,而两种时态有机结合的表述话语也使该著述兼具了"历史感"与"时代感"。

结　语

阅览全书可以发现,作者是将徽州礼俗音乐放置到徽州宗族文化这一大的背景之下,把"过去""现在"两个关键词作为贯穿全文的隐形线索,以历史文献、文献叙述、田野实录三重文本并存的形式呈现给读者品赏。在音乐民族志书写的同时也不忘思考与创新,提出了"程式""仪式空间""音乐景观"等崭新的研究视角。然而在阅读中,笔者也发现了一些值得商榷

之处：

其一，作者在书中将徽州礼俗中的"祭"细分为祭祖和祭神两种，而《礼记·王制》中提及的"六礼"：冠、婚、丧、祭、乡、相见，并未将"祭"拆分。作者在书写中，一直以《家礼》中的礼仪规范作为参照系，且《家礼》中的礼乐也是徽州百姓在民间的实践写照。而作者在分类上却并未以此作为依据，笔者认为作者在著述中应阐述拆分的理由，若有依据作为补充，则更凸显思维的缜密。

其二，著述研究对象为徽州礼俗音乐，侧重点应为徽州礼俗中的音乐，而作者对音乐本体的研究相对于仪式本身而言较少。如在婚礼仪式中，乐器类型、演奏曲目、演奏人员的分配等作为整个仪式不可或缺的一部分，在历史的长河中是否有变化？其在清末时期及当下分别呈现出怎样的变迁样态？此外，徽州有歙县、黟县、休宁、婺源（今属江西）、绩溪、祁门六邑，作者在婚礼、葬礼、祭祖三种仪式的今昔对比中，针对现今的留存现状均只采集了祁门、婺源两个县的考察情况。仅此两县可能只是个案样本，并不能代表徽州社会礼俗音乐的全貌。

瑕不掩瑜，齐琨博士的著作依然让我受益匪浅，《乡礼与俗乐——徽州宗族礼俗音乐研究》并不只是有关徽州礼俗音乐的研究文本，更是从细微处反映了徽州人民的传统生活风貌。明代剧作大师汤显祖有云："一生痴绝处，无梦到徽州。"其中无不显示出古人对徽州文化的向往与礼赞。几度风雨沉淀，乡乐缭绕千年。漫步于齐博士笔下的徽州胜境，让我们对徽州乡民的生活有了身临其境的感受，更激发了笔者对那片神奇土地的美好向往。

多维角度的音乐性别解读

——《性别焦虑与冲突——男性表达与呈现的音乐阐释》读后感

作者：蒋晨晨（2013级）　　指导老师：蒋　燮

（第七届"人音社杯"全国书评征文活动本科生组　二等奖）

纵观泱泱书海，幸之读此——姚亚平先生所著《性别焦虑与冲突——男性表达与呈现的音乐阐释》（中央音乐学院出版社，2015年，下文简称《性别焦虑与冲突》），该书突破传统的音乐学研究视角，运用音乐人类学、音乐美学、音乐史学等多重研究方法，对音乐音响与其表现对象之间隐含的性别关系进行系统创新研究。著作内容丰富，架构清晰，叙述有理有据，引用了诸多性别理论的研究方法，在音乐学界开创了新的研究范畴，增添了别样的研究视角，其独特的研究角度、个性巧妙的结构，令笔者产生一探究竟的浓厚兴趣。

姚亚平教授于四川音乐学院作曲系毕业后留校任教，负责和声等理论课程的教学工作。之后考入中央音乐学院音乐学系，师从黄晓和教授攻读西方音乐史硕士学位，后拜入于润洋先生门下获得博士学位，这种具有广

博学术背景的经历造就了姚教授渊博与深刻的知识。其公开发表的著作有《西方音乐的观念——西方音乐历史发展中的二元冲突研究》《复调的产生》等,并在多家知名刊物发表了几十篇研究论文。正是由于作者对于西方音乐史的深入学习探究,他对西方音乐历史中女性主义的发展脉络描述得十分清晰,并能透过音乐中的性别理论来阐释男性主义。《性别焦虑与冲突》通过循序渐进的思考,利用新音乐学的研究视角对音乐中男性主义文化展开大量对比和研究,取得较大的突破。

全书共六章,通过浪漫主义时期作家柏辽兹的《幻想交响曲》为切入点,呈现出十九世纪欧洲男性作曲家音乐作品中的焦虑和冲突。通过第一章对《幻想交响曲》各个章节的描述,表现出戏剧角色在乐曲中的性别变换,从而深入探讨女性主义批评的文化背景下对双性同体的另类表述以及浪漫主义时期女性主义复苏背景下,男性主义的矛盾焦虑愈发突出的现象。笔者通过阅读《性别焦虑与冲突》一书,将该书的学术亮点予以分析和研究,具体内容如下。

一　以独见新:透过新音乐学观看音乐性别意识的转变

新音乐学主要是以女性主义 (Feminism)视角反思西方音乐历史的发展与演变,其是在女性主义运动以及女性主义学术思潮的影响中形成,二十世纪七十年代左右在美国音乐学界出现的一种学术思潮。这极大地促进了音乐性别的研究,姚教授正是在新音乐学的“新”思潮基础上,深入西方音乐中的性别研究,其所著的《性别焦虑与冲突》结合了“新音乐学”以及后现代女性主义等理论基础,从女性主义、“双性同体”、父权制等角度,提

出自己站在男性立场对于十九世纪音乐发展的新观念,这种新观念也将促使音乐学性别形态分析研究新模式的兴起,延展音乐广阔的性别内涵。

《性别焦虑与冲突》认为男性文化并不是社会的产物,而是男性自身的产物。正因如此对于男性主义的音乐研究离不开女性主义理论的铺垫。著述在形式观念上认同女性主义音乐批评观念,并利用新音乐学深入对女性主义批评加以分析,提出自己对西方音乐独特的"双性同体"新观点,从传统的性别研究拓展到对男性主义的产生和发展进行解读,重点分析了十九世纪音乐性别现象与性别意识的变化,并对诸多女性理论下的性别研究现状延展分析出男性音乐焦虑的现象,指出这一时期性别文化核心所在:从音乐语言的变化、音乐技巧的革新以及不同的音乐创作时期下的音乐现象观察音乐中性别的变化,从而确立了作者宏大视野的文化审视,并希望以中国学者的视野对西方文化及其音乐提出一份独到的见解。

二　以乐见性:透过音乐事实探寻蕴藏的隐形性别

约·弗·雷沙特曾说过:"难道音乐家不应该像诗人和画家一样地研究大自然吗? 事实上,他能够研究人——大自然最杰出的创造物。"音乐和人必然有着密不可分的关系,万千的音乐作品代表着作曲家内心深处的渴望与期待。

《性别焦虑与冲突》中让音乐事实说话,书中以西方音乐历史上第一部以女性描写为题材的交响曲——柏辽兹《幻想交响曲》贯穿始终,并对其形式结构与戏剧结构中隐含的性别隐喻进行描摹,在这部交响曲五个乐章(梦、热情;田园景色;舞会;断头台进行曲;安息日之梦)的描述中体现了戏

剧角色的性别转换。著述从女性主义音乐批评来看交响曲中隐蔽的男权意识,显示出男性至上的傲慢与偏见,并且披露出男性作家的潜意识,通过对交响曲主题形象的变换和整部交响曲叙事结构的描写,展现出男性作曲家的性别"畸形",体现了男性创作中的心理矛盾冲突。

从姚先生书中看到对于《幻想交响曲》呈现的戏剧角色性别转换的另类阐释,是从表层的音乐现象挖掘了隐含的深层意蕴。他站在女性主义批评的视角对《幻想交响曲》中性别转换进行批判性解读,并通过"双性同体"新视角表达男性主义。在《性别焦虑与冲突》研究中,正是通过对音乐现象的具体研究,立足音乐本体,探寻男性创作主体在音乐中的地位,从而讨论性别观念下的音乐走向。

三 以微知著:透过音乐思维观看性别之论

音乐的性别特征可以通过不同性别思维方式的差异来观察,浪漫主义的女性意识复苏必然存在与此相适应的思维方式的变化。姚教授利用音乐思维探讨并分析音乐本体,归根结底因为音乐是用抽象符号表现自我与文化主题流动,利用性别色彩分析音乐理论,用人类深层的思想情感赋予音乐意义,两者相辅相成,既能解释音乐的深层含义,又能描绘出性别色彩的变化。

《性别焦虑与冲突》中对于诸多性别批评思想均有描述,例如女性主义、精神分析学和后现代主义激进派等。他们拥有不同的立场,代表不同的性别主体。而著述重点探讨了女权主义音乐批评,以女性主义音乐批评的里程碑之作——苏珊·麦克拉瑞(Susan McClary)的《阴性终止》为例,姚

教授针对性地介绍《阴性终止》，采用社会性别理论对古典音乐的经典作品进行分析，继而探讨音乐的意义、性别观念对音乐创作的影响等所阐释的女权主义批评，并重点讨论了奏鸣曲式，认为奏鸣曲式是父权制文化的产物，具有男性思维，表达出调性与男性的关系，从而奏鸣曲式成为调性音乐的最高典范，是理性哲学的完美变现，表达作者理性—男性—调性交互的思想；其次通过十九世纪"世纪病"状态的表达，阐释这个世纪男性思维转变下的音乐创作。

《性别焦虑与冲突》通过古典主义时期男性思维的阳性特质与浪漫主义时期音乐思维的"阴盛阳衰"形成的鲜明对比，将大型交响—奏鸣套曲在浪漫时代的危机，视为思维方式上时代的阴性化转移，即整体、统一和逻辑性的阳性思维向个别、多样和离散性的阴性思维演化。通过精妙的音乐思维表现出浪漫主义时期的阴柔特质。

总的来说，《性别焦虑与冲突》对于男性音乐思维方式的描述有助于深层次地理解音乐本体，进而引发讨论音乐中不同性别意识的思想风暴。笔者认为这种写作凸显性别冲突从充满现实色彩的传统理论到强调自我思维意识苏醒的进步意义，作者强大的逻辑思考能力令人敬佩。

四　以小见大：透过具体时期性别研究重审西方音乐

历史长河绵延不断，在历史中观看具体时期的性别变迁，能够扩展对整个西方音乐发展的思考。《性别焦虑与冲突》主要根据西方音乐学术潮流的历史发展，审视和反思性别在各个音乐阶段变迁中的形态，叙述两性差异下的音乐风格演变，并重点讲述十九世纪浪漫主义音乐时期下音乐与

性别的碰撞与融合。

作为女性主义音乐批评最为激烈的一个时期,十九世纪各种学术力量和理论思潮的百花齐放,在经过十八世纪父权制理性主义的蓬勃之后,母性回归及女性主义影响下的音乐事象逐渐发展。父权制的摇摇欲坠,不只是出现虚拟的精神层面,这也展现出整个人类生存发展状况在发生着巨大的转变。

《性别焦虑与冲突》还提到了浪漫主义时期钢琴音乐最伟大的奠基人之一——奥地利作曲家舒伯特,他的艺术歌曲是其最大成就,其他方面的创作深受这一体裁影响,不仅表现在旋律的至美乐性上,钢琴奏鸣曲的主题形象甚至情感内容与艺术歌曲也有着莫大的联系,充满女性的柔美气息。姚先生观察出舒伯特在他那个时代的性别冲突,以及他真实的情感表露与社会现实的碰撞,从而造就他别具风格的音乐色彩。通过对舒伯特等人创作的描写,体现出十九世纪男性群体的阴性特质,表达了这一时期男性心灵深处的焦虑与冲突。

浪漫主义音乐能够走向世界,一个很重要的原因是其感性至真,反映了人类自我意识再度觉醒的过程,并延伸出一种人格独立的精神。基于此,《性别焦虑与冲突》表达了性别意识的变换与浪漫主义时代背景相互融汇的艺术观念、人的自然情感欲望流露以及对于音乐性别的探索。浪漫主义时期音乐风格自由奔放,大胆热情,而这个时期的音乐强烈地表达了作曲家自我的情感诉求,用姚先生的话来说,这个时代的音乐"阴盛阳衰",即阴性特质的扩散和阳性特质的衰变,在一定程度上加剧了男性的心理矛盾与焦虑。

《性别焦虑与冲突》重点论述浪漫主义时期的男性音乐,继而分析男性主义的发展过程,从音乐文化和性别理论等方面来深入剖析男性主义的转变,总结出男性主义在西方音乐历史舞台中的持续影响。《性别焦虑与冲

突》还从奏鸣曲式、音乐副部的扩展、交响—奏鸣套曲结构的变化、钢琴奏鸣曲的衰落等多维角度,详尽解读浪漫主义时期的阴性特质。通过对浪漫主义时期音乐现象的理解与诠释,深刻反思西方音乐的性别发展,根据对一个时期的具体表述,延伸出对西方音乐整个时期社会性征的重审。作者以其渊博知识的积累,行文出入自如,成就如此佳作。

结　语

　　二十世纪八十年代以来,西洋兴起"新音乐学"的研究新潮流,其为传统意义上的历史音乐学与民族音乐学注入了新鲜的血液。《性别焦虑与冲突》正是借助这一潮流,通过"新音乐学"提出了男性关怀的命题。笔者认为,男性关怀并不意味着消除批判意识与反思意识,关怀男性合理的生命与心理需求的同时,性别批评仍然要直面男性创作以及历史长河中相当广泛存在着的男性霸权意识这一现象。姚亚平教授在《性别焦虑与冲突》中指出:"从男性视角看,男性也是文化创造的,他被强行推出;既有身体之劳,更有精神之累。"①这是作者为男性同胞"鸣冤",作者认为男性的脆弱需要被理解,这点无可厚非,书中虽利用柏辽兹等人在浪漫主义时期的音乐创作来进行证明,但显然,面对根植于历史进程中的父权制,这份证据是牵强的,无法否认十九世纪音乐中的男性霸权现象。

　　笔者认为,《性别焦虑与冲突》提出的男性主义影响下产生的男性主义音乐含义问题的理论探讨,是学界应该关注的新视角,其研究成果将直接

　　①　姚亚平:《性别焦虑与冲突——男性表达与呈现的音乐阐释》,第80页。

浇灌音乐学理论和其他新兴学科研究范畴的嫩芽脆枝。在这种新视角下，面对曾经存在于主流研究层面的男性主义，音乐学的研究主体将不应仅仅注重被西方文明主导的男性阶层的音乐形态和审美喜好，而应该结合社会现实，客观冷静地看待性别问题。

另外，作者的宗旨是根据音乐探寻男性在音乐中的表达，但是笔者看到书中过分注重了对于性别话题的研究，相对忽略了音乐与社会性别的联系。笔者认为，人类存在于社会历史长河中，应多方位考虑历史文化层面和社会制度，从社会性别的角度来综合探讨音乐性别问题，才能较为客观地研究、对比出在不同的历史环境下所表现出的音乐性格特性。

在当下音乐学界，性别话题还未受到全面关注，主要归因于这一研究领域的敏感性，它并非一个科学性话题，而是大量涉及双性观念及人类存在的最本真状态。作为一个女性读者这样一个"他者"身份，通过对该著作的研读，笔者清晰地看到作者作为男性代表对社会性别的批判，看到十九世纪的音乐中对父权制意识形态的抵抗和对人性中阴性审美的追求。男性群体的内心世界是复杂、尴尬和矛盾的，这也正说明了在二十一世纪这个充满竞争与压力的环境中，他们内心也需要依靠和关怀，但是社会环境让男性群体没有选择或选择困难，这也在很大程度上激发了他们心灵深处的焦虑与冲突，这一现象值得关注与深思。

广西艺术学院本科优秀毕业论文选编

广西田林县北路壮剧传承工作现状观察

作者：张迎春（2010级）　　　指导老师：潘林紫

【摘要】　北路壮剧在被列入国家级非物质文化遗产名录之后在田林县的传承工作现状，此前尚未见系统研究。通过调研可知，目前尚未卸任的北路壮剧国家级传承人闭克坚以极大的热情和持续的努力，在表演、教学、创编、撰著方面均卓有成就，还通过严格的考察确定了未来第十一代传承人的人选。另外，自然传承人群体和村镇业余剧团的存在，也为这门民间艺术的存续和发展提供着喜人的动力。但是，这些参与者的热情尚不足以全面繁荣北路壮剧艺术，这需要相关部门完善和优化一整套传承策略和资助机制，善于将其保护工作与社会经济和文化的其他方面建设结合起来，并改进壮剧文化节的组织思路。

【关键词】　田林文艺　北路壮剧　民间戏曲　闭克坚　国家级传承人　自然传承人

具备国家级非物质文化遗产保护高度的田林县北路壮剧，体现了壮民

族在自身文化发展进程中的选择与继承,也汇集了历代壮族人民的智慧与生活感悟。北路壮剧演出时,以当地方言对白,用在当地民歌基础上发展起来的歌腔演唱,不仅在声韵上极具特色,音乐曲调也性格鲜明。少数民族戏剧具有广泛的群众基础,得益于方言土语带来的区域与文化认同,同时也是其最无可替代的特色之一,而这也无疑从侧面反映了壮剧需要获得更为专门的保护与传承的现实意义所在。北路壮剧的音乐充分体现了壮语的特点,并有一定的押韵规则,即便在唱、白中使用汉语,仍遵循一定的汉语修辞手法,如对仗、平仄等。壮剧不仅是壮族民间文学与音乐的艺术整合,还包含了壮族丰富的传说、故事、舞蹈和杂耍技艺等民间文艺形式资源,长期以来深受群众的喜爱和认可,这使其弥足珍贵。

广西北路壮剧自2006年被列入国家非物质文化遗产保护名录至今,其保护与传承措施有何成效,是否摆脱了特定的困境,都是值得民族音乐界关注的问题,亦可采用与音乐传播领域相关的考察视角。在以往的研究中,学者们大多先对其现状进行分析,然后提出自己的设想和建议。但如果说到北路壮剧流传的一个重要区域——田林县,以闭克坚为代表的一批传承人多年来进行保护与传承工作的方式和理念有哪些亮点和不足,以及田林北路壮剧由此得到何种角度和程度的传承与发展,则尚未专门系统研究。本文试图对此进行补充。

文献与口述材料的结合应用,是研究少数民族民间艺术的可行方法。本文主要的立论依据和材料也来源于文献和口述材料两大方面:笔者对现有的关于"非遗"传承工程的官方文献以及北路壮剧传承的相关文论进行了较为详细的研读整理,也多次到田林县进行田野考察,与北路壮剧国家级传承人、文化馆相关人员、部分壮剧团负责人以及壮剧演员等进行了现场或者电话访谈,还现场观看其彩排和演出,切身感受传承人的教授过程以及学习者的学习经历,事后整理出田野笔记。

一　田林县和北路壮剧的概况

田林县坐落在广西壮族自治区西北部,境内较大河流有驮娘江、南盘江、西洋江,地貌以山地为主,具有高寒山区的气候类型。田林县地处滇、黔、桂三省区交界地带,是西南区域经济发展的重要地区。其秀美的风光和水土熏染了特有的风物,亦为文化的繁荣提供了基本保障。在田林县聚居的少数民族以壮、瑶、苗三大族群为主,同时,小范围分布的仫佬、彝、侗、水、布依等民族体现了三省交界地带多民族杂居的情况。当地语言以壮语南北方言和西南官话为主,少数民族与汉族和睦共荣,习俗相染,文化相融。在稻作文化的滋养下,当地百姓将世代凝结的生活经验和生产知识与丰富的民俗活动结合,保留在节庆歌舞、山歌等民间音乐形式和祭祀等活动的音乐内容中。这丰富的人文景观,既是北路壮剧剧本的素材,也是壮剧音乐和基本程式的创新与发展不可或缺的元素。

北路壮剧流传在广西壮族自治区,以及云南省内邻近广西的广南、富宁。但北路壮剧最早应是在田林县旧州龙城流传起来的,雏形是旧州民歌和八音坐唱的曲调与若干形式的结合。早期的土戏时期,它是以长篇说唱为主的室内板凳戏,后迁至室外成为门口戏,形式逐渐丰富,场地亦扩大为平地戏的级别,以便满足观众的需求。但是,其戏剧性因素的跨越式提升,是通过富裕人家请艺人进行恭贺祝福类故事扮演的"游院戏"的准备而开始的,此后逐渐拓展至人物扮相、化妆、服装、道具、角色等结构,最后转为宽阔的场地演剧,进入地台戏的时期。从清代康熙年间至今,北路壮剧积累剧目三百多个,内容涵盖极广,除了地方社会生活中的人物琐事,亦有沿用汉族故事如"梁祝"等

素材创编。北路壮剧重视从其他多种民间文艺中吸取营养,如借鉴粤戏、桂戏、邕戏、彩调等戏曲元素,亦融合本地说唱、山歌、舞蹈、武术等多种元素,反映了壮族人民的审美原则和欣赏习惯。因此,从现代社会的文化发展观的角度来看,继承和发扬壮剧与其说是对民间艺术的重视,不如说是通过对民间文艺的抢救去保存它所蕴含的民族文化的丰富遗存。

壮剧的传承通过艺人的世系可见一斑,而北路壮剧的艺人更是非常特别地以每一代艺人的艺术风格和造诣为参照,以专属称号来区别。北路壮剧的每代牵头师傅(传承人)都被冠以"×师"的头衔,自乾隆二十八年(1763)冠名第一代艺师为"台师"起,至今已传承十代艺师。① 本文对田林北路壮剧代表性传承人的考察集中在第十代艺师——被称为"新师"的闭克坚老先生。他是黄福祥的弟子,也是功底非常全面的壮剧艺术家,表演、编剧、传戏、伴奏样样精熟,更具重要意义的是他编创新调,其"新师"名衔也因此而来。他在广西北路壮剧发展和传承方面起到的巨大作用,也在这一名衔中获得了肯定。目前,闭老先生已经选出了黄景润②作为北路壮剧的第十一代准传承人,并为他取名为"根师",意在继续传承"草根文化"。

田林县政府方面对北路壮剧也给予了较多的重视,如:2004年,将北路壮剧作为田林县特色文化进行重点挖掘和保护;2005年,将北路壮剧保护列入"十一五"规划,经过对壮剧资源的整理和提炼,申请进入国家级非物质文化遗产保护名录,并于次年被准入。此后,当地每年都举行"北路壮剧文化艺术节",2010年又由广西的区级文化艺术节升级为中国壮剧文化

① 《中国戏曲音乐集成》编辑委员会、《中国戏曲音乐集成·广西卷》编辑委员会编:《中国戏曲音乐集成·广西卷》(上),北京:中国ISBN中心,2002年,第835—836页。历代艺人简况为:第一代是杨六练,他开创了北路壮剧的搭台戏,人称"台师";第二代是岑如、岑忠两兄弟,他们编的戏大多用壮族民歌曲调演唱,人称"歌师";第三代称"原师";第四代称"先师";第五代称"祖师";第六代称"宗师";第七代称"全师";第八代称"老师";第九代即黄芳声则是"继师"。

② 据闭老介绍,黄景润现年五十三岁,田林人。

艺术节。田林县也因此获得"中国壮剧之乡"的美誉。2013 年,田林县各乡镇共有壮剧团约七十三个,参与人数不断增多。同时较多的主流媒体,如人民网广西频道、《广西日报》网络版、广西政府网、广西壮族自治区文化厅官方网站等,都对北路壮剧有较大篇幅的报道,或设置了专门板块。应该说,北路壮剧作为广西壮族自治区较有代表性的民间艺术,已获得了更高的关注度和更好的发展平台,有了新的可提升空间。

现有的人文、社科类研究中,对北路壮剧的传承问题集中在《壮剧艺术与非物质文化遗产保护》①《从非物质文化遗产看北路壮剧的保护与传承》②《论北路壮剧的保护与传承》③等成果中。此外,《广西田林县北路壮剧的保护与传承》④是一篇专门研究田林县北路壮剧传承问题的学位论文,其第三部分专述北路壮剧的现状,作者以政府成立的壮剧团和散落在民间的剧团为线索,对剧团的成立、剧团相关人员、经费来源等方面做了陈述,分析了它们面临的问题。该文第四部分还提出了主位的传承(剧种的传承、传承人的延续)和客位的保护(对剧种的保护、对传承人的保护)两种说法,为北路壮剧的传承发展措施提出了有价值的意见和建议。

二 国家级传承人闭克坚的传承工作

尚未卸任的国家级传承人闭克坚(下文称"闭老")于 1938 年出生于田

① 廖明君主编:《壮剧艺术与非物质文化遗产保护》,南宁:广西人民出版社,2008 年。
② 韩建军:《从非物质文化遗产看北路壮剧的保护与传承》,《绥化学院学报》2008 年第 4 期。
③ 杨秀昭、孙婕:《论北路壮剧的保护与传承》,《贵州民族研究》2009 年第 2 期。
④ 杨莉菁:《广西田林县北路壮剧的保护与传承》,桂林:广西师范大学硕士学位论文,2008 年。

林县利周乡百达村的一个壮剧世家,他的祖父和父亲都是有名的土戏艺师。闭老八岁时学习葫芦胡,九岁登台参与伴奏,十岁习戏,十二岁正式拜第八代传承人"老师"黄福祥为师学艺,此后一直浸淫在壮剧艺术中,由精通多样技艺到四处教戏、传戏,数十年不改其志。1960 年,闭老被右江壮剧团吸收为演员兼乐手。后来,黄福祥思及壮剧未来的传习和继承,要求闭老致力于壮剧在民间的基础以及传播。于是,闭老辞别右江壮剧团,回田林专心演戏、教戏,并接过师父的衣钵,成了北路壮剧的第十代传承人。他通过不懈的努力,享誉广大观众和民间文艺界。2008 年,他被授予国家级非物质文化遗产项目代表性传承人的殊荣,自此,他的传承活动在一定程度上得到了官方支持。

文化部下发的《国家级非物质文化遗产项目代表性传承人认定与管理暂行办法》中,对代表性传承人应承担的相应义务有如下要求:

(1)在不违反国家有关法律法规的前提下,根据文化行政部门的要求,提供完整的项目操作程序、技术规范、原材料要求、技艺要领等;(2)制订项目传承计划和具体目标任务,报文化行政部门备案;(3)采取收徒、办学等方式,开展传承工作,无保留地传授技艺,培养后继人才;(4)积极参与展览、演示、研讨、交流等活动;(5)定期向所在地文化行政部门提交项目传承情况报告。①

闭老当然不会停留于机械地履行义务的层面上。作为北路壮剧的传承人,他对壮剧有深入骨血的依恋和热忱,因此,他多年来毫无保留地走村串社,到各个业余壮剧团演剧、授技,培养了北路壮剧的一批批优秀演员和接班人。他也不断创新,编著有《北路壮剧古今音乐集》。同时,他还参与

① 《国家级非物质文化遗产项目代表性传承人认定与管理暂行办法》第十二条,引自中华人民共和国中央人民政府网站,http://www.gov.cn/gongbao/content/2008/content_1157918.htm。

并协助文化馆开展的各项关于北路壮剧的活动，比如演奏音乐集里的曲调以便刻制光盘、在节庆期间指导乡镇剧团开展演剧活动、参与壮剧文化艺术节的筹划等。下文详述三个方面。

（一）演剧传播

闭老盛年时期的演剧活动，处在百姓生活并不富裕、物质条件难谈优厚的年代。那时的乡下，大部分村镇都未通电，壮剧是农家最主要也最受欢迎的闲时娱乐项目。很多百姓不畏路途的遥远和崎岖，能自带干粮走几十里山路去看戏。这样的观众群体，让闭老无法忽视；艰苦岁月中这些纯粹而真挚的付出和收获，也成为激励闭老不遗余力推动这项事业的巨大能量。闭老领衔的剧目大都深受欢迎、满堂喝彩。据他回忆，让他印象深刻的一次演剧是在那巴歌圩，当时演出的是传统神话故事《夫妻相会》，该剧连演一周，场场满座，可见其民间基础之盛。歌圩期间，往往是各乡镇村寨相互走动的时节，所以也是民间文艺、风土人情往来交叉传播的重要时机。歌圩上的演剧获得满堂红，能够更好地吸引周边各地观众，让壮剧及其剧目的扩散传播渐成趋势。戏迷人数增多之后，就开始有人不满足于听戏过瘾，想学演学唱，还有些地方干脆自己合计着组建起了业余剧团，请下乡演出的演员去指导。这些活动，对当地壮剧能衍生至今而言功不可没。

1964 年 8 月，黄福祥将上百部戏书传于闭老，并正式传位。从此，闭老正式开始了他艰辛而勤勉的漫漫传剧之路。为了丰富和发展北路壮剧的内容，在没有任何组织和要求的情况下，闭老两次自费到田林、西林、隆林、百色等地的壮剧乡村走访，搜集到不少壮剧史料，也学到了许多剧目和表演技巧，这为他后来创建新调做了很好的铺垫。

不幸的是，"文革"中，北路壮剧被当成"四旧"受到批判，闭老也被诬蔑

为"四旧头目"。他被捆绑上台经受批斗,遭到拳打脚踢,甚至还一度被关进了县公安局。他收藏的大量珍贵剧本也惨遭焚毁,只有《太平春》(清康熙二十年编立)和《台符》两本,因被他藏在小缸中埋进菜园里才得以幸存。面对着踢打、批斗、拘捕,闭老不改初衷、不忘责任,他咬牙坚持直至曙光来临。

(二) 编著《北路壮剧古今音乐集》

闭老总结多年教戏和传戏的经验,认为一个剧种的生命力在于传播、保留、创新的结合。基于此,他编著了一部未曾正式出版的"教材",这就是2005年成型的《北路壮剧古今音乐集》(下文简称《音乐集》)。这部油印版的书,不仅记录和创编了四十多个北路壮剧曲调,为今后的传戏教唱提供了更多的便利,也弥补了口口相传的传统教戏方式带来的记忆方面的遗憾。

《音乐集》记录了"古"的即新中国成立前的九个传统曲调,包括"大过场""梳妆调""杀鸡调""正调"等,还记录了"今"的即新中国成立后由闭老继承和创新的三十六个新曲调,如"二过场""过河调""读书调""采花调""敬茶歌"等。新曲调大大丰富了北路壮剧的唱腔和情绪表达,比如"大哭板"一般表现极其悲伤的情绪,"欢喜调""太平调""欢乐调"等呈现的是令人开心欢喜的情绪。

《音乐集》也收录了专门的过场间奏音乐。具体有"大过场"(又称"冷台调")、"三过场"(又称"向阳花"),以及"梳妆调""杀鸡调"等。以上这些曲调主要是给演员的动作,如走路、梳妆、劳作等配上一定的节奏。"大过场"由黄祥福传曲,闭老亲自记谱。调定为 do = D,拍子为 2/4,全曲共三十二小节,有四个声部,分别由葫芦胡(定弦 do-sol)、土二胡(定弦 mi-la)、

小竹胡（定弦 sol-re）、马骨胡（定弦 la-mi）拉奏。该曲调的节奏相对规整，较少使用复杂的节奏型和变化组合，常见的是匀称的八分音符组合，间以附点，或与十六分音符搭配等。可见，其音乐发展仍处于在民歌的基础上做适当扩充的水平，兼有一些歌曲连套或简单的板式变化。《音乐集》所记简谱中，"二过场""梳妆调""杀鸡调"与"大过场"类似，都有四个乐器伴奏声部，调性相同，节奏也较简单，尤其是"二过场"，全曲的节奏几乎都由两个八分音符的形式构成，比较稀疏。以上间奏音乐的记录均为简谱，清晰明了，简单的节奏对初学拉奏胡琴的人来说也比较容易上手。但是，尚有许多记录不够完善，比如有些曲调没有标注乐器的定弦，有些曲调伴奏未标注使用何种乐器。另外，打击乐也是北路壮剧音乐中不可缺少的成分，但《音乐集》并没有记录有关打击乐的谱子。

　　唱腔方面，除了"正调正板"是四声部且每个声部明确标注有使用的乐器、定弦外，其他曲调如"正调中板、慢板、反板"等都是一个声部，且无伴奏乐器的标注。笔者聆听闭老示范演唱的"正调正板"的音频，发现他是按照第一声部的旋律来唱的，而《音乐集》中却像有些四部合唱谱那样，把歌词写在了第二声部下面，因此有歧义。

　　歌词方面，壮剧的壮语歌词仅部分可用传统的壮族生字[①]来记写。《音乐集》中歌词的呈现方式有多种：壮语唱段中，标注有"（壮语）"的是实际要唱出的歌词，按生字发音，同时在下面一行标注有"（汉语）"，对壮语歌词进行解释，这一类的例子有"正调正板""升堂调"等。还有一些唱腔是壮语、汉语混合记录的，如"怒调"之"田子金唱段"的歌词"甚恨王爷寸统雅，哎，横行霸道芪讲理哈，顽女牙把库丈街"。另外还有直接是汉语的唱词，并专有表现读书人的"诗书调"。在涉及"官府"的唱段中，一般会直接使用

①　生字，是指人们假借汉字来标记壮语发音和含义的土俗字。

汉语,这跟历史上清代"改土归流"以后,朝廷为限制土官权利,派遣汉族官员(流官)担任少数民族聚居地区的行政主管有关。也因此,汉语唱词经常是代表官吏的显著喻指。

客观来看,有音乐基础的人通过《音乐集》可以基本了解壮剧的音乐及唱腔,如伴奏乐器、调性、旋律、板式、唱词等,以此对北路壮剧的曲调和部分唱腔有个大体认识。但是,如果将该书作为整个北路壮剧的范例,作为全面传承的专用曲谱模板,那它还是显得简略了些,特别是信息呈现的完整性方面有问题。此书大多数谱例上都有打印出来后再用手写添加的标注,比如添加一些音符,补上或者改动使用的伴奏乐器,将打印谱中的音符划掉改成其他音符等,总体来说没有严格的要求和规范,比较随意。这些随意性和不确定性对传承人本身来说或许没有太大影响,但是对大众,特别是对完全不懂壮剧的初学者来说就会导致他们不易正确理解,由此对其表演时伴奏与唱腔的配合、伴奏乐器的使用、唱腔的情绪等造成影响。

虽然在"口传心授"模式中成长并成熟的闭老自学简谱编著的《音乐集》有一些不够完善的地方,但从民间艺人这个群体的客观局限性来看,能够与时俱进以编著文献为传承工作服务,已是难能可贵,极为不易。可见,"非遗"的传承工作急需大量专业音乐人才的参与。然而,北路壮剧作为国家级非物质文化遗产,被倡导传承和保护这么多年,还要涉及剧本、唱腔、行当、伴奏、表演、服饰、妆容等多个方面的事务,显然不能仅仅靠一位被选出的传承人来开展全部具体工作。

(三) 指导壮剧团体排演并培养下一代传承人

随着壮剧爱好者热情日益高涨、遍布乡镇的业余壮剧团纷纷建立,已经七十多岁的闭老开始马不停蹄地奔走在指导剧团的征途上。2013 年 12

月,笔者跟随闭老到访了他指导的六隆镇周马村岭屯业余壮剧团。此次他们排练的是《报应》(黄芳声编,黄景润改编)一剧,所有环节由闭老一一教习。演员和乐队伴奏人员都是当地的农民,几乎没有音乐基础,且大都不识字,还有些年轻的女演员因是从外乡嫁入该地的,不会讲当地的壮话,所以教起来并不容易。初期,大家只能分开练习,由闭老逐个角色一句句进行教唱,并加上相应的动作。乐队伴奏教习也是逐个进行的,拉弦乐器由于分为几个不同的声部,更加大了教习难度。按前文《音乐集》曲谱标注,"大过场"拉弦伴奏有马骨胡、葫芦胡、土胡(二胡)、小竹胡这四件乐器在不同声部进行,但现实中,笔者只看到一把马骨胡、三把二胡,演奏两个声部,承担伴奏任务。对此,闭老也极为无奈:乐器购买不全,演员的器乐基础薄弱,确实无法满足更多声部的要求。此外,闭老还要教习剧中的舞蹈场景,教演员们妆怎么画、衣服怎么穿、道具如何用,可谓面面俱到。以上这些细节,全程几乎都采用"口传心授"的传统方式,显然,在今后相当长时间内的农村及边远山区,这仍是最常用、最直接、效果最好的传承方式。

关于传承人的挑选,2008 年《国家级非物质文化遗产项目代表性传承人认定与管理暂行办法》对代表性传承人有专门规定,比如:

必须是经国务院文化行政部门认定的,承担国家级非物质文化遗产名录项目传承保护责任,具有公认的代表性、权威性与影响力的传承人。认定其代表性传承人时,应当坚持公开、公平、公正的原则,严格履行申报、审核、评审、公示、审批等程序。申请和推荐要求:(1)完整掌握该项目或者其特殊技能;(2)具有该项目公认的代表性、权威性与影响力;(3)积极开展传承活动,培养后继人。①

而民间对此又有一些补充标准,笔者归纳如下:(1)不喝酒;(2)能唱

① 《国家级非物质文化遗产项目代表性传承人认定与管理暂行办法》第十二条。

演,能写,能配唱腔,能伴奏,对行当有相当的了解,全面掌握北路壮剧的各类职能;(3)最好是壮剧演员中最优秀的,且本人自愿,能吃苦耐劳,具有一定的组织能力、教学能力;(4)一般要经过师傅(上一代传承人)指定。可见,当今壮剧艺术家的生存和发展方式也都面临转变,不仅要品质好、有天赋,更关键的是还要具备创新能力。

北路壮剧第十一代准传承人黄景润便是达到以上要求而被闭老选定的。上文提及的岭屯剧团,也正好是黄景润所在的剧团,闭老多次对剧团进行指导,也含有对黄景润多加培养的意思。闭老既教黄景润关于壮剧本体的细节,也将教习方法和理念现场示范于他,还指导他发动群众,从事组织剧团演出或比赛等方面的事务。闭老到各地指导时,也常带上黄景润进行熏陶。

三　其他传承人及参与者的工作现状

北路壮剧的传承人可分为代表性传承人和自然传承人。① 前文说的主要是由政府及相关文化部门确认的代表性传承人,要通过个人申请、地方推荐、相关部门审核等程序才能最终确定。除了国家级传承人之外,北路壮剧还有广西壮族自治区级传承人黄芳声②、百色市级传承人黄志元③等。每位传承人一般都是以自己的居住地为中心,对其周边的剧团进行教学和指导,当然,他们也可能会被邀请到其他剧团开展工作。

① 系笔者在与田林县文化馆馆长王福干老师的谈话中得知。
② 即前文提到的北路壮剧第九代传承人,是闭老的师兄,主要指导剧团为八桂乡平六屯业余壮剧团。
③ 田林县文体局艺术研究室主任,以编写剧本为主,主要指导剧团为田林县乐里村剧团。

至于自然传承人，一般是剧团里年龄教长、德高望重且对北路壮剧非常了解的艺人，他们能适当教习剧团的其他成员，获得了大家的公认。自然传承人的选定不用通过政府部门，其具体人数也未进行统计和存档。相对于闭老来说，这些自然传承人对北路壮剧的掌握或者理解也许没那么全面、深入，但是他们往往有着自己特别擅长的方面，比如有些剧本编写得好，有些在乐器演奏上很有造诣，有些舞台基本功深厚扎实。应该说，自然传承人群体有效地弥补了政府认定的传承人开展工作范围的局限，所以北路壮剧要向更广大的平台去发展，离不开自然传承人的协助。

第十一代准传承人黄景润及其传承工作　黄景润于 1961 年出生在田林县六隆镇周马村，是第九代"传师"黄芳声和第十代传承人闭老共同栽培的弟子。他受祖上影响，自幼热爱壮剧，纯属草根训练出身，技能全面，所编导的剧目也得到观众的喜爱。他还是周马村的党支部书记，在当代社会中，基层干部身份非常利于发动群众参与工作，这也是作为传承人的一个难得的优势。

当然，黄景润目前既是传承者也是被传承者，具有双重身份，因为他尚未正式接任。他目前的主要工作是不断加强对北路壮剧各方面知识的系统性学习，让自己更熟练地掌握多种技艺。平时，他跟随闭老或独自对所在的剧团、周边的剧团进行指导（几年来他指导过的周边剧团有上仁业余壮剧团、小览业余壮剧团、旧周镇者务业余壮剧团，以及属于云南省的白英业余壮剧团等）。属于他的时代尚未开启，而新一辈传承人所承担和完成的与前辈不一样的责任和工作重点，也要在这些前期积淀中逐渐酝酿而生。

业余剧团演员的传承工作　在各村屯剧团的演员的遴选上，目前并没有特别固定和严格的要求，只要喜欢唱且具备一定的歌唱能力，基本都可以加入剧团，所以这里更多地体现出的是人们自娱自乐的态度。业余壮剧团里的演员大都是从小看着长辈演北路壮剧，耳濡目染产生兴趣的，他们

在不知不觉中就学习到了一些技艺,然后加入当地的业余壮剧团,跟着排练、演出。当然也有少部分演员是极度喜爱北路壮剧,为此专门拜师学艺的。如今,迫于生计,许多演过壮剧的业余演员都去外地打工,但春节返乡期间若有排练和演出,他们仍会参与其中。排练时,大家根据剧情和各位演员的声音特色去分配角色。过去只能由老师教唱或者跟着胡琴伴奏学唱,现在则还可以通过音像资料来学习。现今的业余演员们基本上只有在排练和演出时才会学唱北路壮剧,而且只学自己负责的唱段,因而首先是最直接的被传承者,在传承工作中更多是辅助参与者和辅助传播者的角色。业余剧团的传播效果也许很有限,甚至未必能长久保持热爱和演出,但他们体验过壮剧艺术的基本内容,感受过壮剧艺术丰富的表现力,所以他们的参与和展示也是传承工作不可缺少的部分。北路壮剧的流传,也有赖于这些既是演员又是观众的人点燃的燎原星火。

四　政府机关协助传承工作的现状

在政府部门对北路壮剧的扶助工作中,田林县政府起主导作用,具体的传承工作主要由田林县文化馆负责开展。文化馆组织群众展开文娱活动,既能活跃生活,又能通过活动内容进行国家政策、科普知识、社会风气等方面的引导。目前,田林县文化馆定编岗位九个,而根据文化馆工作性质及需要,拟定岗位总数十一个,主要涉及管理、非物质文化遗产研究、各文艺门类的创作与辅导等专门职能。其中,对北路壮剧的推广工作主要有三方面:第一,为其传承工作提供一定的基础和保障,若是各地业余壮剧团遇到资金缺乏、相关物资不齐,或是戏台、音响等问题,都可以向文化馆提出并获得解决;第二,发

动各级辖区的群众参与非物质文化遗产的普及和教习等活动,如对群众和团体传达文件、组织排演,并有组织、有规划地整理总结以北路壮剧为代表的文化活动及其工作开展情况,以及总结经验、汇报成果等;第三,对相关资料进行整理归档,并可以有组织、有规模地进行宣传。

(一) 相关部门的经费投入与多样化的专门培训

传承工作面临的最现实的困难就是经费的资助方式和资助范围的问题。针对开展传习活动确有困难的国家级非物质文化遗产项目代表性传承人,各级文化行政部门是要有所支持的。支持方式主要有:(1)资助传承人的授徒传艺或教育培训活动;(2)提供必要的传习活动场所;(3)资助有关技艺资料的整理、出版;(4)提供展示、宣传及其他有利于项目传承的帮助。对无经济收入来源、生活确有困难的国家级非物质文化遗产项目代表性传承人,所在地文化行政部门应积极创造条件,并鼓励社会组织和个人进行资助,保障其基本生活需求。另外对保护民族民间传统文化作出突出贡献的组织和公民给予相应的表彰、奖励。①

田林县政府及文化馆主要是从服装、道具、乐器、灯光、音响等设备方面不断进行更新和完善。比如,将文化建设工作放到"为民办实事"的规划之中,着手培植农村业余剧团,从县级财政中连续五年投入约两百多万元,资助这些业余剧团配置服装、音响、乐器等硬件。除财政拨款之外,他们还申请到若干横向经费,陆续为四十多个村屯修建了戏台,每个戏台的资助经费从五万元到一百多万元不等,在一定程度上解决了老百姓演剧的必要花费和专门场地问题。在硬件建设的力度加强之下,相关部门还牵头在民

① 《国家级非物质文化遗产项目代表性传承人认定与管理暂行办法》第十二条。

间文艺活动最为自发和集中的春节等节庆期间,鼓励和引导各业余剧团展开演剧活动,并支持演出团体在村屯间往来交流,巡回展演。

随着群众参与程度的逐渐加深,演剧都尽量按照全套程序进行,于是化妆问题又成了一个普遍存在的困难,折损着传播效果。在 2013 年的"壮剧文化节"(后详)结束后,文化馆举办了一期化妆培训班,邀请专业舞台化妆师授课,比如田林县壮剧团的化妆师、百色市地方戏曲传承所的化妆师等。通过培训,学员们基本掌握了北路壮剧传统化妆和戏剧化妆的方法,开始了大胆的实践。

田林县文化馆还尝试开办少儿舞蹈、戏曲基本功培训班,并提出了"壮剧从娃娃抓起"的理念。2012 年 11 月,培训班在文化馆三楼活动室正式开班,采取长期周末免费教学的形式。

(二)专题专项活动开展

相关部门力所能及的推广与传承活动还反映在开展学术研讨等主题活动上,比如"壮剧艺术与非物质文化遗产保护学术研讨会"。这是 2007 年、2008 年连续举行的专门研讨,由田林县人民政府联合广西民族文化艺术研究院、广西非物质文化遗产研究中心主办。而基于戏曲艺术也具有很强的文学属性,2013 年,县文化馆还针对"北路壮剧"举行了诗词楹联创作比赛。

自 2007 年起,田林县政府和文化部门每年主办一次"广西北路壮剧文化艺术节",每次历时两三天,并将其列入职能部门的文化建设计划之中。2010 年,活动名称改为"中国壮剧文化艺术节",牵头指导和主办的部门提升到中国少数民族戏剧学会和百色市人民政府的层次,承办等具体工作仍由田林县委、县政府承担。艺术节冠名的变化,也让其影响面不断拓宽。到 2013 年 4 月,田林县各乡镇共有六十七支业余团参加了编剧培训,参与人数不断增多,

场面更加宏大。同时,许多主流新闻网站都对文化节进行了报道。艺术节为了鼓励群众参与壮剧体验,安排了壮剧集中展演活动,全县十三个乡镇的五十八个业余壮剧团都可以到县城去表演。这些地道的农民演员,虽然白天劳作、晚上排演,可谓任务繁重,但热情空前高涨。除了以展演为重头戏的主题活动板块,艺术节也发挥民间文艺多种类型杂错展开的特点,举办如书画摄影大赛、特色美食、农产品展销、灵芝主题展等活动,如同新型的街圩,合乎群众的口味和习惯,还招揽了一些外地游客"尝鲜"和体验。这样的大型活动,改变了以往只在法定节日或者喜庆场合才表演壮剧的习惯,为热爱壮剧的人们提供了更多、更好的欣赏或参与演出的机会。

(三)《广西北路壮剧教程》出版

2011 年 8 月,政协田林县委员会编著并出版了《广西北路壮剧教程》。[①] 应该说这是具有一定的里程碑式意义的北路壮剧文献,相关评价也较高。全书共有十一章,分别介绍北路壮剧的基本情况、角色、基本功、表演、音乐、乐器与道具、化妆、服饰、舞台美术、文物、演出习俗,并在附录中呈现了北路壮剧剧目表、音乐曲牌,还配有相应的图片和音像资料(北路壮剧示范表演光盘与北路壮剧音乐示范演奏)。此前闭老编写的《音乐集》主要是记录北路壮剧音乐,是一本曲谱,如今它已被添加到这部教程里,作为其中的一个部分(附录中的"音乐曲牌")。《广西北路壮剧教程》涵盖了北路壮剧艺术的各个方面,全面展示了北路壮剧的元素,为广大北路壮剧爱好者和学习者提供了丰富的参考资料,也将更加利于相关教习工作的开展。

① 中国人民政治协商会议田林县委员会编著:《广西北路壮剧教程》,北京:北京燕山出版社,2011 年。

五　思考与建议

通过对文献的研读和相关的田野考察,笔者谨对当前田林县的北路壮剧传承工作的成功之处和发展建议做如下小结。成功之处至少有四个方面:

1. 尽职尽责的传承人

以闭老为例,他在传承路上经历过"文革"中的身心摧残甚至生死考验,还是矢志不渝。随着时代的发展,他不断尝试创新,将北路壮剧的曲调由九个增加到三四十个,还加入了专门的舞蹈表演等形式,进行了《清洁乡村,建设美丽利周》的剧本(壮语版)的创作等工作。寒冬时节,他在八桂乡岭屯剧团进行现场指导,晚上彩排时必须烧着火盆,他仍然不辞辛劳一遍遍教唱、示范乐器演奏,一招一式绝不含糊,从无怨言。只有每每谈到北路壮剧传承问题时,他才显得心情十分沉重,经常眉头紧锁,他最希望的就是有更多的人知道并爱上北路壮剧,将它一直传承下去。

2. 不断完善的教程

对北路壮剧的研究文论已然不少,但是能被称为教程的少之又少。到目前为止,几乎只有前述的油印版《音乐集》和正式出版的《广西北路壮剧教程》在列。不过,后者比起前者更为综合,涉及面也更宽,让学习者不仅会唱、会奏,还能对北路壮剧的起源、发展史,以及道具、化妆、服饰、演出等方面的习俗都有一定的了解。当然,我们希望今后有更加完善的修订版甚至新的教程出现。

3. 不断创新的剧本

北路壮剧的剧本内容随着时代的发展和人民生活的改善,也在进行改编创新,除了一些经典的剧目如《宝葫芦》《卜牙》《侬智高》《百鸟衣》等仍在继续上演外,目前上演的其他剧目多数都涉及当代生活,比如前文述及的由闭老编写的涉及新农村建设及相关政策的《清洁乡村,建设美丽利周》,由黄景润改编的涉及道德教化的《报应》等。当然,无论是传统剧目还是新剧目,主题都是扬善惩恶的,其艺术典型来自民间、贴近生活,因此可以起到较好的教化育人的效果。

4. 相关机构给予的重视

少数民族传统文化在当代社会的生存,一定程度上需要依靠更多的政府职能部门的介入,以便推动相关的传承工作的开展。这些可以有所作为的机构进行介入的方式,也是在现有的法规范围内展开,如"保护为主、抢救第一、合理利用、加强管理"的方针。百色市及其所属的田林县的相关机构也在可行的范围内对此给予一定的重视,多年来为相关团体解决了许多关于物资、宣传等问题,使得剧团的发展相对规范化,也为剧团提供了更大的展示和交流平台,使其更能得到百姓的认可。

而针对不足之处,笔者小结了以下七方面的建议:

1. 发展当地经济,减少人员外出

各类传统艺术传承都面临一个现实问题:演员、观众大多为中老年人,年轻人大多已外出打工。虽然文化机关对此也采取了一些补助措施,但不能解决根本问题。田林县资源丰富,多民族聚居,又是有名的八渡笋、灵

芝、甘蔗等产地,还是"西林教案"遗址。可以充分利用这些优势建设加工厂,大力发展旅游业,让田林县人民增加经济收入,从而减少人员外出。

2. 完善剧团相关制度

相较于政府及文化馆来看,各村屯的业余壮剧团基本没有任何管理条例,对剧团负责人也没有相应的考核,虽然比较自由,但人员及其水平也不稳定。文化馆可以在制度上帮助其加强管理,并对业余壮剧的负责人进行定期培训,从而使剧团各方面更加合理地运作。当然,这首先要解决这些自发组织如何套用行政思维的难题。

3. 扩大协助传承的方式

相关机构协助的方式仍需完善,比如音响借用。据了解,文化馆为所有壮剧团提供一套演出音响,剧团有演出时可以提前向文化馆申请借用,不用交租借费。但是,如果有几个剧团同时要借用,就不好处理,因此建议尽量再添置几套音响设备。舞台化妆是演剧的重要环节,但许多村屯无法购买专门化妆物资,也需要补助。至于服装,现在所用的北路壮剧的服装是借用汉族其他戏剧的服饰,而以前演员们的服饰都是自己制作,上面的图案配饰都有严格的讲究,但如今已经没有人会自己绘制服装了。所以,可以专门组织老艺人根据记忆以及相关历史资料记载,将服装的大概样式描述出来,经过服装厂制作样本给老艺人确认符合规范后,进行批量生产,分发给各个壮剧团。总体来说,在补助方面应主要侧重于提供剧团无法筹集到的必要物资,而非简单的资金发放。

4. 加强精神激励

笔者在与村民的交谈中发现,村屯里的群众盼望上级领导多下到村屯

去观看他们的壮剧排练及演出,那样他们会更有被重视的感觉,觉得演壮剧的意义更大,而不只是自己在"瞎闹腾"。若能加强这方面的精神激励,无疑能更好地带动群众参与壮剧文化活动。政府适当的行政行为对群众热情起到的提升效果是不可忽略的。

5. 完善"壮剧文化艺术节"

具体说来,在艺术节的艺术指导方面,北路壮剧历史悠久、文化底蕴深厚,唱腔、音乐、行当、表演等都比较复杂,所以如果涉及对其进行评价,最好聘请专业人员才更有说服力,更能对不足之处进行准确的指导,更有利于其完善。

在展演方式方面,目前壮剧文化艺术节的展演团队选拔,是先在村屯的剧团中进行第一轮,通过后才能去田林县城,最后评选出各等级的奖。但是,就大多数群众而言,演剧的最大动力不在获奖而在展示,很多人希望有机会到县城去演出,结果刚到乡里就被淘汰,此后就不再花时间去参与。因此笔者建议壮剧文化艺术节可以采取展示为主、评奖为辅的策略,在县城营造更多的舞台,让喜欢壮剧的团队更容易获得成就感。

在奖励机制方面,生活在村屯里的中老年观众很少有机会去城里,所以如果给来到县城表演的团队以适当的日用品奖励,如大米、食用油等,也能起到鼓励的作用。

6. 尝试让北路壮剧进校园

壮剧进校园是否有基础?笔者认为是有的。笔者去岭屯,那里许多孩子如今还跟随父母讲当地壮语,所以具备习唱的关键条件,即语言基础。目前田林县有七十多个剧团,基本上每个乡里都有剧团,所以也可以聘请当地老艺人进校园进行现场指导,师资问题不大。至于具体方式,既可以

利用学校的音乐课程让学生们掌握一些基本的识谱技能,学唱一些选段,也可以开设兴趣班,传授马骨胡、二胡、鼓、锣等乐器,让学生能够演奏一些壮剧伴奏曲目。同时,学校里的舞蹈班也可纳入壮剧的基本台步和表演等有特色的内容。

7. 让"一人"传承变"多人"传承

调查至今,北路壮剧在音乐本体上的传承方式仍然以口传心授为主,这无疑要仰仗"全能"的国家级传承人闭老。然而,有限的人员,让传授的时间过程更加漫长。如果由有关部门牵头,将目前能够传授北路壮剧的人员汇集起来,根据每个人擅长的领域进行分类,形成剧本、乐器、唱腔、表演等专门培训小组,再让业余壮剧团按对应的领域各选送一名成员定期培训,情况就会好很多。像闭老这样的资深人士,在时间和精力不足的情况下,仅负责对培训小组进行培训即可。目前,田林县正好没有代表性传承人,如果能在每个领域里选出一个属于田林县的代表性传承人,让他们在自己专长的基础上争取全面发展,就可以为今后更高级别的传承人的推选做好准备。

结　语

少数民族民间戏剧戏曲的生存和壮大,就现今的社会生态而言,或许不是最佳时代,但每一个艺术种类都有其内在的规律,北路壮剧绵延传承,经过了"文革"的波折,如今成了国家级"非遗",自有其生命力所在。时代在不断发展,人民生活环境、生活方式不断改变,其审美和看待事物的角度

等都在不断变化，因此研究者要认识到，虽然我们没办法预测北路壮剧的前景，不能强制逆转或者改变其发展规律，但我们可以在一定的时间、一定的场合中对其进行有力的帮助，让它发挥出尽量充裕的光和热。

田林县北路壮剧的传承方式中，闭老的传承工作最为直接。这也是当前北路壮剧在田林及其周边区域的最主要传承方式。无论从闭老的个人能力来说，还是从该项艺术自身的发展规律来看，传承人的核心作用必然是最为首要的。但是，以一人之力去开展传习，也最有难度，闭老这般的传习方式，很大程度上依靠其对北路壮剧如生命般的热爱和坚持，这也是一种信仰般的力量。笔者通过调研得知，展开这些工作所必需的交通、食宿等费用，并未获得完全的资助，大都由邀请闭老去下基层教习的地方来负担。而相关部门除了组织大型活动、投入经费购置硬件以外，如何找到更多恰当的介入方式，真正帮助传承人解决教习壮剧过程中遇到的实际困难，是未来需要考虑和突破的。再有，如何评估传承人以及相关职能部门的工作成效，既是监管问题也是法规的完善问题，应通过相对可行和客观的指标或尺度，将工作落到实处，不再停留在"有钱就支持，就有人关注，没钱就都没有"这种未成规范和体系的层次上。当然，要上升到这样的高度去整合资源，仍需后续大量的研究。

广西壮族山歌"欢"的名与实

作者：杨玉珍（2011 级）　　　指导老师：潘林紫

【摘要】　本文以广西壮族山歌"欢"为研究对象,通过对其进行音乐形态分析,获得旋律上的音列构成、装饰音、节奏节拍与唱词中的附属结构、押韵安排、句式结构等特点,从而揭示出"欢"的命名和音乐本体的实际关系两大板块,即"名"与"实"的探究。通过观察可见,"欢"在一些共同存在的基本形态之下,其"名"的形成有一定的个性特征,突出体现在其命名的实质内涵、"欢越"的情况、歌词文法特点这三个方面,同时,笔者还试图从无角音四音列、衬词的地方属性、两个相邻地区的相似音乐要素等角度,对"欢"的区域性特征进行探析。

【关键词】　广西　壮族　山歌　欢

前 言

　　壮族是广西壮族自治区最大的族群,音乐文化体系极其庞大而富有内涵。民歌的种类丰富多样,其中山歌歌种就有欢、比、诗(或西)、论、加五种类别,而"欢"是壮族山歌中流行最广泛的一种体裁。"欢"在广西各地的名称叫法多样,依照唱词结构划分,有五言、七言等;按照句式结构划分,主要有五言四句、七言四句、五言二句等;甚至还有声部划分,有"三顿欢""三步欢"等。以各种不同的依据来区分它们的属性,正是体现"欢"有一定民间艺术特色的融合性、多样性和丰硕性,值得探究其中特有的音乐形象。

　　《中国民间歌曲集成(广西卷)》(下文称《集成》)①是一部通过系统整理、收集而分类的民间音乐文献。文献录入了十二个民族的曲调,其中壮族三百三十六首,"欢"有一百二十四首。本文拟通过《集成》的乐谱去探析歌种的名称与音乐形态。首先对"欢"的学术界定和其分布进行理清。随之,针对旋律特征、唱词特色两大方面来讲述"欢"音乐特征的概貌。通过"欢"共性的研究和归类发现,有按地域或地理命名的"欢"、因唱词使用衬词而命名、由于民族关系而得名等情况。因此,笔者对"欢"的"名"与"实"进行探究,获知了共性下的个性现象。还有,通过"欢"的共性比照,发掘出"欢"的一些音乐形态的特殊现象。

　　① 《中国民间歌曲集成》全国编辑委员会、《中国民间歌曲集成》,广西卷编辑委员会:《中国民间歌曲集成(广西卷)》,北京:中国 ISBN 中心,1995 年。

（一）何为"欢"

"欢"主要分布于广西北部的右江、红水河一带、柳江及其上游各支流的广大壮族聚居区。根据《中国民间歌曲集成（广西卷）》中讲述："当地简称为'欢'、'比'、'诗'（或西）、'论'、'加'，均为土话山歌之意。"所以，也就是根据当地的方言称呼之。

"欢"的调式多样，但以是徵调式居多，常见为五度内进行的五音列曲调。唱词一般以四句体构成，以五言与七言为主，上下句的单乐段组成。在织体方面，单声部和多声部均有，而单声部占据多数。

（二）"欢"的地域分布厘清

1. 广西壮族民歌的南、中、北路方言色彩区划分

《集成》中，将壮族民歌划分为南、中、北路方言色彩区，依据如下："各种旋律由于方言土语的差异，造成民歌音调色彩的变异，形成了南路、北路、中路等不同风格。"由此，民歌的色彩区域划分是以各地民歌的风格特征为依据，与方言区的概念有所出入。准确来说，应称为南、中、北路风格色彩区。同时，风格区与方言区的实地区域，也有所差别。将在下文对此进行说明。

据此观点，对照《集成》乐谱，可见有：北路风格区山歌被分割为三个特色区——桂西北区、桂北区、桂东北区。中路风格区山歌则分为中路西区、中路中区、中路东区。南路风格区山歌是桂西南区、左江区、桂南区，在南路"欢"仅流传在桂西南区。

2. 壮族民歌南、中、北路方言的民歌音调色彩区与壮族南北部方言的渊源

壮语的南北方言差异性较大。北部方言大致是沿郁江、右江走向,到平果县以后,稍往南偏移,然后沿北回归线往西,经云南的富宁、广南、砚山等地直到开远划一条界线,线以北为北部方言,线以南为南部方言。北部方言又分为邕北、红水河、柳江、桂北、右江、桂边、丘北七个土语;南部方言又分为邕南、左江、德靖、砚广、文麻五个土语。至此,由于南北部的语言不同,民歌的音调色彩发生了变化,所以形成了壮族民歌南、中、北路音调色彩区。北路山歌指从广西的驮娘江、右江、邕江一线附近及其以北地区。还可细分为桂西北、桂北、桂东地区三个山歌风格区域。中路色彩区是广西南部、郁江、右江河谷,以及大明山区内的十多个县市,即由于南北路结合而形成的特色区。还可分为中路西区、中路中区、中路东区三个风格特色区域。南路色彩区指广西的右江、邕江以南地区和云南省文山州的南部。仍然可分为桂西南、桂南、右江区三个风格区域。由此看来,"欢"的北路、中路民歌音调色彩区域大部分属于北部方言区,其中,中路中区的隆安与南路民歌音调色彩属于南部方言区。通过广西壮族南、中、北路的音乐特点,找寻出关于它们的音乐地域属性。

一 "欢"的基本音乐特征简述

笔者通过分析"欢"的旋律特征与唱词特点,获得其基本音乐要素。此部分重点在于"基础"音乐形态的呈现,构成下部分"共性"名称的基本内

涵,即欢的共性音乐特征。以此比照各地"欢"在名称上侧重突出的音乐形态地域性。

本部分从音列的构成、装饰音、节奏节拍的变化切入分析,展示"欢"的旋律特点。在附属结构、韵律、句式结构中探索,凸显"欢"的唱词特色。这些音乐要素是否存在共性中的个性,以此来支撑"欢"的名称研究。具体分析如下六点。

(一) 旋律特征

1. 音列构成的多样性

"欢"的音列形成具有地域性特色,因此音列构成可出现多样性。

"欢"一般是以徵或宫音为主音,由 do、re、mi、sol、la 分别组成骨干音音列有 56i、561、65i 或者 656,这些骨干音多见于北路民歌色彩区,这五个音组成的音列基本是 do、re、mi、sol、la 和 sol、la、do、re、mi 两组五音列。而 sol、la、do、re 分别构成的骨干音列没有常见的形态,形式相对多变。构成的四音列的有 do、re、mi、sol,do、re、mi、la,sol、la、re、mi,sol、la、do、mi 四种形式。分别如下四个例子:

谱例 1

　　《集成》中有《想哥容易见哥难》《恩爱六十情不移》《八仙好李拐》等乐谱突出以上四音列特点。

　　三音列、六音列(谱例2、谱例3)的结构极其罕见;

谱例2

谱例3

　　《集成》中,三音列的"欢"有《达卡的歌》《哥得小情妹》,六音列的有《龙凤会》《天上有十二朵云》这些乐谱。

　　根据分析乐谱得出,以 sol 为主音,由 do、re、mi、sol、la 五个音展开的旋律,形成了广西壮族山歌"欢"的音阶形态。这样的音阶形态既传统又平稳地扎根在"欢"的曲调里面,使得旋律富有规律性且具有辨识度。

2. 装饰音的丰富性

　　现有的谱例中,"欢"的装饰音使用无处不在。以地域命名的"欢"常用倚音的方式装饰旋律,由于语言发音的个性,形成了他们特有音乐风格。特别是桂东北按地名称谓的"欢",如象州地区讲的壮语属于汉藏语系,保持着属于自己的语音体系。语音系统中的声调、调值,以及声韵、韵母与壮族标准语言(壮族以武鸣为标准音)的不同,形成了每个地方方言土语的差异性。

　　百丈腔是象州县的一首曲调,下例这首《留朵花在此》(谱例4)可见,

倚音频繁出现,使得整个音乐活泼、跳跃。在节拍的重音部分给予了前倚音的装饰,一般是采用大二度、小三度的装饰,有一种既锐耳又明亮的效果。还有一些曲目的倚音装饰是以二、三、四度同时出现在旋律中,使得旋律波动感更加强烈。

　　"欢"的旋律基本是一字对一音,这些记谱以装饰音标记,但实际演唱应是语调的进行,一般不作为非音乐性的表达来解读。

93. 留 朵 花 在 此

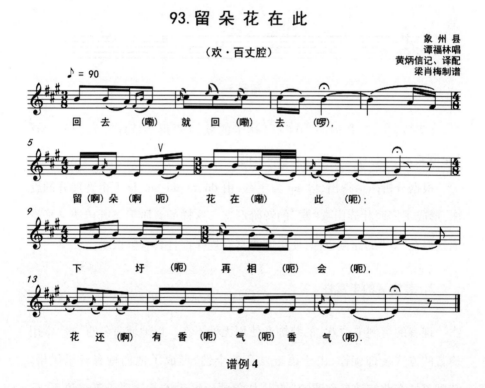

谱例4

　　再如西林县的马蚌腔《再世还要来》(谱例5),这种倚音装饰就比较单调、统一,以小三度装饰形成的润腔贯通全曲。两个乐段的旋律大致相同,只是改变了节奏、节拍。乐谱中,倚音的稳定性凸显了该地的语言音调体系。

24. 再 世 还 要 来

（欢·马蚌腔）

西 林 县
黄美芬、黄美英唱
欧阳可传记、译配
梁肖梅制谱

哎 盼 郎 盼 到 脖 子 长 （来卡当呼 嗨），

想 多 自 觉 脸 发 热 （呃）； 望 不 见 哥 眼 充 血

（哎）， （咧）日 夜 思 念 我 （呃）脚 浮 像 片 云

（哎）， 若 还 今 世 等 不 到 （哎）， 再 世 还 要 来.

谱例5

3. 节奏、节拍律动存在不规则变化

"欢"也会有节奏、节拍不规则变化的现象,形式丰富的曲调形式与生活、劳作息息相关。节拍大多是使用了 2/4 拍,3/4 拍次之。还有一些曲调是 3/4、2/4,6/8、4/8、5/8 混合拍子。尤其是西林县、隆林县,如西林县的马蚌腔中 6/8、4/8、5/8 这些混合拍子交替出现。3/4、2/4 混合拍子则在百色市的田阳县、田东县、平果县和南宁市的隆安县、武鸣县、上林县等地域比较常见。在乐谱中,以上这些混合拍子的使用,存在记谱与实际演唱的差异。如,民间歌者演唱时,歌词即兴编,或看歌书套曲调,需要一定的思考时间,当然也有可能是换气而出现的停顿。这些时间点,记谱上

只能用休止符来表达,因此有时候会出现单位拍是三拍子的时间延续,也有时候是二拍子或者其他拍子的记录。而民间歌者的情绪和状态并不固定,也能影响"节奏"的快慢。这些民间的即兴性都会导致记谱上出现一些节奏上的长短、节拍变换的情况。因此,节拍的交替使用,在没有大规模改变节奏稳定性的情况下,还是可以证明"欢"的节奏规整性和节拍的规律性。

"欢"一般节奏单一、变化不大。例如,百丈腔的《木叶你莫吹》,这样的××节奏占据绝大部分,且节奏变化相对简单。这种情况在节奏节拍上,与"欢"的规整性、单一性相对吻合。也有相对于"欢"这一类山歌比较疏散的音值组合,有休止符、装饰音、拖腔等运用,还有一些切分节奏、附点节奏的大量使用,歌曲的抒情性、律动性稍强。

(二) 唱词特色

1. 附属结构的多种用法

广西少数民族的山歌比较习惯运用衬词来扩展歌曲的内部结构,乃至有些歌曲的命名源于衬词的使用。在"欢"类山歌中对衬词的应用非常灵活多变。当中,有用衬字如"哎、呀、嘞、咧、了、之、哈"等。这些衬字给歌曲带来了丰富的衬腔,使得曲调活泼。还有大部分衬词的使用具有母语音调的特点,属于当地的音乐标签。比如来自凌云县的泗城腔《哥缠妹不放》,使用了"哈""啰勒哈府嘿""额嗻""嘿嗻""了呐""哈啰""嗻""嘿"等吆喝性语气较突出的附属结构。

如凌云县一般会习惯使用"哈""啰"展开的附属结构。附属结构基本是在弱拍上出现,有些衬句延续到下一个小节形成了强拍位置,且衬词穿插旋律中,在大概音乐轮廓不变的情况下,会出现一些微小的

变化。

例如：

后者在前者的基础上作了局部的小变化。这些嵌在唱词中的衬词并没有实义的含义，只使歌词变得有韵味和贴切，且更多是以语气词的形态出现。不仅如此，还有一些衬词为了填充句式结构的需要而存在。如下，隆林县的《心里忧愁头发乱》（谱例6），其中衬词的"啰呐""呃呢"配合"命苦呀"形成一个乐句，没有实际含义，是由于七言的句式结构的必要性，用来填充该乐句的句式结构。

谱例6

还有附属结构的使用贯穿全曲的情况。如忻城县的思练腔《像一台手拖》（谱例7）：

61. 像 一 台 手 拖

忻 城 县
蓝丽英、蓝秀辉唱
陆炳兰记
韦慕唐译配
梁肖梅制谱

（欢·思练腔）

谱例 7

再如,宜山县的"欢"《妹是黄饭花》(谱例8)的第一段:

38. 妹是黄饭花

宜 山 县
黄安全唱
张文明记
覃杰锋译配
梁肖梅制谱

（欢）

谱例 8

可见,"咧""啊"字作为衬词单一出现,而且它是处在旋律的弱怕位置。

"欢"的附属结构,有不少是在强拍或强位置上体现。如来自天峨县的

三堡腔《妹在一边哥一边》(谱例9)的局部展示,该曲调的衬词不但是在强拍位置,占据整个旋律的小节,而且衬词的延伸使乐句的内部结构发生了很大变化。这些衬词在唱词中的灵活性,给予了歌曲丰富多彩的内部结构,音乐更加优美动听。

谱例9

2. 多种押韵方式

　　壮、汉语言上的发音有很大差异,语言上的声调、调值也不同,语法也有差别。通过壮语歌词去分析歌腔可以深入到歌腔行进的细微音素,汉语歌词虽然不能达到这么细致,但在记谱上可以明了某些字位上需要润腔。而押韵问题,有用韵的位置,有韵的音韵。涉及音韵问题当然用壮语来分析最到位,但如果是韵的位置,在汉语的表述上,也可以解决。因此,只是有关唱词上是否押韵位置问题,用汉语构成的歌词,也能模仿出来,足以体现此特征。笔者经过实地聆听用壮语演唱的"欢",其唱词的"韵点"极富诗歌性、流畅性,给予听者一种舒畅的感觉。其次,"韵点"与旋律的走势相结合,更加优美动听。"欢"的押韵方式,特别是用韵的位置灵活多样,有脚

韵、腰韵、脚腰韵、腰脚韵、头韵等五大类。押韵的情况一般是出现规整的
五言四句或七言四句中,还有北路山歌少有的五言三句押脚韵的特点。
"欢"以押脚韵常见,通常会一韵到底。脚与腰互相押韵的现象也存在,而
没有单独使用押头韵。如,武宣县的山北欢《春天百花开》,以".."表示腰韵
位置,"_"表示脚韵位置:

> 春天百花<u>开</u>,太平天军<u>来</u>;
> 财主亡命<u>跑</u>,乡保忙躲<u>开</u>。

　　这首唱词的韵点比较密集,有押腰韵、押脚韵及押腰脚韵三种韵律形
式,为了配合曲调内容那种脚步的节奏,这些韵点很自然、贴切。
　　总体上,地域命名的"欢",韵律上只是少部分曲调突出了壮族"欢"类
山歌独特押韵形式,并没有如其他方式命名的"欢"那么多样化的押韵
形式。

3. 句式结构的规律性

　　"欢"的歌词简单,一般主要是五言和七言两种词体结构。这类以
地域命名的"欢",句式结构多种多样。歌词结构由上下句结构为基
本,四句为一段,或四句一首为常见。除了五言和七言的句式之外,还
有五言和七言延展而来的变体句式结构。如还是西林县的马蚌腔《再
世还要来》(谱例10),这首曲调六句唱词的字数结构图示是:七＋七
＋七＋十(七＋三)＋七＋五。总的来看,此首曲调是七言词体发展得
出的。
　　还有比较特殊的唱词安排情况,是在五言句式中嵌入三个字的结构,
主要流行在忻城县、马山县、上林县一带。这种"欢"的具体名称有多种,如

24. 再世还要来

西林县
黄美芬、黄美英唱
欧阳可传记、译配
梁肖梅制谱

（欢·马蚌腔）

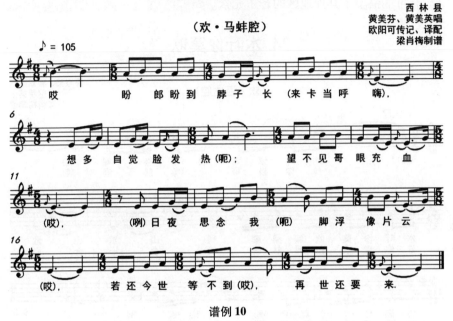

谱例10

称之为"三顿欢""五三五""嵌字欢""三步欢""三五韵"等。例如,这首来自马山县的《一片婆媳情》,其中的唱词是:

> 儿媳多孝顺,心地好,公婆多高兴;
>
> 能通情达理,最称心,人人齐欢喜。

可明显看出,三个字嵌入两个五言之间,形成了一种独特的"五＋三＋五"句式结构。

"欢"的结构中,还出现了五言二句的情况,其中有一首百丈腔(谱例11)相对特殊,旋律走势为四句内容编排,只是两句歌词内容分别重复唱,因此在词体的问题上进行分析,显而易见其为五言二句结构的句式。另外,这首来自象州的百丈腔,它的音乐形态趋同与其他的百丈腔,甚至与附

近地区的音乐特色也不一样。笔者认为,这一首独具当地创新手法的创作,有可能借鉴了其他地区的音乐元素。

94. 木叶你莫吹

（欢·百丈腔）

象 州 县
潘淑英、廖翠莲唱
区明英记
梁肖梅制谱

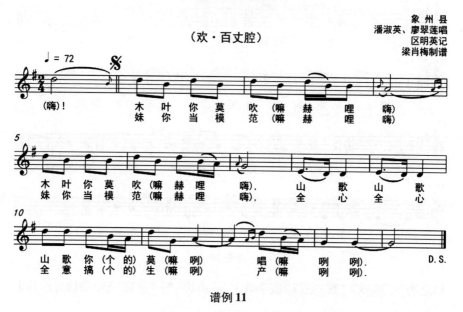

谱例11

综合以上基本音乐形态的分析发现,与"欢"的命名之间有着莫大关联。音乐形态中的唱词,附属结构的使用,形成了"欢"的称谓,如"欢哎""欢哈喂"等;句式结构的编排,铸成的命名有"五字欢""夜晚六十字欢"等;还有唱词的安排,构成的名称是"三步欢""嵌字欢"等情况。旋律上命名的情况不多见,有声部的原因形成"三顿欢"等现象。由此可见,"欢"的名称与其音乐形态地域性有关联。这些联系可以从音乐元素以及地域性中体现,所以,笔者从"欢"的共性中探寻出个性存在的原因。

二　"欢"的共性与个性探析：通过名称
与其音乐形态地域性的比照

以上对"欢"的音乐形态具体分析后，从中发现"欢"的几个现象需要展开探索与研究，这也是未来对这类歌种深入探索前必须展开的铺垫。下文探寻出"欢"的称谓特点和其地域性音乐特色，以及无角音四音列、衬词、句式中的歌词文法等方面的若干问题。

（一）"欢"的称谓释义

每一种民间音乐经过历史的洗礼，都会形成一些属于它们的特色，这些特色就成为某些现象扎根在当地的音乐元素里。"欢"也不例外，不论是在称谓还是音乐形态都有归属它们本身的标签。"欢"的具体命名原因，包含着地域、语言、衬词、句式、内容等。所以，它的命名有单一或多层内涵情况。而且，可以透过"欢"的音乐形态分析，可凸显出地域的音乐风格或习惯，还可以探析出音乐的独特现象。

1. "欢""腔""调"命名的内涵存疑

由于每个地域都有属于当地的流传特色，所以有些"欢"的命名也会有所不一样。"欢"是壮族语言的称呼——Fui：n（即欢）。广西壮族山歌分布区，"欢"的分布比较广阔。而有些地方是因为老歌手们通晓汉语统一称呼为"腔"。如来宾市的忻城县、武宣县、象州县、南宁市以及周边县城等地方

许多曲调称之为"腔"。还有一些曲调称谓习惯是聚集在田东县、平果、隆安等一带区域，被称为"调"。

本题的存疑，指的是曲谱所题记的歌曲名称，有多级结构的显示，如"欢""索法欢""欢·龙茶腔"等这样的命名方式。尽管它们的次级称呼各异，但是它们的音乐形态和命名被民间归属于"欢"的体系。该歌种属于同体异名，同体是五言或七言体，四句式构成的起承转合的单乐段，且以五度内进行，徵调式参与其中等等音乐形态特点。异名是由于各个地方的衬词、地名、句式结构等原因而对"欢"的命名有所差异。以下通过音乐形态的比较，来探析这些次级名称的歌谣是否因形态相近所以都归置到"欢"的体系中。

2. 名称标记仅为"欢"的山歌

名称含义单一的"欢"，是指歌曲名称标记仅为"欢"，而非"欢××"或"××欢""欢·××"等呈现。仅称为"欢"的乐谱可见，一般是北路、中路的曲调居多，目前在集成中还没有发现南路色彩区山歌的乐谱。

仅仅记为"欢"的歌曲，在音乐特征上体现其多样性。调式调性有徵调式、商调式、角调式、羽调式，由三音列、四音列、五音列等音阶构成。节奏节拍上，规整单一，基本上是一字对一音。唱词结构有五言四句、五言六句、七言十句、变体等。这种"欢"，在唱词上衬词使用率低，有些唱词中出现的衬词都是比较简单的应用，甚至有不使用衬词的情况。

如谱例12，它是一首来自北路色彩区的河池地区曲调，节奏整体上比较规整简单，以一字对一音出现。节奏节拍上，没有太多变换，相对流畅、自然。唱词结构方面，是七言四句构成单二段句式。可明显看出，几乎不使用衬词。

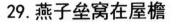

谱例 12

　　此类"欢"还有《跟随拔哥闹革命》《右江老苏区》《妹是黄饭花》《唱着山歌盼妹来》《我从山里来》《送哥去当兵》等曲调,也是这样的形态特征。

　　单一名称呈现的"欢",上述曲例的基本音乐形态大致相同,无论是唱词、还是旋律上,都是比较规范、不多变的情况存在。

3. 名称标记有延展说明的山歌

　　"腔"与"调"的音乐特点基本是与"欢"的一字一音、五度内进行的徵调式、五言或者七言的起承转合四句式为常见,而象州县的"腔"稍微显得特殊(下文会有所展开研究)。

　　如"欢·三堡腔"表示为天峨县的三堡乡山歌,这是以归属地命名的"欢"。再如河池市的"欢·嘛果喂",是曲调中使用一些衬词来表达多层含义,是由衬词命名的"欢"。还有一种是没有次级形式的结构,但名称包涵

了两种信息的"欢"。

除此之外,有些次级结构,不以"腔、调"来题记,音乐形态与上述是否有关联呢?

在歌曲名称构成的语法中,"欢"这个字的位置是有讲究的,比如"欢××"一般是用衬词命名,没有衬词的则是"××欢"。这其中也体现壮、汉族的语法使用差异问题。例如,一首名称指的是贵港市石龙乡的曲调《我种蔗变芒杆》,命名无次一级且是后缀的形式——"石龙欢"(谱例13)。这种按照地方命名的"欢",是一首五言四句结构的徵调式,有五音列构成的起承转合的单乐段,歌词上并没有实质性地涉及命名的内容。这一类以地方且后缀形式命名的"欢"没有使用衬词的现象,都是由比较规整的五言词体组成。

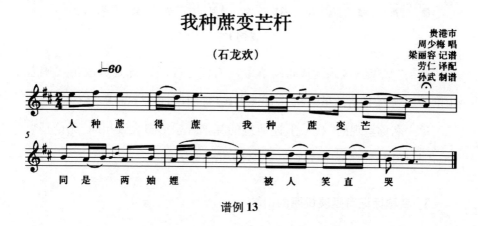

谱例13

只有因衬词命名的"欢",在唱词中才有所体现。例如,天峨县的《妹是好花在园中》(欢·喽啊呃),歌词是:妹(呀)是好花在园中(哥呐啥舍啊哈嘿喽啊哈呃),哥是莲(那)藕(特勒)在塘边(罗啥咪嘞扫嘟啊呃),哪天花和藕同栽(嗨呐得哈呼啊哈弗喽啊呃),来日(咧)花香藕也甜(的哈哈啰啥弗唠扫嘟啊呃)。可明显看出"喽啊呃"作为衬词出现其中,则因为衬词命名为"欢·喽啊呃"。还有一些是因为句式结构命名为"五字欢"等包含次

级内涵结构的曲调。

有延展与无延展命名的"欢",通过音乐分析,都是同一类歌种不同名称,不同名称是由于地方或地理位置而得名,由于族群不同而称呼,由于衬词不同而称谓,也就是因地域性、民族性、语言习惯等不同而形成。

(二)"欢越"的特性与投射

"欢越"的命名是由于民族区分的原因,不仅如此,在基本的音乐形态上也有一定的个性特点,个性体现在装饰音、旋律起伏,以及音的密集程度上。以下逐一分析:

1. 欢越之"越"

关于"越"的解释,早在商周时代呈现迹象。

《布依学研究》中的"布越'百越'溯源"说道:

> "百越"与布依族、壮族大部分人自称"'布越''布雅依''布依'等等。'布'在布依语、壮语意为'人''族'"。①

根据《隆林各族自治县》记载:

> 布越族在以前称之为"僮族",后来因为"僮"字含义不够清楚,读音也不一致,容易误会。1965 年 10 月 12 日,周恩来总理提议,由国务

① 罗祖虞:《布越(百越)溯源》,载于年刊《布依学研究》(贵州省布依学会主办),贵阳:贵州民族出版社,1989 年,第 1 页。

院正式批文,把僮族的"僮"字改为强壮的"壮"字,赋予健康的意思。①

因此。"布越"是广西壮族的一个族群,其自称为"布越",还有布侬、布土、布越、布壮、布侬、布陇、布曼、布僚、布傣、布沙等共二十多种称呼,且现今在民间仍然存在。从《集成》的曲调记录,"欢越"主要分布在田林县、隆林县、西林县、那坡县以及天峨县等地域,语言为布越语。后来,笔者查阅许多文献发现,布越还分布在广西北路的桂北、桂东北和中路中的部分地区,有宜山、天峨、南丹、河池、环江、来宾、柳江、都安、上林、龙胜以及贵州布依族地区、云南文山壮族苗族自治州北部。

2. 音乐形态可见居地多边文化交融的印记

从"欢越"的音乐形态可了解周边文化相互交融的足迹。

据《红河中上游两岸的民族》讲到:

> 壮族与傣族、布依族等都来源于古代的百越民族,具有共同的渊源关系,尤其是与"布依族"共源关系更为密切,同属唐宋时期的"僚人"。②

简言之,布越族与周边许多民族息息相关。

《那坡壮族民歌》③中提到:

① 隆林各族自治县县志编纂委员会编:《隆林各族自治县民族志[地方志]》,南宁:广西人民出版社,1989 年,第 16 页。

② 黄广或:《红河中上游两岸的民族》,载于郑晓云、杨正权主编《红河流域的民族文化与生态文明》(上),北京:中国书籍出版社,2010 年,第 217 页。

③ 周国文、吴霜、王蕾、潘林紫:《广西国家级非物质文化遗产系列丛书——那坡壮族民歌》,北京:北京科学技术出版社,2014 年,第 45 页。

唯有那坡县部分壮族布越支系和广西百色市右江及云南富宁县的小部分壮族布越支系使用"欢越"此种民歌。

不仅仅如此,笔者查阅诸多材料发现此种曲调还流传在其他地方。根据《隆林各族自治县志》记载:

> 古代越人,壮族叫"布越"。而今隆林各族自治县志壮族亦有自称"布依",隆林各族自治县壮族的上述种种表现,反映出与古代越人有密切的源流关系。[①]

还有,《西林县志》记载:

> 民国二十四年(1935年),广西省政府调整西林、西隆行政区域,从西隆县划八达、古障、马蚌三乡归西林,又从西林拨出潞城、供央、八桂三乡归新建的田西县。解放后,1951年8月西林县与西隆县合并,改称隆林县(后改称隆林各族自治县)。1961年,筹建恢复西林县,划原隆各族自治县南部六个区(即马蚌、古障、八达、西平、那劳、那佐区)为西林县行政区域。[②]

而西林县与隆林各族自治县历史上这些区域有更动的足迹,无疑有文化内涵的交融。那么,笔者再分析"欢越"的音乐现象。

① 隆林各族自治县地方编纂委员会编:《隆林各族自治县志》,南宁:广西人民出版社,2002年,第18页。

② 西林县地方志编委会:《西林县志》,南宁:广西人民出版社,2006年,第15、18、39、40页。

3. "欢越"的地域形态特色

"欢越"的句式基本上以五言体,少数的七言和自由体出现。调式方面丰富多样,节拍几乎为四拍子。节奏型稍微统一、规整、不多变,有 ♪♪、♪♪ 、♪♪、♪♪♪ 等节奏频繁出现。隆林县一带的"欢越"在音高上比较高亢,而西林县周边的大多曲调则反之。这些"欢越"还存在一个共同特点:旋律极富装饰性。每首曲调都有或多或少的装饰倚音,主要是前倚音居多,后倚音是在拖腔后面使用。倚音一般在三度内进行,多见小三度、大二度的情况,双、复倚音的应用也非常多,使得音乐丰富,有韵味,有时给予曲调律动强的效果,具体使用为 ♪、♪、♪ 等几种形式。这些音乐特点形成了田林县、隆林县、西林县、那坡县以及天峨县等地中"欢越"的形态特色,筑成了一种地域形态属性。

下面这首"欢越"(谱例14)是交替拍子2/4、3/4,唱词结构是七言四句式。其是5、6、1、2四个音组成的骨干音列,押腰脚韵:瘦—愁—头。旋律起伏波动大,在大二度音程与大七度音程之间迂回。音乐是高亢的,使用假声演唱高音部分。

心里忧愁头发乱

(欢越)

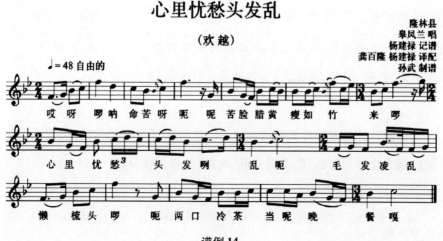

隆林县
皋凤兰 唱
杨建禄 记谱
龚百隆 杨建禄 译配
孙武 制谱

哎呀 啰呐 命苦呀呃 呢苦脸腊黄 瘦如竹 来啰

心里 忧愁³ 头发咧 乱呃 毛发凌乱

懒 梳头啰 呃两口冷茶 当呢晚 餐嘎

谱例14

通过对"欢越"的研究,和"欢"的特点对比,"欢越"存在民族个性称呼的同时,旋律装饰音使用情况相对丰富和统一,音起伏波动大且相对密集。而"欢"的旋律比较简单,装饰音不多,音型走势稀疏。

(三) 歌词文法的特殊性

"名"的问题不但跟民族有关系,也有因为歌词的文法而产生的称呼。具体来说,有因为词体结构、唱词字数、歌词重复与否而命名的"欢",这些"欢"有一定的地域特点和族群特征。

1. 柳州地区的五字欢结构衍展

这一类"欢"的称谓因词体结构、唱词字数的情况各有不同。词体结构的欢唯有北部的柳州市出现,且都是徵调式、五音列的音乐形态,因五言、七言的结构而称之为"五字欢""夜晚七字欢"。还有唱词字数是六十个字,又在晚上演唱而命名为"夜晚六十字欢"的曲调。

"五字欢"(谱例15)的调式调性大都是徵调式的五言四句结构。以 sol 为主音,sol、la、do、re、mi 五音列构成。"五字欢"与"夜晚七字欢"虽然都是因词体结构而命名,但是"夜晚七字欢"是由 sol、la、do、mi 四音列构成,且句式结构是七言六句体。其为婚嫁时在晚上演唱的爱情歌曲。"夜晚六十字欢""夜晚七字欢"都是柳江县的音调,但是音乐形态各异。"夜晚六十字欢"为七言九句结构,以 sol 为主音,构成欢类山歌中稀少的 sol、la、do 三音列形式。按照风俗习惯此曲调在下半夜才演唱。

"五字欢""夜晚七字欢""夜晚六十字欢"和"欢"有共同特性,旋律线条变化不大,词体严谨、规范排列。"五字欢""夜晚七字欢"的歌词字数和

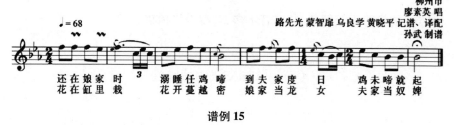

<div align="center">谱例 15</div>

词体结构与"欢"的基本特点一样。但这种因词体命名的"欢"基本流行在柳州，具有地域特点。

2. "重欢""欢越·唱单""欢越·唱双"的歌词文法

在名称上，可看出这三种欢的歌词文法在单、双问题上产生。命名方式是否在唱词或者旋律上体现，具体问题仍然需要对某些音乐要素加以分析，方才知晓这些"欢"的特点。

"重欢"主要流行在忻城县一带，因唱句的开头重复一次而得名，例如，一首来自忻城县的重欢《数我俩亲密》的歌词："沿河往下走，偶见偶见果林；人论千论百，数我俩数我俩亲密。"歌词中的"偶见""数我俩"是重复了一次进行演唱。也有因为唱词主要突出个"重"字。例如，歌词本是："酒摆台角，莫嫌歌杯少，杯少妹先喝，莫嫌哥酒谈"，把这四句它拆分"酒已摆台角台角，莫嫌歌杯少莫嫌歌杯少，杯少妹先喝先喝，莫嫌哥酒淡酒淡"重复来唱，强调在"重"中加深印象。"欢越·唱单""欢越·唱双"流行在隆林县，都是 2/4 拍子形成。它们分别是因旋律上的重复和每句歌词唱两遍而命名。

歌词上体现的重复，旋律是否也对应调整？我们可看其音乐形态的构成。

　　广西的民歌中,像"重欢"这样为了在曲调上起到强烈表达意义的情况也不少。如下乐谱(谱例16)所示,在唱词上重复了"偶见""数我俩",在重复的部分,旋律发生了改变。其为两大乐句,旋律重复,歌词改变。是徵调式色彩,句式结构是规整的五言四句体。这种表达形式,大多是歌者表达爱意时演唱,即爱情歌曲。

数我俩亲密
(重欢)

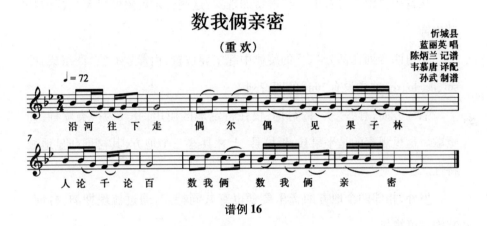

谱例16

　　例如,"欢越·唱单"的节拍是2/4,调式调性是 G 宫调,句式结构是五言八句。骨干音由 do、re、mi 组成,以 do 主音,由 sol、la、do、re、mi 构成五音列。押脚韵的图示是:快(C)—花(C)—果(C)—多(C)—归(C)"越·唱双"的节拍同是2/4,调式调性是降 B 宫加闰六声,句式结构是七言四句与五言四句结合。骨干音有 2、7、i 形成,以 do 为主音,构成 do、re、mi、sol、la、si 六音列。

　　以上分析可知,"重欢""欢越·唱单""欢越·唱双"趋同于欢的唱词特色,这类"欢"是因歌词文法是否单双而命名,甚至也有部分旋律上重复。因此,不但命名上有所特点,唱词文法也有区别于"欢"的情况。

　　总的来说,一些"欢"的命名与其地域属性、地方习惯等有莫大关系。从柳州的"五字欢""夜晚六十字欢""夜晚七字欢",忻城的"重欢"以及隆林一带的"欢越"等来看,捆绑着它们的是地方特色,曲调也具有当地特色。

三　"欢"的音乐形态的特殊现象

从音乐要素中可看出"欢"的特殊现象,这些音乐现象可视为"欢"的特殊修饰。

无角四音列在部分"欢"的旋律中起主导位置,由徵、羽、宫、商组成,即sol、la、do、re,这样没有"mi"的四音列。

唱词方面,有些"欢"的衬词,仅在特定地区使用,并成为一类歌种,如嘹歌。这里观察的是平果县、忻城县、上林县这三个地方,其衬词凸显地域特性。

另外,相邻两个地方的音乐要素也有共同特点,通过梳理押韵、衬词、装饰音可辨析。

这部分是笔者针对"欢"的基本研究,挖掘出一些音乐形态上的特殊现象。在"欢"的命名与本体问题上没有直接关联。这部分结构下的内容,两者并无逻辑承接关系,而是并列独立的关系。

(一) 无角音的四音列旋律

1. 无角四音列的特征

无角四音列由 sol、la、do、re 四个音构成,乐曲中角音没有参与其中。这样的音列组成大多数出现在以 sol 为主音的徵调式中。而在"欢"类山歌中,这种无角四音列的特色形式仅次于五音列,特别是中路山歌为常见。那么,在曲调中没有"角"音的出现,从而使大二度频繁出现,特别是

do-re 或 sol-la 甚多,造成一种明亮又朴素的音乐效果。当然,纯四度音程也参与其中,这种协和、柔和的音色与大二掺合在一起,曲调极其有特点。

2. 无角四音列在"欢"中的体现

这首来自邕宁县的"九塘欢"(谱例17)是3/4拍子,节奏型十分简单的。分为两个乐段,每个乐段都由 sol、do、re、la 三个音构成骨干音,落音是 sol。拖腔出现在乐段的尾部或中部,使音乐比较悠长。明显可看出,纯四度与大二度抑扬顿挫地交错其中,而且一些装饰音的烘托更加明显。

粮食宝中宝

(九塘欢)

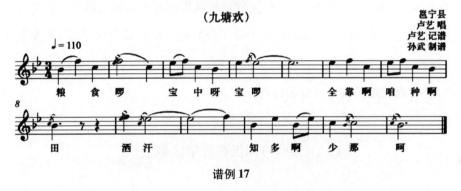

谱例17

下面这首《大家齐努力》(谱例18)亦是如此,纯四度与大二度的配合,外加装饰倚音的出现,使得音效轻重缓急尽然展现。以下这个小节的旋律走势,那种高低起伏、辗转迂回的音响,别有一番风味在里头。

还有《想哥容易见哥难》(欢·龙茶腔)、《妹村有条河》(索法欢)、《壮家笑脸心向党》、《大家齐努力》等歌曲也是以上情况。

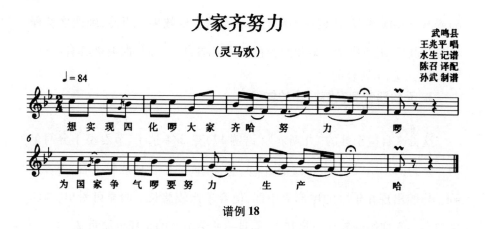

谱例18

在音乐学界一般对"欢"的音乐形态分析中,关于音乐要素的音列阐述都是以 sol 为主音,do、re、mi、sol、la 分别组成为五音列的情况展开。而笔者经过研究发现,由 sol、la、do、re 四个骨干音列构成的现象仅次于以 sol 为主音的五音列,且是四音列中最常见的一种。此种无角音四音列旋律以成为"欢"的既稳定又多见的音乐特点。

(二) 某些衬词仅在特定区域使用

在衬词方面,每个地域、地区都有他们各自的特定、惯性使用,约定俗成便形成一种属于其当地的体裁形式,或许一些具有稳定性的歌种。衬词的使用,表现在音乐特征上,也有其一定的独特性和典型性。如下面讲述的平果县的"欢了""欢嘹",忻城县的"欢·咧哈嗳""欢·咧哎",上林县的"欢哈喂""欢悦"等都具有代表性。

平果县的"欢了""欢嘹"是同一种歌种,"了"和"嘹"在壮话中都是一个发音,是一种流传在右江中游平果县的二声部体裁。像这样的音乐体裁,歌词中都习惯使用或多或少的"嘹""了"衬词伴随其中。"了"一般是

以拖腔方式出现,占据的小节数至少两小节以上,且音高都是一样。这种以衬词命名的"欢",以五言四句的曲体存留。一般由引子开始二声部的旋律,多见于起承转合的结构。还有,常见以 do、re、mi、sol、la 五个音构成的五音列,且多是以 sol 落音为主音。

　　下面这首"欢了"《穷人得读书》(谱例19)是羽调式,是五言四句的结构形式。开始由引子引进,后面两个声部之间时而重合时而休止,气息悠扬,拖腔较多。音高在三度内进行,只有小三度和大二度频频交替出现。

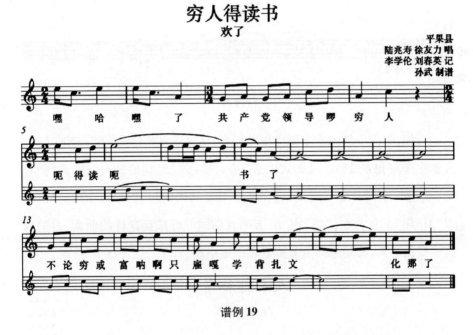

穷人得读书

谱例19

　　"欢·咧哈嗳"流传于忻城县一带,因唱词中的衬词"咧哈嗳"而得名。以下这首六声徵调式《春到发新枝》(谱例20)流行在红河水南岸的古蓬镇,是五言四句的词体。该曲调可以延长到五十二行的勒脚歌,是很常用的歌曲。这首曲调由两个乐句构成,在第二句和第四句都重复最后三个字,句式形成了"五 + 五 + 三"的结构。"咧哈嗳"在旋律上是以二度音程呈现,"嗳"是以徵音始终保持,也是以拖腔的方式出现。

春到发新枝

（欢·咧哈嗳）

忻城县

陆炳兰、白翎记 韦幕唐 、邢如金译配

马卓周制谱

谱例 20

再如，流传于红河水下游沿岸各村屯，在果遂乡盛行的"欢·咧哎"《人人都称赞》（谱例 21）。其句式也是"五＋五＋三"结构的倾向。这首"咧哈嗳"是"欢"中稀少的羽调式，它在两个重复的乐句里，"咧哎"的旋律也是以"21656"反复存在，"哎"由"6"音一直随同。忻城县这样的曲调，衬词的旋律变化不大，都是来回重复或者相似地呈现。

人人都称赞

（欢·咧哎）

忻城县

蓝丽英唱

陆炳兰记

韦幕唐译配

马卓周制谱

谱例 21

　　"欢·咧哈嗳""欢·咧哎"除了句式是"五＋五＋三"相似的结构之外,旋律音的使用也有同样的惯性。习惯在 do、re、mi 之间迂回,基本是大二度的走势。下面是它们的局部展示:

欢·咧哈嗳 ——《春到发新枝》

欢·咧哎——《大猪给国家》

　　"咧哈嗳""咧哎"这两种附属结构常见在忻城县,且以"咧""嗳"组成的附属结有着属于忻城县的标签特征。

　　还有,"欢哈喂"是因唱词中的句尾部落在"哈喂"上而得名。其原出于塘红江乡一带,后迁来宾市的上林县。词体结构是五言四句,且每句重复三个字,起到强调作用。骨干音是 6、1、2 三个音来回表达,由 do、re、mi、sol、la 组成五音列的曲调。节拍是多种三拍子混合使用,则节奏型比较均匀、规整。唱词有押韵,都是押腰脚韵。

　　"欢悦"因句头落音在"悦"(yui)①上而命名。它原出于西燕、镇圩一带,流行在上林各地及马山县的古零、加方一带。以 sol 为主音,由 sol、la、do、re 四个音组成四音列。这种三声部曲调高、中、低层次分明,各个声部的音区大相径庭,少有交错的地方。也有二声部的"欢悦",传统上是男或女声二重唱,现在的民歌则已逐渐形成男女二重唱。

―――――――――――

① "欢悦"的"悦"读音 yui,是壮语,见《中国民间歌曲集成》(广西卷),第 168 页。

无论是平果县、上林县还是忻城县的欢，它们都是频繁使用唱词中的衬词，旋律上的变化不大，且都是以拖腔的方式构成等，形成一种有地域风格的特定曲调。这些曲调分别烙印着平果县、上林县、忻城县的印记，有着标签般的音乐特点。

（三）两个相邻地区的相似音乐要素

来宾市有两个相邻的地方，它们有些音乐形态基本相似，分别是武宣县与象州县。相似的现象体现在押韵情况、衬此使用、装饰音运用三个方面的音乐素材。以下一一进行分析：

1. 押韵

在《集成》中，关于地名或地理命名的欢，有极少的押韵现象。并且，押韵只在桂东北地区的武宣县、象州县两个地方的山北欢、江南欢、百丈腔、古车腔，这都是来宾市特点所在。纵观来宾市的山歌韵律，基本每一首山歌都会大量出现押韵这样的标志性特征，有押脚韵、押腰韵与押腰脚韵的曲调。几乎每句话都有一个"韵"，且环环相扣的押韵频率，这样的艺术形式使得曲调更加朗朗上口。前文所提及武宣县的《春天百花开》（山北欢）是押脚韵和押脚腰同时使用的一个典型例子。还有，来宾市象州县的《壮家笑脸心向党》（欢·古车腔），一韵到底，形成了脚韵："－"表示为"脚"韵。

阳雀声声溜溜唱，朵朵葵花向太阳；
凤凰结群飞来朝，壮家笑脸心向党。

2. 衬词

山北欢、江南欢都是流传在来宾市的武宣县中,分别是从贵港市流入、在贵港市流传。贵港市大部分山歌的唱词都没有不使用衬词的习性,有一小部分歌曲以"咧""啊""哎""咿"等单个字形式零落地显现。于是,这两种"欢"都具有贵港市山歌的特点。当中,山北欢只出现了一次衬词"咿";江南欢则是三次出现衬词"啊"。然而,明显可以看出,这两首以地理命名的"欢"具有贵港市山歌曲调的特征。

3. 装饰音

以上这个例子仅仅是凸显在韵律问题上,这两个地方的装饰音的展现有鲜明的共性。前面所讲述的旋律中倚音装饰,以武宣县的"欢"作为代表而展开了分析。然则,象州县的"欢"有着与武宣县的装饰音相同的特征。这两个地方的旋律上,关于倚音的部分,与其他地区有十分明显的差别。它们都是曲调开始部分密集呈现,旋律中间至最后都是散落出现。装饰音以繁星零落般依偎在音的上方,二度、三度、四度的形式存在不等,以大二度与小三度的情况为多见。不仅如此,区别于其他地方的"欢"在倚音的运用方面,其凸现在重音上。因此,这两个地方的装饰音使用,是它们最具代表的特质。下面分别是来宾市武宣县于象州县的乐谱片段即曲调的开头:

　　武宣县与象州县是来宾的相邻地区,通过这些音乐形态的探析,可透视出来宾市的武宣县和象州县一带的音乐现象。不管是唱词上的韵律、衬词,还是旋律里的装饰音,它们都蕴含着地方语言体系的特色。反之,由于当地地方母语的发音情况,形成了本民族的音乐形态特征。语言体系与音乐形态二者有着密不可分的联系与陶染关系。

结　语

　　依据上述分析,广西壮族山歌的"欢"主要以徵调式为常见,节奏节拍简单、规整,词体是五言、七言构成为多。旋律的起伏平缓,基本是一字对一音,音乐线条单一等等这些被认知的固定要素、稳定性质。对于"欢"的研究至今甚少,因此其还有许多未被发掘的现象存在音乐形态之中。本文研究的几类音乐现象也是"欢"的一部分,甚至可成为其规律的、特定的因素。本文的研究具体如下:

　　首先,学界对于"欢"的地域分布是按照其民歌形成的音调色彩划分为南、中、北路曲调,当然,和广西南北方言区域有着一定的异同点。其中,曲调风格形成区和壮族方言的分界区的交点,体现在中路中区的隆安与南路民歌音调色彩属于南部方言区。

　　然而,通过一定音调与语言的理清后,对"欢"在旋律与唱词两个方面进行了探究。旋律上,尽管宫、商、角、徵、羽组成的五音列常见于"欢"中,但是,经过研究发现四列音构成的情况几乎与五音列数量平衡,这样的趋势也是"欢"音乐里重要的要素。装饰音的使用情况也极其多见。"欢"并非完全对仗工整的旋律线条,一些装饰音运用很丰富的"欢",体

现该地区方言的多样性。节奏的使用简单，一般是整齐、规律集中存在，极少部分因唱词、音调、拖腔、甩腔使用等而相对节奏多变。节拍多数是使用 2/4 拍子，3/4 拍子次之。还有一些曲调对于 3/4、2/4、6/8、4/8、5/8 等交替拍子的运用，可形成"欢"在节拍上的个性特征。唱词上，"欢"的衬词使用情况几乎每首曲调或多或少都有出现，且有一些歌谣还体现着它们当地独特的语言、风俗习惯等等。但是，贵港关于"欢"的曲调，在歌词中基本是不使用衬词。押韵，在广西民歌中生存早已历经风雨，形成了特定的音乐要素，"欢"也不另外，主要是押脚韵和腰脚韵最常见，一般是一韵到底，语言形式独具特色，且与诗歌的押韵有莫大关联。此外，歌词的词语也如诗歌格式十分工整，以五言、七言多见，也有部分曲调来自五言、七言的变体形成自由体形式。因此，通过旋律与唱词的分析与研究，挖掘出了"欢"的几个可探究的现象。

关于"欢"的命名形式有多种，因地域或者具体地点、民族联系、歌词文法等关系而产生不同称谓，且它们各自的音乐形态也体现出地域性与民族性特征。"欢""腔""调"的称谓方式、"欢越"的民族特点、歌词文法的地域性等，尽管名称各异、命名内容有多层次解释，都是归属为"欢"这个歌种之中。但是，命名的具体体现是"欢"的个性特点。反之，在音乐形态中，亦可看出它们的音乐个性、地方属性、民族标签等特点。无角四音列的音乐效果始终在大二度之间迂曲，形成简单朴素的明朗音效，是"欢"这些曲调中具有个性的音乐现象。衬词的使用，洋溢着一股浓浓的乡土气息，无论是平果县的"欢了""欢嘹"，忻城县的"欢·咧哈嗳""欢·咧哎"，还是上林县的"欢哈喂""欢悦"，都突出仅当地使用的特点。另外，一些相同地区不同名称的"欢"，其相似的音乐要素包含了押韵、衬词、装饰音三个特征。与此同时，透过这三个特征，辨析出武宣县和象州县的同性特色所在。

总而言之,广西壮族山歌歌种"欢""比""诗""加""论"各自都有自己的风采与个性,只是一般情况下"欢""比"在北路比较常见,是北路的曲调的特色;而"诗""加""论"多见于南路,是南路的歌谣风格代表,中路是中和了五个歌种特征。这五种歌种是广西壮族山歌最具代表、典型的曲种,它们清晰地担任属于自己的角色,都受当地的地理、语言、风俗等原因的影响,渐渐地偏移形成自己的独特音乐风格,但又有错综复杂的关系牵引着它们。因此,对这些歌种的初步研究,是为了分离出千丝万缕的地域、民族、音乐要素等联系,更好地去了解与诠释归属于它们各自典型的个性。"欢"也是如此,一方面由于语言、地域、民族而其名称体现个性,一方面是音乐要素而其音乐形态突出共性。每个地域的"欢"的音乐特点分界明显,都散发着各自的光芒,集合这些光芒便可以构建出一个壮族山歌"欢"的整体光圈。

参考文献

1. 编辑委员会:《中国民间歌曲集成(广西卷)》,北京:中国 ISBN 中心,1995 年。

2. 贵州省布依学会编:《布依学研究》(年刊),贵阳:贵州民族出版社,1989 年。

3. 黄革:《广西壮族民歌独特的押韵形式》,《广西大学学报》(哲学社会科学版)1987 年第 2 期。

4. 隆林各族自治县县志编纂委员会编:《隆林各族自治县民族志［地方志］》,南宁:广西人民出版社,1989 年。

5. 覃宇:《五声调式的四音列结构在广西民歌中的形态》,《艺术探索》2007 年第 6 期。

6. 武宣县编纂委员会:《武宣县志》,南宁:广西人民出版社,1995 年。

7. 象州县志编纂委员会编:《象州县志》,南宁:广西人民出版社,1994 年。

8. 田林县地方志编纂委员会编:《田林县志［地方志］》,南宁:广西人民出版社,1996 年。

9. 西林县地方志编委会：《西林县志》，南宁：广西人民出版社，2006 年。

10. 郑晓云、杨正权：《红河中上游两岸的民族》，北京：中国书籍出版社，2010 年。

11. 周国文、吴霜、王蕾、潘林紫：《广西国家级非物质文化遗产系列丛书——那坡壮族民歌》，北京：北京科学技术出版社，2014 年。

12. 赵毅：《壮族民歌的区域性特征》，《中央音乐学院学报》（季刊）1999 年第 2 期。

附 录

难 得 再 相 见

（欢越·唱单）

隆林县
马卓周制谱

天上有十二朵白云
（欢越·唱双）

隆林县
朱玉雪唱、记、译配
马卓周制谱

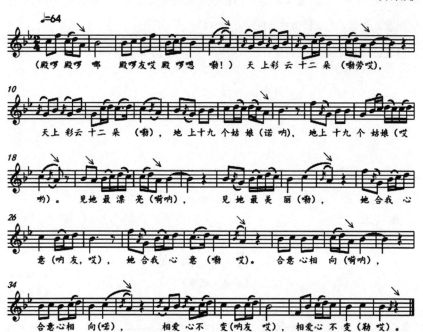

（殿啰殿啰嘟　殿啰友哎殿啰嗯　嘞！）天上彩云十二朵（嘞劳哎），

天上彩云十二朵　（嘞），地上十九个姑娘（诺呐），地上十九个姑娘（哎

哟）。见她最漂亮（啃呐），　见她最美丽（嘞），　她合我心

意（呐友，哎），她合我心意（嘞哎）。合意心相向（啃呐），

合意心相　向（咯），　相爱心不变（呐友哎），相爱心不变（勒哎）。

打倒"四人帮"，壮家喜洋洋
（欢越）

西林县
黎玉琳唱
张荣生记、译配
马卓周制谱

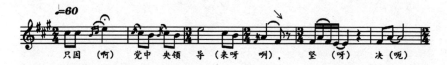

只因（呵）党中央领导（来呀咧），坚（呀）决（呃）

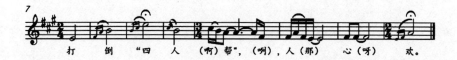

打倒"四人（呵）帮"，（咧），人（那）心（呀）欢。

绵绵情意浓

（双越）

<div align="right">

隆林县

陆光明唱

杨建祥记

马卓周制谱

</div>

我俩 又分手（莱嘎 边 根连），（呵）有白云 传信（嘿 呵），

咱缘分相 合，湖海干见底 山石可腐烂， 咱俩不变心（了咿）

唱歌解忧愁

（欢越）

<div align="right">

西林县

李配珍 唱

张棠生记、译配

马卓周制谱

</div>

大家　相聚请听（啊）请听　我来（啊）唱歌，　你唱歌

心 宽（的），我唱歌 心乐（呵 啦 罗），大家唱歌

排 忧，我也唱歌 解愁 （乐哇窝）。

抗战时期"西方音乐知识"在桂林的传播

——以《新音乐》《音乐知识》为例

作者：陈　婕(2011 级)　　指导老师：杨柳成

【摘要】　抗战时期，西学东渐的脚步并没有停止。在局势动荡的情况下，进步音乐工作者集中到了桂林，通过期刊、报纸等媒介传播着他们的进步音乐思想。而当时较为突出的音乐刊物有《音乐阵线》《音乐与美术》《新音乐》以及《音乐知识》。本文将关注点投注在《新音乐》与《音乐知识》这两份期刊上，并以其作为切入点，对期刊篇目进行整理归类与分析，进而了解抗战时期西方音乐知识在桂林的传播。

【关键词】　《新音乐》　《音乐知识》　西方音乐知识　抗战时期

对于我国的文艺工作者来说，抗日战争时期是一段迁徙的岁月和一个新的开始。在动荡的局势中，似乎稳定安全的地方并不多，桂林——这个抗日战争的大后方，正是适合开辟文字战场的地方。于是，一大批文艺工作者纷纷来到桂林，同时也把他们的音乐知识、理想带到了这个地方。而

在这一时期中,较为人所关注的除了音乐活动、报纸外,便是期刊了。其中影响较大、发行数量较多的当属《新音乐》,同时期在桂林发行的期刊还有《音乐知识》。

目前国内学术界对《音乐知识》的研究尚未见,而对《新音乐》的研究也并不多,其中,有的主要从抗战歌咏入手,如《论桂林的抗战音乐活动》①,有的则是对期刊进行整理,如《〈新音乐〉期刊研究》②;也有部分文献中提及相关内容,如《抗战时期桂林"文化城"对西方音乐的介绍与传播——以期刊〈音乐与美术〉为例》③。本文以这两份期刊作为切入点,进一步了解抗战时期西方音乐知识在桂林的传播情况。

一　《新音乐》与《音乐知识》简介

本部分将对《新音乐》和《音乐知识》首先进行一个简要的介绍。

《新音乐》　《新音乐》"以李凌、赵沨为代表的进步音乐工作者,在重庆八路军办事处的直接关怀下,于 1940 年 1 月公开出版"④,该刊由作家书屋出版社出版,李凌、赵沨主编,主要撰稿人有薛良、白澄、张洪岛、甄伯蔚、

① 李莉、田可文:《论桂林的抗战音乐活动》,《星海音乐学院学报》2012 年第 3 期,第 26—37 页。

② 吴紫娟:《〈新音乐〉期刊研究》,《音乐时空》2013 年第 12 期,第 97 页。

③ 杨柳成:《抗战时期桂林"文化城"对西方音乐的介绍与传播——以期刊〈音乐与美术〉为例》,《交响——西安音乐学院学报》2014 年第 3 期,第 60—64 页。

④ 汪毓和编著:《中国近现代音乐史》(第三次修订版),北京:人民音乐出版社,2009 年,第 250 页。

沈白等人,抗战时期共发行了五卷共二十六期①,总发表九卷共五十期。②
1940 年 1 月油印版创刊,由延安音乐界抗战协会主编。1941 年 1 月副刊创
刊,由重庆读书生活出版社出版。同年 10 月份《新音乐》发行地转到桂林,
由桂林立体出版社出版三卷三期,后于 1943 年 5 月份出版《新音乐》五卷
四期后,便被无理勒令停刊。③《新音乐》在桂林共发行了十五期,后转上
海、北京等地发行。

　　《新音乐》的创刊是为了推动"新音乐运动"的发展,并且作为"一个能
够公开合法宣传抗日、传播进步音乐创作和理论、沟通各地抗日音乐运动
的情况和经验的舆论阵地"④,全面分析"新音乐运动"低潮的原因,了解大
众对艺术爱好与需求,团结广大文艺工作者,并加强对各地音乐运动的
领导。

　　据《二十世纪中国期刊篇目汇编(上册)》显示,《新音乐》在桂林发行
共有十五期——包括从三卷三至六期、四卷一至六期、五卷一至四期(含两
期副本)。笔者通过中国国家数字图书馆进一步阅读了《新音乐》的影印
版,可惜的是,影印版上缺失三卷四期和五卷二期副本。

　　《音乐知识》 《音乐知识》创刊于 1942 年 1 月,但出刊一期后随即被
迫停刊,于 1943 年 1 月复刊,由音乐知识社编,桂林立体出版社出版,共发
行十期,包括一卷一号(1942 年)、二卷一至三期。⑤

　　笔者欲通过"大成老旧刊全文数据库"一睹其真容,但也很遗憾,仅有
一卷二、四期和二卷二期这三期。

　　① 参见李莉、田可文:《论桂林的抗战音乐活动》,第 31 页。
　　② 李文如编:《二十世纪中国音乐期刊篇目汇编》(上册),北京:文化艺术出版社,2005 年。
　　③ 吕金藻、韩月芳:《中国 20 世纪上半叶音乐期刊编年纪实》,《艺圃》1993 年第 2 期,第 42、
43 页。
　　④ 汪毓和编著:《中国近现代音乐史》(第三次修订版),第 250 页。
　　⑤ 李文如编:《二十世纪中国音乐期刊篇目汇编》(上册),第 129 页。

二　《新音乐》与《音乐知识》中的西方音乐知识

作为文艺工作者舆论战场的《新音乐》与《音乐知识》,除了为抗战音乐发展提供了平台,同时也在传播着西方的音乐知识。笔者通过整理在桂林发行的《新音乐》目录,了解到期刊中有关西方音乐理论的文章共有六十九篇,占期刊理论文章总数的 56.56% 。与《新音乐》相同的是,《音乐知识》也用了较多篇幅着重介绍西方音乐理论知识,相关文章的比重占期刊理论文章总数的 63.64% ,这些文章根据其内容又可细分为几类。

(一) 音乐理论知识

两种刊物中关于音乐理论知识的文章可归纳为以下两类。

乐理与作曲技术理论　《新音乐》中的乐理类文章占期刊篇目总数的 18.03%——是音乐理论文章中占比重最大的一个部分,作曲技术理论类文章占 5.74% 。乐理类文章之所以会占据如此大的比例,笔者认为是因为当时简谱引进中国的时间还不久,简谱系统尚未建立,而作为一个面向广大人民群众的音乐刊物,普及乐理知识就显得尤为重要了。从桂林发行的第一本《新音乐》期刊(三卷三期)的《简谱系统问题讨论专页》这一专栏中可以明显了解到,缪天瑞在之前的二卷五期中发表过关于简谱的部分内容的书写以及名称,而众多读者包括孙慎、罗松以及李凌则对缪天瑞的这篇文章中提到的部分内容作过补充,甚至提出过自己的意见,缪天瑞也一一做了回答与解释。而似乎是不谋而合,从这一期开始读者纷纷提出建立简

谱系统的必要性，不过或许是由于早些年学堂乐歌的铺垫，或许是由于之前在重庆发行的《新音乐》期刊的知识普及，建立简谱系统问题并不显得那么困难，而仅是在统一个别内容的书写与名称。所以这个讨论在三卷五期的《简谱系统问题讨论专页（二）》中戛然而止，由李凌的一篇《简谱系统问题的若干结论》做了部分总结，确定了音符与休止符、附点音符与附点休止符的写法，以及高低音符的打点标准，拍子的称呼及写法，调记号与拍子记号的书写位置，等等。

在建立乐理（简谱）系统问题告一段落之后，该期刊开始刊登有关作曲理论、技法的一些文章，笔者认为这主要是为了进一步巩固并运用之前所普及并确定下来的乐理系统。期刊在三卷六期刊登了一篇记录采访的对话——《关于作曲及其他》，采访对象是贺绿汀，文章中谈及学习作曲技法的重要性。在此之后的四卷二期开始，直至五卷四期都连载着由张洪岛编译的《和声学教程》①，这在一定程度上为读者普及了作曲的知识，而编译者也别出心裁地在文章后留有相关的练习题，这无疑可巩固并提高想要学习作曲的读者的作曲知识与能力。而当时的创作主要是以歌曲创作为主，所以期刊也连载了沈白的《歌曲创作讲话》（五卷二期）和《歌曲创作教程》（五卷三、四期）。

《音乐知识》中的乐理类文章占期刊篇目总数的 17.05%，是音乐理论文章中占比重较大的一个部分，作曲技术理论类文章占 3.41%。虽然这两部分在比例上较《新音乐》稍低，但其整体的西方音乐理论知识类文章在刊物所登理论知识文章中的比重要比《新音乐》高（分别为 63.64% 和 56.56%），由此可见其特别重视西方音乐知识的传播，因而乐理类的文章则显得尤为重要。

① 该刊四卷二期影印版第 62 页显示，原著者为莫斯科国立音乐院研究组 Dubovsky、Evseef、Sokolov、Sposobin，张洪岛译述，译自 1939 年第二版。其中，"Dubovsky"中的"o"在影印版中显示不清，但据推断应为"o"。

由于影印版的内容并不齐全,仅有一卷二、四期和二卷二期,但从《二十世纪中国音乐期刊篇目汇编》所载《音乐知识》从一卷一号到二卷三期的目录中可以发现,该刊几乎每一期都会刊登一到两篇有关乐理的理论文章,包括甄伯蔚的《怎样读谱》(一卷一号)、元庆的《阶名的读法》(一卷二期)、申生的《音阶的知识》(一卷六期)等,甚至还有连载,如从一卷二期开始连载的由薛良编写的《实用音乐词汇》。《音乐知识》中登载的作曲理论文章并不多,仅有薛良的《乐曲的构成》(二卷一期)、方明译编的《音乐的伟构》①(二卷一期)、申生的《旋律的进行及其法则》(二卷三期)。

音乐体裁与教学　关于音乐体裁方面的文章,两份期刊刊登的数量都不多,各有四篇。《新音乐》中相关的文章有薛良的《民间歌谣的讨论》(三卷三期)、张庚的《音乐与戏剧》(四卷一期)、李嘉翻译的《谈美国歌剧》②(四卷二期)和亚选翻译的《苏联民族歌剧运动》(四卷二期),可见其主要将目光投注在歌剧上。

《音乐知识》刊登的体裁方面的文章有申生译述的《军乐和军乐队》(一卷一期)和《奏鸣曲与交响乐》(一卷二期)、洛辛的《谈 CANTARA》(一卷二期)、润苏的《苏联的歌剧与舞剧》(二卷二期)四篇。文章名称上可推测前三篇是作曲知识的延伸,而《军乐与军乐队》这一篇笔者认为与当时那个战争的时代有着密切的关系。《苏联的歌剧与舞剧》刊登在 1944 年,当时的新秧歌运动进行得热火朝天,润苏意欲让新秧歌运动借鉴苏联的歌剧和舞剧的体裁、发展,少走弯路。

与此同时,两份期刊也在刊登着关于声乐教学的文章。如《新音乐》刊登了薛良的《歌声的共鸣和共鸣器官》(四卷一期)、《呼吸原理和训练方

① 标题名"音乐的伟构"见于《二十世纪中国音乐期刊篇目汇编》(上册),由于无法查看原文,不能确定其意义,笔者认为"伟构"一词或应为"结构"。

② 原载于美国《剧场艺术》1940 年 1 月号,原作者大卫·欧温,李嘉译述。

法》(四卷三期)《声音的基础训练》(四卷五期),以及念一译述的《唱歌艺术》①(五卷四期)。《音乐知识》刊登了薛良的《唱歌的基本》(一卷一号)、陈乔德译述的《音乐教学法上的几个问题》②(一卷二期)和王敬之的《声乐演唱的形式及特征》(一卷五期)。因为当时的作品以歌曲形式为主,这七篇文章也是主要向读者介绍西方的歌唱原理及训练方式等。

(二) 音乐史

《新音乐》中有关音乐史方面的文章共八篇,占全部理论性文章的4.92%,仅次于乐理类与音乐家介绍类。这些文章包括缪天瑞的《音乐美学史概观》(三卷四期)、孝方的《音乐的本质和起源》(三卷六期),以及姜希的《古代希腊的音乐》(四卷六期),以及赵沨的《古代的音乐》(五卷二期)、《中世的音乐》(五卷三期)、《近世的音乐》(五卷四期)。其中《古代希腊的音乐》这篇文章较为详细地讲述了古希腊的历史与音乐体系,甚至包括乐器的来源与构成。

《音乐知识》中有四篇文章与音乐史相关,占理论文章总数的4.55%。文章包括罗曼·罗兰的《音乐之史的发展》(一卷五期)③、靳干行译述的《俄罗斯乐派论》(二卷三期),以及白燕译述的《美国的民间音乐》(二卷二期)、《放逐中的波兰音乐》④(二卷二期)。其中《美国的民间音乐》这篇文章将美国民间音乐的来源与发展进行了简单的描述,例如伐木歌。但该文

① 原作者里利勒曼,念一译述,系研究部唱歌教材。

② 原作者 G. L. Lindsay,陈乔德译述。

③ 刊载这一篇文章的一卷五期笔者未见影印版,所以无法了解到其翻译者为何人。

④ 《美国的民间音乐》原载于 Common Ground(《共同点》)1943 年夏季号,原作者 Dawid Ewen (大卫·伊文),白燕译述。《放逐中的波兰音乐》原载于 1944 年伦敦出版的 Free Europe(《自由欧洲》),原作者 Janet Leeper(詹勒特·李波),白燕译述。

被翻译过来的目的并不仅仅是向读者介绍美国的民间音乐,其意愿在文章最后一段显现出来:

> 可是,作为表现美国现今生活经验的创作活动是依然活跃着——永存的并超过过去,关于美国的民间音乐可用一句话作它的结论! 古老的和过去的传统永远是被新的代替着,它们并且刺激着民间艺术走到一个更新的时代。

译述者通过这一篇文章有意鼓励青年作曲家们积极创新,再创作出更多的新作品。

(三) 音乐家介绍

在当代社会,几乎每一份期刊都会有一些文章是关于人物介绍的,而处在战争年代的《新音乐》与《音乐知识》亦不例外。《新音乐》与《音乐知识》中各有十七篇文章是介绍音乐家介绍的。被介绍的音乐家包括德国音乐家巴赫、格鲁克、韦伯、舒曼、贝多芬、瓦格纳,俄罗斯音乐家柴可夫斯基,苏联音乐家杜那耶夫斯基、肖斯塔珂维契、米亚可夫斯基、格利埃尔,苏联歌手卡露苏(Enrloo Caruso)①,苏联歌剧坛上获得"史太林奖"②的十位艺人,意大利音乐家巴格尼尼、凡尔地,波兰音乐家巴特拉斯基、肖邦、康德拉次基(Michal Kendracki)、帕勒斯特(Roman Palester)、非提达尔格(J.

① 经与作者洽询,此处的"苏联歌手卡露苏(Enrloo Caruso)"极有可能应为"意大利歌唱家卡鲁索(Enrico Caruso)",其主要理由在于两者的拉丁字母拼写极为相似。鉴于仍无法完全确认,谨作注备考。——本刊编者注

② "史太林奖"为《新音乐》四卷一期中的文章《苏联歌剧坛上十大艺人》中所用的音译过来的词语,笔者认为应该所指的是"斯大林奖"。

Fitelderg)、继多维支(Bolesaw Woytowicz)，奥地利音乐家舒伯特，以及美国女歌唱家玛丽安·安德生、指挥家詹生(W. Janssen)等。①

（四）乐队与乐曲介绍

有关乐队与乐曲介绍的文章在《新音乐》及《音乐知识》中并不多。《新音乐》中没有关于乐队介绍的文章，乐曲介绍仅有赵沨的《歌曲——战士们的朋友和同志》（五卷一期）这一篇文章，作者在文章中提到"红星报发表对诗人'作曲家的号召'"②，并介绍了三篇苏联歌曲《短剑之歌》《海军歌》《母亲的惜别》，以此来激励作曲家积极创作新的战歌。同期的《歌曲创作——降 E 调交响乐》这篇文章虽然也在介绍乐曲，但笔者将其归类为作曲类，因为笔者认为文章中对马思聪所作的《降 E 调交响乐》的分析其意在于激发作曲家的创作思维。

《音乐知识》中关于乐队介绍的文章有申生编述的《管弦乐队》（一卷四期），这篇文章介绍了管弦乐队的构成，并生动地描写了这些乐器的形状、音色。另外，在一卷一期登载的由申生译述的《军乐与军乐队》或许也属于乐队介绍类，但由于笔者无从查看，所以以标题中的"军乐"为重，将这篇文章划归到体裁类文章中。《音乐知识》中有两篇文章是关于乐曲介绍的，包括李增德译述的《关于贝多芬的〈月光曲〉》（一卷一期）和靳干行译述的《萧斯塔珂维契第七交响乐的预奏》（一卷六期），但笔者无法查看这两篇文章，无法深入了解其内容。

① 以上提及的音乐家名字已尽量用当今通用的习惯译法来表述，有部分名字在当时刊物中用了别的译法，如贝多芬称为"悲多芬"，格鲁克被称为"格吕克"或"格瑞克"，等等，在此不再一一列举说明。

② 赵沨：《歌曲——战士们的朋友和同志》，《新音乐》五卷一期，第 35 页。

（五）评论及其他

《新音乐》中有三篇属于评论性质的文章,包括赵沨译述的《高尔基与音乐》(三卷四期)和戴宗祥的《美国乐坛近态》(四卷四期)、《美国乐坛近态(续)》(四卷五期)。戴宗祥是当时的留美学生,他的这两篇文章其实来自书信的往来,但其内容讲述了美国乐坛上管弦乐与歌剧、音乐独奏会(独奏音乐会)、室乐(室内乐)、音乐季、爵士乐的演出近况,甚至详细列举出参加演出的指挥家与演奏家、歌者的名字。

《音乐知识》中属于评论性质的文章有六篇,包括马叶节译述的《漫谈音乐》(一卷一期)、丁白《世界乐坛漫画》(一卷五期)、吐纳《英国战时热烈的音乐空气》(一卷六期),以及白燕的《乐器杂谈》(一卷四期)和《音乐杂记(一)》(二卷一期)、《最近世界乐坛大事记——罗哈曼尼诺夫之死》(二卷三期)。其中白燕的《最近世界乐坛大事记——罗哈曼尼诺夫之死》因无法查看而不能确定其内容偏向音乐家介绍还是评论,所以笔者以"最近世界乐坛大事记"为重,将其划归为评论性质的文章。

期刊中有一些文章无法具体规划到以上所提到的乐理、作曲、体裁等分类中,笔者将其统一归到"其他"类中。这些文章包括《新音乐》中登载的赵沨的《诗与音乐》(三卷三期)、联抗的《怎样布置音乐会》(三卷五期)、孔德译述的《歌者的生理研究》①(四卷五期)、克锋的《诗与音乐》(四卷六期)、李凌的《音乐短笔》(五卷四期)、沈白的《新音问答》(五卷四期)等六篇,以及《音乐知识》中元庆的《从拍节机谈到自制打拍器》(一卷三期)、李

①　原载于 *How to Sing*,原作者莉莉・莱门夫人(莉莉・雷曼,Lilli Lehman,德国女高音歌唱家),孔德译述。

伯英的《英国音乐杂谈》(一卷五期)两篇。

（六）作品

　　《新音乐》期刊中有很大一部分内容是介绍音乐作品的,其数量占期刊篇幅的 64.11%,而对西方音乐作品的介绍仅占其中的 12.39%。其中,介绍西方声乐作品的有 26 首,器乐作品仅有巴赫的《副格曲》①(三卷三期)这一首作品。这些声乐作品包括苏联作品《带枪的人》《中国抗战之歌》《伏尔加之歌》《运动进行时》《短剑之歌》《海军歌》《母亲的惜别》,贝多芬作曲的《仰望星空》《我正热烈的爱着你》,柴可夫斯基作曲的《只有她知道我的痛苦》《告诉我,为什么玫瑰花这样苍白》等。在这些被介绍的作品中来自苏联的较多,这与当时中国与苏联的密切关系是分不开的。

　　《音乐知识》中关于音乐作品的介绍共有一百四十四首,其中西方声乐作品仅占 20.83%,包括门德尔松的《乘着那甜歌的翅膀》《天鹅之歌》,萧斯塔珂维契的《联盟国歌》,舒曼的《我的爱是青绿》,柴可夫斯基的《可爱的黄莺》,舒伯特的《在门前那井旁》《春思》等声乐作品。

三　对相关问题的探讨

　　本部分中,笔者先将两份刊物的异同进行比较,而后再阐发几点相关的思考。

① 　原文译为"副格曲",今译为"赋格曲"。

（一）两份期刊的异同

　　这两份期刊的相同点主要在于连载性和普及性这两方面。其一,期刊大多具有连载特点,这两份期刊亦不例外。在阅读过程中笔者发现这两份期刊不断地连载着很多普及性的内容。如《新音乐》中从四卷二期开始连载的《和声学教程》,又如几乎每一期都有音乐家特辑,为广大读者们介绍着国外的音乐家。其二,《新音乐》与《音乐知识》作为抗战时期普及音乐知识的期刊,拥有相当多的读者,这一事实可从每刊的刊后语中了解到。而作为广大民众的读物,其内容自然就不能过于专业化、技术化。所以这两份期刊都拥有"普及性"这一共同特征。"普及性"又体现在两个方面。第一,《新音乐》中的作品均采用简谱形式,其初衷在于——"虽然比较高级一点,它仍是大众的读物,就是五线谱表,我们也尽可能把简谱写上去"。①《新音乐》期刊除了三卷三期中刊登了两首器乐作品外,其余的作品皆为声乐作品,而《音乐知识》中的音乐作品则全部为声乐作品,其最主要原因是抗战歌咏运动正火热进行,人民群众需要更多新的战歌,这两份刊物作为大众刊物,更能广泛且快速地传递着新战歌,由此可看出它们的普及性特征。第二,这两份期刊都着重介绍音乐理论知识。相关文章大都在向读者普及乐理常识。如,《新音乐》从三卷三至五期中对建立简谱系统问题的讨论,以及其后几期连载的由张洪岛先生编译的《和声学教程》;《音乐知识》中连载的薛良先生编写的《实用音乐词汇》,乃至申生撰写或译述的《音阶的知识》(一卷六期)、《音程的知识》(二卷一期)以及《对位法与赋格》(一卷三期)等文章,都在以一种较为容易理解的方式向读者们介绍乐理理论

① 摘自《编后》,《新音乐》一卷一期,第29页。

知识。

　　《新音乐》与《音乐知识》都注重西方音乐知识的传播,但它们还是有着较显著的区别。首先,《音乐知识》从 1942 年 1 月开始出刊,期间停刊一年,至 1943 年 1 月复刊。而《新音乐》在桂林发行的时间截止于 1943 年 5 月份,因而笔者认为,从某种意义上看,《音乐知识》是对《新音乐》的承接。其次,《音乐知识》在《新音乐》的建立简谱系统问题的铺垫下,向读者传播更为细节化、具体的乐理知识,如从其连载的《实用音乐词汇》等文章中即可了解。由此,相比之下,《音乐知识》较《新音乐》更为注重音乐理论知识的传播。

（二）几点思考

　　笔者对两份期刊的“月刊”称谓、存在于期刊中的时代烙印、期刊的社会影响、期刊对歌剧的关注等几个问题有所思考。

　　“月刊”称谓　　“月刊”之所以成为“月刊”,是因为每月发行,月月连载。但或许是受到战争影响,或许是因为其他政治原因,这两份命名为“月刊”的期刊发行都并不是很顺畅。其中《新音乐》从四卷四期至五卷一期的发行是隔月进行,五卷四期则是在五卷三期发行后的第三个月才得以发行。《音乐知识》只有极少数是连月发行的,比如一卷六期到二卷一期。如此看来,这两份期刊实际上并非每月发行,“月刊”称谓有待考究。

　　时代烙印　　通过对两份期刊中的文章的整理分析,笔者也发现了期刊所带的时代烙印。如,《音乐知识》一卷四期所刊登白燕的《乐器杂谈》中提到:“目前,器乐音乐在我们中国,还是停留在一个幼稚萌芽的阶段,我们没有乐器,没有乐队,当然也没有很多优秀的演奏者和多量

的听众。"①笔者并不赞同这种说法,我国早在周代时就已经有了六代乐舞,汉代时乐府最为鼎盛,隋唐时期的梨园专门演习法曲②,坐立部伎则更相当于现今的丝竹管弦乐队。即使是在作者所说的"目前",也就是二十世纪上半叶,广东音乐、江南丝竹也充分展现着它们独特的魅力。但反观作者所处的时代背景,鸦片战争后西方(西洋)音乐跟随着西方传教士进入我国,众多西方乐器开始逐渐为民众所了解,而学堂乐歌则加速了西方音乐进入我国的脚步,众多接受"进步音乐思想"的有志青年(包括作者在内),成为了传播西方音乐的有力推手。对于当时的社会来说,"乐队"所指的主要就是西洋管弦乐队,"器乐"则主要指管弦乐、交响乐,"精准、复杂的乐器"指的是钢琴、小提琴等西方(西洋)乐器。理解这样的时代背景,再阅读这篇文章,也就可以理解白燕所说的话了。

笔者通过阅读文献,发现赵沨的《诗与音乐》与《古代的音乐》《中世的音乐》《近世的音乐》有密切关联,笔者认为后三篇文章是将《诗与音乐》的内容展开来进行详细的描述,但它们的目的却不同。《诗与音乐》主要是为学习作曲而去了解诗歌与音乐的关系,《古代的音乐》《中世的音乐》《近世的音乐》却隐含着为政治服务的意向。《新音乐》的创办其目的不仅仅是为普及音乐知识,为抗战音乐提供传播的平台,同时也是为了团结国统区的广大音乐工作者,推动"新音乐"运动。③ 赵沨与李凌共同主编《新音乐》,期刊中有大量的作品的歌词都是赵沨译述的,而且赵沨在五卷一期发表了一篇题为《歌曲——战士们的朋友和同志》的作品介

① 摘自《乐器杂谈》,《音乐知识》一卷四期,第16页,原文见附录一图3。
② 法曲,是一种有歌、舞以及器乐演奏的精致歌舞曲,演奏者需要有精湛的技艺。此材料来源于田可文《中国音乐史与名作赏析》,北京:人民音乐出版社,2007年,第49页。
③ 吴紫娟:《〈新音乐〉期刊研究》,《音乐时空》2013年第12期,第97页。

绍类文章,文章内容笔者在前文已有提及。而且在《古》《中》《近》这三篇文章中,笔者能感受到深受马克思主义哲学的影响,并认为"音乐总是服役于一定的政治势力,一定的阶级利益的"。① 时值1942年延安"整风运动",党的思想路线转移到了马克思列宁主义与中国革命实际相结合的轨道上,党员们积极学习马克思列宁主义基本文件,作为《新音乐》主编、进步音乐工作者的代表,赵沨自然也就参与其中,这几篇文章的时代烙印之深也就不言而喻了。

社会影响　《新音乐》期刊是当时在国统区销量较大、影响较广的音乐刊物,拥有广大的群众读者,其中在五卷三期《感谢介绍定阅新音乐的朋友》②一栏中列出的读者就有百余人,以及十二个组织,包括学校、音乐社与歌咏队、广播电台等。而这仅是就被介绍者而言,那么其读者数量也就不可估量了,由此可见《新音乐》期刊传播之广。

而《音乐知识》或许销量不如《新音乐》高,但其拥有的读者也并不少。该刊二卷二期中有一则《编辑室启事》,表示"因稿过多,不得已临时将陆再华,黄肯,野云,伯坚,史丁诸先生歌曲稿及宜人先生文稿抽出"③,由此可见来稿者众多,相对应的,其读者亦是如云。

《新音乐》与《音乐知识》的发行对抗日战争起到积极的作用,期刊中的内容包含了理论内容与创作、音乐讲座、通讯及音乐家专页等,尽可能全面地向读者传递着进步的思想,并引领着文艺工作者前进的方向。相对于西方,中国古代并没有"音乐家""作品",青年作曲家无从模仿、学习。面对这种现象,音乐工作者认为要建立中国的"新音乐",就很有必要介绍西方音乐家与音乐作品。祖凯在《新音乐》二卷四期中发表过一篇题为《介绍外国

① 摘自《古代的音乐》,《新音乐》五卷二期,第54页。
② 《感谢介绍定阅新音乐的朋友》,《新音乐》五卷三期,第106页。"定阅"通今之"订阅"。
③ 摘自《编辑室启事》,《音乐知识》二卷二期,第23页。

音乐家的意义》的短文，称"打算来一篇过去音乐家的介绍，如后巴哈海顿裴多芬休曼等等，大致关于学习经过，在音乐上贡献，从艺术上给他以历史上的重估"①，并在三卷三期带头发表了一篇《介绍巴赫》的文章，从而带头建立起音乐家专页。各地音乐工作者积极响应号召，纷纷来稿参与，包括往后的三卷五期《介绍柴可夫斯基》、四卷一期《音乐家介绍——玛丽安·安德生》、四卷三期《外国音乐家介绍特页》、四卷五期《音乐家介绍——詹生》、四卷六期《音乐家介绍——韦伯》等，其介绍的方式如祖凯所说"给读者些音乐常识，从这些活生生的故事中？出解释，人们易于了解"②，以及"从正确观点来给他们以历史重估，使我们对这先驱者批判的接受，而且从这些史实中打破把艺术垄断的人，故意伪造，以为艺术只能是天才的结晶，纯正的艺术如不向客观的事实，只是闭门造车"③。如此看来，介绍这些音乐家的意图不仅仅是让读者了解他们，更有意鼓励青年作曲家，激发他们的自信，汲取灵感进行创作。

除此之外，祖凯还提出了"从他们的杰作如裴多芬的第九交响乐，不妨来解释说明交响乐是什么"④，意指除了建立音乐家专页，还可以利用音乐家的作品介绍，让没有接受专业音乐教育的作曲家能够了解这些音乐常识。音乐工作者关注这一信息后便开始来稿，有音乐作品分析等文章。其中五卷一期中就有《创作介绍——降 E 调交响乐》的分析，笔者已经在前文中有所提及。但受到抗战歌咏运动的影响，期刊将目光转向歌曲，所以在期刊中有较多的理论文章介绍歌曲创作，并由此衍生出歌唱教学，甚至是乐理理论知识的普及——如《和声学教程》。而期刊中韦璧在五卷一至二

① 摘自《介绍外国音乐家的意义》，《新音乐》二卷四期，第48页。
② 同上。原文有一字模糊难以识读，作者以问号代之。本刊经查，疑该字为繁体的"衬"字。——本刊编者注
③ 同上。
④ 同上。

期中刊登的《器乐的过去和现在》①则是从交响乐的起源引入到音乐家的介绍。《音乐知识》也很好地承接吸纳了关于这一方面的建议,登载了《谈CANTATA》《奏鸣曲与交响乐》《军乐和军乐队》三篇文章,虽然数量不多,但或多或少地为读者提供了音乐常识。

　　《新音乐》与《音乐知识》通过强大的号召力领导各地音乐工作者,刊登文章来传播西方的音乐知识,利用其广大的读者群将这些音乐常识潜移默化于中国音乐文化中。这两份期刊在做普及性基础工作的同时,更是"新音乐运动"发展强劲的推动力。

　　对民族歌剧的关注　《新音乐》与《音乐知识》中都刊登有关于歌剧的文章,如《新音乐》四卷一期的《音乐与戏剧》、四卷二期的《谈美国歌剧》与《苏联民族歌剧运动》,《音乐知识》二卷二期的《苏联的歌剧与舞剧》。二十世纪三十至四十年代,中国的歌剧处于探索期②,有很多歌剧选择在中国戏曲、民歌、话剧的基础上进行改编。而《谈美国歌剧》与《苏联民族歌剧运动》于 1942 年 3 月登载,这既是对中国歌剧探索期的一个总结,同时也是一种建议。正如李嘉在《谈美国歌剧》中所说:"只要我们记住唯有民族底题材,民族风底音乐就能产生出民族新歌剧,那么我相信我们亦不至于像美国歌剧似的瞎走了百余年的冤枉路。"③如此看来,也就能够理解这两篇文章的发布用意了。

　　而 1942 年 4 月发行的《新音乐》四卷三期中一篇《介绍两个苏联音乐家》,为处在歌剧探索中的作曲家们推荐了两位苏联作曲家——米亚斯科夫斯基和格里埃尔,并指出他们的可学习之处,其一是"对英雄故事主题的

① 《器乐的过去和现在(上/下)》:选自《西洋音乐史教程》第十七章,菲尔谟作,韦璧译述,分别刊登在《新音乐》五卷一期和五卷二期上。

② 田可文:《中国音乐史与名作赏析》,北京:人民音乐出版社,2007 年,第 161 页。

③ 摘自《谈美国歌剧》,《新音乐》四卷二期,第 51 页。

运用"①,其二是对民间故事的运用。而这或多或少都会给作曲家们带来一定的帮助。

1942年5月延安文艺座谈会后,文艺界兴起了新秧歌运动。面对这股新风及其作品,《音乐知识》期刊在《苏联的歌剧与舞剧》一文中表示"虽然依照着迈耶必尔(Meyerbeer)或格林卡(Glinka)的旧式乐曲配着新题目的尝试的目的是值得赞许的;但是这不过是一种艺术的机会方式的形式而已"②,并在文中提到萧斯塔珂维契的歌剧成功的原因,这在一定程度上为作曲家们提供了一个模板、一种参考。

经过一系列的探索,中国歌剧形式逐渐发展,塑造典型人物形象,音乐也由民歌开始转变,最后发展成熟,产生出如《白毛女》《刘胡兰》等优秀作品,可以说这两份期刊在其中起到的推动作用不可忽略。

结　语

当时的中国正形成"三个并存的、对峙的、性质互不相同的政治区域"③,即"解放区""国统区"与"沦陷区",抗日战争进入相持阶段。面对多变的局势,进步青年音乐工作者并没有放弃传播西方音乐知识。他们利用广大的读者传播这些西方音乐知识,联系并团结各地的音乐工作者,组织各地工作经验。他们介绍西方进步音乐与理论,意图推动新音乐运动的发展,为建立新音乐的参考。两份期刊以辐射性的传播手段吸引了广大的读

① 摘自《介绍两个苏联音乐家》,《新音乐》四卷三期,第122页。
② 摘自《苏联的歌剧与舞剧》,《音乐知识》二卷二期,第28页。
③ 汪毓和编著:《中国近现代音乐史》(第三次修订版),第242页。

者,使读者接触西方音乐知识,又通过读者将这些知识植根于中国文化之中,使之与中国传统音乐融合,从而进一步发展出中国民族的新音乐。

　　笔者对在桂林出版的《新音乐》和《音乐知识》中有关西方音乐知识进行整理分类时,可以感受到这两份期刊时刻跟进时代变化,尽可能快速地向广大读者们传递着世界的讯息。在抗战的年代,西学东渐的步伐并没有因此而停止,进步音乐工作者利用无硝烟的平台持续传递着西方音乐知识,并且积极应对政治发展,刊登着对社会局面有利的西方音乐理论。在抗战歌咏运动中传递西方战歌,在新歌剧运动中传播西方歌剧创作的题材与方式,为广大读者普及西方乐理知识,讨论并建立简谱系统,为作曲家们介绍西方那些看起来很伟大实际上也是通过学习与努力而闻名于世的音乐家,为音乐工作者传递来自美国、波兰、苏联等地的乐坛动态。这两份期刊在传播这些西方音乐知识的同时,无形之中推动了中国音乐的发展。

　　其实早在鸦片战争时期中国的国门被打开之时,西方音乐知识就已经为国人所接触,但那时人们所了解的并不多。面对突然袭来的与中国传统音乐文化截然不同的另一种音乐文化,这些保持着清醒头脑的音乐工作者嗅到了世界文化格局的转变。所以即使在抗战时期,他们并没有单一地传播抗日救亡歌曲,而是清醒地意识到西方音乐知识正占据着世界的大转盘。在思考中国传统音乐文化与西方音乐文化巨大反差的同时,音乐工作者们深刻地意识到中国音乐现代化的必要性。

　　由于当时国情所限,有很多西方音乐知识都是从苏联传播进来的,这不仅仅因为苏联是我们的友邻国家,也因为当时苏联的国情与我国相似,并且苏维埃政府的成立也为我国的无产阶级打了一剂强心剂。音乐工作者从苏联源源不断地汲取西方音乐知识的同时,也将苏联的文化、世界的文化传入国内。他们利用文字呐喊,他们积极推动"新音乐运动"的发展,意图利用"新音乐"救国。无论是《新音乐》还是《音乐知识》,抑或是《音乐

杂志》《音乐阵线》等期刊甚至是报纸,它们在传播西方音乐知识的同时,也折射出更多的文化形态,它们自身也通过广大的读者被传播着,并潜移默化地感染着读者,为他们展现出更广阔的世界。

参考文献

1. 李文如编:《二十世纪中国期刊篇目汇编》(上册),北京:文化艺术出版社,2005 年。

2. 汪毓和编著:《中国近现代音乐史》(第三次修订版),北京:人民音乐出版社,2009 年。

3. 李建平著:《桂林抗战文艺概观》,桂林:漓江出版社,1991 年。

4. 缪天瑞主编:《音乐百科词典》,北京:人民音乐出版社,1998 年。

5. 田可文编著:《中国音乐史与名作赏析》,北京:人民音乐出版社,2007 年。

6. 杨柳成:《抗战时期桂林"文化城"对西方音乐的介绍与传播——以期刊〈音乐与美术〉为例》,《交响——西安音乐学院学报》2014 年第 3 期。

7. 李莉、田可文:《论桂林的抗战音乐活动》,《星海音乐学院学报》2012 年第 3 期。

8. 吕金藻、韩月芳:《中国 20 世纪上半叶音乐期刊编年纪实》,《艺圃》1993 年第 2 期。

9. 吴紫娟:《〈新音乐〉期刊研究》,《音乐时空》2013 年第 12 期。

广西合浦民间歌舞"耍花楼"研究

作者：马卓周（2012 级）　　指导老师：潘林紫

【摘要】　合浦作为海上丝绸之路最早的始发港，其优越的地理位置促就当地文化的发展。在合浦这片大地上，"耍花楼"既是一颗璀璨的明珠，又是广西民间歌舞中的一个重要组成部分，音乐语言以廉州方言为主，曲调形式多样、名目繁多、风格诙谐。本专题根据《中国民间歌曲集成·广西卷》《中国曲艺音乐集成·广西卷》与《中国民族民间舞蹈集成·广西卷》的记载，通过对合浦"耍花楼"的音乐观察，尝试对其音乐本体、音乐特点及表现手法进行论证分析，旨在以关注合浦"耍花楼"为主，初步反映"耍花楼"由远古时期的"驱鬼除疫"之用到现今祥和欢庆氛围的发展历史轨迹，从而反映出合浦"'耍花楼'"中的音乐内涵、仪式音乐地方化及传承现状等问题。透过对此类型的音乐现状的述与论，分析并诠释民间歌舞"耍花楼"音乐研究的整体趋势与音乐特点，为相关的学者工作提供一些可资比较的视野和例证，为地方民间歌舞音乐的传承、传播、艺术创新提供有效的理论支持和合理的价值引领，更进一步印证笔者对合浦当地音乐文化的学术描

述之具体内涵的认识。

【关键词】 合浦 灯调 “耍花楼” 音乐观察

前 言

（一）选题目的及意义

合浦县位于广西壮族自治区南端,北部湾东北岸。属北海市管辖,以盛产珍珠而闻名。合浦民间歌舞“耍花楼”作为珠乡艺术的后起之秀,是一种集音乐、舞蹈、表演为一体的综合艺术,体现了合浦对自身文化发展进程中的选择与继承,也汇集了历代过往习俗的延留。自 2012 年 5 月起,“耍花楼”以“北海‘耍花楼’”的名义被列入广西壮族自治区第四批自治区级非物质文化遗产保护名录至今,其所展开的保护与传承措施有何成效,是否解决了当下所面临的问题,这些都是音乐理论研究所必要存眷的问题。

笔者认为总结和反思是促进事物发展的最佳途径,这对于“耍花楼”的研究分析很有必要。笔者于 2016 年 2 月至 3 月中旬亲赴北海市合浦县,在合浦县文化馆工作人员和北海市非物质文化遗产保护中心的帮助下与“耍花楼”第四代传承接洽,并在其带领下进行田野采风后的呈现,主要分前言、合浦“耍花楼”概述、“耍花楼”中音乐文化的内涵与形态变迁、合浦“耍花楼”之音乐观察、合浦“耍花楼”传承现状初探及反思和结语六部分。笔者将“合浦‘耍花楼’”作为主要观察点,对此次采集到的“耍花楼”进行音乐分析,并对其目前传承工作的成功之处进行浅析,对

今后的传承发展问题提出个人反思,其目的在于让更多人认识民间艺术传承工作的艰辛和尚未完善的问题,同时通过理论分析促进民间艺术传承与发展的工作进程。

(二)研究方法

主要立论依据和材料,来源于文字文献和口述材料。如:笔者对现有的关于国家非物质文化遗产传承工程的官方文献以及"耍花楼"的相关文论进行研读整理;其次笔者多次到北海市、合浦县进行田野考察,与"耍花楼"非物质文化遗产传承人、文化馆相关人员、部分演员等进行现场或者电话访谈,同时现场观看其彩排和演出,切身感受到"耍花楼"的表演艺术之魅力;最后将访谈时的录音、照片、视频以及他们提供的音像资料、曲谱等进行整理研析。文献与口述材料的结合应用,是研究汉族民间音乐艺术的可行性研究方法。

(三)灯调释义

1. 灯调与广西灯调

作为少数民族人口居多的聚居地,在广西这片沃土上,遗存了许多古老传统的音乐事项。在这些音乐文化中,民间歌舞因与时岁节令期间举办的大型祭祀庆典活动紧密相关,仍旧保持着一定的普及度和鲜活性,"灯调"音乐就是其中一个重要的范例。

"合浦灯调"作为"广西灯调"的一个分支,主要存现于广西南部沿海的北海合浦。依字面表述可以看出,"合浦灯调"隶属"灯歌"范畴,但就《中国音乐词典》《中国民间歌曲集成·广西卷》中关于"灯歌"的词条发

现：两书在对"灯调"的概念界定上，存在一定的差异性。地方省市的"灯歌"必然会受其所在地域和民俗的影响，在符合共性的基础上，又具有与其他地方音乐品种不同的个性特点。因此，本文拟在对"合浦"耍花楼""作较为深入介绍的同时，以"歌"为切入点，对其"歌"与"舞"的协作做初步论证，试图阐述一些个人的思考。

《中国音乐词典》中关于"灯歌"的解释是："灯歌，即采茶"，"民间歌舞，流行于南方各省，"在广西、江西、湖南、湖北、福建、安徽等省都有分布，"各种采茶，内容和形式大体相同"，"舞者身穿彩服，腰系彩带，男的手持钱尺（鞭）作为扁担、锄头、撑船竿等，女的手拿花扇，作为竹篮、雨伞或盛茶器具等，载歌载舞，气氛活跃"。[①]

而《中国民间歌曲集成·广西卷》中对"灯调"的释义则是：

　　　　每当灯节、春节等传统的节日里，群众在舞师、舞龙、贺灯、闹花灯时，以灯为道具载歌载舞，以及在花灯歌舞基础变化发展的对子调，民间统称灯调或歌舞调，它同古代吴、越、楚地的灯调、歌舞调等有渊源关系。其音乐大多来自山歌调或民间歌舞小调。以独唱齐唱为主，间或有帮腔，有简单的舞蹈和情节。常见的有"花灯调""车马调""花伞舞调""马灯调""狮子歌""竹马调""麒麟调""唱春牛""采茶""打花鼓""打茶花""耍花楼""老杨公"等等。[②]

① 中国艺术研究院音乐研究所《中国音乐词典》编辑部编：《中国音乐词典》，北京：人民音乐出版社，1984 年，第 74、28—29 页。

② 《中国民间歌曲集成·广西卷》编辑委员会：《中国民间歌曲集成·广西卷》，北京：中国 ISBN 中心，1995 年，第 320 页。

　　通过对比分析发现,两者存在一定的差别:其一,音乐的归属分类不同,"灯歌"在《中国音乐词典》中归属于"民间歌舞"部分,而在《中国民间歌曲集成·广西卷》中则归在"汉族民歌"部分。从字面解释而言,前者歌舞结合,后者只歌不舞,两者区别明显。其二,音乐的表现形态不同,《中国音乐词典》中表演时采取"身穿彩服,腰系彩带","手持钱尺(鞭)","手拿花扇"等形式,而《中国音乐词典》中"灯调"所展现的表演内容在"广西灯调"中有部分存在相似性。

2. 灯调研究现状

　　"合浦灯调"即"耍花楼"与"老杨公",现今都已成为边歌边舞的民间音乐艺术形式,其产生至今已有数百年。但由于当地对合浦灯调系统的深入研究和传承发展的工作做得相对较少,时至今日,在当地诸如此类民间音乐艺术形式仍处于就地表演、自娱自乐的形态之中,并且有的艺术门类随着民间艺人逐渐消失而减少,甚至消亡。

　　灯调(灯歌),通常都是在春节、元宵灯节、喜庆节日或日常生活中演唱。它遍及大小城镇的街头巷尾和广大农村,以描绘生活情调见长,其音乐风格、音乐形式与音乐文化极具地域色彩。笔者选题前,分别对各省民间歌曲集成中的"灯调"进行梳理,发现《中国民间歌曲集成》中各省份"灯歌"数量琳琅满目,江西、河南、湖北、浙江、江苏等省份的数量略多,其他省份数量次之,它们所运用时节大抵相同,歌唱形式多种多样,在其他省份中均存在类似的歌唱形式,而"耍花楼"只在广西存现,也体现出其本身的地域特性。

　　笔者以灯调为搜索引擎,对国内的各大知识网站和数据文献资料库进行搜索,发现众多学者的研究中,多以云南、贵州、四川、湖北、河南、江西等数量居多省份的灯调音乐为主要研究对象,而对于广西卷中"耍花

楼"的论及少之又少。文论内容多是论及灯调民俗艺术文化的底蕴和传承发展、灯调音乐特点和演唱艺术、如何构写灯调音乐伴奏等方面,如《秀山花灯——民俗艺术的文化底蕴及其传承发展》(张安平)、《鄂西南土家族灯歌的特点及演唱艺术初探》(王一芳)、《云南花灯音乐伴奏写法的几个问题》(聂思聪)、《秀山花灯灯调浅析》(刘天学)等相关的音乐研究文论成果的呈现,这些理论成果均为笔者关于本文的探析提供了经验指导,并且更加丰富音乐学界关于灯调音乐的发展面貌。

目前学界对"合浦灯调"的音乐所做的研究极少。本人能搜集到的论文只有广西艺术学院音乐学院金北凤老师的《广西北部湾地区民间歌舞〈老杨公〉的艺术特色》和广西艺术学院音乐教育学院姚冰老师的《广西北海民间传统艺术探究》两篇,里面都只谈及其基本的音乐概况与特点,并未由此引发延伸下去。而其余诸如此类的文字记载,均是出现在当地的报纸报道上。但是这些文论并没有从"合浦灯调"的文化语境切入。然而目前音乐学界关于灯调研究已经有了较为完整的成果展现,为笔者对"合浦灯调"的研究提供了很宝贵的研究经验。笔者欲以合浦的民间歌舞"耍花楼"为主要论述对象,立足于《中国民间歌曲集成·广西卷》《中国民族民间舞蹈集成·广西卷》和《中国曲艺音乐集成·广西卷》,对其中的音乐表现手法进行分析,印证笔者对其的认识,并对相关的政府职能部门机构的工作提出个人反思,这具有深远的实践意义与理论价值。

(四)合浦县概述

本部分主要是从地理因素、历史因素、语言因素、族群因素、文化因素五方面来阐释合浦县的人文风貌,展现其人文风貌的优越性。

1. 地理因素

合浦县位于广西壮族自治区南端,北部湾东北岸,以盛产珍珠闻名。地跨东经 108°51′~109°46′,北纬 21°27′~21°55′之间,合浦全县辖十三个镇,三个乡。东北与博白县、东南与广东省廉江市相邻,西与钦州市交界,北与钦州市浦北县、灵山县接壤,南界东西两段临海,中段毗邻北海市。

当地河流众多,由于水路地域的阻隔,当地方言也存在差异性。尽管不同区域的言语交流存在变处,但当地人大多数都能听得懂。

2. 历史因素

合浦县距今约有两千多年的悠久历史。如下表所示:

时间	所辖范围
秦时	今合浦县和今广东省内的雷州半岛同属象郡
汉初	合浦县与广东省同为南越国属地
东汉末及西晋时期	合浦县与广东省同属交州
南北朝时期	合浦县与古广州临彰郡同属越州
隋时	合浦县与今雷州半岛同属合州
明清时期	合浦县属广东行省
民国九年	合浦县属广东省
四九年后	1952 年划归广西省 1955 年划归广东省 1965 年复设浦北县,与合浦县同属广西壮族自治区钦州专区 1970 年钦州专区改称钦州地区,合浦县属钦州地区 1987 年 7 月合浦改隶北海市管辖

早期的合浦,在地理位置划分上早已成为"海上丝绸之路"的始发港,是我国对外贸易的通商口岸。各地人员互通频繁,贸易昌盛。这对推动该地区的民族融合以及音乐文化的形成有一定促进作用。

3. 语言因素

在合浦当地,廉州文化最具代表性的文化显现便是语言。据资料可知,广义的廉州话是指分布于广西壮族自治区北海市合浦县大部分地区、北海市区周边、钦州市区、钦州市浦北县、灵山县,防城港港口区的企沙、光坡等镇以及玉林市的博白县等地区,使用人数约达一百二十万的粤语次方言。狭义的廉州话是指合浦县人民政府所在地廉州镇居民所说的当地方言。笔者认为可称广义的廉州话为廉州方言,狭义的为廉州话。

关于廉州方言的归属,一般认为它是钦廉片粤语的一支。个别著作如《现代汉语概论》(侯精一主编,2002)按地域将广西粤语全部划归桂南片,即廉州方言属桂南片粤语。《广西汉语方言研究》(谢建猷,2007)虽没有明确说明廉州方言的归属,但根据该书对广西粤语的划分条件可知,著者认为廉州方言应划归粤语吴化片。经过多方面的资料论证与搜寻,笔者赞成将廉州方言划归粤语钦廉片的观点。这显现出合浦当地的语言与广东的粤语也有一定的渊源关系存在。

4. 族群因素

合浦县境内以汉族为多,部分壮、瑶族聚居此地。但在合浦地区,汉语方言的形成与人口迁移、各族杂处密切相关。

据资料显示,合浦县聚居的先民主要是雒越族的土著居民,少数为壮族和瑶族。今考古证明,在新石器时代,岭南祖先越人和少数壮、瑶族土著居民已在南流江两岸繁衍生息。两千多年以来,因战争、商贸,不少移民先

后在不同的时期迁居于此。

据史书资料记载,历史上中原居民较大规模迁移至该境的记录一共有五次,分别是:

第一次南迁是在公元前 223 年间,秦平定南越后,置南海、桂林、象郡,"以谪徙民,与越杂处十二岁"(《史记》卷十二,转引自《合浦县志》),第二次是公元前 112 年秋,汉武帝征集"楼船十万人",水陆并进,"会至合浦,征西瓯",并留下部分军队戍边定居。

第三次是东汉建武年间(25—57 年),汉光武帝发兵万余攻交趾时也留下部分军队在此戍边。

第四次是唐朝高骈征南诏,屯兵三万于合浦县海门镇(今廉州镇),留下不少军队戍边定居于县境。

第五次发生在靖康之后,北宋覆亡,有不少随赵构南渡,或随南明王朝南迁而来落户者。这些中原移民与该地原有的少数民族杂居相处,使得种姓繁多,语言复杂。

据清雍正时期的《廉州府志》记载:"俗有四民:一曰客户,居城郭,解汉音,业商贾;一曰东人,杂居乡村,解闽语,业耕种;一曰俍人,深居远村,不解汉语;一曰蜑户,舟居穴处,亦能汉音,以采海为生。"其中的"汉音"是指粤语和客家话。"东人",是指从东边来的福建人和广东人,以福建人为主。这一点从下表"合浦县主要姓氏的来历"可知。"俍人",指壮族,但由于明清时期属廉州府所辖的今钦州市钦北区和防城港市的防城区、东兴市一带现已分别划归钦州市和防城港市所管辖,故今合浦境内已无聚居的壮族居民。

合浦县主要姓氏来历①

姓氏	原籍	曾居地	中转地	迁入时间	迁入原因
王姓	山西太原	福建上杭		明永乐年间	
陈姓	河南开封	福建仙游	广东高州	明弘治年间	避乱
曾姓	山东鲁县	福建	广东高州	明代	避乱
潘姓	河南荥阳	福建福州		明代	
沈姓	浙江吴兴	福建莆田		明代	
罗姓	江西南昌	福建	广东高州	明代	避乱
周姓	河南汝南	福建		明末	避乱
马姓	中原	福建		明末	避乱
李姓	甘肃陇西	福建		明末	
张姓	河北清河	福建		明末	
韩姓	河南南阳	广东东莞		清代	打渔谋生
徐姓	山东东海	广东高州		清代	避乱
关姓	甘肃陇西	广东高州		清代	

5. 文化因素

　　每一个民族的文化都有自己的土壤和空气,蕴含在民族根文化里的这种东西就是民族文化产生的根基。广西是一个多民族地区,自古为骆越民族,以壮族人居多,作为一个少数民族,地处桂西边陲,它受到的文化教育程度远远没有汉族这个大群体高。根据《汉书·地理志》两次谈到汉代"丝路"航船启程:"自合浦徐闻南入海,得大州,东西南北方千里,武帝元封元年,略以为儋耳、朱崖郡……""自日南障塞,徐闻、合浦船行可五月,有都元

① 引自利敏:《廉州话概说》,《桂林师范高等专科学校学报》2010 年第 3 期。

国;又船行四月,有邑卢没国;又船行二十余日,有谌离国;步行可十余日,有夫甘都卢国。自夫甘都卢国船行可二月余,有黄支国……自武帝以来皆献见。有译长,属黄门,与应募者俱入海市明珠、璧琉璃、奇石异物,赍黄金杂缯而往……自黄支船行可八月,到皮宗。船行可二月,到日南、象林界云。黄支之南,有已程不国,汉之译使自此返还矣。"①在这个文化背景下,合浦县人民与外界的交流,是历史以来民族的多次统一与融合。故当地人民在接受外界文化的过程中,只能用自己地方性视野叙述历史。像"耍花楼"和"老杨公"都是由外界传入到合浦地区,并在合浦落地生根,形成规模,用当地方言表演,并逐步发展影响了一代又一代的合浦县人民。这也是民族文化融会贯通的一个结果。

综上可知,合浦县在地理概况、历史沿革、语言族群因素和整个文化因素中从不同的层面上显现出合浦优越的地理位置;且在地理、人口、族群等因素中都展现了其与广东十分紧密的联系。合浦作为"海上丝绸之路"的始发港,与周边地区的关联性如此紧密,这便对当地的文化发展起到了一定的推动作用。

一 合浦"耍花楼"概述

"耍花楼"又名"洒花楼"、"跳六郎"、"跳六娘"、"耍风流"、"洒花调",流行于广西北海市、合浦县的南部地区。其前身,可追溯到"驱鬼逐疫"的"傩舞"。流传至今的民间歌舞"耍花楼"(宗教信仰舞蹈),是唐代前后从

① 班固:《汉书》(第三册卷二八),北京:中华书局,1962 年,第 1645 页。

中原经湖南、福建、广东入桂西北,再间接传到合浦后,逐步演变成的一种民间歌舞。自明末以来,北海合浦民间已有"跳鬼"演"耍花楼"的习俗,到清朝已很盛行。① "耍花楼"节奏明快,动作舞蹈性强,音乐悠扬抒情,言语诙谐,深受当地老百姓之捧爱,为当地流传较广的民间艺术形式之一。

"耍花楼"是盛行于明清时期的民间宗教艺术,《廉州府志》和《合浦县志》对"耍花楼"均有记载。1883年知府张育春重修的《廉州府志》有"廉俗最喜赛神,染寒暑疾,延巫跳鬼"。《合浦县志》卷五所注:

薛梦雷,福建进士,(明)万历十二年(1584)任分巡海北兵备道,驻廉州。

其诗及序中所描述的四百多年前廉州老巫跳神,击鼓歌舞的状况,和《廉州府志》所叙述的"延巫跳鬼"如出一辙。此文证实了"耍花楼"在万历年间已于珠乡盛行。

"耍花楼"意为当地乡间百姓患有重疾的病人消灾解难的一种仪式,收妖捉鬼,驱鬼除疫。故又曰跳六郎,或跳六娘。所谓六郎六娘,乃二神也。相传二人能作祸祟,如果是妇人得病,以为六郎作祟,主家就为妇女跳"六郎";如果是男子得病,则以为是六娘为祟,主家就为男子跳"六娘"。所以,每当跳"耍花楼"时,巫者就用竹、纸扎成一座花楼。在主家门前设坛祭祀时,为使花楼具有降魔收妖、消灾得福的功能,必须请仙人先除去花楼的秽气。这样便有了巫师装扮王母和六郎伏妖除魔的故事演唱,"洒花楼"就因消除花楼的秽气而得名。

① 北海市地方志编纂委员会编:《北海市志(1991—2005)》,南宁:广西人民出版社,2009年,第550页。

　　"耍花楼"之前为两名男巫进行表演,后发展成为一男(手持花伞和扇子)一女(手持扇子和手帕)歌舞互伴。主要情节是王母与六郎洒花楼,驱妖除秽的情景。其舞蹈动作大部分从生活中模拟提炼,以民间歌舞为基础,并融汇了巫舞,故而较为丰富。

　　"耍花楼"有一整套特定的舞蹈动作,舞蹈的主要动作为男演员的毯子功、伞子功、腰腿功、矮步功等;女演员的扇子功、手帕功和碎步功等。一男一女身穿鲜艳的传统民族服装,在舞台上交叉穿插表演,唱词曲调优美,舞步多彩多姿,气氛热烈。此舞蹈造型动作均来自民间,因而充分展现当地的民俗风情,极具艺术吸引力。

　　其音乐以民间小调为主,同时吸收巫歌的曲调,使其融为一体。音乐性格风趣活泼,除洒花楼是固定唱【"洒花楼"调】,其余所唱的曲牌不固定,常用的有【游山打猎调】、【二环调】、【三爷调】、【撑船调】、【挂金家】、【石榴花】、【桶仙花】、【叹五更】、【开经调】、【"耍花楼"调】等,而据传承人谢荣明老师介绍,他们的团队目前还保留演出的曲调为【游山打猎调】、【开兴调】、【三爷调】、【撑船调】、【"耍花楼"调】,至于西场其他地方的"耍花楼"是否还用这些音调,就不得而知了,有待调查取证。并且唢呐、二胡、锣、钹、鼓等仍为"耍花楼"的主要伴奏乐器,其唱腔用语因曲牌而定,分别以柳州话、廉州话、广州话为主,有时用俚话(客家话)演唱。

二　"耍花楼"中音乐文化的内涵与形态变迁

　　据《合浦县志》记载:"二月祭社,……自十二月至于是月,乡人傩沿门逐鬼,唱土歌,谓之年例。"即是这种由乡人傩分散为个人上门驱傩乞钱的

形式。也算是民间"跳神"活动的一种。笔者经过查找资料显示出"耍花楼"的前身可追溯到远古时期的"傩舞",因而可以认为远古时期的"耍花楼"是乡人傩的一种,用于百姓家的"驱鬼除疫",后其逐渐发展,并与另一种民间音乐门类"老杨公"(在当地称之为曲艺音乐)从不同的时期,传入珠乡,在当地形成了姊妹花似的艺术表演形式。

纵观北海合浦"耍花楼"的现状发展,其作为合浦地方文化之代表,都已由远古时期带有道教音乐色彩的表演艺术形式演变成了当今适合时代发展的带有欢乐喜庆氛围的歌舞表演形式。笔者田野采风调查时,就"耍花楼"与之相关的资料,与传承人探讨交流,发现其现存上也有些差异性。

(一) 服饰妆饰之改变

《中国民族民间舞蹈集成·广西卷》显示,"耍花楼"的产生与远古时期"驱鬼除疫"的"傩舞"存在着一定的渊源关系。它们都是由外界传入当地,形成具有当地特色的歌舞形式。起初是由两名男巫表演,后经过发展成了有女子参加表演的歌舞形式。

旧时期服饰和道具如图:

图1　"耍花楼"造型

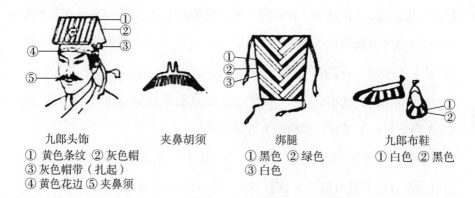

九郎头饰
① 黄色条纹 ② 灰色帽
③ 灰色帽带（扎起）
④ 黄色花边 ⑤ 夹鼻须

夹鼻胡须

绑腿
① 黑色 ② 绿色
③ 白色

九郎布鞋
① 白色 ② 黑色

图 2－1　服饰(男)

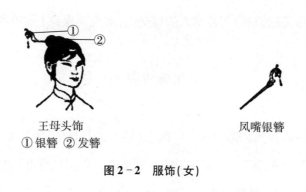

王母头饰
① 银簪 ② 发簪

凤嘴银簪

图 2－2　服饰(女)

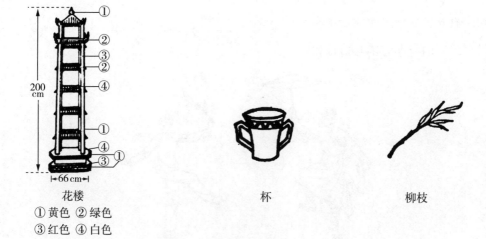

花楼
① 黄色 ② 绿色
③ 红色 ④ 白色

杯

柳枝

图 3　"耍花楼"道具

新时期服饰和道具如图：

图4 "耍花楼"现貌

通过新旧时期"耍花楼"造型和服饰的对比,笔者看出,远古时期的"耍花楼"表演形式为：男子身着道袍,头戴道士帽,夹鼻胡须,穿灰色斜襟镶宽边粗布长袍,腰系灰色布带,穿灰色便裤,裹白布镶斜条绑腿,穿黑白条纹相间的布鞋。左手拿扇,右手撑伞,左脚上扬。女子梳云髻,面垂留海,头插饰有玻璃珠串的凤嘴银簪,身着大襟上衣(绿绸),腰系围裙(粉红色),穿绸缎便裤和绸绣鞋(绿色)。右手执柳枝,左手净水杯,左脚在前方上提,摆出造型。在锣鼓、扁鼓、唢呐等地方特色的器乐伴奏下,载歌载舞,时而轻柔,时而热烈。

从现今当下的"耍花楼"面貌可以看出,远古时期"耍花楼"的基本动作和队形也适应于"耍花楼"当下的表演形式,只是将各自手中所持的道具作了更换。据传承人说,他们现今的表演形式已经不再使用花楼,直接跳之。为避免遭人误会为封建迷信的宣扬,因而在服装、道具和舞步上,都稍作调整,男子服装统一换掉,用净色褂子,着普通净色布鞋即可,但是裹白布镶

斜条绑腿的服饰仍存在;而女子道具则将柳枝和净水杯改为花扇和方巾或者八角巾,这样的表演既简单又不失大雅。一些较为复杂的舞蹈步伐也作了调整,如躺在地上,用身子滚动转圈,这个动作已经调整为蹲在地上,边舞边转圈等,这样的微调有助于该艺术门类的传承发展。值得肯定的是,现今整个"耍花楼"的歌舞表演所要表达的内涵与远古时期的面貌大致相同。

（二）音乐舞蹈演绎方式之改变

"耍花楼"由最初两名男性发展成为一男一女的歌舞表演形式。最初的男女造型的基本动作为:

1. 六娘的动作

洒圣水:右手用柳枝点杯一下,双手向前送出,同时右手里转腕成手心朝上向前掸柳枝,做洒水状,两拍一次;

绕柳枝:两手自旁经上划落至胸前,顺势划至右"顺风旗"位,右手每拍里转腕一次;

2. 六郎的动作

穿掌合伞花:右手提襟,左手合伞花,第二拍时,右手做扇花,分两拍进行;

转身开伞:左手持合伞,右手握扇于胸前,成左丁字步,分四拍进行,主要是蹉步、左转圈、大八字步的脚位变换;

含胸交叉:站正步,左手持合伞,右手握扇,分两拍进行;

行罡:左手持合伞,右手持开扇于胸前,站成丁字步,分四拍进行;

前踢：右手握合扇，左手握合伞，均是提襟位，站成大八字步，分两拍进行；

捣碓：左前吸腿，左手持合伞于左胯旁，右手持开扇于腹前，分两拍进行；

端腿小跳：站成小八字步，左手持合伞，右手握扇于提襟位，分两拍进行；

跨腿跑马：站成小八字步，左手持合伞，右手拈合扇于提襟位，分两拍进行；

稳坐泰山：站成大八字步，左手持合伞，右手握合扇于提襟位，左脚稍抬起，两手虎口向上；

走车盘：左手持合伞，右手握扇于胸前，站成丁字步，分五拍进行；

点步颠谷：左前蹲点步，上身前倾，右手夹扇，扇面朝上于腰前，每拍跳动一下，手指做簸谷状，左手手心向下持合伞横于右手腕下，双脚每拍随之向前小跳一下；

后勾：站成小八字步，左手持合伞，右手夹扇于提襟位，分四拍进行；

3. 双人动作

魁星踢斗：男左女右面相对，约二步距离，男做转身开伞，后接左跨腿站定，左手持开伞于左前方，右手握扇于提襟位；女做绕柳枝，左脚右转身一圈，踏步半蹲；

观音坐莲：男右腿稍屈站立，左端腿，左手持开扇背于身后，伞顶向后，左手握扇，举于右上方；女至男右前做踏步半蹲；

降龙：男左女右面相对站立，男做右蹉步一次后落右脚、上左脚向右自转一圈接右跨腿站立；左手持合伞顺势上举、横伞，右手握扇稍屈时向前平台、扇面向脸；女向左横向做花梆步四步，上右脚向前自转一圈成右踏步站

定,顺势右手持柳枝划至头右上方,左手托杯于胸前,面向左前;

伏虎:男左女右面相对两步之距站立,男向左做蹉步后落左脚、上右脚向左自转一圈,左脚顺势向左旁跨一步成左旁弓步,同时左手持合伞横脱于头上方,右手夹扇盖至裆前;女动作同降龙。

自明末以来,北海合浦民间已有"跳鬼"演"耍花楼"的习俗,到清朝已很盛行。据资料显示,"耍花楼"的表演程式一般是与宗教目的紧密结合,循序渐进。

"耍花楼"的表演时间,常为主家约请时,才会进行表演。地点一般都是在主家的庭院或门前设置的花楼(用竹竿、竹篾搭架,彩纸裱糊而成。高两米,分七层,底层为六边形基座,长六十六厘米,第二至六层为阁式,四面顶部瓦檐飘出,顶层为亭式,亭角飞起)前进行。

其基本程序是:某人得病,家人为其占卦、求神、"同仙",均说冲着"六害鬼"(唱词称"六仙",即"六郎""六娘"的总称)。若要消灾解难,主家必定请大幡师为病人做"耍花楼"。届时,大幡师出坛,便造花楼(纸竹扎品)一座,摆在桌上,作为收妖捉鬼阵图。又因其是凡人所造,沾有秽气,便召二仙人出来洒楼。随即敲锣打鼓,吹响唢呐,边歌边舞洒将起来。这些都是文本中有关"耍花楼"的记载,有待进一步论证。

旧时期"耍花楼"表演面貌为:

顺序	表演详情
开场	男左手持合伞于提襟位,右手提扇于山膀位;女左手托杯于按掌位,右手持柳枝于托掌位,跟在男身后,二人圆场步进场,随着音乐的附和,在中间处,行至花楼前。
第一段词	男成右旁弓步,左手原位,做扇花;女原地踏步,做洒圣水;之后换成圆场步,男左手于胸前做扇花,女手做洒圣水;再是男行罡,女原地踏步绕柳枝;最后走圆场步,形成重八字形。

顺序	表演详情
第二段词	男成左旁弓步,右手原位,做扇花;女原地左踏步,做洒圣水;之后男原步行罡,女走十字步,做洒圣水;再是走圆场步,男后勾,女绕柳枝;最后做降龙二人动作。
第三段词	男右手于胸前做扇花;女原地做洒圣水;之后男成右旁弓步,左手持合伞于托掌位,右手于胸前做扇花,眼看花楼,女左踏步做洒圣水,眼看花楼;再是男左手持合伞于山膀位,右手于腰前抖扇,走圆场步,女做洒圣水,走碎步;接着是男原位行罡,女原位洒圣水,走十字步;最后男做前踢,女绕柳枝,成面相对,二人向台中靠近,做伏虎动作。
第四段词	男持合伞于托掌位,右手旁抬做抖扇,女做绕柳枝,形成双钩队形,重复一遍之前的动作,队形变为羊角形;接着男原位行罡,女原位绕柳枝,走十字步;再是男向前捣碓,女向右做双碾步,绕柳枝,动作重复一遍,二人做降龙动作。
第五段词	男左手持合伞于提襟位,右手于胸前做扇花,女绕柳枝,行圆场步;接着是男先向左,后向右做端腿小跳回原位,女做绕柳枝先左后右横向走蹉步三次回原位;之后是男原位做行罡,女左踏步左转一圈成右踏步;再是男左转身蹬腿跑马,女左转身,与男形成走圈队形,横向做双碾步;最后二人动作同上,走圆场步,至花楼前,做伏虎动作。
第六段词	二人同时左转身成背向圆心走花梆步,男左手持合伞于山膀位,右手于上方做扇花,女做绕柳枝;接着是男原地行罡,女绕柳枝,原位做十字步;之后是男含胸交叉,女做绕柳枝,走圆场步动作重复一遍,男女二人到位后,男做稳如泰山之动作,女做右踏步,做顺风旗,二人齐亮相。
第七段词	男原位做左胯腿,左手持合伞至托掌位,右手于胸前抖扇,女右踏步,做双晃手;接着是男左手提襟位,右手于胸前做扇花,女做洒圣水,二人走圆场步,回原位成面相对;之后是男原地行罡,女原地做绕柳枝;再就是男做走车盘向左跳,女做洒圣水,向右横向走花梆步;最后是男做点步簸谷,女做洒圣水向左双碾步,行至特定地点,二人并做魁星踢斗之动作。
第八段词	男原地做含胸交叉的腿部动作,左手于左上做开伞花,右手于胸前做扇花,女右踏步全蹲做洒圣水;接着是二人均成面向花楼,男做走车盘向左跳,女向右横向走花梆步,并按羊角队形,走圆场步;最后二人做观音坐莲的动作造型持续到伴奏结束。

经过分析看出,"耍花楼"在其旧时期的表演中,服饰和造型动作都是其重要的显性特征,欣赏者透过鲜艳的服饰和极具个性的造型动作,产生视觉冲突,引发对其的喜爱与追捧,因而其自开场至第八段词结束,其中包含了重八字(二人)、走角对位(二人)、走圈对位(二人)、耳闻换位(二人)、双沟形(二人)、羊角形(二人)等对形的变换。笔者在田野采风时,无法目睹旧时期"耍花楼"面貌,因而不能对其妄下断论。

新时期"耍花楼"表演面貌为:

笔者根据田野采风获得的视频资料以及谢荣明老师提供的曲谱发现,他们现在所唱的"耍花楼"分为八段,顺序如下:

顺序	表演详情
第一段词	乐队齐奏开幕曲,公孙入场,将之前的开幕融入此块
第二段词	公孙二人边歌边唱,并起舞
第三段词	公孙二人边歌边唱,并起舞
第四段词	公孙合唱
第五段词	合唱
第六段词	公孙合唱
第七段词	撑船调
第八段词	合唱"耍花楼"调,并结束全部表演

他们这个"耍花楼"团体在当下的演出时间一般在十至十五分钟以内。歌舞时间的长短设定取决于东道主的要求,因而"耍花楼"艺人在时间上有一定的把控性,可临时对演绎的曲目歌调做调整,但上述八段表演顺序会全部表演出来,均是呈现欢乐喜庆的表演场面,供观众赏之阅之。

（三）伴奏乐器之改变

沃勒斯指出："使用各式各样的乐器、歌曲、赞美诗和舞蹈不仅能起到召集神灵的作用，而且还起到把人们整合起来的作用。"①合浦"耍花楼"原始的音乐和舞蹈既是带有艺术性形式、内容和目的因素的艺术文化产品，也是沟通神灵的传媒工具和手段。毕竟其之前的用途是用来"驱鬼除疫"，因此所看到的"耍花楼"最原始的动作表演形态和队形，都不时地反映出其身后的宗教仪式之面貌与音乐特性。

旧时期"耍花楼"的伴奏乐器为唢呐、二胡、锣、钹、鼓等。

现今时期"耍花楼"的伴奏乐器为唢呐（中音唢呐，必须存在）、二胡、粤胡、大胡、锣、大鼓（把控音乐节奏）、镲、扬琴（可有可无）等。

图5　镲　　　　　　　图6　粤胡　二胡　　　　图7　大胡

① C. 恩伯、M. 恩伯：《文化的变异——现代文化人类学通论》，杜杉杉译，沈阳：辽宁教育出版社，1988年，第489页。

据传承人说,现今的表演中加入粤胡等其他乐器,重要的原因是:早些年广东音乐传入合浦,并在当地形成广东音乐之风潮,深受当地人们喜爱,并且广东音乐优美动听,粤胡是其中的亮点,那时期的"耍花楼"便在吸收融合之基础上,加入粤胡到"耍花楼"的表演中作为伴奏乐器。笔者试猜想,粤胡的加入,当然是时代发展之所需,还与合浦优越的地理位置息息相关,毕竟在其历史的发展上,合浦与广东的关系联系紧密。究其原因,后续有待进一步论证。

(四) 演出场合之改变

在远古时期,"耍花楼"的表演都是有主家约请才去表演。自西场"耍花楼"曲艺队① 1978 年延续至今,现今,"耍花楼"在谢荣明老师的带领下,已经慢慢开始走向欢乐喜庆的表演场面中。在合浦当地,只要有"耍花楼"表演的地方,那里便是人潮如涌,可见当地人对其的喜好程度是如此之高。现今在"耍花楼"的表演团队中,除了之前的伴奏乐器存留之外,又加入了扬琴、二胡、大胡、粤胡等乐器,为之伴奏,更加丰富了其表演场面,烘托了喜庆氛围。北海合浦"耍花楼"自入选广西壮族自治区第四批非物质文化遗产名录至今,表演形式不断改变,演出场合也随之变动,目前像结婚庆典、门面开业、入新房、生日会、元宵节、国庆节、三月三节等(以当地政府安排为主),都会看到"耍花楼"的表演场面,可见其深受群众之喜爱。且这些从另一层面映射出"耍花楼"在其历史发展中,其本身的功能作用也在随之改变。

① 据谢荣明口述,该曲艺队是 1978 年延续至今,目前团队有七人,分别是:谢荣明(粮管所职员、传承人)、吴小玲(幼教教师、女舞伴)、杨励方(牙医)、花名"唢呐二"(专职吹唢呐)、庞贵男、吴航昌(中学教师、扬琴)、陈喜男,备选三人。

与传承人谢荣明老师交谈,他说在年轻时,他所知道的"耍花楼"与资料记载大致相同,但是那些场面只是听其老师说到过,他真正学艺的时候,并未见到过。改革开放以后,他们所跳的"耍花楼"都是以欢快喜庆的氛围为主,随着时代发展的步伐,逐渐摒弃了原有的一些表演套路,服装道具均有所变化,为避免群众认为他们封建迷信,他们将花楼换为手帕,舞服也采用普通衣服(一般舞服即可),形成与时俱进的表演形式。到目前为止,"耍花楼"不论是在局内人还是局外人层面,都给人一种欢乐祥和的艺术氛围。

毋庸置疑,"耍花楼"的歌舞表演反映出当地人的精神信仰、歌舞艺术等诸种人文因素,这些都是今后学者研究沿海与内陆关系及其文明发展史,研究民间宗教信仰、民族风情的重要文献资料。现今看来,"耍花楼"更是成为北海合浦地方文化资源的代表,可称其为珠乡的一朵艺术之花,于这片大地上,为群众喜闻乐见,深受人们喜爱,符合人们的审美需求和心理满足。至今,这个表演艺术形式,已在大时代文化的影响下去其糟粕,由难精简,为其以后更好的发展指明了方向。

三 合浦"耍花楼"之音乐观察

合浦民间歌舞"耍花楼"作为一种宗教信仰舞蹈,可称为歌、舞结合的综合性艺术,伴有"歌舞唱跳""锣鼓伴奏"等场面。仅就歌舞而言,并不是任意一个歌调与舞蹈的搭配,而是歌舞之间的相互协调补充。进而发现"合浦'耍花楼'"这一综合性艺术中,歌舞两者地位之重要。由之前的宗教歌舞音乐发展成了一种民俗节庆的艺术氛围,塑造出一种祥和美满的艺术

形象。

　　本部分以"耍花楼"的音乐为观察点,通过分析总结,审视民歌在合浦"耍花楼"这一综合艺术中的协调作用,从而印证灯歌音乐中歌舞协调的特性。

(一) 一曲多词,曲调丰富

　　在中国民族民间音乐的文化长廊中,以一首曲调为主,并谱上不同的唱词,多个曲牌连缀演唱,是普遍的音乐发展手法,也在合浦"耍花楼"中得到印证。由于一调多词是反复基本相同的旋律,只改变歌词,因而,在歌词方面,也具有一定的程式特点。

　　从唱词而言,一般都是起兴方法作为起句,表现出同一种情绪的层次迭起。在演唱中,穿插着以数字为主的歌词程式体例,较有代表性的是以"端正娇娥娘亚"为序,后面加"一、或三、或五、或七、或九",之后加上拟声词"哎"或"哪哎哟"形成头句话,之后的内容就是由前者的数字来发展引出唱词,如北海市《耍花楼·叹世调〈如今世界才太平〉》和合浦县《耍花楼·石榴花〈念弥陀〉》句头分别为:"端正娇娥娘亚三娘亚三"、"端正(呵)娇娥(呵)娘(阿)五(哪哎哟)"等。其次还有少数以节气时令或季节名称开头的体例,如"腊月冬天……"和"田间稻穗金又黄……"等,和部分歌词为问答式的歌词,形成了前问后答的模式。

　　从内容上看,多为叙事的音乐事项描述,字里行间都充满朴实的味道。透过目前仅有的曲谱看,所唱的内容与人们的生活事事相关,"耍花楼"在早前主要用于"驱鬼除疫",因而部分内容少不了与烧香、采花等相关;现在"耍花楼"的唱词内容几乎与时代发展并进,有的是响应国家政策,有的是

婚庆开业等,据"耍花楼"第四代传承人谢荣明①老师介绍,以前的唱词目前唱得比较少,都是唱一些欢乐喜庆的场面,曲调不变,歌词随着演唱场合进行小改动,几乎是见什么唱什么。总之,"耍花楼"所唱所演都是人民大众生活的情景,故事情节简单,在"耍花楼"的修饰和叙述中,充分印证了民间口头文学的朴实性和即兴性。

在曲调方面,笔者查看了谢荣明老师提供的谱例,加上与其之前的交流,他们的演绎方式,主要为一男一女的二人表演模式,中间穿插表演唱和念白,音乐伴奏常用"唢呐""二胡""粤胡""大胡""大鼓""锣""镲""扬琴"等,以"唢呐"为主奏乐器,其余乐器辅之,一套完整的"耍花楼"表演大概是十至十五分钟的样子,中间除了纯乐器伴奏之外,穿插了如"'耍花楼'调""撑船调""开心调""游山打猎调""三爷/娘调"等都是按照一定要求相互链接的曲调。演唱时跌宕起伏、高潮连连,"耍花楼"在简化动作难度之余,搭上所唱歌词,使表演内容不断出新,令歌调连绵起伏,满足参与者、受众者审美需求,确保整个歌舞活动能够持续进行。

合浦"耍花楼"中的唱词部分,以"一曲多词、曲调丰富"的特点恰恰满足了欣赏者对"耍花楼"表演时的诉求。与此同时,笔者试推断一下,在今后合浦"耍花楼"乃至广西灯调等节庆类歌舞活动的研究中,一曲多词、曲调丰富的创作手法可能同时出现,这有利于曲调的延伸发展与传承,至于其能否长期运用,有待深入论证分析。

(二) 词句结构均衡

"耍花楼"艺人在演唱中,还常根据自己熟悉的曲调,创作便于记忆、朗

① 谢荣明,六十八岁,"耍花楼"第四代省级传承人,合浦县西场镇人。

朗上口的词句,既保证表演气氛,又降低演唱难度,协调道具或脚步舞蹈动作。常固定词句多为七字句,有时还有八字句或多字句,如合浦县《洒花楼》:

> 造楼师主回宫里,洒楼仙人出坛前。
>
> 左手执杯功德水,右手执条杨柳枝。

两句话的句末都有"洒楼 喂 楼洒 喂 喜庆庆,水花 飘 飘 又 呵 洒花楼"的称词,作为句尾,突出音乐句体结构丰富之特点。

又如合浦县《挂金索·腊月经商游江湖》:

> 腊月冬天冷冷寒风起,买卖经商(呵)游荡江湖死(呵)。

又言之合浦县《"耍花楼"·三爷调》:

> 打起锣鼓响咚咚,三爷到,我是游天三界公,三爷(呵)三爷到。

再如北海市新编的《"耍花楼"》①:

> 没有安塞腰鼓的豪气,没有侗族大歌的瑰丽,我们的"耍花楼",耍出了北海人美好时光的盛世。

① 谢振红主编:《北海市非物质文化遗产荟萃》(综合卷),桂林:漓江出版社,2010 年,第 165 页。

　　看眼前蜂飞蝶舞的花扇,随歌声追逐农家"华尔兹"的影子,

多少诗情画意闹良宵,尽在我们珠乡喜庆的日子里。

　　"耍花楼","耍花楼",扭一扭,扭出的是新乡村;跳一跳,跳来

了和谐社会新天地。

　　各种类型的歌词句式相互协调,穿插结合运用于唱词中,"耍花楼"的

词句看似形散细碎,但其实它们紧密相连,环扣相间,在"耍花楼"欢庆的歌

舞表演活动中,起到了强调歌词表现力的作用。

　　从词句句式看,梳理合浦"耍花楼"现有谱例中的每段歌词,发现较多

是二句体、四句体。其中二句体、四句体的段落结构均衡,如上文两句体的

合浦县《挂金索·腊月经商游江湖》、四句体的合浦县《"耍花楼"·三爷

调》。但是不论什么句式结构,往往以穿插于其中的衬词来联系上下句,调

整句子的结构,起到起承转合等作用。

　　如谱例1:

　　这是《"耍花楼"》中一曲牌,流行于合浦、北海等地,可用廉州方言、桂

柳方言、客家方言演唱。

　　又如谱例2:

游山打猎调

<div align="right">演唱：谢荣明
记谱：马卓周</div>

此曲调，就传承人自己描述，主要是用于舞蹈，曲调可以重复，一般无唱词，具体唱词视演唱场合而设定。

再如谱例3：

撑船调

<div align="right">演唱：谢荣明
记谱：马卓周</div>

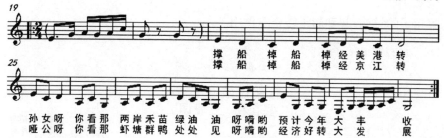

该曲调在"耍花楼"的一整套体系中，为曲七部分，乃全曲的结束，起到承上启下的作用。

纵观现有"耍花楼"曲谱资料可以发现，不论哪首曲调，都展露出"词句均衡"的结构特征。在歌谱上看不到音乐的甩腔、衬句，即便是有，也多为补充音乐发展而考虑，并没有结构上大篇幅的扩充发展。可以看出，合浦"耍花楼"不仅让表演者的情感予以表现，更是从另一层面让舞蹈表演艺术演绎得淋漓尽致。试猜之，如果在表演中仅仅过多发挥民歌本身特性，便

会影响到表演者稳定的舞步,那么歌舞的和谐场面就会被打破。

(三) 节奏与舞蹈结合

在民间歌舞音乐的表演中,特性节奏是体现歌舞结合的最佳点。当演员的肢体动作、脚步的律动,加之以口中小曲儿的节奏,夹杂着说唱逗趣或表演故事等内容,风趣诙谐,欢乐热烈,自然展现出热烈欢快喜庆的氛围。笔者比照《中国民间歌曲集成·广西卷》《中国曲艺音乐集成·广西卷》与《中国民族民间舞蹈集成·广西卷》的记载,发现合浦"耍花楼"在节奏方面的运用,多使用2/4、4/4 拍等节拍,混合拍子(仅在部分音乐中)也会时而出现在谱例中,表现出律动性鲜明、词句结构规整、曲调平稳的音乐特点。纵观整个广西汉族地区的灯调音乐面貌,像柳州、桂林、玉林、苍梧、浦北、岑溪、博白、钦州、陆川等地,除了2/4、4/4 拍较多外,还有少数部分为3/8、5/8、6/8、9/8 拍。但从节拍的律动性来看,2 拍子、4 拍子的强弱比较均匀,因而,这恰恰证实了合浦"耍花楼"乃至整个广西灯调音乐这一群体性的歌舞体裁要求。

此外,在合浦"耍花楼"音乐中能够找到许多典型的切分节奏,如上例《三爷调》第2、7、8 小节和《游山打猎调》第5 小节。再看下例流行于北海市的"耍花楼"鲜花调《娇娥头上插鲜花》:

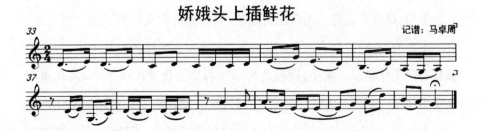

娇娥头上插鲜花

记谱:马卓周

该例第 1、3、4、5、6、7、8 小节中都有特征性的舞步节奏穿插其中。这些特征性的节奏积极有效地促进了表演者的表现。

调式色彩的改变是合浦"耍花楼"乃至整个广西灯调的又一特点。上文《三爷调》谱例中,存在调式交替的现象,上句为之宫调式,下句为之徵调式。不论是宫、徵调式还是商、羽调式之间的转换,像此类纯四五度关系的调式中间都蕴含着丰富的情感。在数多的灯歌中,纯四五度关系的转调手法的运用,极大程度上可促进表演者的表演情绪,推动整个歌舞表演的发展。

通过对合浦民间歌舞"耍花楼"中曲调唱词、词句结构、节奏调式等表现手法的简要分析,可以清楚地看出,民歌作为灯调艺术中的一个重要组成部分,在发挥自身特性的同时,很好地将其他姐妹艺术予以共融,互相促进,最后一起成功地创造艺术,推动音乐情感的发展。由此,我们便可以对民间歌舞中的表演形式有了更深层的认知度,那不仅是有歌有舞,更重要的是歌舞的紧密结合、有效搭配。

四 合浦"耍花楼"传承现状的初探与反思

自合浦民间歌舞"耍花楼"成为广西壮族自治区第四批自治区级非物质文化遗产后,其生命之火再次复燃。为了更好地推动非物质文化遗产工作的进行,政府职能部门出台相关政策,对其进行传承保护挖掘。近几年,北海市政府、合浦县政府出台相关政策,支持非遗工作的顺利推进,着实提高社会的文化建设。截至目前,北海市非物质文化遗产保护中心、合浦县文化馆通过一系列展演活动等途径宣传推广"耍花楼",让这民间文化再次回归到民间,也让更多人领略到家乡文化的独特魅力。目前北海市非物质

文化保护中心已进行并持续推进的工作有，如从 2015 年就已开展的非遗进校园的活动、采录当地较具代表性的民间音乐表演形式、编排新的表演舞蹈形式、创作谱写新的歌词曲调等。这些活动均为北海合浦非物质文化遗产工作的进行起到了极大的推动作用。

（一）传承工作现今获得的成果

1. 优秀执着的传承人

合浦"耍花楼"，在中国传统音乐中，其发展历史悠久。对"耍花楼"传承人而言，这不仅只是喜爱"耍花楼"，自我娱乐，传承发展"耍花楼"是他们最大的责任。以代表性传承人谢荣明老师为例，自打其拜师学艺到成为传承人，所遇到的困难不可想象，但是由于他的坚持与热爱，"耍花楼"毅然保存了下来。随着时代的发展，谢荣明老师组带"西场'耍花楼'曲艺队"，希望通过这个进行传承"耍花楼"，至今培养了两位男传承人和数位女舞伴，他们均是当地居民。而对于谢荣明老师而言，培养一个传承人并不是那么简单的，得一个一个挑，有唱得好，跳得一般；有跳得好，唱得一般，难以取舍，只能把他们都培养着，对于自己所培养的传承人必须手把手地把他们教好。谢老师和他的团队一致认为，只有尽自己最大努力去传承"耍花楼"，才会有更多的人知道"耍花楼"，才能将其一直传承下去。

2. 不断涌现的成果

北海市非物质文化遗产保护中心早已开始了创作新编"耍花楼"的工作，并且也略见成效。"耍花楼"的音乐内容随着时代的发展也慢慢地发生变化，与人们的日常生活息息相关，除了一些经典的歌调仍保留原调演唱，

如《开心调》《三爷调》《游山打猎调》《酒楼调》等,还有一些大多都涉及当下人们的生活内容,如:《耍花楼·闹新村》(韩鹏初作词,余居闲作曲)、《耍花楼》(乙虹作词,甘依萍、林海作曲)等,这些均收录在《北海市非物质文化遗产荟萃》(综合卷)一书中,这些歌曲为人们展现了一些美好的现象,也贴近人民当下的生活。不仅这些,还有北海非遗中心2010年进行的"'耍花楼'田野采风"活动,他们不仅了解了"耍花楼"原生态音乐唱腔和歌谣资料,还为后期发展找到了词、曲等创作素材。保护中心通过新编"耍花楼",利用普通话元素进行推广、普及、传播,让更多人了解"耍花楼"、宣传"耍花楼"等,都起到了明显的效果,有益于"耍花楼"的发展步伐。

3. 给予推进的文化机构

在现今社会文化体系发展中,非物质文化遗产的传承发展工作也面临许多困难,因此,合浦"耍花楼"的生存与发展,必须在一定程度上依靠更多的政府职能部门的介入推动相关的传承工作的开展,北海市与此相关的机构便是北海市非物质文化遗产保护中心和合浦县文化馆,它们在可行性范围内为相关音乐文化层解决难题,如物资、宣传等,使其荣幸地成为了第四批自治区级非物质文化遗产。

(二) 反 思

本部分的提出是笔者立足于采风中所发现的问题,个人所提出的一些反思,能否对"耍花楼"的传承发展起到促进作用,有待进一步考究。

1. 基于"耍花楼"本身而言

"耍花楼"在其流传、发展过程中,必然会受到不少外来文化因素的影

响,但其地域个性和民族传统应是有所坚持的,甚至一些核心哲学观、宇宙观等问题是保存至今的。现代社会在科技与经济作用力之下,"耍花楼"以新的形式呈现,必然是文化发展所趋而成的一种表演形式。

"耍花楼"在当下的表演都是与国家发展、时事政治有关,"耍花楼"的演职创作人员将党的领导方针、国家政策编入歌词,奏唱"耍花楼"之歌调,传达精神和普及知识,形成了当地特色的音乐文化景观,再现当地人文风貌民族特色。不论是过去的"耍花楼",还是现今人们所看到的"耍花楼",都让欣赏者更为直观地感受了合浦民间音乐之文化魅力。

笔者在调研采风中了解到,除了已命名的传承人谢荣明老师之外,在北海和合浦当地还有很多会跳"耍花楼"的民间艺人,因此笔者针对此类情况,建议相关文化研究机构出台相应政策,对民间艺人们进行采录交谈存档,并找适当的契机,把他们汇集于一起进行交流融合,并针对各位艺人心中现存的问题,取其精华,去其糟粕,共享发展,促进当地音乐文化的传播传承。

2. 基于文化机构而言

笔者在与合浦县文化馆和北海市非物质文化遗产保护中心的工作人员进行电话沟通时,发现了许多问题:

在合浦县文化馆那里咨询有关"耍花楼"的情况,工作人员直接说他们馆里的资料都已放在网上,若要去他们文化馆进行采风,所给的资料就是网上的那些资料。

那么试想而知,在这网络飞速发达的时代里,政府机关部门的业务通过网络来进行,试可猜想当地文化馆的工作人员对于"耍花楼"的态度与关注热情肯定是处于略低的状态。并且"耍花楼"作为合浦当地的民间音乐文化代表,如果仅仅是靠网上的那点基本资料来展现其基本的文化地位,

那么该门类艺术还有存在的意义吗,还有必要传承吗?

　　再者就是北海市非物质文化遗产保护中心。虽说笔者在非遗中心工作人员的帮助下,采录到了他们中心于2010年对"耍花楼"采录的相关视频资料,当与他们咨询后发现,"耍花楼"起初是市级非遗项目,在他们非遗工作的推进下,逐渐入驻区级非遗项目,其工作成效还是有的。但是与他们交流到关于后期对于"耍花楼"传承工作的推进有何想法,他们的回答则是,目前首先在积极申报国家级的非遗项目,并非"耍花楼",而是他者。

　　因而笔者就上述非遗中心的回答提出个人看法,对于"耍花楼"今后的发展,是否在当下有那么一个人存在:可以对行业的发展透彻把握、能够清晰地认识社会发展所需之物以及对自我的认同感,若想将一个非遗项目做到人人皆知,其宣传力度一定要跟进。像合浦处于"一带一路"的优越地理位置上,当地政府部门何不以此为基点,出台相关的应对策略,建立当地文化发展战略目标,促进当地文化艺术的发展,革新当地文化面貌。就文化艺术本身而言,自身的文化定位必须明确,因为政府部门需要兼顾平衡其他文化的发展,以此而往,对当地以后的非遗工作的推进会起到极大的推动作用。

3. 基于歌舞本身而言

　　合浦民间歌舞"耍花楼"作为一种宗教信仰舞蹈从远古时期以"驱鬼除疫"为目的发展到至今为一种歌舞表演性的唱跳结合的舞蹈,其自身存在的意义和价值何在? 这是值得许多人关注的问题。

　　笔者猜想之,"耍花楼"自其产生就一定是被赋予了某种神圣使命,降存于合浦这片文化大地上,与当地文化交流融合,循序发展,形成宗教性色彩的歌舞形式。毕竟"耍花楼"之前是应用于仪式之中而产生,现今的"耍花楼"的表演中,歌舞表演显现出来的模式并没有远古时期那么复杂多变,

反而变得简单明了,那么其今后的发展将何去何从,值得深思。

改革开放以来,人民经济水平不断提高,人们在注重物质生活的同时,也逐渐注重精神世界的追求,娱乐休闲开始成为时尚潮流。在国家政策的带动和民众个体自发追求身心健康的形势下,全民健身火热起来。在这一潮流中,广场舞应运而生。在现今的社会中,类似于"耍花楼"这样的歌舞表演形式,与其基本模式最为接近。

广场舞是一种由人民群众自发参与、在开放广场上开展、以健身及娱乐休闲为目的、以歌舞形式呈现、具有节奏感的群众性舞蹈活动。广场舞的产生,成为一个时代发展的印记。作为一种新的健身方式,广场舞为我国全民健身事业注入了新鲜血液。集健身和娱乐为一体的广场舞,易开展,对场地设施的要求较低,只要有一片空地一个音箱便可进行锻炼。在我国,广场舞运动凭借自身独特的魅力,吸引越来越多的人参与其中。这在一定程度上缓解了场地设施不足等问题对全民健身运动的开展造成的阻碍。广场舞在促进人与人、人与社会、人与自然的和谐相处方面具有独特的功能,这为和谐社会的构建奠定了基础。

相比而言,广场舞的程式肯定没有"耍花楼"的程式要求难,只要有音乐,便可舞动起来,手脚动作简单,上手学习快,既愉悦身心,又锻炼身体,一举两得,何乐而不为? 因而其可在短时间内吸引更多的参与者加入其中,壮大广场舞的队伍。至今在许多省份的广场舞的参与者中,不仅有老年人,还有中年人,甚至在部分省区,年轻人也是广场舞中一道美丽的风景线,他们不仅丰富了地域色彩,而且极大程度上予以广场舞新的魅力。

因而笔者提出反思,在这样的一个全民健身的时代里,为了发展类似于"耍花楼"这样的歌舞表演艺术,毕竟当下"耍花楼"的呈现模式较为简单,因此"耍花楼"是否可以将其基本动作借鉴运用到广场舞之中,在全民健身的同时,又传承当地的民间音乐。如果可行,那么相关政府部门就应

全民运动起来,寻找培养合适的有关人员,作为广场舞的领舞人员,参与其中,发挥其本身所附带的作用价值。

再就音乐而言,笔者在采风中了解到,现今"耍花楼"的表演主要是音乐的表现极为受当地老百姓的喜爱,因为"耍花楼"中唱词不仅显现出廉州文化的独特魅力,而且曲调优美,旋律性强,只要听过"耍花楼"的,便会哼唱几句歌调。所以笔者认为,在今后"耍花楼"传承工作的开展中,相关部门应当更改其目前有关于非遗传承工作的观念,找出一条新的工作路线,打破以往观念的局限性。作为理论性上的实践,随着时光的飞逝,老艺人的消失,相关部门是否可以在今后的传承工作开展中,多多留心注意"耍花楼"内在的音乐之存在,它也是廉州方言乃至整个合浦文化的一个极具口头性的文化代表。

笔者在众多的个案梳理中,发现了有些民间音乐的发展面貌还是可观的,比如安徽桐城的桐城歌,根脉绵长,又有历史上知名的大儒共同传播传承,在文学史上具有非凡的影响力。安徽桐城歌以文学的名义进入国家级非物质文化遗产名录,而"耍花楼"则是进入自治区级的非物质文化遗产名录。对于"耍花楼"而言,两者在某种程度上当然是无法比拟的,但同是当地民间音乐文化的代表,为什么桐城歌的生命之力能够长存,究其原因,传承人自身的热情投入、政府财政的政策支持、文化馆工作人员的跟进宣传、外来知名的音乐人士的参与等因素都是推动该类音乐文化的发展之力。于"耍花楼"而言,政府文化职能部门是否做到了类似桐城歌传承模式的发展程度——即成立相关的研究协会、开辟专网供其宣传、成立专门的表演部门进行下乡演出等? 另外,对安徽桐城歌的传承发展模式也可适用于北海合浦当地所有民间音乐文化的传播传承,此模式有待论证其必要性。

小结:合浦"耍花楼"在旧的社会生存环境中是用来"驱鬼除疫",而现今,"耍花楼"的表演场面显现出一种欢乐祥和的艺术氛围,更清晰明了地

将艺人口中的歌调展现出来。这样一来,有个问题便在笔者心中缠绕:是不是只要它是一个非物质文化遗产项目,我们便可以对其探之析之,其发展的历史轨迹是否就经得起考究呢? 笔者认为:1. 判断一个非物质文化遗产项目发展的成功与否,标准很多,仁者见仁,智者见智;2. 判断一个民间歌舞的衍展轨迹,需要丰厚的知识积淀,毕竟其是一个活态的音乐形式。就"耍花楼"而言,作为当地的音乐文化代表,本身是否具有值得政府重视的东西存在,如何使自身找到自我存在的价值,其今后的发展面貌将会是如何等问题,都有待相关工作人员对其进行挖掘整理。

结　语

　　上述便是笔者此次于北海合浦田野采风后对合浦民间歌舞"耍花楼"音乐的一些浅显解读,作为民间艺术的一种,它源于社会底层,对群众的日常生活进行了具象的反映,并利用方言来口耳相传,有利于当地方言文化的传播,并在一定程度上保留了当地的风俗和历史,体现了很强的地域特色,事实证明,进一步搜集、整理、研究合浦"耍花楼",无论是对当地民众的教育还是传承合浦地域文化,都有重要的意义。

　　北海合浦"耍花楼"的传承和发展的再次壮大,仍有许多问题待解决。若将此放置于现今的社会文化生态圈中来看,笔者认为可能还不是最佳时代,但每一种中国传统音乐门类都存在其潜在的生存规则和发展规律,合浦"耍花楼"的发展亦如此。自其起源到不断发展,到如今成为自治区级非物质文化遗产传承和保护的对象,以后又将如何,继续发展还是消亡,有待进一步研究论证。随着时代的发展,人民大众的生活生存环境、方式也随

之改变,同时审美需求等都随其改变。当我们面对非物质文化遗产的传承与保护,我们一定要看清事物的发展规律,明确自己的立场。我们可以在一定的时间、一定的场合中对其进行帮助,让它展现出最大的文化魅力。

合浦"耍花楼"的传承方式与传承人的传承工作最为直接和具体,也是其在北海合浦以此为中心辐射的周边区域的主要传承方式。无论从传承人个人专业能力,还是基于该音乐本体的自身发展规律,传承人的核心作用都是最首要的。如果作为音乐个体去开展传承工作,也存在一定难度,像在合浦当地,会唱"耍花楼"的艺人有很多,他们在很大程度上都表现出对"耍花楼"忠贞不渝的热爱。目前的采风调研得之,展开这些工作所需的费用,从传承人来说,获得的资助较少,只是自治区文化厅每年给传承人拨助一定数额的费用,而地方政府和文化职能部门除了组织艺术活动,购置硬件以外,如何找到恰切的介入方式,来帮助传承人解决传承中遇到的困难,这是需要考虑和突破的问题。比如,现已出版的与其相关的书籍,其中仍有许多地方需要专业人士进行修整和完善,特别是音乐的记谱方式和记谱法、唱腔、唱词以及语言,这些都是最迫切需要给予技术援助的工作。再就是如何评估和寻找传承人以及相关职能部门的工作展开成效,这既是监管也是法规的完善,通过相对可行客观的价值尺度,将工作落到实处,才有可能合理整合资源去挑战难题,进而革新、传播。当然,若要形成一定的体系,仍需大量的相关研究,然而此类工作需要政府部门和文化馆积极响应起来,不能只做摆设性的工作,而不去落实。只有更多与之相关的研究成果问世,才会更进一步地丰富合浦当地的音乐的理论研究,为后续"耍花楼"发展乃至整个北海合浦的文化发展提供指导性的方法意见。

不过,本文所能做的梳理已经体现出:北海非物质文化遗产保护中心和合浦县文化馆现今对"耍花楼"所做的思考与实践,是在不断提升自身专业工作能力积淀中厚积薄发的,也预示着未来该地区的民间音乐文化必将

走上发展的康庄大道。因此,随着时代的发展,音乐学者还要对"耍花楼"继续观察,探索其在民族音乐方向的发展规律。

在全球化的今天,非物质文化遗产日益边缘化,借此专题以北海合浦"耍花楼"为切入点,反思非物质文化遗产"耍花楼"传承工作的成效和反映出来的具体问题,这些经验将为后续的工作者如何进一步发展与普及合浦当地音乐文化乃至广西民间歌舞音乐的传承与发展指明方向,也为未来更多的音乐专业人士对地方民间音乐和文化艺术形式展开深度的分析和文化理解,提供学理化的指导意见和思考。

参考文献

1. 中国艺术研究院音乐研究所《中国音乐词典》编辑部编:《中国音乐词典》,北京:人民音乐出版社,1984 年。

2. 《中国民间歌曲集成·广西卷》编辑委员会:《中国民间歌曲集成·广西卷》,北京:中国 ISBN 中心,1995 年。

3. 《中国民间舞蹈集成·广西卷》编辑委员会:《中国民间舞蹈集成·广西卷》,北京:中国 ISBN 中心,1990 年。

4. 《中国曲艺音乐集成·广西卷》编辑委员会:《中国曲艺音乐集成·广西卷》,北京:中国 ISBN 中心,2005 年。

5. 北海市人民政府编:《北海市地名志》,北海市印刷厂印刷,1986 年。

6. 合浦县人民政府编:《合浦县地名志》,合浦县印刷厂印刷,1983 年。

7. 谢振红主编:《北海市非物质文化遗产荟萃》(综合卷),桂林:漓江出版社,2010 年。

8. 北海市地方志编纂委员会编:《北海市志(1991—2005)》,南宁:广西人民出版社,2009 年。

9. C.恩伯、M.恩伯:《文化的变异——现代文化人类学通论》,杜杉杉译,沈阳:辽宁教育出版社,1988 年。

附录一

《中国民间歌曲集成》中"灯歌"数量汇总表

省份	总数/首	灯歌/首	流传范围	运用时节	歌唱形式	出版时间
湖北卷	1380	166	鄂东北、鄂东南、鄂中南、鄂西南、宜昌市、鄂西北	逢年过节期间	高跷、采莲船、竹马、车灯、推车、花挑、打连厢、扇子花、采菜灯、地花鼓、九连环、抛彩球、滚铜钱、莲花落等	1988 年
广西卷	990	52	桂东南、桂东北、桂南等地	每年灯节、春节等传统节日,以灯为道具,载歌载舞,其音乐曲调大多来自山歌调或民间歌舞调	花灯调、麒麟调、竹马调、采茶调、"耍花楼"、老杨公等	1991 年
广东卷	1073	67	粤西、粤北、粤东北	春节、元宵节期间	麒麟曲、鹤歌、春牛、采茶、马灯、竹马、鲤鱼灯、龙船等	1992 年
浙江卷	835	123	浙西南、浙南、浙北、浙中等地	春节、元宵灯会期间	灯调、茶灯、马灯、花灯、跑马灯、八宝灯、浪船、打秋千、花鼓调、灯戏调、莲花、莲花落、小莲花、排街、报福调等	1993 年
湖南卷	1433	149	湘东、湘北、湘西、湘南、湘西北、湘中、等地	春节、元宵灯会期间	地花鼓、花灯、茶灯、彩莲船、蚌壳灯、车灯、竹马灯、车马灯、赞狮、舞龙板凳龙、九子鞭、三棒鼓等	1994 年
陕西卷	1308	32	陕北、关中、陕南地区	逢年过节期间	旱船、彩莲船、竹马、打金钱、打连厢等	1994 年
贵州卷	1572	113	贵阳市花溪区、乌当区、安顺市、遵义县、独山县、毕节县等	逢年过节期间	红军灯、马马灯、采茶、莲花落、九连环等	1995 年

续表

省份	总数/首	灯歌/首	流传范围	运用时节	歌唱形式	出版时间
福建卷	1498	45	闽东、闽中、闽南、闽西北、闽北等地	春节、元宵灯会期间	采茶、花鼓、马灯、九莲灯舞、花鼓调、车鼓弄、打花鼓、船灯、采莲舞等	1995年
河北卷	1200	116	冀东北、冀东南、冀西、冀中、冀西南等地	春节、元宵节、庙会期间	地秧歌、花车灯、荷花灯、花篮灯、龙灯、高跷、旱船、竹马落子、七巧灯等	1995年
江西卷	1262	274	赣中、赣东北、赣西北、赣西、赣南等地	春节、元宵节期间	茶灯、花灯、赣南花灯、马灯、牛灯、叫花子灯、三湖船、车仂灯等	1996年
河南卷	987	242	豫东南、豫南、豫西、豫西南等地	元宵节期间	高跷调、旱船调、推小车、竹马灯、岔伞、花鼓词、花伞、九莲灯、锣鼓唱、锣鼓曲、秧歌、地灯等	1997年
四川卷	1315	51	渝西、渝东北、川北、川西等地	春节期间	花灯、车灯、牛灯、马马灯、羊灯、狮灯、高跷调、采莲船等	1997年
江苏卷	1399	144	苏中南、苏中、苏北、苏东南、苏南等地	春节、元宵节、端午节及迎神赛会期间	花鼓、花灯、莲花落、连厢、高跷、跳春牛、划龙船、花船、送麒麟、送凤凰、秧歌灯、渔灯、采茶灯、马灯、唱春等	1998年
安徽卷	1007	117	皖东北、皖北、皖中、皖西北等地	逢年过节期间	花鼓灯、采茶灯、荷花灯、马灯、送丝蚕、龙舟号子、拜香调等	2004年
天津卷	609	52	津东南、津东、津西南、津西北、津东北等地	春节、元宵节期间	龙灯、舞狮、踩高跷、跑驴、跑旱船、竹马会、打花棍、莲花落等	2004年

附录二

合浦西场"耍花楼"曲艺队

"耍花楼"艺人在校正谱例

"耍花楼"唢呐艺人在演奏

跨境音乐视阈下广西京族民歌文化研究

作者：贾恒存(2012 级)　　　指导老师：吴　霜

【摘要】　京族作为我国唯一的海洋少数民族,拥有极为丰富的音乐文化艺术。在历史发展长河中,凭借文化交融、地域相连、商业相通的优势条件,中越京族间的交流日益频繁,为我国京族音乐文化的传扬和发展搭建了桥梁。广西京族民歌具有跨境文化的特性,笔者以"起承"①研究线索,"起"即京族民歌的孕育环境及其音乐本体的探析,"承"则表达了其融合发展、兼收并蓄的传播变迁策略及成果显现,从而较为系统、全面地探析京族音乐文化的起承概貌。

【关键词】　跨境音乐　京族民歌　音乐形态　传播策略　文化变迁

① "起"结构上意为开始,内容上意为本质、本体,"承"结构意为"发展",内容上意为交融、变迁。

绪 论

（一）选题的意义与目的

"魅力京岛,始于东兴。"京族作为我国唯一的海洋少数民族,依岛而居,与海为伴,聚居于我国西南边陲广西壮族自治区东兴市内,西与越南接壤,东南濒临北部湾,以沥尾、山心、巫头三岛为主要聚住地,海洋渔业生活为基础产业。据史料记载,我国京族最早由越南涂山等地迁徙而来,为此早期称之为"越族",直至二十世纪五十年代,国家进行民族识别后,结合京族的历史源流、语言文化、风土人情,节日习俗等因素,1958 年正式被命名为京族,迄今已有五百余年的历史。

在本文中,笔者以一手资料为基础,结合相关学者的研究成果,运用民族音乐学、音乐人类学、音乐传播学等相关理论视角,从三个层面对京族民歌深入研究,分别是对京族民歌的歌史、歌俗、歌种进行较为细致的概述,运用音乐形态分析法对民歌进行个案研究,以中、越京族的交流渊源探知其音乐传播的策略。在当下多元化的社会语境中,本次研究不但有利于完善京族音乐文化发展源流,挖掘京族民歌的历史概貌,搜集京族传统音乐文化的素材,而且对探知京族音乐文化传承发展的现状,对体现不同时间、场域、表演者的社会功效及所附有的文化内涵具有重要的学术意义。

（二）研究现状

京族因得天独厚的地域优势，自改革开放以来，受中越关系友好化（1990）、"十一五"计划的开展（2005）、东盟自由贸易区的正式建立（2010）等国家政策的影响，经济发展由单一化向多元化发展趋势转变，音乐文化发展也随之兴起。纵观京族音乐文化研究成果，改革开放之前，京族传统音乐鲜有学者问津，且大多仅停留在民族识别和社会历史调查层面，京族音乐研究更是近于空白。自改革开放以来，京族伴随着经济的发展而逐渐开放，这颗璀璨的明珠也渐为外界所了解。在此基础上，其神秘独特的音乐文化色彩吸引了不少局内外学者的关注，在此阶段产出了不少多角度、深层次的研究成果。

1. 改革开放初期

此阶段，京族在经济转型发展的推动下，开放化程度逐渐提升，其独特的少数民族传统音乐文化风貌渐为外界关注，并注重对京族音乐本体的形态研究。

1984 年邓学文的《京族民歌》（《歌海》）文论中，以记谱《出海歌》《送新娘》《引线穿螺好主张》三首民歌为例，对京族喃字，起承转合四句体乐段，京族民歌徵、宫、羽、商四种调式以及京族民歌中"山歌"与"小调"两种体裁有所提及。但内容多是一句话陈述，未做细化阐述。

1985 年杨秀昭的《京族音乐调式论》（《民族艺术》）文论中，作者从三方面阐述京族调式的类别，一种是"五音不全"古乐调的存在，另一种是以五度相生产生的"宫徵商羽"调式，最后一种京族民歌中同主音扩张、同音列扩张、不同主音不同音列扩张三种频繁多变的扩张调式。在表述京族民

歌调式过程中,作者采用对比、分析京族民歌谱例的方法得出以上结论。

1988 年何洪的《独弦琴与京族民歌关系考》(《艺术探索》) 文论中,作者以同一地区不同音乐形态的区域性和共容性为依据,在内容上就两者悠缓的表演速度,一长一短的节奏节拍规律,静中有动的节律特征,以及乐曲上密下疏的音程排列关系,独弦琴泛音与倚音的使用的旋法音调,阐述对京族民歌与独弦琴的认识。

2. 中越关系友好化期间

自 1991 年中越两国关系正常化以来,中越合作关系日益紧密,边境贸易合作成果显著,进一步吸引了众多学者以新的角度研究京族的音乐文化。

1992 年覃乃军的《京族民歌的哼鸣与正规唱法的关系》(《中国音乐》) 文论中,作者以歌谱为例结合京族的生活习性及语言特征推断出京族民歌的哼鸣审美习惯,继而通过分析大小哼鸣种类以及不同地区哼鸣方式的差异性,引出京族哼鸣练习的准确性以及对京族音乐发展的重要性。

1993 年邓如金的《京族民歌的艺术特色》文论中,作者从京族民间故事和宗教信仰层面入手,以京族民歌经文为例,阐述出京族民歌中连环相扣的押韵技法,并进一步对京族民歌节奏、旋法、调式进行分析,其旋法中增添了对和弦的分解以及四、五度和声的运用。

1997 年沈嘉的《京族民歌的演唱特色》(《中央民族大学学报》) 文论中,作者从京族民歌演唱前装扮、独弦琴泛音产生的音韵感以及广东粤剧对京族民歌产生的影响等三个方面,论述出京族民歌情景交融阳柔之气的原因。

此外,部分学者专注于对京族音乐歌谱的搜集,以京族民歌、独弦琴完整的记谱形式发表文论。例: 覃乃军 1997 年整理的《京岛夜歌》;谢一龙

1999 年整理的《京家的歌谣》。此外,经过京族局内人士长时间整理编辑,苏维光 1988 年编纂的《京族民歌选》(广西民族出版社),吴家齐在 2000 年出版《京族白话情歌对唱》(陕西旅游出版社)一书,对京族传统音乐的搜集、整理工作,做出了功不可没的贡献。他们作为京族传统音乐的有效知情人和文化持有者,为今后学者们着手于京族传统音乐研究提供了可靠的第一手资料。

3. "十一五"计划实施至今

步入新纪元时期,国家扶持人口较少民族的"十一五"发展规划、"广西北部湾经济区发展规划"以及东盟自由贸易圈的正式成立,促进了京、越两族局内文化人士之间的搜集研究,大量怀揣新视角的民族音乐学者踏上探寻京族音乐文化的奥秘之旅,并呈现多元交融研究视角。

2009 年王涛在《京族民歌的音乐特征》(《西安音乐学院学报》)中强调京族民歌受京族地域文化因素的影响,从言体内容、曲式结构、节奏律动中形成其独特的风格,从而细致勾勒出京族民歌歌词中赋、比、兴表现手法的运用;级进、跳进、分解和弦诸多的旋律进行,单段体为主的曲式结构以及在京族独弦琴演奏效果影响下形成的长短不一。

同年,毛艳的《京族民歌研究》文论中,从京族概况,京族民歌起源、京族民歌类型、京族民歌唱腔特点等描述出京族民歌状况,其中在京族民歌类型中阐述出海歌、说唱、哈歌、婚假歌、情歌、儿歌等六个题材,将京族民歌划分得更为细致。

2014 年黄志豪的《论中国京族民歌中的即兴文化》文论中,作者将京族民歌分为劳动歌、情歌、摇篮歌、礼俗歌、仪式歌和叙事歌等几种类型,从京族民歌的学习与其即兴文化、民间仪式中京族民歌及其即兴文化、京族民歌海洋韵味的即兴特征三个方面阐述出京族民歌受京族语言语调、

民歌节奏节拍、民歌伴奏乐器、海洋文化等多方因素影响产生的即兴文化。

（三）田野调查

自课题确定研究方向以来,笔者在导师及相关老师的帮助下,先后多次进行资料搜集及实地田野采录工作,其中田野采集成果较有成效的有四次,资料整集主要源于图书馆、中国知网等资料库。

一是 2013 年 3 月,笔者跟随班集体前往京族沥尾,对字喃研究者苏维芳老师(男,七十四岁)、独弦琴传承者苏春发老师(男,六十一岁)进行人物专访,对京族博物馆进行考察研究,并于哈亭观赏了由哈妹、哈哥集体表演的歌舞,初步认知了京族的音乐文化。

二是 2014 年 6 月,正值沥尾京族特色的民族节日哈节举办之时,笔者只身前往京族沥尾,有幸随从中国音乐学院赵塔里木教授进行田野采录工作,其间不仅对京族哈节采集了较为丰富的图文资料,还随同乘坐海船,观赏了苏海珍(女,四十三岁)、阮美霞(女,二十一岁)等京族艺人的表演,进一步加深了对京族音乐文化的认知。

三是 2015 年 4 月,笔者结合前期搜集影像及图文资料的情况,有待对京族音乐文化进行细致化补充,再次前往京族沥尾进一步对苏维芳、苏春发老师进行采访,此次采访获得较多的口述材料及未出版的文献汇编,例如《京族喃字大辞典》《京族传统民歌(一)(二)(三)(四)篇》《京族百年实录》等文著,在了解京族音乐文化层面受益匪浅。

四是 2016 年 3 月,课题成果素材集锦关键阶段,本次采风笔者较为全面地对京族音乐文化进一步采集梳理,内容涉及人物专访、民歌素材采集、实物取证等,其中,人物专访层面进一步与苏维芳老师进行交流,谈及跨境

音乐相关事宜,了解京族音乐动态前沿;涉足京族初级中学,对施维铭主任进行采访,了解学校关注京族音乐文化现状;在素材采录方面,笔者于哈亭分别对京族黄玉英(女,六十四岁)、武瑞珍(女,七十五岁)、苏权成(男,七十八岁)、宫进兴(男,七十岁)进行了采录工作,采集到哈歌、渔歌、情歌等一手资料素材;在实物取证上,笔者主要围绕京族博物馆展开调查,采集到喃字、民歌、乐器等相关素材。

一　京族民歌概述

民歌作为一种人民群众的民间创作成果,一种文化传承的载体,在历史长河中,其与民族的血液相凝结,与灵魂相依靠,融汇成民族的优秀代表作品,并将民族的风采容貌描绘于世间,是一项宝贵的文化遗产。在京族聚集地,京族人民世世代代在此繁衍生息,孕育出大量的优秀文化传统,其中便包含极为丰富的民歌。京族的民歌源于生活,创于实践,内容涵盖万千,神话故事、历史传说、民俗民风、宗教信仰,以及通过民歌传递道德思想,表达思想情感,总结社会经验等内容都囊括于其民歌体系之中,繁多的民歌体裁呈现出重要的社会功效,节日庆典、婚丧嫁娶、生活习作渗透到民歌之中,造就了早期京族无人不会歌、无事不唱歌的生活状态。长期以来,素有"歌海"之称的京族,人民常以歌传递诉求,表达深意,依托京族人民的聪明才智,造就了大量具有浓郁艺术感染力的民歌。纵览当下京族民歌的现状,其所具有的历史源流、人文背景、孕育环境等因素,与其形成丰富多彩的资源有着重要的关联。

（一）歌史

追溯历史,据史料记载,京族先祖早期跟踪鱼群来到三岛,见此处鱼虾丰饶,风景秀美,水深港阔,便在此安居乐业,前接后继十几代,在这过程中,民歌也相伴而来。据《京族字喃传统民歌集》(京族字喃研究中心内部资料)记载,经过京族人民十几代的创编,目前已收录有两千四百五十多首传统民歌,歌调达三十余种。大量的民歌素材徜徉于京族生活之中,其歌名繁多,体裁多样,内容丰富,据文著记叙,《京族民歌选》中按民歌内容将其分为礼俗歌、叙事歌、儿歌等九类,《京族白话情歌对唱》中又将京族情歌细分为初逢歌、恋情歌、争辩歌、诉难歌等十五类。社会环境孕育文化姿态,京族优秀的音乐文化植根于其社会环境,探究京族民歌历史概貌,是了解京族音乐文化的重要途径。

1. 跨境迁徙

京族作为中、越两国的同源民族,据史料纪实,在沥尾哈亭旧祭文中提及"洪顺三年,冠在涂山,飘落福安,安居此地",讲述在我国明朝武宗正德年间(约 1511 年),京族从越南涂山迁徙至京族三岛地区,距今已有五百余年,另在《京族文化艺术》文著中,京族老人的口述史,也阐述了沥尾、巫头、山心的京族是由越南涂山、宜安等地陆续迁来的依据。民歌源于生活,产生于劳动,自京族迁徙至京族三岛,与之相伴的民歌便在此得以发展。京族最早的传统民歌为史歌,目前记载最为详实的有《京族史歌》《巫头史歌》《沥尾史歌》等,在众多史歌中都阐述了京族跨境来历,歌颂了京族苏、武、阮等十二个姓氏在京族三岛辛勤开垦、建立家园的史貌事迹;例如《巫头史歌》中提及,先祖们认为此地胜过家乡,决定饮血为盟,从此扎根于此,在日

后劳作中,全村男女齐声歌起"祖先祖籍是涂山,追鱼群到白龙湾,随着海水涨潮去,竹舟入至米山岛",又如《山心史歌》中表述,"祖先居住涂山,捕鱼来到山心岛,后觉此处理想地,决定家乡迁于此"。京族史歌的表述体现出我国京族在跨境迁徙的歌态。

2. 融合发展

活态的音乐文化,并非一成不变,而是在时代气息的影响下融合发展。纵观京族民歌的发展现状,不难发现,各岛在继承传统文化的同时,也在不断地汲取、发展、变化。京族民歌的融合发展主要体现在两个方面,其一,在手法上,出现以京族民歌新传的方式。古时的京族民歌手从各种民歌中进行筛选,将不同的民歌体裁归类划分,呈现出"风情新传、花情新传、花蝶新传"三种类型,其中"风情新传"主要将有关风情的民歌选编在一起,"花情新传"将民间歌曲中以花为表现的歌集录在一起,"花蝶新传"把京族民歌中描述蝴蝶双双起舞表现忠贞爱情的歌汇集在一起,体现出京族人民在融合发展过程中对其民间音乐的重视。其二,中华人民共和国成立以后,京族在新民歌创编上融入歌唱新中国、感念新生活、歌唱新时代等内容,如《京家怀念毛主席》《党的恩情深似海》《共产党的恩情唱不完》等,体现京族民间歌曲融入新元素的发展现状。京族各类民歌的整理,是京族人民在认知过程中对京族民歌融合发展的窗口,有利于其音乐文化的留传与发展。悠扬的京族民歌,在历史发展进程中与生活相伴,同思想相容,无论以跨境迁徙为积淀还是以发展交融为汲取,其所呈现的都是京族歌史的真实映照。

(二) 歌种

在京族传统音乐文化宝库中,京族的文化习俗根植于其音乐本体、音

乐实践、身体行为、社会因素等诸多方面,成为人们了解京族文化的重要途径。浩如烟海的京族民歌,按其功用性特征,有渔歌、哈歌、情歌、劳动歌等类型,不同类型的民歌透显不同的内容,对其代表民歌类型的研究,有助于读者更细致地了解京族音乐文化。

1. 哈歌

哈歌,京族民间音乐歌种之一,又称唱哈[①],在京族局内人士来看,即哈节中唱的歌。哈歌形式较为规范,内容涵盖万千,有固定的词与调,并通过歌书予以记载,题材较为严肃,主要包括歌颂神圣、先祖丰功伟绩的史歌、敬神歌,表演须有既定的场所,表演形式通常由三至七名身着民族服饰的哈妹,手持竹片边敲边唱,每次持续时间约十五分钟。过程中哈妹言雅举止,用词讲究,注重押韵,唱哈的内容较为贴合实际,并流传至今,拥有较为丰富的历史文化内涵,例如京族史歌《京族统领苏光清》,京族人民为感激苏光清组织京民抗击侵略,而尊奉其为民族英雄,时至今日,他一直被传扬歌颂;"敬神歌"在哈节各项仪式中尤为重要,敬神歌的歌谱又称为祝词,内容主要歌颂神灵的恩德,请求赐福消灾,保佑全村安平,物产丰美,来表达对神灵及祖先的敬奉之心,也充满了对未来美好生活的寄托之情,例如哈节祝词《人人来拜神》《美景显现全村庄》等。

2. 叙事歌

如同说唱般的京族叙事歌,以叙述历史故事为题材,受京族语言腔调的影响,其歌唱的形式较为自由化,节奏具有独特的韵律特征,唱腔具有特

① "唱哈"是京族人民的口述叫法,在局内人士看来,京族唱哈与民歌为不同的歌种,哈歌特指在哈亭歌唱的歌种,例如:祭祀歌、史歌,其余的则为京族民歌。

色的固定模式。叙事歌的词体结构通常为"上六下八"结构,结束处多含有拖腔衬词,形成较为自由的结构模式。如《中国民间歌曲集成·广西卷》提及的《京族四季歌》,引子以"九月、十月"开始,呈现出民歌最基本的格式,接着移入"正月、二月",新素材的增添,使音乐性格变得活泼起来,打破了原先"上六下八"的基本格式,直到最后唱至"八月"才回归原先的基本格式,体现了京族叙事歌在相对规整结构中自由发展的风貌。此外还包含《燕儿捎信》《送郎打老番》《桑树柠檬好处多》等叙事歌。

3. 风俗歌

在京族,内容与民风民俗相对应的民歌统称为风俗歌。京族风俗歌多以婚俗歌为主,内容主要预祝婚礼圆满成功,男女双方相亲相爱,白头偕老,和睦共处。婚俗歌曲以小调为题材,风格幽默和谐,感情真挚,在结婚之时,男女双方邀请歌手对歌助兴,营造氛围,代表作品有《婚嫁歌》《哭嫁歌》《送新娘》等。

(三) 歌俗

歌俗,即关于歌的活动习俗,其通常以载体或传承场域的身份,与音乐文化相互交融,共同发展。富有浓郁海洋文化气息的京族,特色的歌俗活动是推动其音乐文化交流与发展的重要途径。本节通过对京族特色的民族节日——哈节,重要的交流场所——歌堂,以及中越京族民间艺人的交流活动展开介绍。

1. 民族节日——哈节

哈节,又名"唱哈节",是我国京族最为重要的民族节日。在我国京族

地区,哈节举办的时间不相统一,沥尾岛通常于每年农历的六月九日举行,红坎、谭吉地区通常于每年农历的二月二十七日开展,哈节自 1985 年开展以来,已与京族相伴有三十个年头。哈节作为京族集祭祀与文娱于一体的节日,由祀神、祭祖、文娱、乡饮四个主要环节组成,每个环节中都有既定的唱哈词,内容多以"敬神祖、庆丰收、求平安、传文化"为主,体现了京族人民在宗教信仰、社会生活、文化艺术等方面的内涵。

2. 歌会场所——歌堂

歌堂,是京族习唱其民歌的场所,在沥尾京族,歌堂与哈亭隔桥相望,是京族歌会的表演场所。按其功能效用的体现,同为京族音乐文化传播载体的歌堂有别于哈亭,民歌手在歌堂中自由的演唱曲目,无既定的限制。就京族歌堂而言,在局外人看来,歌会脱离了"田野式"原生态场所,其功能性质有别于歌圩,但在京族局内人来看,其功效同"歌圩"如出一辙,都是集聚对歌的民间集体活动,并称之为"歌圩"。京族歌圩通常于每月逢十之日于哈亭内举行,常为一天,如恰逢节日之时,对歌活动则持续两三天,此时,爱好唱歌的人欢聚歌堂,以歌传情,用歌会友,歌颂生活,传唱未来。此外,尤为值得一提的是,越南歌手于每月的 30 号会参与到歌圩交流之中,传唱属于他们的民歌。

3. 跨境交流——歌节

京族作为中、越同源民族,两者在文化习俗、宗教信仰、社会文化上都有一定的共性之处。据苏维芳老师口述:"哈节"作为两地重要的民族节日,早在中越关系"破冰"之前,中越两国间的民歌手便保持着密切的交流。在早期,我国京族无特定的唱哈歌手,每逢哈节,越南万柱的哈哥哈妹前来交流,自 1991 年中越关系友好化以来,中越间的交往日益密切,据统计,自

2002 年至今,约有一百多个"越南歌手团"前来沥尾交流。此外,2014 年我国沥尾与越南长尾友谊村的共建,使中越间跨境交流更为密切,为中越京族的音乐文化交流搭建了友谊的桥梁。

（四）歌者

音乐文化作为一种活态的、无形的非物质文化遗产,它的创作、发展、留传过程依托于传承人的思想与行为,其中,肩负传承任务的民间歌手,对其音乐文化的传承及再创造具有重要的实际意义。在京族,歌生民唱,民颂歌传,丰硕的音乐文化成果同广大的民间歌手互为交融,在本节中,笔者以传统与现代歌手为视角,通过个例举证,进而解读不同歌者的事迹。

1. 传统歌手

阮成珍,女,1938 年出生京族山心岛,自幼爱歌的她拥有优美的歌喉和习唱的天赋,十三岁便踊跃地参与到村业余文艺队进行演出,十五岁作为京族代表前往北京参与国庆观礼,二十二岁入职县文工团,成为专业的歌舞演员,次年又成为中国音乐家协会广东分会会员,四十一岁入选中国文艺家协会广西分会会员。在同民歌相伴的道路上,毕生整理了《采茶摸螺歌》《拜堂》《定情》等多首优秀作品,在省级等各类期刊发表七十余篇文论,其中《十爱》《十思》《等到什么时候》等作品分别收录到《京族简史》《中国少数民族文学作品选》文著中。

黄成金,女,1911 年出生于越南广宁市,十二岁时跟从其父亲学习"唱哈",1928 年先后两次前往我国京族三岛进行教歌、赛歌,并于 1948 前往沥尾岛交流时定居于此,是传承京族民歌的跨境歌者,教习了《京汉结义歌》《京家乖女儿》《千思念》等众多传统的优秀民歌作品,其中歌舞作品《天灯

舞》《花棍舞》在 1957 年荣获湛江地区文艺汇演优秀奖,并在第一届广东少数民族业余文艺晚会中获得好评,对传扬京族民歌做出了重要贡献。

2. 现代歌手

苏海珍,女,1973 年生于京族沥尾,拥有着京族血脉的她,自幼对京族民歌情有独钟。伴随着社会经济的发展,音乐文化的内容及传播形式逐渐变迁,歌者苏海珍抓住机会,积极参与活动,对外推广京族优秀的音乐文化。自 1992 年 7 月参与中央电视台、广西电视台民族节目《京岛,我的家》的拍摄录制,其先后参加第二届少数民族文艺汇演、中华少数民族技艺展演赴台湾文化交流活动、中央电视台《民族欢歌》春节特别节目等活动,参与第九届孔雀杯少数民族声乐大赛、南宁国际民歌艺术节民间歌手邀请赛、全国少数民族曲艺等比赛项目,在国内外的相关平台上推动了京族音乐文化的蓬勃发展,对传承京族非物质文化遗产做出了重要贡献。

概而言之,京族民歌作为我国丰富文化宝库中的瑰宝,通过歌史的溯源与探知,理清了其源流概貌的发展脉络;歌种的举例与阐述,呈现出其留传发展的活态现状;歌俗的描绘与解析,抒发了其传承场域的社会效用;歌者的颂赞与传扬,勾勒出其社会语境的存世画面。四个层面的概述,对京族民歌进行了较为系统化的梳理,在加深对京族民歌认识的同时,进一步强调了音乐本体与文化互为关联的重要性。

二 音乐形态分析

民歌作为京族口传心授、经久流传的民族文化内核,在历史发展过程

中,无论是历久弥新的固守传承,还是与时俱进的交融创新,其所呈现的都是京族人民所寄托的民族信仰和情感表达。民族音乐形态学是研究民族音乐的外部形态、内部构造以及其变化运动规律的学科①,以民歌为主体对象,其研究范围不仅囊括调式调性、节奏节拍、词韵腔调等基本属性的解析,还包含对其文化内涵的外化延伸,即孕育音乐形态的历史变容过程、规范音乐形态的社会维系制度、影响音乐形态的文化交融态势、造就音乐形态的个人创作观念等关联语境的探索认知,是研究民族音乐重要的学科方法。笔者在资料整理及实地田野调查中发现,京族拥有极为丰富的民歌素材,纵览研究其成果及留传素材,均较为鲜少。在研究成果层面,笔者搜集到的八十余篇有关京族音乐文化的文论中,仅十余篇提及音乐形态学的相关研究视角。

在《浅析京族音乐的结构和特点》文论中,作者庞权国分别对劳动歌曲《采茶摸螺歌》、爱情歌曲《唱十爱》、说唱歌曲《跑马打老番》等民歌进行了形态分析;在《过桥风吹》文论中,作者张小梅以中越京族民歌《过桥风吹》为分析对象,通过歌词内涵、调式音列、节奏节拍等形态因素的对比,阐述出两者间的共性与个性;在《京族音乐调式论》文论中,作者杨秀昭以不同民歌曲谱的典型片段为例,分析出京族民歌中五音不全曲调的存在。此外,还有部分综合研究类文论中应用音乐形态方法的文论,例如在《京族民歌的生态研究》文论中,作者魏素娟从京族民歌的题材、结构、曲调等方面论证了京族民歌的自然生态情况。在田野调查层面,民歌记谱是困扰京族音乐文化留传的难题,据京族民歌手——黄玉英老师(京族民歌传承人之一)、京族音乐文化传承保护者——苏维芳老师(京族字喃研究中心主任)口述得知,受音乐专业知识限制,京族民歌多以字谱的形式记载,音谱记载

① 总结于文著《中国民族音乐形态学》(刘正维著,重庆:西南师范大学出版社,2007 年)。

较为匮乏,在2450余首民歌中①,目前已成音谱的民歌屈指可数,其中包括
《中国民间歌曲集成·广西卷》(人民音乐出版社,1991年)中收录《送新
娘》《引螺穿线好主张》《京汉结义歌》等十九首作品,由钦州学院学者记谱
的《京族摇篮曲》《太阳京岛》《京族三岛》等九首作品,共计二十八首记谱
作品。可见,在当下音乐文化保护与传承的态势中,京族民歌记谱留传的
重要性所在。在此,笔者于2016年3月只身前往广西东兴市氵尾岛探寻京
族的民歌素材,在苏维芳老师的引荐下,有幸结识宫进兴、苏权成、武瑞珍
等四位老歌手,并采录到一手资料《打渔归来》《美好生活全靠党》《京岛是
我的故乡》等七首民歌素材,后经笔者整理归纳并予以听音记谱,填补了以
上部分民歌尚无音谱的空白。在本章节中,笔者将《打渔归来》《美好生活
全靠党》同京族经典民歌互为关联,运用音乐形态分析方法论,通过对殷实
素材的分析,进而阐述出京族民歌形态特征。

(一)词体阐述

词体,即歌词形体,一种描述歌词形态的方法。歌词作为民歌的重要
组成部分,在由人民集体创作、广为流传的漫长过程中,其内容的呈现,是
民歌灵魂与真谛的凸显、情感与智慧的寄托,是人民社会生活与风俗信仰
最直接的反应。受地理环境、劳动生活、语言色彩等因素的影响,京族民歌
风格独特,歌词程式较为复杂,多以六言、七言、八言为多,通常采用赋、比、
兴的表现手法,词句结构多以上下句呼应式呈现,词句间多以歌词的连环
押韵为衔接,通常为句尾歌词押韵。如京族民间歌曲《美好生活全靠党》的
歌词为:"美好生活全靠党,盛举寄神哈亭会;远近亲人齐聚回,全村参与传

① 摘录于《京族文化艺术》文著(京族喃字研究中心内部资料)。

统节;督促少年读书勤,才修品优接班人。"①

(二) 表现手法

在京族民歌创作中,表现手法的巧妙应用是增添民歌美感的重要方法,为其优秀的民歌文化作了积淀。例如在《中国民间歌曲集成·广西卷》中收录的民歌《共产党的恩情唱不完》,创编时间相对较早,其内容"昔日黄沙漫天,如今遍岛春水潺潺,船载千座银岭,车拖万座闪闪金山,三岛鱼米丰收,京家儿女饮水思源,独弦琴世代弹,共产党恩情唱不完"的呈现,主要应用赋、比等表现手法。赋,有排比之意,在应用中通常将相关联的事物景象按照一定的顺序组合起来,以此来强调语境,在该民歌中,"黄沙、春水、银岭、金山"的采用,渲染了京族当下的繁荣景象;比,即类比,其不同于比喻,通常借物抒情,民歌中"鱼米丰收、饮水思源"的呈现,更为具体地体现出京族人民在党领导下的成效。又如民间歌曲《京家怀念毛主席》,其歌词内容为"月光照椰林,秋风阵阵吹动我的心,京家弹起独弦琴,深情怀念引路人",第一句便应用了"赋"的表现手法,"月光、椰林、秋风"同心情相镌刻,体现了作者借物抒情的心境。而在《美好生活全靠党》这首以赞党喻物的民歌中,其表现方法较为丰富,表述更接近直白,口语化,形象化。此民歌主要应用赋、托物言志、双关等表现手法。在该民歌中,赋所体现的为铺陈直叙之意,较为直接地呈述歌词的内涵之意,如歌词"盛举祭神哈亭会,远近亲人齐聚回",陈述了以哈亭为场域的哈节开展,是需要全族人民共同参与,盛装举办的民族节日,这不仅表达了哈节举办的重要性,也体现

① 《美好生活全靠党》于 2002 年由杜玉光庆贺哈节所编唱,此歌为京族民歌中新创编的哈歌种类,内容以歌颂党的号召,赞赏京族人民的拥护,庆贺京族地区经济发展、生活改善的容貌,通常哈节之时由哈妹演唱,人数无限定。

了京族人民直率、纯真的性格特点。托物言志,一种借助某种具体的事件来寄托所表达寓意的表现手法,在该民歌中应用得较为明显。歌词中以赞党为中心,其间通过民俗活动、生活水平的陈述,体现了京民对未来美好的憧憬。此外,歌词尾句"忽忘出外工作人,个个升迁本事真;督促少年读书勤,才修品优接班人"以对外京民的嘱托形成结束语,较为明显地体现了托物(党)言志的表现手法。双关,一种阐述语句表意与深意的表现手法,如该民歌第五句中的"叙"字,既表达了当时京人齐聚欢乐的场景,又赞扬了党的高尚气节,又如第六句中的"长"字,既讲述了京族悠长的历史,又体现了京族在未来长远发展的夙求。

(三)旋律解析

旋律作为民歌内容的重要组成部分,无论就节奏节拍的时间因素、调式调性的音高因素,还是曲式结构的基本形态,都是民歌色彩的凸显部分。特色的京族民歌,旋律发展通常以主干音为中心,呈现四度以内的级进发展,相对舒缓的旋律主体,使京族民歌具有委婉、华丽的色彩。在本小节中,笔者以《打渔归来》为主要分析对象,通过《灯舞歌》《采茶摸螺歌》《出海歌》等相关联民歌的解析,阐述出京族民歌音乐形态的概貌。

《打渔归来》是一首变换拍子的民族五声 A 徵调式的一段体民歌。作为京族的传统海歌,其内容主要描绘渔民捕鱼劳作、满载而归的场景。早期多由渔民海上劳作时男女对唱,使应和的节奏同划桨频率相协调,提高劳作效率,增添生活乐趣。进入二十世纪,受经济发展的推动,生活水平的提高,捕鱼劳作的京族人民日趋减少,此歌逐渐向生活娱乐及舞台演艺转变,形成相对自由的演唱方式。

1. 旋律技法

京族民歌的旋律发展较有特色，通常采用五度以内的音程级进，较多使用二度不完全协和音程，使之与协和音程形成对比，突出色彩，此外，装饰音及连音线的应用，丰富了京族民歌较为华丽的旋律线条，更加形象地表述出民歌所表达的意境。

《灯舞歌》是京族传统哈节中所表演的民歌，在表演过程中，由哈妹头顶油灯，边歌边舞，展现出歌舞相容的景象。纵览此民歌的旋律发展，在 g-g¹ 纯八度音域中，如何与活泼的舞蹈相结合，笔者发现，在基于较为平缓的旋律走向中，常位于小节衔接处的纯五度音程起到了关键作用，例如在第五、六小节出现的五度音程 ，在平缓的级进中显得在格外突出。此外，旋律中较长音值波音修饰的使用 也为此首民歌注入了活力。

民歌《送新娘》属于婚俗歌的一种，其旋律优美华丽，动听悦耳，在旋律技法上较有特色。作为一种愉快欢悦的民歌，其乐音构成同样寓存于纯八度之间，如何在此音域中体现其特色，笔者发现其四度以上的音程构较为密集，除较长的拖腔小节外，几乎每个小节都含有四度以上音程 ，使之与小音程形成对比，制造动机。值得注意的是，在第7—8小节衔接处出现少见的七度音程 ，将民歌推向高潮，

民歌《打渔归来》作为京族传统的海歌，其应用于劳动，与京民传统的捕鱼劳作相结合，具有浓郁的海上风情。在纯八度音域中，小音程同四、五度音程的协调搭配，如同船桨"一推一合"力度的呈现，体现了其劳作的功能效用。为了更直观体现本首民歌的旋律走向及进行特点，笔者统计了其不同音程的出现次数及音程性质，列表如下：

音程名称	出现次数	性质
纯一度	34	极完全协和音程
小二度	0	不协和音程
大二度	64	不协和音程
小三度	32	不完全协和音程
大三度	1	不完全协和音程
纯四度	10	完全协和音程
纯五度	8	完全协和音程
纯六度及以上	0	不完全协和音程
合计	149	极完全协和音程：34 完全协和音程：18 不完全协和音程：33 不协和音程：64

如表所列,在该民歌旋律发展级进中均为五度以内的音程关系,其中以二、三度的小音程居多,在音程性质上协和音程占居多数,体现出该民歌较为舒缓的旋律走向,不完全协和音程的出现与其形成对比,为其增添了一份活泼的色彩,无不协和音程出现。此外,民歌旋律中亦修饰记号出现,例如第2—3小节 ♪♪♪♪。可见此民歌在旋律技法上继承了传统京族民歌的典型因素,显现出旧因素传播的文化变迁态势。

2. 调式调性

京族民歌曲调多以民族五声宫、徵、羽调式为主。不同调式渲染出不同的色彩,强调不同的功能。宫、徵调式的特征较为嘹亮、宽阔,在京族民歌中,通常应用于渔歌、海歌等劳动歌曲,羽调式较为柔和、委婉,在情歌、

叙事歌最为常见。此外,为数较少的商调式民歌在京族也有显现,并呈现出其小调的风格色彩。

　　《采茶摸螺歌》是一首京族的传统海歌,其内容描绘了京族妇女上山下海劳作的场景,歌唱的风格较为嘹亮、豪放。在音谱中,唯一的大三度音程 bB—D 的出现,使其定性为 bB 宫系统音调,曲调围绕 $g-a^{1}-c^{1}-d^{1}-e^{1}$ 骨干音列的发展,最后结束于 F 音,形成民族五声 F 徵调式。在此曲谱中,通篇围绕 主题动机发展,在其调式的衬托下,其所呈现的先扬后抑效果,恰与京族人民劳作相符合。

　　《友爱盛情歌》是一首赞扬京族人民美好爱情的民歌,其表达的色彩较为抒情、委婉,常在男女对歌谈婚论嫁之时演唱。整片曲谱中以属音 g^{1} 引入,大三度宫、角两音的出现确定其为 C 宫调式,尾音以 d^{1} 结束,形成 D 商民族五声调式,使其具备小调的气息。

　　在《打渔归来》中,音谱中 $d-^{\#}f$ 大三度音程的出现,确定该民歌为 D 宫系统调式,按旋律音高的呈现,乐音以高音 e^{2} 引入,整篇围绕 $a-c^{1}-d^{1}-e^{1}-g^{1}$ 骨干音列发展,最后结束于主音 a^{1},形成 A 徵民族五声调式。在调式调性中,该民歌徵调式的应用,附之多次强调 bB 宫音,凸显了该类民歌较为明朗的色彩,包含着京族海歌中的韵味特色。

3. 节奏节拍

　　不同的歌种具有不同的节拍节奏特性,在京族,其抒情类民歌节奏通常较为自由缓慢,多含有自由延长音符,类型以"Ｘ Ｘ　　ＸＸ　Ｘ—"为多,劳动类歌曲则较为活泼,突出重音,较具有律动性,节奏类型多以"Ｘ Ｘ　Ｘ·Ｘ　Ｘ Ｘ Ｘ ＸＸＸＸ"为主,在节拍方面,其规整节拍以 4/4、2/4 居多,此外还含有部分变换拍子。

2/4拍的《出海歌》(附件7)属于京族海歌的一种,其节奏类型相对较为简单,多为"X X X ∣ X X"为主,复杂的节奏型仅在第一小节"X X X X X"和第五小节"XXXX XXXX"出现,此外民歌尾端衬词"叮当叮"的出现,在结尾处形成强拍 g^1 的自由延长,进一步凸显出此民歌较为舒缓的律动性特点。就"海歌"歌种而言,其多为劳作中应用,节奏通常较为复杂,而在《出海歌》中,其节奏类型却较为舒缓,其内容描绘了出海前的美好希望,并未涉及劳作,由此节奏节拍较为规整。

委婉缠绵、注重押韵的京族情歌——《送妹回故乡》(附件8),是一首变换拍子拍的民歌,其包含2/4、3/4、4/4三种节拍,节拍的转换体现了歌唱者情绪的变化,演唱时通常使用鼻音。在十一个小节旋律中,各拍子分别占的小节数位六小节、三小节、二小节。此外,在节奏型上,出现了较为密集的节奏型 ♫♫♫♫,此节奏性或与演唱者鼻音的使用有关联,同时,根据节拍节奏的布局,也体现了主人公恋恋不舍的场景。

在民歌《打渔归来》中,切分节奏"X X X, X X X"共计出现十一次,附点节奏"X · X, X · X"出现五次,两类节奏多于强拍位置上出现,起着巩固、强化的作用,"X X XXXX"多于弱拍出现,起着衔接、收拢的作用,在变换节拍中,节奏型在不同的强弱力度布局下规范在一起,如同渔民划桨一般,较具有律动感,体现出京民出海捕鱼的劳作气息。

4. 曲式结构

京族民歌的曲式结构多为一段体、二段体,受所呈现内容的影响,其曲式结构分为规整和自由结构,自由结构通常在属音终止前发展主题素材,形成非方整性的曲式结构,而规整结构对音乐素材较为注重,并形成一定的布局模式。

在民歌《打渔归来》中,其曲式结构为非方整性一段体民歌,其由两个

乐句加尾声组成,第一个乐句由 1—6 小节组成,强调了 [乐谱] 的主题动机,第二乐句由 7—12 小节组成,开始以 [乐谱] 引入,沿用了第一乐句的素材,使两个乐句形成完美衔接,加深对主题动机的延伸陈述,尾声由 13—23 小节组成,内容亦为主题素材发展而成,但节奏的变更、长时值音符及自由延音记号的出现,增添了尾声的色彩。

《西贝歌》是京族海歌的一种,相关学者在对其研究过程中提及,六个乐句中,各乐句间具有重要关联性,其中上海音乐学院沙汉昆教授在研究过程中指出,其一至四句符合起、承、转、合的四句体结构,第五句是号角音调的插句,第六句是第三句的变化重复。可见在这非方整性的六句体结构中,其曲式结构的形成概貌。

《植树歌》作为京族的劳动歌,其曲式结构为非方整性的一段体民歌,在十二小节旋律中,包含歌六小节的两个乐句,依据《中国民间歌曲集成 · 广西卷》记载的谱例,笔者发现在其 F 宫调式中,第一乐段由上主音 a^1 引入,结束于下主音 d^1,第二乐句由下主音 e^1 引入,结束于上主音 a^1,形成终止,如记谱正确,则此曲式结构突破常规,成为京族民歌中独特的民歌范式。

(四) 词曲同步

江明惇在《汉族民歌概论》一书中提到:"民歌同所有的艺术一样,是内容与形式的统一体,内容必须通过形式才得以体现,没有形式也就没有内容。"[1]的确,追根溯源,民族的语言腔调与其民歌的旋律形态有着千丝万缕的联系,二者源于生活,起于创造,同具有交流、传递信息等功能效用,在发

① 江明惇:《汉族民歌概论》,上海:上海音乐出版社,1982 年,第 263 页。

展过程中,语言腔调早已渗透到旋律技法之中,并形成一定的范式特征,成为民族特色的审美风格。京族民歌《美好生活全靠党》与《打渔归来》,在4/4规整节拍中,二者通篇沿用七言歌词,在词曲进行过程中,其歌词的内容、韵律同旋律线条的构成要素相统一,透露出京族人民安逸的生活节奏,坦率淳朴、善良委婉、热情好客的民风性格;徵调式与歌词含义的相互搭配,呈现出较为光亮、明润的色泽效果,体现出京族人民欣欣向荣的精神风貌;旋律技法中小音程的协和级进,四、五度纯音程时而融入,显现出京族人民平率的性格中蕴藏着一丝激昂的情绪。一部优秀的民歌作品,其旋律同歌词必须相辅相成,互为统一。如同众多民间歌曲,悠扬的京族民歌在词曲结合方面,呈现出主题相统、情绪相和、结构相搭的效果。

随着时代的发展,在多元文化的交集过程中,通过音乐形态分析认知音乐文化,实属重要。就音乐文化而言,形态分析是探究其构成元素的有效方法。在本章节中,依托对音乐本体的形态分析,一方面通过对其听音记谱,弥补了有词无谱的空白,便于其留传与研究;另一方面通过各类民歌的研究,以音乐形态分析为方法,从歌词内涵、旋律解析、词曲同步三个层面对其进行探究,阐明了其构成要素的布局方式,进一步解析推动其发展的内核动力。

三　跨境音乐传播

在音乐传播的过程中,受自然环境、社会环境、人为观念等诸多因素的影响,音乐作品被赋予一种动态的传播态势,具备审美认知、文化传承、生活素描、情感交流等多样性的社会功能,并在长期的交流过程中,受外界因素的影响,而呈现出不同的传播方式及思想内涵。中越两国的京族作为同

源民族,在历史发展长河中,逐渐形成人缘相近、文化交融、地域相连、商业相通的优势条件。在中越边境多元化的社会语境中,特别是在国家政策与资金的支持下,广西东兴市沥尾京族与越南涂山京族友谊村的共建得到推动,中越京族之间的民间往来日益密切,并集中体现出跨境音乐文化传播的效用。立足当下社会语境,从音乐传播学的视域出发,可见京族音乐文化在跨境传播中的动态特征,形成了独特的活态传播内涵,并赋予跨境音乐传播模式构建的新视角。

（一）京族跨境音乐传播动态特征之显现：以《过桥风吹》为例

在跨境音乐传播信息传递的发展流程中,音乐本体受人为要求、社会规范、自身构建等多方面影响,在传播过程中,自身功能性特质的体现已较为清晰,如在跨境交流中,京族传播者把音乐信息传递给受传者,再经过受传者进行吸收、融合、反馈,过程中难免会融合人的主观性,经由常年累计、循环往复,间接影响音乐传播的内容与形式。立足动态性的传播过程,中越京族广为流传的代表民歌《过桥风吹》,在共时性与历时性的传播过程中,较为直观地描述出跨境音乐传播的动态特征。

1. 传播人的再述差异

在音乐传播过程中,音乐与人类社会之间广泛、密切的联系,使传播者、接收者、反馈者循序渐进的信息会被一种主观的、身处音乐本体之外的元素融合其中,这即为人的主观意识。当传播者身处较为优越的环境中时,则会融入喜悦、愉快元素情感;当传播者身处困苦的环境中,则会凸显出斗争、拼搏、向往美好的元素特征。由此,传递者与再传者都会迎合部分外界因素进而做出选择性的传播,久而久之,便可能诞生新的版本。以《过

桥风吹》为例,《过桥风吹》是一首描绘出年轻人热恋中的浪漫情景的民歌,早期诞生于越南北宁,在中越京族民间友好往来的促使下,逐渐成为两国京族广为流传的民歌。受传播者的钟爱,传唱者对原版进行不同程度的添花点缀,逐渐形成多个新版本,例如:由东兴文化馆编写,"哈妹组合"演唱的版本;由徐晓明编曲、杨倩填词,2010年在"梦幻北部湾"首演仪式上演出的版本;学农、牟丹作曲作词,周强演唱的版本等。可见,传播人主观意识"活性"的体现,对中越京族音乐文化的动态传播产生了重要影响。

2. 审美作用的主导体现

俄罗斯音乐学家鲍列夫认为:"审美功能是任何东西所不能代替的艺术特征,形成审美趣味、审美能力和人的审美需要,同时帮助人从价值上理解世界,同时唤起个人的创造精神和创造因素。"通过鲍列夫的观点,笔者认识到,音乐作品作为较为感性的产物,在陶冶情操、抒发情感、获得精神愉悦等层面有其独到之处,音乐传播经传播者传递给受众后所产生的审美需求,凸显出审美功能在音乐传播社会功能中的重要作用。以《过桥风吹》为分析对象,多个版本在中越两国的京族地区广泛流传,究其缘由,"歌美"起到至关重要的作用。笔者曾于2014年7月9日前往京族沥尾岛,对京族"哈节"①进行田野采风,期间有幸随同中国音乐学院赵塔里木老师拜访京族"哈妹"②,并现场聆听阮成珍老师演唱京族民歌《过桥风吹》。在欣赏过程中,《过桥风吹》优美动听的旋律,伴着阮成珍老师的唱腔润色,呈现尤为婉转抒情、动人心怀的风格,相信即使听者未曾了解《过桥风吹》,也会因其旋律中的独有音韵而感受到浪漫气息。由此可见,以"听"生美感,"统觉"

① 哈节,又名"唱哈节",所谓"哈"或"唱哈"即唱歌的意思,是京族的传统节日,在中国主要流行于广西壮族自治区东兴市沥尾、巫头、山心三岛。

② 特指在京族哈节中传唱"哈歌"的女性,年龄多以成年女性为主。

的效用使听觉升华为审美,歌的创作首先满足于人的听赏,继而延伸出审美价值主导下的传播效用。

3. 复合型传播功能的均衡体现

音乐作品作为涵盖多种社会功能的有机统一,在音乐传播过程中,审美功能固然重要,但并不等同于音乐作品的价值,它仅仅作为一种先决条件,对音乐传播的其他功能形成一种质的约束力,而音乐传播过程中所发挥的其他社会功能,例如文化教育、宗教信仰、品德习性等,都为音乐作品实现活态传播起到重要作用。结合中越京族音乐,音乐除了帮助人们认识社会、历史与人生,还能给人们提供多方面的知识,例如:情歌中对爱情的描绘,叙事歌对京族传说的阐述,哭嫁歌对京族民俗的叙述等,在越南北宁版本《过桥风吹》的歌词中,"相爱脱衫相送,回家父母询问起,撒谎过桥遇大风,不慎被风吹掉,相爱把戒指赠送,回家父母询问起,只好跟父母撒谎,过桥时不慎掉水中,相爱相互依偎,日益情深重,越来越情浓,相守不分离",体现出当时的民俗规约中对自由恋爱的限制,继而刻画出年轻人的心理特征,并显现出当地的文化风貌。在日新月异的现代社会中,跨境音乐传播有助于人们获取更多的外部信息,拓展眼界,同时也在世界文化的交流功能中发挥重要的作用。

(二) 中越两国京族跨境音乐的传播交融

音乐文化范畴如同社会生活一样,在漫长的传承积淀中,由于循环往复的传播过程,随着历史的变更,这种意识从接受、融合继而被继承、发展,这便形成一种民族的或地域的音乐文化发展概貌。跨境音乐文化传播亦如此,在跨境传播过程中,音乐传播的主体与对象之间具有双向的运动,具

体表现在主体能动性的传输及接收者对传递信息的概括、吸收以及音乐个性上的理解运用,这体现出主体与对象正向传播过程,但主体对象正向传播过程的同时又会受到传播对象的规定和制约。这具体表现在音乐传播受外界因素,即政治、经济、文化等多种因素的影响,传播媒介参与了社会现实的构建,其传播活动影响着跨境地域对民俗活动的认识。据历史考证,早在二十世纪初,越南歌手便主动前来京族"三岛"进行交流(黄成金,1928 年),1946 年始,中国京族歌手开始邀请越南京族歌手来访传授教习"哈歌"。1953 年,中国京族哈歌的学习已相对成熟(相似度极高)。1954 年至 1991 年,受政策影响,中越京族交往较少甚至中断(发展变化融入本民族元素),直至 1991 年中越关系友好化至今,两国京族之间一直保持着密切的交流。据苏维芳老师口述,越南京族非常支持中国开展的歌节等交流活动,而且越南京族每逢节庆之日,便主动相邀我国京族民间歌手切磋歌技,以歌互动,相互交流。由此,京族跨境音乐传播,在双向传播的过程中,基于同源性的根基,文化、语言、地理环境等因素的相近,促进了两者音乐文化交融性的发展。

艺术作为文化的一种表现形式,在传播发展过程中,其特征在一定程度上受文化属性而限定,如民歌创作中语言影响唱腔、民间习俗规范表演形式、社会观影响乐器的形制改良、审美需求增添演奏技法等,不同的文化属性对音乐形态产生或多或少的影响。中越京族作为同源民族,文化背景、语言表达、地理环境等因素较为相近,在历史长河的发展过程中,虽受外因(各国的政治、经济、文化)影响,但在文化属性方面仍有着较高的融合度。以京族民歌为例,受地缘影响,中国京族语与越南语发音基本趋同,在音乐文化创作与传播过程中,语言不仅表达出音乐的唱腔特质,同样凭借地缘相通形成的优势条件,语言作为交流的重要介质,在音乐传播过程中能有效地达成互通,加快音乐传播对象被新环境接受的进程,使两者在潜移默化的过程中达成共

识。以《摇篮曲》为例,笔者聆听中国京族阮成珍版的《摇篮曲》与越南北宁视频版的《摇篮曲》,感触到两者旋律骨架及音乐呈现风格大同小异,只是不同拖腔润色,使两者略感差异,又恰体现出两者融入本土文化的个性所在。

宗教作为一种精神信仰,常承载于音乐文化之中,是音乐文化传播内在动力的重要体现。受中越渊源关系的影响,中越京族在音乐文化中所体现的宗教信仰类型颇为相似,例如:中国京族祭祀道教的"仪式音乐",通用于越南庙宇,例如《敬神歌》《送神歌》《哈节祝词》等;在习俗层面,立足田野调查,京族民俗习惯与其音乐文化共生相伴,中越京族在民间交往中,常常以歌会友、以歌传情、以歌叙事等,使两者在音乐文化传播过程中形成意识认知的共性之处,例如:婚礼歌中的哭嫁歌,叙事歌曲《金云翘传》与《宋珍歌》等,在中越京族中流传甚广。

音乐文化的创作与传播,最终目的是服务于社会,应用于社会。在中越京族音乐文化交流的过程中,双方理性地进行文化选择与认同,从而在立足本民族音乐文化的基础上,相互学习、吸收、容纳他者音乐文化的核心元素,丰富本民族的音乐文化生活,使音乐文化价值的功能效用性进一步体现。立足音乐文化的功能效用,表演作为效用传播下一种表现形式,内容实属解析的主要对象。

(三)中越两国京族跨境音乐传播模式

跨境音乐活态传播的良好呈现及功效的实际应用,这与良好的传播策略密切相关,民族音乐作品一方面融合社会观念、文化、信仰等因素,另一方面受创作者及传播者内心的制约,从这点来讲,音乐文化作为承载民族文化的重要载体,彰显了民族文化历时性的发展概貌。立足中越京族跨境音乐传播,在多元化社会语境的今天,两者音乐文化交互性的紧密相连,有

利于巩固中越民族和谐共进的局面,夯实国家软实力的基础,探究中越京族音乐传播模式,具有非凡的意义和价值。

1. 音乐信息传播形态

中越京族音乐文化跨境传播交流过程中,行为及信息作为音乐事项最传统、直观的表达方式,在小范围内,能有效地激发情感实现人与人之间的交流传播。结合中越京族音乐文化传播现状及笔者田野采风所悉,口传心授的传承行为,以及京族传统的"字喃"①,是现今最有效的两种传播方式。

"口传心授" 基于同源民族语言的相近性,口传心授成为中越民族音乐文化交流的最直接手段。笔者在田野采风过程中了解到,自 1991 年中越关系友好化以来,中越民间歌手的互动交流是口传心授的重要手段,鉴于语言相通的优势条件,在各传唱所属民歌的过程中,以最为直接的方式传递信息,使双方得以相互探讨、学习,并在潜移默化的过程中促进中越音乐文化的交互传播。

歌词喃字 喃字,距今已有十多个世纪的历史,是一种源于交趾(越南),效仿汉字而产生的方块象声文字。在越南,喃字于 1945 年被取消(文化延续性影响,仍有部分人认识喃字),而中国京族则以汉语为基础,对部分喃字构造简化,形成属于中国京族特色的文字。在中国京族,经相关研究人员搜集,共整理两千四百五十余首民歌,按民歌类别划分为"京族史歌""京族哈节唱词""京族字喃传统民歌集"等体裁,又详细划分为礼俗歌、海歌、文化文艺歌等八大部分,其中用"喃字"记录的民歌约占一半。随着喃字的应用,音乐内容的呈现往往以歌本记载,立足中越京族民间交往之中,喃字歌本的使用,便于携带及实时交流的优势,拉近中越京族之间的

① 字喃亦称为喃字,是一种仿效汉字结构的越语化的方块象形字,早期应用于越南,后传入中国京族,经修正简化,成为中国京族的语言文字。

距离,高效地促进中越京族音乐文化的交流。

2. 时空变迁中的"规范式"交互传播

在多元化社会的今天,音乐传播良好效用的呈现,已不仅停留在行为、信息传播布局层面,而是在传播方法上兼收并蓄,使传统富有时代气息,凭借时间与空间上的人为变量,形成合理有效的动态音乐传播,音乐文化内部要素也随之改变,并形成一种趋向于稳定的传播构成要素,此过程便是京族音乐文化范式传播表象的显现。在中越京族,在所属传承人的主导下,音乐文化交互性的传播态势,随时间的变迁及空间的扩展而更为紧密。在这里,时间的变迁主要体现在非实体因素的影响,例如政策的惠及、友谊村的构建、边境商业贸易的盛行,促使中越民间交流次数增多;在空间层面,则以中越京族共有的"哈亭""歌堂"为例。"哈亭"作为京族音乐文化的传承场域,京族重大民族节日"哈节"的开展载体,随"哈节"功能性效用的提升,中越京族的"哈亭"构建设施及承载力已逐渐完善,并进一步兴建起"歌堂"的交流场所。为中越京族民间交往提供了契机,并在长期交互过程中促使两者对音乐文化达成共识,形成一定的范式传播途径。结合笔者对相关文献的了解,在中越京族音乐文化范式传播维度,两者在调式音列、唱词润腔、节奏节拍、创作手法等方面已经达成一定共识,例如:在音调方面,宫调式的主要呈现,音域包含在九度以内,基本音级徵—羽—宫—商—角应用等;在润腔方面,拖腔、颤音的使用。在节拍方面,节拍多以交错拍子为多等形态。可见,共性的体现阐述出中越京族音乐文化范式传播的特征,进一步印证了两者在以时间为纵轴,以"哈亭""歌堂"为空间载体,交互性的范式传播策略。

3. 京族音乐的应用性传播策略

在音乐文化传播过程中,有效的应用是化解民族音乐文化消亡危机、

为传承与发展注入活力的重要举措。凭借血缘、地缘等先决条件优势,京族跨境音乐正以新型的传播形式来获得他者的认同,使音乐文化的传承保护价值达到实际应用的目的。

政府支持,民间推动 　音乐文化的再生性发展需要吸收足够原动力,就中越京族音乐文化传播而言,原动力主要体现在内力与外力两方面。内力即指自身的再创造性,外力则指自身之外的推动性。立足中越京族再生性传播现状,笔者了解到,在中国京族,其内力主要体现在 2009 年"京族字喃文化传承研究中心"的成立上,越南京族则体现在局内学者个体的研究成果;外力方面,中越京族都集中体现政府的扶持上。就再生性传播成果而言,"京族字喃文化传承研究中心"自 2012 年增加顾问以来,现在共有二十八名参与研究者,共搜集撰写《京族喃字诗歌集》《京族哈节》《京族传统叙事歌集》等十余本文著,使京族音乐文化在自身构建上,更为系统地促进了中越京族之间的交流;同样,在政府的推动下,特别是中国京族于 2006 年成为"国家级非物质文化遗产"保护项目,政府投入政策及资金,为中越京族友谊桥梁的搭建铺平了道路,促进双边音乐文化发展的常态化交流。

中越京族音乐艺术团的组建 　据笔者田野采风所知,在我国,2012 年广西"东兴市京族人家独弦天籁艺术团"在苏春发老人的组织下正式成立,截至 2015 年 5 月,艺术团的团员来自沥尾、巫头、山心三岛,共有四十一人,女性三十四人,男性七人,年龄三十至四十岁。艺术团通过收集京族最具特色的音乐文化,同时积极鼓励团员进行创作,并优选出最具代表性的作品来进行表演,如京族歌舞《打渔归来》《进香舞》,独弦琴《高山流水》等。在越南,也成立有同类的艺术团体,主要在其国内,以及来访我国广西东兴进行表演。由此可见,中越京族艺术团的组建及内外交流,已逐渐成为中越文化交流的文化名片,不仅对京族音乐传承、发展、创作影响深远,更推动京族音乐与社会相融合,达到跨境传播的目的。

结　语

管建华老师撰写的《音乐人类学导引》文著中提及,"文化变迁"一词一般指文化内容或结构的变化,通常表现为新文化的增加或旧文化的改变,即新因素产生的创新与旧因素转移的传播。音乐作为一种文化,受地理环境、心理活动、工艺发展等变化因素的影响,其变迁的内容与文化的移入、融合、分解等息息相关,并通过其形态要素得以体现。变迁的缘由与其构成元素的活态发展互为关联,在其内化与外化过程中,创作者思想动机的汲取融合与表演载体社会效用的转型升级,都与其变迁有着必要的牵连。

"民族民间音乐作为民族文化的重要组成部分,在当今多元化社会语境的影响下,京族以其悠久的历史、丰富的文化内涵呈现出各民族间独特的文化艺术风格。"[1]中越京族作为同源民族,在历史发展长河中,逐渐形成人缘相近、文化交融、地域相连、商业相通的优势条件,音乐作品所包含社会功能性的体现,反映了现实生活中人与人之间的关系,及其产生于社会中的文化价值,立足当下社会语境,从音乐传播学的视域出发,以音乐产物形成的传播、接收、反馈为主的传播链模式,其中京族音乐文化在信息流程中的动态体现,形成独特的活态传播内涵,并赋予跨境音乐传播构建的新视角。京族作为我国唯一的海洋少数民族,拥有极为丰富的音乐文化资源,在中越民间交往日益密切的背景下,京族音乐在中越两国跨境文化传

① 贾恒存:《民族音乐文化的传播与发展之路探析——以京族民间音乐的传承现状为例》,《歌海》2015 年第 5 期,第 49 页。

播,以及在本民族内部传承中,音乐作为重要的交流介质,在其中担任不可替代的角色。在本文中,笔者以田野调查资料为依据,从京族民歌概述、音乐形态分析、传播策略构建及其产业链的构建四个角度对京族跨境音乐文化传播进行论析,得出京族民歌的发展动态,从而在当下多元化的社会语境中,合理把握文化因素的均衡显现,凸显重要的历史意义与文化价值。

参考文献

1. 卢泰宏:《中国消费者行为报告》,北京:中国社会科学出版社,2005 年。

2. 苏维芳、吕俊彪:《京族哈节》,南宁:广西民族出版社,2011 年。

3. 苏维芳:《京族史歌》,南宁:广西民族出版社,2014 年。

4. 苏维芳:《京族传统民歌(一)(二)(三)(四)篇》,字喃研究中心内部资料,2014 年。

5. 字喃研究中心内部资料:《"京族文化与海洋文化名片建设"研讨会论文集》,2014 年。

6. 字喃研究中心内部资料:《京族文化传承与边海经济带建设》,2015 年。

7. 苏维芳:《京族文化艺术》,字喃研究中心内部资料,2012 年。

8. 向一优:《论民歌在京族海洋文化生态构建中的功能及表现》,《黔南民族师范学院学报》2015 年第 1 期。

9. 李卫英:《民族文化传承场域的变迁与学校教育的应对——以贵州侗族大歌为例》,《内蒙古师范大学学报》(教育科学版)2013 年第 12 期。

10. 吕瑞荣:《京族哈节生态孕育图式中的文化象征》,《大学教育》2015 年第 6 期。

11. 黄志豪:《民间乐器多样性的保护与开发——谈京族独弦琴的活态传承》,《中国音乐》2009 年第 3 期。

12. 孙鹏祥:《论民族音乐文化的活态传承》,《文艺评论》2014 年第 9 期。

13. 刘娣:《广西东兴京族独弦琴艺人的文化传承研究——以非物质文化遗产苏春发为例》,南宁:广西民族大学硕士学位论文,2013 年。

14. 代宏:《非物质文化遗产保护视野中的传统音乐传承人》,《星海音乐学院报》2009

年第 1 期。

15. 钟小勇：《保护德宏少数民族民间音乐传承人的重要性与紧迫性》，《北方音乐》
2014 年第 7 期。

16. 廖国一、白爱萍：《从哈节看北部湾京族的跨国交往》，《西南民族大学学报》（人文
社会科学版）2011 年第 5 期。

17. 李然：《当代湘西土家族苗族文化互动与族际关系研究》，北京：中央民族大学博士
学位论文，2009 年。

18. 曾遂今：《关于音乐传播链上的音乐文化产业思考》，《南京艺术学院学报》（音乐与
表演版）2013 年第 1 期。

19. 秦晶：《浅谈音乐文化产业的发展》，《艺术科技》2013 年第 4 期。

20. 甘甜：《浅谈音乐文化产业链中的品牌建设》，《北方音乐》2014 年第 16 期。

21. 张小梅：《中国东兴与越南海防京族民歌传承之比较研究》，南宁：广西艺术学院硕
士毕业论文，2011 年。

22. 白爱萍：《中越边境跨界京族的民间交往研究 ——以中国广西东兴市江平镇沥尾村
与越南广宁省芒街市茶古坊为例》，桂林：广西师范大学硕士学位论文，2012 年。

23. 张兆和等：《跨国族群意识与非物质文化遗产——广西中越边境京族文化边界的
个案研究》，《文化遗产研究》2011 年第一辑。

24. 史晖：《中越边境京族哈节文化媒介与传播——以广西东兴市江平镇京族三村与
越南广宁省芒街市茶古坊考察为例》，《节日研究》2012 年第 1 期。

25. 宋建林：《艺术传播功能的复合系统》，《艺术学研究》2011 年第一辑。

26. 李颖：《基于传播学视阈的民俗艺术传播与文化生态精神》，《中华文化论坛》2013
年第 6 期。

27. 何清新：《广西跨境民间艺术的跨文化传播研究》，《广西社会科学》2013 年第
12 期。

28. 张小梅：《中越京族民歌〈过桥风吹〉》比较研究》，《艺术探索》2013 年第 2 期。

附录一 谱例

美好生活全靠党

演唱：黄玉英
编谱：杜玉光
记谱：贾恒存

<div align="center">谱例 1</div>

打渔归来

演唱：黄玉英
记谱：贾恒存
译谱：贾恒存

<div align="center">谱例 2</div>

灯舞歌

演唱：黄玉英
译谱：贾恒存

月下是 谁嗬 顶 灯顺水 行又 为何
停浆喜 时 上 埠嗬 喔神
游愁 时 我 弹嗬 两次琴

谱例 3

送新娘

演唱：梁荣英
记音：李超斌等
译谱：贾恒存

种 啊棵 啊树，五那寸长，园啊 墙，
大 啊树苗壮，成 啊 荫。

谱例 4

采茶摸螺歌

演唱：黄永安
记音：杨修平
译谱：贾恒存

姐妹们 上 山深，　茶采 茶，采野花三五

朵，　又下河边 戏 耍，去摸螺，快捶螺，

响咕咕，用力吸 响咗咗，吁呀吁 吁呀吁 叮 当啊叮。

谱例 5

友爱盛情歌

演唱：宫进兴
记音：贾恒存
译谱：贾恒存

日思 夜 想为 真 情，十五 年 情诉不尽，

只想 形象忘模样，似见 模样 不见 人，

谱例 6

出海歌

演唱：刘元珍
记音：庞国权
译谱：贾恒存

谱例 7

送妹回故乡

演唱：黄兆文
记音：杨修平
译谱：贾恒存

谱例 8

洗贝歌

演唱：刘元珍
记音：庞国权
译谱：贾恒存

春风阵阵吹哎 彩霞啊映红 南海水 下海育珍珠京家姑 娘

多健美 洗贝掏珠 显身手 显身手

大干快上哎你赶我 追 战天斗海换新貌

豪情满怀歌声脆 珠贝 闪闪亮哎 京岛多 壮美

谱例 9

植树歌

演唱：杜锦英
记音：谢汉威
译谱：贾恒存

排排树苗我们种，枝儿叶儿多茂盛，雨露滋 润

阳 光 照，林海茫茫郁葱葱，绿化海岛乐无穷。

谱例 10

附录二　田野采风图片

图1　2013年3月采访苏春发老师

图2　2014年6月京族哈节祭海神仪式

图3　2015 年 3 月京族哈亭

图4　京族简史记载

喃字	汉字	喃字	汉字	喃字	汉字
唉楒	吃饭	牻鯉	拉网	注翁	叔伯
㖑制	去玩	扑釙	捕鱼	萷梨	公婆
田役	干活（办事）	釙鲤	墨鱼	提招	子孙
郿除	日时	蚖	花蟹	媥硾	新婚夫妇
胖膷	年月	蚫	虾	㑤伵	主仆
眀㸯	上午	舲	青蟹	媽嘫	鸡嘈
眀㹀	中午	鯬	蝗	提往	狗
眿㫤	晚上	坦帯	土地	羝	羊
䊷膗	半夜	細畑	田地	㺗	老鼠
没𧘇	一二	镇犞	放牛	蚭	蚂蚁
巴案	三四	孤犂	水牛	蚥	青蛙
疀莍	五六	棋犌	犁耙	鸫	乌
乪迚	七八	秧槽	稻谷	饼醒	红色
学略	九十	㲘秶	笑米	㺭	黄
牧哎	学生	微福	糯饭	㺞	青
茄㮉	喃字	特焄	丰收	㸺	紫
饒於	房屋	㺗伙	人	頦	黑
瞆野	住房	拃妑	男女	迏㷅	走远
瞆野	哭笑	㬟伬	兄弟	裲	不来
瞆㵣	出海	妽媫	姐妹	娇歌	长寿

图 5　京族博物馆喃字纪实

图 6　京族民间艺人表演

图 7　2016 年 3 月采风京族中学苏维铭主任

图 8　2016 年 3 月笔者采访京族老歌手

百越遗风——广西贺州土瑶民歌文化探析

作者：赵东东（2012 级）　　指导教师：吴　霜

【摘要】　土瑶是中国瑶族大家庭中一个支系，聚居于广西壮族自治区贺州市平桂区的几个瑶族行政村。险恶的生存环境造就了土瑶人民坚韧不屈、勤劳朴实、勇敢的精神，同时对土瑶人民的音乐审美有重要影响，封闭的交通使得土瑶至今仍保存较为完好的传统风俗。几百年来，土瑶发展过程中形成了特殊的生活方式和独特的民歌文化，是人类重要的文化财富，同时也是当地人文资源的重要组成部分。土瑶音乐文化鲜为人知，介绍土瑶民歌的文献资料更是凤毛麟角，笔者通过多次田野调查，获得丰富的第一手资料，力求对土瑶音乐及其历史文化和族群关系等进行系统分析和研究，探求这一古老族群的文化遗风。

【关键词】　贺州土瑶　民歌文化　传承人　吟诵调　酒歌

绪　论

（一）选题目的与意义

土瑶是瑶族中的一个支系,同时还是我国瑶族人口最少的一支,险恶的生存环境造就了土瑶人民坚韧不屈、勤劳朴实、勇敢的精神。特殊的历史、地理环境造就土瑶独特的音乐文化,在许多方面保留了大量原生态的古代民间音乐传统和音乐审美观,是研究古代音乐文明的重要参考对象。笔者采用音乐分析、文献记载、当地人口传历史相结合的方法来追踪其历史足迹。本文立足于对广西贺州市平桂区鹅塘镇婚礼敬酒歌、迎客歌、打醮仪式音乐进行的田野调查,以及其他相关资料研究,站在音乐的角度,对研究对象族群体系中的文化循环,从曲调(本体)、歌者(个人)、宗族(社会)、历史的维度来探讨审美心理、传播形态及宗群体制等文化特征,让我们一窥古老族群的文化遗风。同时,基于笔者作为当地过山瑶的一员,以局内人身份,深入挖掘、梳理土瑶民歌文化。笔者经过再三思考,最终确定选择地处险要、颇为神秘的土瑶族群的音乐文化作为学位课题的研究对象。

（二）课题研究的现状

瑶族音乐在我国少数民族音乐中占据重要地位,一直以来,瑶族音乐因其独特多彩的特点,成为学者关注的热点。土瑶是现今保存传统音乐文

化较为完整的瑶族支系,贺州土瑶音乐在纷繁的瑶族音乐中独树一帜。但由于瑶族支系繁多,而土瑶地处险要大山,这一"遗世桃源"似乎被学者遗忘。此外,在查阅的资料中发现,当下学者对瑶族音乐的分析、研究大多集中于音乐形态及仪式音乐,鲜少从民族审美心理角度族群体制的方面探其音乐文化的内在成因。

(三) 研究方法的运用与实施过程

1. 案头工作

首先,笔者在选定课题之后,做了比较细致的案头工作。查阅了大量相关文献资料,如《瑶族通史》《贺州瑶族》《瑶族民俗风情》《广西瑶族社会历史调查》等文献,对广西瑶族情况有了初步的了解,制订了初步的调查计划。同时笔者广泛阅读了国内民族音乐学以及音乐人类学的经典著作,《音乐人类学导引》《音乐人类学》(梅利亚姆著)《民族音乐学概论》等,以作为田野调查与研究方法的重要参考。因此笔者在进行田野调查的准备过程以及实践过程中,把研究对象的实际情况和所能阅读到的各种参考文献有机结合起来,逐步确立和完善了研究方法。

2. 田野调查

笔者从 2014 年 7 月开始正式进入该课题以来,一共进行了八次田野调查,采集资料包括图片、音响、视频三类。共分为三个阶段:

第一阶段: 2014 年 8 月

前期联系,由于此前鲜少有学者研究,因此未查询到有关土瑶音乐的介绍或研究资料,导致田野工作初期困难重重,在暑假期间只是与土瑶村取得联系,并在交涉过程中初步接触土瑶酒歌演唱,进行正式音乐采录。

第二阶段：2014 年 11 月—2015 年 12 月

经过多方面协调帮助，终于得以在 2014 年 11 月 29 日到 12 月 3 日这一周时间参与在槽碓村六冲口举行的新庙落成打醮仪式。笔者亲自经历了仪式的整个过程，以瑶族局内人、土瑶局外人视角全程记录了打醮仪式和打醮仪式音乐，并且深入采访了打醮仪式师公、杂工、拜醮村民。2015 年 2 月 3 日到 6 日参加土瑶传统婚礼宴席，对土瑶婚礼习俗、亲朋血缘关系、宗族文化有了由浅到深的了解。笔者也是贺州过山瑶，属瑶族"赵"姓家族，并会当地汉族土话和些许瑶语，因此能很快熟识许多淳朴憨厚的土瑶同胞。在与他们聊天过程中，笔者深刻感受到这个民族的坚韧与质朴。

第三阶段：2016 年 1 月—2 月

针对 2015 年暑期走访发现的迎客歌以及在前期材料整理过程中发现的不足之处的补充。笔者再一次参加土瑶婚礼过程，并将婚礼酒歌全套进行录制，对唱词进行梳理。同时在笔者提供唱本下，让土瑶歌者录唱迎客歌中的《新年新》和《入村歌》。

3. 研究方法

本文以土瑶文化为研究对象，立足于民族音乐学的理论与方法，借助人类学、民族学、心理学、历史学等相关学科的研究成果与方法，以期对研究对象进行系统而全面的研究。理论联系实践是概括笔者整个研究过程的指导思想。

总体上，对该选题的特征性，研究应把握将音乐本体放置于群体的影响中去研究。如此，对音乐文化的宏观与微观、事项及环境将形成一个较为全面的认识。研究土瑶音乐还要解决研究者自我的文化定位，即民族音乐学中"局内人"和"局外人"的关系。既要做到"山中看山"还要做到

"山外看山",这样对事象的巨细、表里、远近,就会有比较清晰、客观的认识。

一 探觅瑶山幽远情

古有诗仙青莲居士作一首《蜀道难》:"上有六龙回日之高标,下有冲波逆折之回川。黄鹤之飞尚不得过,猿猱欲度愁攀援。青泥何盘盘,百步九折萦岩峦。扪参历井仰胁息,以手抚膺坐长叹。"笔墨间挥洒出诗人对蜀道高峻艰险所感到的惊愕、感怀。而如此荒寂林木,连峰绝壁绝非只有通向天府之国的蜀道,在南岭山脉的萌渚之南的大桂山脉,峰峦叠嶂,两旁岗峦耸立,云雾缭绕,山径蜿蜒曲折。在这层峦叠嶂的万山丛中,居住着一个神秘而古老的民族——土瑶。几百年来任凭外界的沧桑巨变,因封闭的条件下,土瑶人在这深山幽谷中,艰苦而祥和地生活着,并形成了独具特色的音乐风情,土瑶的歌声代代相传、声声不息、延唱不绝,历经漫长时光洪荒来到我们面前。他们独特而古老的语言音调、旋律、节奏、腔调是中国民间民族音乐中重要的文化遗产,在那质朴悠扬、低荡委婉的歌声中,我们追忆着土瑶辛酸的历史,感受着土瑶的乐观坚强。

(一) 一方山水土

土瑶是中国瑶族大家庭中一个人口较少的支系,至今约七千五百人,操"优勉"支系瑶语。散居于广西壮族自治区贺州市平桂区的大桂山山脉中,海拔一千米左右,山体地层主要为寒武系砂页岩,为砂页岩质,红土

及红黄土壤,山体因岩层坚硬,断裂发育而显得破碎险峻,坡陡谷深。河流沿山峰周围发育,各自形成放射状水系形成二十四条山冲,土瑶人民便居住在这大山相夹的山坳里。行政划分上分布在鹅塘镇明梅、槽碓、大明三个瑶族行政村和沙田镇金竹、新民、狮东行政村。鹅塘镇距离贺州市八步市区仅六公里,地域辖一百八十九平方公里,而明梅、槽碓和大明三个瑶族行政村即占了鹅塘镇五分之二的面积,土瑶民人口只有全镇总人口0.056%。生产方式大多仍依刀耕火种,土壤的贫瘠使得玉米成为其主要种植的粮食,生存环境恶劣,土瑶居地交通闭塞,土瑶生活状况仍是长期缺衣少食。直到2005年开始,随着政府扶贫工作开展,"脱贫先修路"政策的施行,土瑶与外界交流开始频繁,山里大片林场的木材和生姜销售使得土瑶经济开始好转。

(二) 史话忆土瑶

笔者在资料收集中,有幸获得贺州学院民俗学研究专家李晓明教授提供的有关土瑶历史文献《入山照》原文及其研究成果,原文中详细记录了土瑶迁徙至此的由来:元朝初年,因鹅塘山中贼匪作乱,官府从广州清远调派瑶人清剿,后命其安居在此镇守山林,此后一直生息于山高林密,地势险要的大桂山脉之中。因大老巢贼作乱,百姓男女无处安身。有招主排年朱三哥、蒋子万、朱苟陆,前去广东清远大巷口大石枧村,招到土舍狼猛猛目盘管七等,铳炮一千余把。征调到梧州府东安上乡山口立营。于至元元年(1264)九月初四日,入老君岗麻子浪立营。又于十月初一日,入牛寨窠,杀死李助太等。入牛岗石巢,杀死欧公烟等。入堡雾、白鹤巢,杀死胡谭青等。又入冷水巢,杀死王大人。入白马巢杀死铁将军。因而土瑶土兵取得了重大战功。在至大元年(1307)十月初九日,盘管七、赵贵一、李嫩三、邓

宗华、盘宗满、盘弟幼等获得洪参将、盘总兵、谕大人所颁发的《入山照》，准许他们屯居贺州大桂山山脉的二十四条山冲。从此，土瑶在这二十四条山冲中安家落户，繁衍生息。这是目前笔者所查阅资料中，获得记录土瑶迁徙历史较为可信的说法，在一定程度上说明土瑶的迁徙历史和族源。

（三）村寨脉相连

土瑶散居在二十四条冲的山坳中，主要有赵、盘、唐、陈、冯、邓、凤、祝八大姓氏。民俗节庆活动和交流常以"冲"和姓氏家族为单位。长期的封闭生活使得族内以血缘和地缘为基础纽带，经济落后，劳动力强度的需求，使得亲邻间的关系十分紧密。族内通婚习俗是形成血缘交错的关系网的主要原因。整个村子成为同姓为兄弟、异姓为亲戚的大家族。宗族体系的形成在土瑶生活、生产、社会活动中发挥了重要作用。在族群人数为之不多的情况下，亲密的宗族血缘关系能聚集亲里间力量举行耗费较大、人工较多的集体性活动，如祭祀、修庙、婚庆、丧葬。另外，土瑶长期受到外族的压迫，因此族群内部关系就显得尤为重要了，村寨间共同协作抗御外敌，维护族内治安起到了十分重要的作用。外求安定自保，内求团结自足，具有较强的群体凝聚功能是土瑶民众最基本的要求，在家庭结构上的体现就是他们希望本族强大家庭兴旺，以应付一切可能发生的事情。于是土瑶家庭的居住方式就以大家庭为主，崇尚聚族而居注重多元同居。土瑶强烈的宗族观念在各个方面影响和支配着人们的生活，从而使他们获得一种对家族的心理依靠，使家族内部凝聚力增强，使家族和族群保持一种稳定性。宗族机制的延续是土瑶几百年来坚韧屯居于丛山中繁衍生息的主要依托。另外，在土瑶村中有少数的过山瑶，单独聚居在村口的寨子，是一九四九年前迁徙而来，后定居在此。彼此之间虽然同属瑶族宗系，语言也大致相同，

不过长久以来,习俗、音乐上并没有相互影响,也少有通婚的情况。

(四)信仰寄神祇

由于生产、生活条件极其恶劣,土瑶在繁衍中需要不断地与自然环境作斗争,致使其在精神上心理上需要寻求安慰,遂产生崇拜道教,同时信奉佛教的多神信仰。每户家中均设有神龛,村寨或家族中偶有打醮还愿仪式,以祈求五谷丰收、人丁兴旺。形成有全民性的宗教传统活动,土瑶的信仰存于中华传统崇拜系统中,但并未形成专一的信仰体系,多方交融。主要包括以下几个方面:

1. 敬仰天地功

土瑶祖辈生活栖息在山林之中,靠天吃饭靠地养人,对孕育万物生长的天地自然既畏惧又敬仰崇拜,一年辛勤劳动收成的好坏全都"仰仗"天地恩赐,遂形成相信万物有灵的原始崇拜。在路边,经常能看到被立的石头在供奉着,希望它能保安康。他们崇拜的这些神灵包括大自然中的一切——天神、地神、谷神、山川神、风雨神以及其他专属性的群神。这种希望自然保护的思想体现在给小孩取名上,族中许多人名字为"木保""水庆""求花"一类含有自然界元素的字眼,大人们希望这些自然的"神"能带给孩子幸福安康。天地崇拜源于生存本能,是土瑶最原始,源自内心的敬仰。

2. 尊崇道佛心

在汉以前,瑶族人信奉原始宗教。魏晋南北朝隋唐时期,道教沿南岭走廊传入瑶族,衍化为具有民族特色的瑶族道教。在中国西南少数民族中,瑶族受道教的影响最深,而土瑶的对道教的信仰体系中,以崇拜道教神

灵为主,并没有延续道教中的师、道分派规则,甚至将佛教中的佛祖、观音、十八罗汉也列为他们的保护神。打醮是经土瑶继承道教仪式最重要的一项,它区别于对天地的原始崇拜,更多是利用它的"通神"功能向天地进行祈愿,功用性大于崇拜性。但土瑶信仰中,对天地敬仰的原始宗教和道教是相互渗透的,并服务于土瑶的生产生活,体现着他们对美好生活追求的心理诉求。内容丰富的打醮仪式,在土瑶族人民生活当中发挥了重要的作用,安户落居、婚丧嫁娶、庙会祈祷、家族祈福等,囊括了土瑶生产生活的各个方面。土瑶每家每户都有神龛,祭拜的神位主要包括有三清大道、玉皇大帝、莲花仙女、观音大士等,名目繁多,同时在神位上皆画有神符,以示这家住户是经过"开光"受到神的保护。在土瑶族传统神学观念中既敬道神又敬佛,同时祭拜安抚各方神灵,没有严格、唯一的宗教信仰,而是吸收道教的祭祀程序体系并容纳佛教教义的多神崇拜。

3. 感念祖荫德

祖先崇拜是在整个中华文化圈体系的继承,祖先崇拜与氏族的组织形式有关,强烈的族群观念使得土瑶十分重视对祖先的纪念,这是村落集体成立的重要体现。祖先崇拜与原始对上天的崇拜有直接联系,逝去的亡灵具有超现实的意义,因此将亡灵进行神化,他们相信祖先的亡灵能够在另一个世界与天地进行对话,进而祖先的在天之灵会庇荫祖孙避凶趋吉、家族延绵。同时祖先崇拜也是对先祖尊重,是族群伦理道德教育,体现族内人文精神。祖先崇拜对传承族群文化起着重大的作用,通过对祖先的感念,是族群社会组织构建的网脉,对先祖的祭拜过程是让人们对集体意识一次又一次地肯定,是民族凝聚力的重要体现,因此祖先崇拜在一定程度上具有凝聚家族团结、整合族群社会的功能。对天地的敬畏,道佛的祈福功能性,使土瑶的祖先崇拜更具有社会性。

二　试问瑶歌有几何

在土瑶中流传这样一句话:"有山必有瑶,有瑶必有酒,有酒必有歌。"酒歌是土瑶山歌中最重要的音乐形式。民歌是土瑶族人几百年来生产生活过程中创造出来的音乐瑰宝,它靠口传心授的形式流传至今。根据土瑶歌类场合不同,笔者将其分为三类——迎客歌、敬酒歌、吟诵调,具有艺术性和社会性。

(一) 远客把歌迎

土瑶虽然身居高山丛中,但十分好客,流传着"拦门"的习俗。客人进寨后隔门与主人家对唱,客人描绘路途所见表达做客的兴奋:"……今夜得闻桃花发,蝴蝶得闻连夜飞,连夜行来连夜赶,赶花不到会思情……"主人听闻有客来:"唱歌拜上东君子,拜上东君开寨门,开了寨门等弟入,儿孙代代中朝官……"接下来便是主客间的问答"初来远,出来只远瓦檐边,来到瓦檐为入屋,且唱瓦檐四首词",客人应答感谢主人招待。接下来便有十二菜歌,客人根据主人家的提示猜出菜名:"不便问,家族抬盆摆有十二样,十二姓来抬上拜,一双禄酒一双茶……"入夜后便有"留夜歌"(夜歌堂),早晨醒来有"留日歌"和"送别歌"。迎客歌有歌本,歌词体现主客之间礼仪友好,客人多对主人家的夸赞和祝愿,主人家对客人的挽留。除了日常演唱的入村歌外,还有只在新年期间演唱的"新年新",新年期间与"入村歌"成为完整一套土瑶"迎客歌"。由于土瑶大分散小聚居在各个山头,山路险

阻,相见不易,因此每次都能彻夜欢歌,以叙衷情。

(二) 亲朋酒歌敬

土瑶酒文化盛行,他们生活常年生活在高山寒冷的地理环境中,为了御寒,土瑶民族逐渐形成了喝酒的习俗并流传至今,许多人家都酿酒,使得饮酒成为风尚。把酒言欢,少不了咏歌达意,酒桌成为亲朋好友交流的重要场域,酒歌则成为人际交往的媒介。土瑶酒歌多以劝酒为主,具有即兴性,如此一来二往即能深化情感,又能消磨时间。同时,唱歌作为一种娱乐方式,活跃酒席的氛围。在酒席间,人们的思想情感和行为产生互动,沟通和交流,是平常人际交往的调节剂。除酒席上以交流为目的的"劝酒歌"之外,最具特点的是其"祝酒歌",有固定的文本和专人演唱。

(三) 神醮吟诵调

土瑶打醮仪式是通过师公用瑶语吟诵汉文书写的道教经书的经韵向上神和世人展示其"通灵"能力,吟诵调是在打醮法事过程中师公根据经书诵念唱的音声。在土瑶打醮仪式当中,师公吟诵经文贯穿整个仪程,颂唱过程严肃低沉的音响效果,增强打醮过程中仪式"感染力"效果,具有内在的宗教感情。吟诵曲调低沉近似于说唱,唱中似念,念中似唱,诵经类主要内容向神灵报告度戒仪式,祈福消灾、歌颂神灵法力和神话传说等等。诵经音调来源于"勉语",但又有所不相同,更具有明显的节奏性,由于说唱性质的音调,因此通常为一字一音,节奏简单,4/4 拍八音符平均进行,纯一度、二度、三度的小音程围绕着 6、1、2、3 四个音进行。曲调起伏平稳,音程范围小,曲调流畅,含蓄细致,几乎没有大幅的跳进和延长音,这些曲调富

有内在深沉的情绪。旋律音调比较接近于日常口语,旋律通常围绕一个音进行,随着经书唱词语调上扬或下沉而变化,口语化陈述的沉稳低吟式的唱法具有一定的迷幻,师公自唱自伴以法铃或金钗以示神力象征。经韵音乐总体特征是在富于叙述性的基础上力求体现出虔诚、真切的情感和"神话性"特色。

三　歌者声声传世代

(一)瑶歌传承现状

改革开放以来,现代经济的冲击,多元文化进入国内,瑶山也随之受到影响。文化变迁与瑶人的心灵境遇形成强烈交集,在传承与现代的"双重观念"冲击下,面对丰富的物质生活和发达的工业发展,瑶民不得不割舍情感所维系的传统生活方式。为能提高生活质量,追求新生活,族内年轻人纷纷走出大山在外打工求学,族内留守的大多为小孩和四十岁以上的中老年人。在现代思潮的影响下,瑶族青年在对本民族传统文化的接受上难以形成心灵归依,进而大多不热衷于学习山歌。另一方面,瑶歌以往多用于酒宴中的男女对唱与情感交流,而在现代娱乐及科技产品的充斥下,青年们更多的是借助新媒介来传情达意、丰富生活,而不再依靠以歌传情的传统范式。现今,在土瑶村寨中,村民们同样使用现代媒体,如手机、CD 机等,而同时在高速经济发展下,建设社会主义新农村的语境中,当地人也随之产生心理因素的变化。

（二）仪式歌者——赵春花

1. 打醮仪程

土瑶打醮仪式与其他瑶族支系道教打醮仪式十分相似，即道士设坛为人做法事，求福禳灾的一种法事活动。一般需持续三天四夜，更有长达七天七夜之久。有一个家族举行的，也有一个寨子一起举办的，以做平安醮即清醮为主。以法事大小不等邀请师公人数也不同，在正师公带领下以诵经祈祷为主进行一系列仪式祭拜活动。多为祈求平安，五谷丰收，人丁兴旺。土瑶师公在仪式中以传播道教为主，佛教、师教为辅的精神信仰体系，土瑶人通过师公的仪式行为，接受了三种"宗教"教义，形成族群内部独特的意识形态。并在族群内聚合为一种独特的传承机制，形成以音乐作为族群文化界限的标志。笔者对土瑶打醮仪式进行了一次田野调查，赵春花是这次打醮仪式中文化程度最高、收藏经书最多也是最受欢迎的师公。地点位于贺州市鹅塘镇槽碓村六冲口，仪式全称：修设人丁平安清醮安龙醮庙酬恩答钦，即新庙建成祈求庙主龙王能保佑人丁平安。仪式共历时四天三夜，分有设主社坛和主庙坛两处进行，分别都有一个正师公，副师公若干。

表1　鹅塘镇槽碓村六冲口修设人丁平安清醮安龙醮庙酬恩答钦师公名单

序号	姓名	性别	年龄	学历	职业	住址
主社坛						
1	赵求花(主)	男	62	小学	农民	雀儿冲
2	赵石连	男	60	小学	农民	冲坪仔

序号	姓名	性别	年龄	学历	职业	住址
3	赵木保	男	55	小学	农民	冲坪仔
4	唐水庆	男	75	小学	农民	雀儿冲
5	赵亚峰	男	14	五年级	学生	雀儿冲
主庙坛						
1	赵春花(主)	男	54	高中	教师	冲坪仔
2	赵火生	男	73	小学	农民	六冲口
3	赵弟转	男	55	小学	农民	六冲口
4	赵留旺	男	46	小学	医生	槽碓村
5	唐运保	男	25	小学	农民	雀儿冲
6	赵花春	男	60	小学	农民	六冲口
7	赵金荣	男	19	小学	农民	雀儿冲

上表中显现出师公这个社会群体共性的现存特点：

- 多为中老年人(出现年龄的断层现象)。

- 均为男性。

- 初级文化程度。

- 职业多为农民。

正师公负责主要的仪式流程如"开坛请圣"，安排其他师公进行流程。共二十四个正式仪式流程和一个非正式仪程："封顶仪式"(非正式的前期准备)"游坛""叩天门""迎宾入坛""报知""发牒""请圣""游神""召庙主灵王回位""赏贺灵王""迎仙过醮""请三清""起大道幡""回兵吃朝""祈谷""抱兵""铺王道""上奏""赈济""贺兵头""贺谷神""送

船""妥安灶王爷""还愿""谢诚",每道仪程平均用时三至五个小时不等。用到的法器主要有:牛角、锣、钹、小鼓、筶、木鱼、神杖、绳索、磬、铃、令牌,多为打击乐器,打醮形式简朴。过程中师公根据经书内容用桂柳话和本地话进行吟诵,经书上有关于法器和不同形式的祭祀方法的详细记录。经书内容多为祈求各方神仙保佑平安、人丁兴旺、风调雨顺、谷物丰收。

2. 从师经历

笔者在鹅塘镇槽碓村采访到的歌者中,学历最高的当属槽碓村冲坪仔,现年五十四岁的赵春花,高中学历。曾在村里小学当过老师,后因为未能考到公办编制,又转回家中务农。同时他也是鹅塘镇土瑶居群中最有威望、经书最多的师公。与其他师公不同的是,他受教育程度相对较高,因此在采访过程中更容易交谈,了解对于打醮仪式或婚礼仪式的前因后果,也能讲述其来源。其他师公更多的是模仿,上一辈老人是这么做的,自己也按照师傅们做,但并不知道其中的含义。赵春花二十岁开始跟随族中老师傅学习做法,通过心领神会掌握教义仪式的玄幻意蕴。平时师傅在家中教他经书的内容,有法事时他则跟随师傅一起做法。在多年潜移默化的行为过程与吟诵调之间,逐渐形成信仰观念。赵春花在高二时辍学回家务农,1990年开始在村中小学任教至2005年。任教期间,作为做法师傅,赵春花在任教期间,但凡寨子中有人请做法事,他大都会出法。在采访中,赵春花诚恳地说道:"老祖宗传下来的东西,别人叫到了,那是肯定要去的。"赵春花身为一名乡村教师,但并不妨碍他同时作为在"玄学"思想下村寨民间信仰与神灵祖先的沟通者。赵春花生于斯长于斯,在这置于万山丛中的村寨中,流淌着土瑶人民对自然崇拜的血液,多年来跟随师傅学习的过程中,形成了固守本民族信仰的内心支柱。而他

作为师公,坚持出法,是对于族群成员的责任。对于他自身而言,从潜意识认为自己是仪式的承载者,对于身份属性职责的履行,当然也有经济利益的考量在内。

3. 精神传播

在三天四夜通宵达旦的仪式过程中通常会有敬酒歌穿插其中,仪式流程交替时,村寨中帮工的妇女和青年男人会拿起酒壶和菜肴伴随醇厚的敬酒歌向师公敬上,用以果腹,解乏解渴,慰劳他们连续做法的辛苦。这些仪式中的酒歌与后文中专门介绍婚礼敬酒歌的曲调相同,歌词意思受到场合变化影响有所不同。师公在族群中的地位由此能逐一体现,以至上宾客的款遇对待,并在潜意识中以尊崇他们的仪式行为活动。在早中晚三餐长桌宴时,一定要等坐在主桌上的师公开始动筷子,主家人需向正师公敬酒,其他宾客方可进食。在这个特定场合中,师公从与族群内部成员无异的角色成为"被尊崇"的身份。场合不同在共时性上造成了民间歌者的族群内部社会属性的不同。赵春花的师公身份在仪式中是"精神实体",通过法事中的吟诵调和各类法器的音声营造出特殊的仪式氛围,有效渲染情绪,造成人某种程度上的迷幻,形成精神上的依赖。作为一个人与神的实体沟通者,通过"讲""念""唱"向族群内部信众,展现历时性的即"逝去人"与"在世人"、"天人"与"凡人"的联系和共存,体现他们的力量和存在,向族人传达和灌输一种凝聚力和团结的社会价值观,被族内成员接受认可的同时也成为一种社会控制力量。"仪式行为过程体现师公通过吟诵调将'个体经验'扩散到'集体意识'的转向。传达神道教教义,触及社会过程与实践的同时勾勒出人群中潜藏的观念意识,达到由仪式吟诵调到社会群体认同的形成的社会关系、社会控制、社会组织结

构的传播接受过程。"①过去自然条件恶劣,土瑶人深信这样的祈祷仪式能改善给他们的生活,使他们平安富足的生存下去。然而,二十世纪八十年代以后思想观念的渐渐开化,更多的人只是将其放置于一个传统的仪式流程,老一辈妇女往往跋山涉水来到法事地点参加仪式。而现代的少妇很少出席参加,有的则是作为一个传统义务去执行,缺少、淡化了迷幻的信仰。从执仪者角度来看,每一次仪式的进行,都是是对历史价值观念的再次回忆并重新构建。从某种意义上说,在原有信仰内容逐渐淡化的情况下,打醮仪式活动中蕴含着土瑶传统的文化风俗,通过师公在仪式中尽量强化和表达原有的精神观念,以维护仪式的文化象征含义。

（三）酒宴歌者——赵木保

与赵春花一样,即具有执行打醮仪式师公身份的另一位歌者是赵木保师公,他与赵春花不同的是,其身份属性更侧重于一名婚礼仪式中的祝酒者,活跃在世俗场合中。但正是由于他既有的师公身份,在婚礼酒席中,族员们更倾向于邀请他来主持婚礼。祝酒者是承担整个婚宴中嫁娶敬酒歌的演唱者,往往由族中较有威望的歌师担任。

1. 土瑶婚庆喜宴

祝酒歌一般在酒宴当中对唱,席间还伴随敬菜歌,其曲调相同。在过去,瑶人居于深山高地,居地面积极其有限,交通也十分不便,往往是在山坳中的一小块平地上依山而居,因此只能供几户人安家。同时亲里间往往

① 曹本治主编:《仪式音声研究的理论与实践》,上海:上海音乐学院出版社,2011年,第86页。

相隔好几个山头,探亲之路往往需要走整天甚至更长。长途跋涉而来的亲
人们往往需要相聚三天以上,在这个过程中,饮酒对唱成为较好的交流方
式。在许多民族的婚礼上常有吹打乐的形式,而在土瑶婚礼中,只有酒歌
贯穿整个过程。土瑶对婚礼十分重视,因此所有的礼俗活动中,只有婚礼
才有专门的敬酒歌。土瑶婚宴都是通宵达旦进行,特别是在"正日"(正式
迎娶新娘当天)当天晚上,师公和主要的亲戚都要在酒桌上饮酒一整晚,新
郎新娘则轮流敬酒。整个过程通常分为四个部分,每一部分先由歌师演唱
固定唱词,新郎新娘敬第一杯酒,宾客们相互敬酒,在仪式过程中歌师的主
导作用不可低估。在婚宴喜庆的氛围中,酒席更是热闹非凡,整个婚宴往
往要持续三天三夜。在过去,经济条件十分落后,而一场三天三夜的酒席
需要耗费好几万费用,因此在年轻时未能存有足够的资金,男女双方只能
先生活在一起,等到有存款时再举办婚礼,称为"婚后拜"。每场婚礼的整
个仪式流程都需要至少两名师公主持。其主要职能是奉告祖先、男女交杯
仪式、敬奉族长等。奉告祖先需要在婚礼"正日"前一日完成,过程持续一
夜一天。交杯仪式在婚礼当天晚上,新郎新娘通过交杯酒、交口菜等流程,
寓意结为今后同甘共苦的夫妇,新郎新娘要向在场的主要宾客逐一敬酒,
宾客们通宵达旦饮酒祝贺。

2. 仪式敬酒活动

　　赵木保在整个婚宴中扮演祭祀性与世俗性双重角色,他作为一个仪
式的师公承担婚宴酒席中敬酒歌的演唱者,较之一般的酒歌演唱者具有
一定的思想领导性。他在年轻时由于机缘跟随族内师傅学习做法,后来
跟家中的老人学会了演唱婚礼敬酒歌。最初都只是作为一项生计去追
随。而对于这个双重身份的族人属性,他自己也十分自豪,因为他比之酒
宴上其他纯粹的歌者,族内成员会因为他同时是师公的身份而更愿意邀

请他来演唱,这对于他在族内社会的地位提升有一定的促进作用。整个
婚礼敬酒过程区别于一般的宴席酒歌,它是伴随着仪式性的唱歌活动。
"仪式的行动、言说、声音和身体等形式,成为构建社会认同的重要符号,
一方面维系并强化原有认同模式,另一方面呼应社会变迁从而创新的社
会认同。"①每每歌师遵从仪式性地领先唱完固定唱词后,宾客们伴随着酒
歌相互敬酒敬菜,以歌带言、以酒传情,场面十分喜庆热闹,这是在"模式
化"下个人思想情感和思维的创造性体现。仪式中的歌唱不仅仅是音乐本
身,通过对外来音乐持续"占有"和仪式化"表演",他们有效地建立起一种
族群历史延续方式。仪式中的集体音乐表演都是一次重塑历史记忆和集
体认同的过程。每一次仪式化表演都可能是对历史的记忆强化解读或者
再创造,而音乐则是通过并构建历史的重要管道。具有仪式中的戏剧性,
功能中的娱乐性。② 整个过程中歌师以个人活动影响下族群关系的互动,
维护和构建了个人与族群的多重关系,包括血缘关系、亲缘关系,情感维系
和道德文化趋于认同的过程。由歌师带领下的酒宴活动不仅丰富了宴享
活动,更作用于家族、社会,在土瑶内部建立良好的人际沟通。在长期的祭
祀活动和民歌活动中,土瑶人民对族内师公歌者身份有统一的社会认同,
同时也是一种风俗意识和文化认可。师公的自我内在修养与文化程度成
为民众选择其为某一法事和礼俗活动的领导者,久而久之,便形成一种族
群内部的选择倾向。而在日常生活中,人们并不刻意遵从这个身份,地位
上与普通民众一致,也并没有形成专门化的职业。对于普通民众即受众,
祭祀中的吟诵调与酒歌都是通过精神状态的洗礼作用于人,是个人诉求,
同时也是和族群社会的共同需求。

① 曹本治主编:《仪式音声研究的理论与实践》,第 187 页。
② 同上,第 323 页。

四　民族音乐审美心理

（一）音乐审美心理释义

1. 民族心理

民族心理是指某一族群一定自然环境和社会历史条件下形成的思维模式、精神状态、意识形态,影响着该民族性格和行为模式,渗透着该民族共同文化传统和历史轨迹。许多学者将其定义为民族心理定式,即在其长期发展过程中族群内部成员形成了共同的感知、思维、情感、性格特征等心理活动形式,在日常生产和生活方式以及精神物质文化中得以表现,如民风习俗、道德观念、艺术文化,它具有群体性,也具有遗传性。林华在《音乐审美与民族心理》一书中将民族心理分为五个层次:民族气质、民族性格、民族感情、民族意识、民族精神。[①] 民族心理不是单一的个体心理活动,是族群经历时间的沉淀形成的共同趋向,它反映在音乐上就是对音乐的审美选择,它受文化模式的影响决定了整个民族的审美心理。

2. 音乐审美

所谓审美,即人发现美、选择美、创造美、感受美、体现美以及欣赏美的活动。审美包括音乐的审美感知能力、审美观念、音乐符号功能。上海音乐学院林华教授《音乐审美与民族心理》一书中将民族审美心理研究内容

① 林华:《音乐审美与民族心理》,上海:上海音乐学院出版社,2011 年,第 73 页。

概括为：不同生存环境中的各民族"在音乐审美体验中的心理，它的发生、结构和内在规律；通过它的外化形态——诸如各组对音调音色、节奏等，探讨人类音乐审美心理的共同性和差异性。研究人类在音乐审美经验和审美理想方面的普遍规律和特殊规律"。[①] 审美活动是一种心理过程，本族文化背景深入潜意识，因此音乐审美体验总是从由音响表象感觉引起情感上的共鸣，从而在喜好上发生反应，是一个外及内再外化的心理活动过程。某一族群对音乐的选择是将审美主体的内在族群情感反映到对音乐的表现当中，在对音乐的追求时，人们把自己的主观感情转移或外射到音乐对象身上，使其成为与自己内心情感相融合的风格。族群形成群体性的音乐审美心理过程建立在民族情感以及民族性格基础上，需要经历长时间的积淀才能形成一种对音乐感知的稳定意识趋向，因此最能体现民族的文化特征。

（二）音乐审美的外化表现

1. 总体风格

土瑶在其形成和发展过程中受到自然环境和社会环境的两重影响，带有古朴乡土气息。特定的自然环境决定了土瑶人的生产方式和生活条件的不同，以及他们的思维和行为方式与其他地区的差异，客观的生存条件决定了土瑶人的心理特质和语言表述，同时也影响着他们的审美意识和音乐创作。土瑶民歌以其质朴的形式和内容呈现出其特有的艺术魅力，歌唱形式为独唱或齐唱的单声部，旋律音调游离在语调之间，节奏自由慵懒，根据旋律走向而停顿的语意句式结构参差不齐。内向的心理状态所抒发的

① 林华：《音乐审美与民族心理》，第 8 页。

歌调哀婉内敛,交谈性的语调如倾如诉。拖腔和衬词的普遍运用使得气息悠长,每句均有一个拖腔和一个停顿,字短腔长。旋律性很弱,歌调近似吟诵,突出以歌代言的作用。

2. 音响色彩

"民族音乐的审美感知觉能力不是族群中成员个体能力的几何,更重要的是族群整体对音乐音响感知能力的体现。"①音响色彩是民族音色审美实践中的诉求,土瑶民歌发音效果简单古朴,音响色彩具有原始民族依从语言习惯的特点。勉语(又称瑶语,是绝大多数瑶语的母语)的基本特点是:塞音与塞擦因声母清浊对立,元音分长短。由于语言习惯,瑶语发音口腔打开较小,音调下沉,因此嘴部运动较少,在头腔、鼻腔形成富有颤音共鸣的行腔方式,音响混浊苍凉。不管是在喜庆的婚礼还是严肃的打醮仪式上,或是热情的迎客场合,土瑶山歌都是歌腔委婉,节奏平缓,气息连绵迂回,形成情感清淡、低沉忧伤、颤动不定的音响色彩效果。

图 1　土瑶山歌《新年新》声波图

从上图可以看出其音响效果呈现"团块"状,而不是一般音乐的波纹状,没有特别突出的高音,声波线十分混浊,体现土瑶民歌演唱方式的"连

① 林华:《音乐审美与民族心理》,第 159 页。

带性",音量节奏音高平稳。低频率的音响效果是物理的呈现,它反映在心理上致使人类情绪低落,正是这些"混浊"的音响符号激唤起流淌在土瑶血液中的情绪,促使他们在音乐审美上更倾向于低音效果。此外,由于土瑶民歌多在室内演唱,以歌代言具有交谈性,声调不能过于洪亮,故而形成这般细弱游丝之音。

3. 调式音列

"调式是音乐思维的基础,在音乐实践中,对调式的选择与应用可以反映出一个民族或某一地域人群中的音乐审美特征。"[1]土瑶族民歌的音阶都属于五声调式体系,常呈现二度加二度的音程关系,并以小三度为色彩音的音列结构。"三声腔是我国南方古老山歌型歌腔的遗风。"[2]三音列是五声、六声、七声音列的早期形态,是为完成的调式思维过渡,土瑶三音列完好地保存了较为原始的岭南地区的音乐形态。土瑶曲调由于三音列的关系并未形成完整的调式体系,笔者将其定义为具有宫调性色彩的音列结构。主体音节上,大多据语音声调的自然变化而致使音高游移并形成颤音。如《婚礼敬酒歌》:

谱例1

① 施咏:《中国人音乐审美心理研究"音乐民族审美心理学"导论》,福州:福建师范大学,博士学位论文,2006年。

② 冯明洋:《越歌——岭南本土歌乐文化论》,广州:广东人民出版社,2006年,第485页。

由谱例可以看出,旋律围绕角音平稳进行,并以二度下行音程(mi-re-do)收尾,小三度(mi-sol-mi)为辅的色彩音程装饰。主音伴有颤音的环绕和支持,获得更多音程构成的美感,具有一定的发展性和随机性。土瑶内倾的审美心理使得土瑶音乐在性格上也带有明显的内向封闭性,其旋律进行以围绕主音的一度单音节发展,音列上喜好没有跳进和大音程,音域窄、起伏小,这些音符组合展现土瑶单纯、质朴的民族感情。民歌音列的形成受民族生活方式、文化传统等为基础的民族审美心理影响,而审美心理受生活方式、历史原因等条件的制约。反过来,民歌也会反映出民族根深蒂固的社会形态。由此我们可以看出,土瑶民歌的音调分类系统属于一种比较传统的分类体系,它从古老的年代形成并延续至今。

4. 节律动态

音乐发展是民歌中最重要的表现成分,不同区域的人民由于自然条件、风俗习惯、方言俚语以及审美等方面的差异,形成丰富多样的民歌风格,同时民歌也呈现出了纷繁多样的旋法特征。土瑶民歌旋律整体轮廓线呈现出横线运动水平的平直,偶有微小波纹式的起伏,波形呈小三度摇摆。旋律反复围绕一个主音进行,运用变化重复的手法,扩充为一首歌曲。唱词和旋律的重复使歌曲变得冗长,符合土瑶对歌几天几夜的演唱习惯。通过简单的音乐材料和简洁的文字,形成音乐段落,甚至是一首乐曲,进一步积蓄和加强语气、加强情感。以《新年新》第一句唱词为例:

谱例2

　　音乐仅围绕着"新年新"三个字,发展成一个乐段。乐段不断重复"新年是新年"的唱词,以宫音为中心音,与其他音形成向上进行环绕的从属关系,将原来简单的三个字进行拓展。

　　又如《婚礼酒歌》中,笔者对其共录制两个小时,全曲只有以下几个乐节:

<div align="center">谱例3</div>

　　简单的三个音节相叠重复组成一首完整的乐段,体现了土瑶简单朴素的音乐观,曲调具有岭南音乐的原始遗风。

　　段落划分不明显,句读无固定的格式是土瑶音乐发展的另一特点,停顿取决于演唱者的生理结构,完全根据演唱者气息的延长换气,常常在词语的中间断句,体现出了较强即兴特点。如《婚礼酒歌》节选:

<div align="center">谱例4</div>

　　该首乐曲的断句结构为:斟成了九亲/六眷个/个喝过天/晚荣华/开一头/杯酒啊咧/亲戚队啊咯。根据谱例和笔者划出的断句可以看出,通常两小节进行一次大换气,一小节一次小换气,这正是人类语言习惯的呼吸节奏。并不根据唱词的词意完整性进行断句结构,而完全根据曲调进行断句的音乐发展手法,这样具有弱起性和随意性的断句打破了原有的语言特

点,在重音上形成不稳定感。体现土瑶音乐古朴的音乐发展方式,不受程
式化的节律影响,形成其特有的运动形式。另一重要的原因在于,土瑶民
歌的许多曲调片段大体上都是固定的,主体上围绕着 mi－re－do 三个音进
行,而唱词则千变万化,为了和曲调进行规律相呼应,因此,只能改变唱词
词意结构的句读划分方式,这与汉族中依字谱曲的音乐思维方式完全相
反,因此,我们听起来常常会有种不平衡感。

音乐进行的状态、繁简都对一个民族传统音乐基本形态的形成与发展
起着重要作用。土瑶音乐曲式结构简单,却需要花费长时间去演唱,如此
倾诉式的音乐结构满足了土瑶长期以来备受压迫的民族心理,在音乐上宣
泄心中的苦闷,因此土瑶民歌的旋律给人以如倾如诉的感受。

5. 衬词拖腔

在民歌唱词中,除直接表达实意词语外,还有穿插在演唱过程中的语
气词、形声词等构成的衬托性虚词,不属正词基本句式之内,是构成民歌
的重要组成部分,称为衬词衬腔。它们大都没有实意,与歌词内容没有直
接联系,却在歌曲整体不可分割的一部分,往往体现该民歌的民族地域特
色。衬词是民族方言的衍生在唱词中的插入结构,不仅体现一个地区或
民族的生活方式、语言习惯以及思维方式,还蕴含民族的历史文化和传
统。另外,在实词之后常常运用拖腔对歌曲进行延长音调。土瑶民歌旋
律发展最大特点是具有大量的衬句和拖腔,不仅丰富了唱词内容,而且常
常使民歌的结构得到扩充,对于发展曲调、塑造艺术形象、增强艺术魅力
都起着重要的作用。土瑶民歌中的衬字和衬词大多是插入在正词中唱出
来的,拖腔则不同,拖腔不仅可以扩大民歌的篇幅,并且有大量的衬腔构
成一个或一个以上的衬句,这样使民歌的结构也发生了变化。衬腔的运
用使土瑶民歌呈现出了口头语言的丰富多彩,它们溶解在唱腔中,也给本

地民歌增添了更多魅力。土瑶民歌中衬词的使用比较灵活,有出现在曲首的衬腔,出现在乐句中间的衬腔,处于歌曲尾部的衬腔,衬腔在民歌中所处位置的不同使音乐性格的表现各异。由于抒发感情的即兴性、随意性,以及歌词句式、衬词运用的灵活,民歌的结构丰富、多样这种不对称的乐句结构是土瑶民歌结构的重要特征,它们使土瑶民歌的结构变得更为丰富,音乐形象的体现更加灵活多样。在土瑶民歌中就有一些由一句歌词构成一段的民歌,通过加衬后使乐句句幅拉长,形成多乐句。以《新年新》第二句为例:

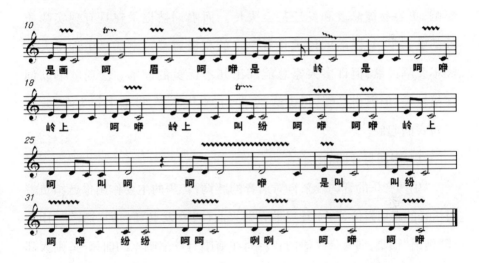

　　是画呵,眉呵咿,是岭是呵咿,岭上呵咿,岭上叫纷呵咿,呵咿

呵咿,岭上呵叫呵,呵咿,是叫纷呵咿,纷纷呵呵,咧咧,呵咿,呵咿

　　在歌书上的实词只有"画眉岭上叫纷纷"短短七个字,在拖腔和衬词结合发展成二十八小节的乐段,衬词、衬句的频繁使用使乐句腔幅扩大,成为比较和缓、运腔悠长、字少声多、节奏自由、多为说唱性的唱法。衬词进行无明显的规律,主要押"i"韵,这个发音吻合了土瑶民歌口腔打开较小的演

唱习惯,最后常常通过半闭口音的"呵咿"衬词进行自然归韵,并形成小停顿,这是土瑶衬词普遍存在的重要意义。长腔的运用使得节奏较为缓慢,平稳流动的腔调符合土瑶族人的压抑心境,实现土瑶在音乐上的心理期待。

6. 语言唱词

民歌的歌词,是民歌文化信息的直接实体,歌本的展现是对民歌内容最直观的接触。由于音乐符号需要口传心授,因此受到传播媒介的影响,更容易被修改和变迁甚至失传。而唱词被记录在具有现实物质性的歌本中,对民歌的传承具有一定的积极意义。土瑶民中许多人已经不会唱民歌,但许多人家总能翻出几本泛黄的歌本。土瑶歌书歌词篇幅较长,但通俗易懂,句式整齐、押韵,平仄不严,以七字句为多,兼有三句式的起腔。

（1）唱词与音调的结合

"中国音乐的音调既来自对语音的腔调,音程的主要作用也就担负着对语音的真切模仿。"[1]土瑶民歌在即兴曲（没有歌书）时,如"酒歌",用主要"勉语"演唱,偶有借汉语的音。而在演唱有歌书唱本的曲调时,则大部分用"本地话"[2]演唱,形成瑶汉音乐交融的现象。方言土语的词格韵律是民歌色彩构成因素之一。"勉语浊音声母可出现于各个声调,送气音声母一般只出现在单数调,韵母的主要元音多数分长短。声调和汉语的平、上、去、入各分阴阳的情况一致,变调与构词有一定的联系。有鼻音和塞音韵尾,塞音和塞擦音清浊对立,送气音基本上出现在汉语借词中,元音一般长

① 　林华:《音乐审美与民族心理》,第 179 页。

② 　当地汉语,古越语支系。

短对立。辅音韵尾有 p、t、k、m、n 等五个,声调通常有八个,同古声母的清浊有密切关系,变调与构词有一定的联系,虚词和词序为表达语法意义的主要手段。"[1]音乐形式最初是从生活语音声调中提炼出来的,由于瑶语发音口语化带腔的衬词,其在音乐中体现出说唱性的特点。在生活言语基础上提炼加工而成,旋律进行须注意到瑶语声调的趋向,具有一定的节奏感和音乐性,讲究依字行腔保持语言发声的原生态,不做进一步的硬性规范,追求自然朴真。没有固定的格律,善于变化。平缓的旋律进行是在"演唱"却又好似一种亲切的交谈,是一种内心的倾诉,唱者和听者之间没有隔阂,这是土瑶歌社会功用的重要因素之一。语言和音调的完美配合,使土瑶音乐艺术美和生活美相互交融。长期的历史传承,使土瑶地区范围人民群众在美学趣味、艺术爱好、欣赏习惯上形成了共同的特点,特有的语言音调给民歌打上了特定地区的印记,使它具有浓厚的民族风格和地方色彩。语言影响音乐,语调确立音乐模式,高低、轻重、长短音节都以规则的模式在语言中呈现,不同语言对这些因素各有侧重。

(2)唱词的表现手法

赋、比、兴是中国古代诗歌创作的基本手法,也是中国民间歌曲创作的主要手法。土瑶民歌大量运用赋比兴及夸张等修辞手法来展现歌词含义。在"迎客歌"中运用得十分频繁,在歌词中即能把思想感情及其有关的事物平铺直叙地表达为"赋",将事物进行比喻,打比方为"比",借事物开头然后转入正题或抒发要表达的思想感情为"兴",这样的表达方式十分适合对唱,主题思想得到鲜明突出的体现。如《入村歌》的节选唱词:

　　踏上一只又一只,清油蜡烛两边排,清油蜡烛两边照,照弟光

① 中国瑶族网。

明好上街。（赋）

来惹妹，好比灯芯来惹油，灯芯惹油油惹火，惹妹今夜耍风流。（比）

鸿雁过天叫愁愁，鸿雁口含金锁头，锁头抛落妹门口，望妹接起弟歌头。（兴）

土瑶民歌的歌词手法运用，对民歌的发展起到了渲染和烘托的作用，使唱词生动、风趣、幽默。土瑶民歌更为生动，更具感染力，体现了其创作的聪明智慧以及他们开朗、乐观的人生态度。

（3）唱词的文化内涵

土瑶音乐素材简单，但唱词却蕴含着深刻的文化内涵。在音乐贫乏的情况下，能够通过唱词内容，迅速理解民歌的原意。在唱词中我们能看到土瑶的日常生活、宗教信仰和集体愿望，以及对美好生活的追求。

土瑶没有自己的文字，因此长期以来都是运用汉字记录瑶语演唱。在过去由于土瑶落后的文化程度，只有少数人能识得汉字，因而许多文化知识需要通过唱歌来传播。在唱词中承载着土瑶的天文地理、人文风俗，能让人们更好地进行生产生活，在生活习俗中指导人们的行为模式。如下的《安位歌》涵盖中国传统风水学中的基本走位，东西南北中的方位和相对应的八卦、天干地支、五行和五方天帝相互之间的对应关系，同时是土瑶人建房安家的重要指导性歌谣：

东方玉兔大青公，日出扶桑点点红，震卦能生甲乙木，青帝原来居在东。

西队金鸡渐渐啼，扶桑月初紫云梯，兑卦能生庚辛金，白帝原来居在西。

南山南岭是南微，凉风吹去向南方，离卦能生丙丁火，赤帝原来居在南。

北方原来护水田，黑风暗雨见神仙，坎卦能生壬癸水，黑帝原来居在北。

中央戊己土星高，扶桑日出古今同，震卦能生戊己土，黄帝原来居在中。

同时土瑶民歌唱词具有高度的文学性，唱词中常常蕴含着文字游戏：

书字歌词人唱双，中央上下就成定，丁字里头添个口，合成可字进朝廷。

卜字着到弟入屋，蒙字林逢弟入家，才字入门弟闭了，日字入门传世间。

严谨的结构、规整的押韵和恰当的猜字唱词，体现土瑶在文化上受到汉族的影响。将汉族文字手法运用到瑶歌当中，提升瑶歌的文化内涵。山歌的歌词具有纯朴的情感、大胆的想象和巧妙的比喻等特点，生动鲜活，真切感人。土瑶是历史上没有文字的民族，土瑶的文化记忆全凭口传心授，因此唱词中的内容表达直接反映土瑶世世代代的情感诉求，反映土瑶人对生活的追求，联系着他们生活中各个方面的关系。

（三）形成原因

1. 生存环境

地理环境是人类赖以繁衍生息的客观保障，一定程度上决定了族群的自身发展，塑造了人们与之相适应的心理状态，包括性格、气质，对客观的审美追求、民族审美心理等等。不同的地理状态、心理状态形成不同的社会状态，由此书写成不同的历史轨迹。土瑶几百年来世代定居在大桂山莽莽万重山间，海拔一千米左右，距离平原地区十分远位置偏远，在地势陡峭崎岖中刀耕火种、狩猎、采薪。拮据、穷困的生活状况使得土瑶人的心理状态十分压抑、窘迫，祖辈皆是如此。险恶环境和落后的生产方式使其鲜少于文化的需求上变化发展，这是土瑶民歌曲调单一的重要原因，所以其整体音乐形态与民族性格特征统一。

此外，土瑶长期以来交通闭塞，这种地理形势决定了土瑶村落的封闭性，导致长期以来与外界相对隔离，祖祖辈辈在这莽莽大山中都过着封闭的生活，用纤细、幽怨的音调，如泣如诉地倾诉心声，用音乐情绪的表达和宣泄来达到心理平衡，心理素质赋予其发声时以沉稳、含蓄、古朴的音乐性格。这也是土瑶形成其特有的音乐风格与性格特点，呈现出鲜明迥异的个性特色的重要原因之一。艰苦的自然条件使土瑶形成坚韧乐观却拘谨压抑的民族性格。反映在音乐的审美标准上，表现为音调的低沉哀婉，唱词有着对美好生活的追求和向往。研究环境造成的民族审美心理差异，对我们了解土瑶民歌风格具有重要的意义。

2. 文化背景

历史上，土瑶虽常年聚居于深山之中，然而族群和文化差异，受到外界

汉人的歧视和欺凌、封建社会的压迫与剥削,形成了瑶汉的民族隔阂,土瑶对外界在心理上的一定的防备情绪,民族性格极端保守、封闭、内向。另外,土瑶历史发展中不似贺州另一支瑶族——"过山瑶"经历各地迁徙,具有较广的接受讯息和传播信息的条件,因此受到外族的音乐文化影响较小。过山瑶在交往的过程中会有语言的交流,词语的音调、节奏、平仄等语言状态的变迁,而土瑶的"勉语"较之过山瑶更古朴,声调更为平稳。一个民族总是要强调一些有别于其他民族的风俗习惯、生活方式上的特点,赋予强烈的感情,将其升华为代表本民族的标志性特征,这种精神文化方式使民族审美心理的特点凸显,是探寻审美心理的重要途径和依据。土瑶族审美心理,符号体系,与人的精神特征与审美要求相一致的效果,成为土瑶精神面貌的集中表现者。

地理环境势必会影响土瑶审美心理,尽管土瑶已经在此居住了几百年,却极少受到汉族和过山瑶的影响,并没有吸收本地人丰富多彩的音乐曲调。笔者在田野过程中与许多土瑶同胞聊天时多次问道"过山瑶"和本地人的歌调都挺好听,为什么他们不唱唱呢? 他们总是回答,我们有自己的歌,他们的和我们的不一样,我们喜欢唱自己的歌。"人类对音高、音强、速度等基本要素的审美感知选择中的共同性则是源于作为主体人类的需要与目标共同作用下产生的具有倾向性的心理驱力——期待,对于音乐来说,就是人对听觉适宜性的期待。"[①]从民族审美心理学来看,土瑶有自己独特的审美角度与审美习惯,土瑶固有的民族性格使他们对祖先流传下来内敛低沉的音响效果在潜意识中产生共鸣,对已经熟悉的审美对象表现出一种依恋和亲近的心理倾向,继而传承这一演唱风格。然而,如此艰辛的生活又让他们对富足美好的环境产生向往,因此在唱词上

① 施咏:《审美民族性世界性》,《交响·西安音乐学院学报》2006 年第 3 期。

引入了汉族的文字组织方式。土瑶与过山瑶和本地人在民族感情和心理模式上有明显差异，不同民族之间的心理波动很难产生共振，在借助表达情感的旋律线条和节奏律动上存在客观的障碍。外界的"不友好"导致族内通婚盛行，形成家族的血统固守，由此，土瑶几百年来并未在音调上吸纳外族音乐元素，依然保留着如此古朴的三音列音乐形态，保持着遗世独立的音乐风格。

（四）审美心理嬗变

"变迁是人类经历的继续，虽然在特定文化中，从一种文化到另一种文化、从某一方面到另一方面的变化的速度是不同的，但没有文化能逃避变迁。"[①]世界上任何事物都处在一个恒定的变迁之中，变迁是必然的，也是绝对的，当某个社会经历革命后的变迁是翻天覆地的。社会变迁必然引起文化的变迁，反过来，审美心理作为社会生活的产物，它同时又随着社会生活、物质条件、思维方式的变化而转变，因此社会审美心理活动规律控制着人们对音乐本体形态上的趋向。审美心理变迁是具有历时性的，在时间的长河中，它会根据该社会的物质条件下形成的民族气质和精神需要而形成不同的审美取向。在民族审美心理中，审美意识积淀在族群细胞深处通过音乐表现展现出来，作为遗传基因和文化特性传承在民族记忆之中，世代相传延绵不断，但同时审美心理的深沉积淀也会随着社会发展而变化。

历史在前进过程中，社会在发生变革，直接影响民族的社会生活和民族的性格，随着社会的发展和前进，土瑶人民的心理状态、思维方式、

① 管建华：《音乐人类学导引》，西安：陕西师范大学出版社，2006年，第206页。

情感诉求、价值观念都在随着社会的变化而变化。新中国成立以来,特别是进入二十一世纪后,外界文化冲击着这个古老的民族,伴随时代的变迁和政治的导入,土瑶心理结构显示出变化发展的趋势。新中国成立前封建社会和汉人对土瑶的歧视和压迫,加上地理环境的封闭性,深居山中的土瑶人极少与外界联络,外界先进的文化和科学技术无法传播至此,使其文化各方面基本保持朴素的状态,未发生明显的变迁。新中国成立后土瑶内部封闭社会开始瓦解,八十年代以来,随着改革开放的进程不断加快,政府重视对贫困地区的文化经济扶持,土瑶许多小孩开始到汉族聚居地接受教育,族群内整体受教育水平得到提升,社会状态急剧变革。随之而来的是汉族经济文化和多元思想与土瑶传统思想文化产生的碰撞,土瑶的传统道德观念、价值体系、思想方式、生活态度、社会行为方式等各个方面被重组,心理结构随之发生极大的变化,许多传统心理,比如保守、封闭、压抑等发生改变,外来文化移入对土瑶个体的心理素质也发生影响。音乐审美视域进一步开阔,受过现代教育的当代年轻人已经不故步自封,开始对外面世界产生向往,性格也变得比先辈们更外向、乐观。新颖事物的加入,观念横移,审美走向和变异与脉动,与传统的偏离心理结构日益立体化、多元化,映射出土瑶族群内部代际关系的分离。

"处于单调状态的民族审美心理会对某一种同类的外在刺激过于熟悉而感到乏味和厌倦,产生抗拒的反应,并促使主题从审美习惯的模式中解放出来,寻找新的审美刺激,建立新的审美反应的心理程序。"①土瑶原有单调、保守的音乐审美心理结构难以适应如此多元化的社会变革,需要新鲜信息的冲击与补充。接受过现代教育的年轻人习惯了强劲有力的流

① 施咏:《音乐审美心理的稳定性与变异性》,《中国音乐》(季刊)2008 年第 1 期。

行音乐的音乐感知,很难适应先辈们留存下来的低沉音乐的音响结构。传统音乐语言,表达方式,音调、音响色彩、节奏和新一代土瑶年轻人的审美情趣、生活节奏、思维心理、民族性格相距甚远。另一方面,建立在农业文明基础的土瑶传统音乐正在渐渐失去原有的生存环境,生命力急剧衰弱,社会功能丧失,使得原来通过民歌交流传递信息和交流情感的媒介作用现在已经不能实现。年轻人更热衷于利用现代科技作为亲朋恋人间交流的方式,交流方式渐渐因为社会生活的变革而改变。在传统社会历史的发展进程中自然环境因素深入土瑶历史过程,融化为心理现象,低沉内敛的音调结构和音响效果很大程度上受到自然环境的影响。现今科学教育和较为富足经济条件下土瑶审美心理对自然和社会的选择体现出更大的自由,自然因素愈来愈流逝于过往的历史因素之中,而社会发生一定程度或性质上的变异对于土瑶审美心理以及音乐观念的影响是巨大的,在现代化的冲击下,土瑶传统音乐文化的变迁是不可避免的,幸运的是由于长期的历史文化因素,我们现在还能一览其原始风貌。然而,随着社会的继续发展,作为音乐文化持有者的土瑶年轻人在心理上呈现出一种拒绝接受传统文化的心理状态,审美心理发生的嬗变是其根本,由此只有让土瑶年轻一辈甚至是小孩,从音乐审美情趣上进行转变,从内心认同传统的音乐形式,才能将传统音乐继续传承,并保持以"活态"的方式。同时改变其思想观念,让土瑶青年不将本民族传统文化视为落后文化,而是面对其独有音乐文化而感到自豪自信,才能自觉保护、传承本民族的传统文化。

五 瑶歌的社会功能

"音乐的用途和功能是民族音乐学中最重要的问题之一……我们不仅想要了解一件事物是什么,更重要的是,我们想了解它为人们做什么以及它怎么做。"①民歌承载着土瑶世代传袭社会道德体系,是记载土瑶先辈生产生活的重要手段,维系着族内成员的思想情感。民歌作为主要的社会文化传承方式,凸显其整体文化功能,在传承过程中潜移默化对社会的发展也产生了积极作用,并形成族群世代相袭的行为规范和思想体系。

(一) 归属与认同

民歌是一个民族的文化传统、道德价值观的承载,也是一个民族的文化特征的体现,体现了民族文化的传承和发展。每个都具有属于其族群的民族精神,而民歌恰恰成为维系民族存在和发展的重要纽带,民族认同实质上是一个人确认自己的民族身份,并将自己的意识自觉归属族群。在土瑶族群内,通过民歌的传唱对民族文化的传播和传承,族群内部个人与其他族员、群体在情感上、心理上趋同。土瑶其低沉原始的音调使得族内成员对本民族的物质文化和精神文化的归属,以演唱民歌作为标志进行民族身份的确认,以达到群体认识、群体态度、群体行为和群体归属感,并对族

① 艾伦·帕·梅里亚姆:《音乐人类学》,穆谦译,陈铭道注解,北京:人民音乐出版社,2010年,第217页。

群集体具有一定程度上的依赖、忠诚。通过民歌的传唱成功传达土瑶顽强的精气神，成功传递其传统文化蕴含的不屈精神，每一次演唱都是对族群文化的再认识，在几百年的发展中，土瑶人民通过民歌形成了共同的民族心理和共存共荣意识，由此形成对土瑶传统文化强烈的文化认同感和归属感。

归属和认同通过对民歌的历史记忆实现。"历史记忆是一种集体社会行为，人们从社会中得到记忆，也在社会中拾回重组这些记忆，每一种社会群体皆有其对应的集体记忆，借此该群体得以凝聚及延续。"①族群记忆是土瑶族内成员对集体认知不可或缺的过程，族群记忆构建在对祖先的认知上。民歌作为族群集体记忆的媒介，通过打醮、祭祀、婚礼等社会集体活动一次又一次地保存、强化、重温并在历史的长河中传袭着，每一句唱词、歌谣都凝结着土瑶族群所特有的历史记忆，通过民歌在时空维度上与祖先情感联系，这也是土瑶的宗教信仰中将祖先崇拜置于十分重要位置的原因。土瑶婚礼正式开始前将会请主持婚礼的师公用去一整天的时间对着祖先的灵位进行祭祀，告知先祖儿孙的喜事，并望先祖能护佑子孙妇好相亲。通过仪式中的似唱非唱的吟诵调与先祖的交流，也是对逝去的先祖寄予深厚的感情。这些礼仪程序展示了原始宗教和祖先崇拜在土瑶社会里文化的归属，共同构成了土瑶独特的多元历史记忆，民歌在凝聚历史记忆的仪式时，塑造着祖先的艰辛历程以及乐观坚韧、朴素的民族性格。敬祖礼仪过程通过吟诵调的宣唱，以神的面貌对人们施加影响，成为宗族体系的一种凝聚力量。在生物学上，对民歌的记忆融化于血液之中，作为遗传密码代代相传，唤起了土瑶共同的历史记忆，加强了现实中、历史中的土瑶成员的血缘关系，形成了一种根基性的联系，凝聚了土瑶的族群意识，同时，在

① 江杰英：《论历史记忆与族群认同》，《广州大学学报》（社会科学版）2012 年第 4 期。

建构民族意识的时候,根本的建构基础源于共同的历史记忆和共同的血缘亲情。

历史记忆与族群认同作为有机结合,族群认同源于历史记忆。族群认同(ethnic identity)就是族群的身份确认,是指成员对自己所属族群的认知和情感依附。民歌作为土瑶传统文化中重要的展现方式,它不仅仅是一种行为活动,而是有了更为抽象的思想意识准则的含义,成为“文化符号”。土瑶民歌由音乐形式符号和音乐内容符号共同构成文化内涵,低沉内敛的曲调和积极向上的唱词等音乐本体要素构成其民族符号,在形式中透露着土瑶人民内在的坚韧乐观精神和宗法制度下的社会道德。土瑶民歌中的情感内容、社会内容的表现性和再现性,使其形成一种显性的文化整体意识的趋势和隐性存在于民族记忆中的文化符号,通过音乐显露出来。民歌是土瑶群体意识的外化展现,民歌唱诵的是土瑶人的生活与历史和对未来的期许,它所代表的是土瑶的习惯与传统。土瑶民歌成为其族内成员独有的文化,其音色音调是彰显其民族特征的重要指标。土瑶集体活动使得族群认同彰显,活动中的音乐符号反过来也唤起了土瑶人民的历史记忆,并且作用于加强内部成员对本族文化的认同。族群认同的工具性维度和根基性维度融合在一起,族群认同的文化实践通过共同的历史记忆来建构。从传统的族群身份到对土瑶身份认同和族群集体我意识,通过民间的仪式和庆典中的歌调被再次构建,人们通过演唱民歌彰显自己,表达对自己的身份认同。

(二) 宗法与凝聚

梅利亚姆指出:“音乐具有促进社会融合功能……在社会成员以音乐

为中心而团结起来的时候,音乐的确起到了融合社会的作用。"①土瑶的打醮场合、婚礼场合、酒席为本民族的道德观念及民歌文化的传播提供了一个聚集的场所,同时在土瑶集体活动中成为家族成员和乡村邻里共同的聚集场合。因此,本民族的生死价值观等传统文化观念,可以通过这一类族内成员聚集的场合进行传播,潜移默化地渗入到人们心中并得以广泛传承和发展。土瑶散居在各大山坳中,寨与寨之间相距甚远,在约定俗成的规约和宗法的共同协调下,民歌成为村寨社会生活联系的重要纽带,在族员的生产生活中发挥着重要的作用。

1. 族人交际

民歌是群众生活的真实反映,是情感的自然流露,土瑶人民在过去几百年历史中歌唱的颂扬人与人之友好内容的民歌,其实是人们追求调和族群关系的普遍愿望的反映。长期封闭性的生活,致使他们十分重视内部成员间的交流沟通,重视通过利用民歌的交流功能对族内成员关系的连接。民歌作为信息符号负载一定的社会内容和讯息,发挥沟通情感及促进人际交往的媒介功能。土瑶人民居住在崇山峻岭间,地形复杂,道路崎岖,交通极其不方便,一年四季中大部分时间都忙于农活,奔波于生产,闲暇时间极少;所以,内部成员间的交流以及沟通相对缺乏,而婚嫁属于家里的大事件,只要被邀请了,大家一般都会尽力安排时间参加。婚礼酒歌在这个时候就不自觉地充当了社交的一种媒介,在唱歌欢乐的气氛中,唱词中却蕴含了人们美好的祝福。平常不常见的亲戚朋友都会欢聚一堂,摆酒设席,开怀畅饮,开腔饮歌,场面热烈喜庆。敬酒和劝酒是酒席上的重要节目,敬酒是要敬长辈老人,而同辈之间的交流则通过以歌劝酒进

① 艾伦·帕·梅里亚姆:《音乐人类学》,第 235 页。

行,在劝对方把酒饮下的同时达到交流情感的目的,折射出族群凝聚在酒歌和酒文化中的渗透、传播和加强。因此这对族内成员来说提供了一个很好的人际沟通交流平台,在酒席歌唱间熟络了彼此之间的关系,增进了亲里感情。

2. 群体意识

家庭社会结构是最小的社会组织,调和家庭关系是构建亲和社会的基石,慢慢积淀成为集体意识,时刻在规范、支配人们的思想和行为。长期以来受到外界的压迫,族内成员之间的和谐相处、团结一致是保证族群社会安定的重要基础。与土瑶居住方式所固有的特点相适应,土瑶人民造就了最核心的民族精神——亲和团结。这种民族精神具有强大的凝聚力,执着顽强的群体意识,和求真务实的踏实,它已成为土瑶文化的象征。民歌作为一种号召力,族内成员围绕它聚集在一起从事集体活动。民歌旋律在其线条进行以及其他类似的声音事件中,以其各种变化、各种意境反映了土瑶传统心理感受。成员们通过集体活动中的民歌演唱不仅能获得一定程度上的自我愉悦,就族群社会而言,在集体环境下的民歌演唱更能增强族内成员的集体意识,并在群体意识中汲取教益从而达到全面提高族群道德价值,其结果延展到整个家族,形成互助与和谐的观念。这种由民歌体现出的群体意识强调家族成员之间的互敬、互助和团结,强调人与人之间温情脉脉的关系,强调家族体系中有秩序的、整体的和谐,从而使人们获得一种对家族的心理依靠,增强家族内部凝聚力,使家族保持一种稳定性。民歌对唱过程中的亲和力、向心力、聚合力,对族群关系的凝聚起着纽带作用,是土瑶文化得以稳定的重要思想基础。

3. 宗族规约

从地域上看,同一家族的人大多集居在一定范围内,与村寨和土地较稳定地联系在一起。而亲戚关系却是通过联姻而形成的家与家之间、族与族之间的关系,这就使得亲戚关系复杂多样,交叉重叠,不断变动,缺少稳定性。落后的生产条件制约,促使土瑶必须保持集体性活动方式,因此人类最原始的纽带——血缘,由此形成的宗族关系成为土瑶族群关系中必须坚守的社会组织方式。传统的宗族观念规范人们思想、行为的道德教化功能直到今日,这一观念还有其一定的社会基础,它仍然在社会生活中起着不可忽视的作用。笔者在田野调查中发现,许多年轻人虽然已经不会唱传统民歌,但鉴于是"后生仔",因此,对族中宗族体制下的集体活动都是必须参加的,孝与敬的进一步发展就是尊卑观、服从观和等级秩序观念。在从事集体活动过程中,让族成员明确知晓自己在宗族中的辈分和地位,明尊幼,懂敬爱。这种体现在酒歌和祭祀中的有尊卑,有支配与服从,有长幼秩序的宗族体系,已经具有了一定程度的管理和组织的社会功能。同时,民歌作为社会的一种准基层组织的调节功能,在各个方面影响和调节着人们的生活,而其独有的音调色彩又能彰显族群意识,强调族群边界,达到艺术的教化功能。婚礼酒歌和吟诵调在演唱过程中人们对其尊崇的态度,反映出由血缘形成的家庭、家族、宗族以及由此而形成的纲常规约,在土瑶心目中的地位十分重要。在日常世俗观念、风俗和礼貌,敬祖、敬神仪式和婚丧嫁娶的聚众场合中,通过民歌的演唱来影响和教化人们。民歌对族内成员来说具有一定的约束力,对个体来说又是在潜意识下对规约遵从的一种自觉行为,在维护族内安定的同时又有道德规范的作用。

结 语

不同地区的民族文化受到当地自然环境、人文环境等因素影响,由此形成具有当地特征的民族文化,土瑶民歌则是其中最典型的代表,它植根于土瑶族群生存的土壤,生长于具有浓厚人文情怀的族群社会环境中,同时它又是在多族聚集的贺州这样多元化背景下形成并曲折发展的,可贵的是始终保持本民族文化特色,并形成其独特的旋律音调和音乐审美。漫长的岁月里散居大桂山脉中的土瑶人,给这寂寥而幽深的莽莽大山带来了阵阵歌声和朴素的人文情感,是瑶人几百年守护着这片大山,并在这险恶环境中谱写一段段可歌可泣的民族历史,创造灿烂音乐文化、坚韧的民族精神。物竞天择、适者生存是永恒不变的自然规律,在恶劣的生存环境中,土瑶人在与自然的斗争中慢慢形成了一套有效的生存方法。而在对待民族文化上,面对外族的歧视和压迫,作为一个没有文字、教育程度较低的民族,为了保持本民族不被同化,对待族性的坚守上显得更为重视,于是他们选择了将民歌作为延续民族文化、民族精神、民族血脉的生存方式,并积淀为一种独特的民歌形式。笔者通过这两年来对土瑶族群社会、音乐文化田野调查,对其产生了深厚的情感,深深地被土瑶质朴古老的音乐形态吸引,被他们坚强乐观的民族精神所震撼。

土瑶人民经过世世代代的坚守,这些保持着岭南较为原始风情的曲调音律通过土瑶在各种集体活动中的记忆保存下来,古老而哀伤的音调已经深深地刻在瑶族人民的基因中。然而随着社会经济的不断进步与发展,现代化、全球化、信息化的当今时代,土瑶面临挑战与困境。当今集体活动都

在逐渐简化甚至消亡,歌调也在渐渐失去存活场合,更需要广大的专家、学者和爱好音乐者的研究和保护。在物欲横流的今天,我们丢掉的不只是单纯的传统音乐,也有蕴含在内的深刻的人文内涵和民族精神。土瑶民歌生态智慧的闪烁,其音乐文化模式在提倡可持续发展的当下社会,有它独特的文化价值。所以对于土瑶民歌的保护不仅要传承其音乐本体,更重要的是它们赖以生存的场域,更要延续其内在深刻蕴含的历史文化和人文精神,这样才能使音乐文化得以"活态"地有机传承。

参考文献

1. 管建华:《音乐人类学导引》,西安:陕西师范大学出版社,2006 年。

2. 汤亚汀:《音乐人类学:历史思潮与方法论》,上海:上海音乐学院出版社,2008 年。

3. 施咏:《中国人音乐审美心理概论》,上海:上海音乐学院出版社,2008 年。

4. 冯明洋:《越歌:岭南本土歌乐文化论》,广州:广东人民出版社,2006 年。

5. 林华:《音乐审美与民族心理》,上海:上海音乐学院出版社,2011 年。

6. 艾伦·帕·梅里亚姆:《音乐人类学》,穆谦译,陈铭道注解,北京:人民音乐出版社,2010 年。

7. 江杰英:《论历史记忆与族群认同》,《广州大学学报》(社会科学版)2012 年第 4 期。

8. 钱宗范:《广西各少数民族封建宗法概论》,《广西师范大学学报》(哲学社会科学版)1994 年第 2 期。

附　录

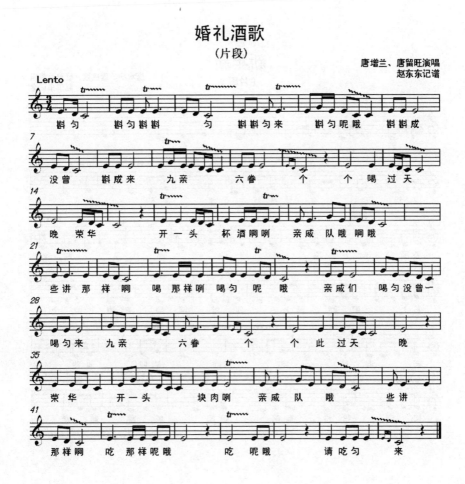

婚礼酒歌

(片段)

新年新

（片段）

唐水庆、唐接娘、唐曾兰演唱
赵东东记谱

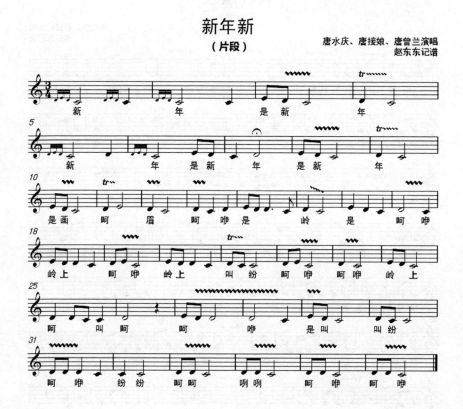

广西融水苗、侗族芦笙音乐文化研究

作者：廖贤华（2013 级）　　　指导老师：吴　霜

【摘要】　广西融水苗族自治县是我国西南边陲少数民族音乐文化的传承重地。芦笙作为融水县苗、侗民族千百年来增强民族团结、展现民族风采的乐器，有着强大的感召力、向心力，体现着浓郁的地方特色和深厚的文化内涵。但随着现代音乐对传统音乐的冲击，不少地方面临芦笙曲失传的危机。当下，如何保持芦笙音乐文化的传承，是亟待深入关注和全面思考的问题。笔者通过对广西融水苗、侗族芦笙的实地调查，将其置于区域性民族音乐交融的视角进行关注，探析从芦笙传说的起源到芦笙文化圈和谐社会的创建，芦笙在人民心中的重要地位，以及融水苗、侗族和谐共处的音乐文化往来等文化事项。

【关键词】　广西融水　芦笙　苗族　侗族　文化圈

绪　论

（一）选题的目的与意义

广西融水苗族自治县是我国西南边陲少数民族音乐文化的传承重地。芦笙作为融水县苗、侗民族千百年来增强民族团结、展现民族风采的乐器，有着强大的感召力、向心力，是苗、侗族文化的重要符号和形象代表，它在历史长河中，与民族的血液和灵魂相凝结，融汇成民族优美的旋律，体现着浓郁的地方特色和深厚的文化内涵。但随着现代音乐对传统音乐的冲击，不少地方面临芦笙曲失传的危机。当下，如何保持芦笙音乐文化的传承，是亟待深入关注和全面思考的问题。

笔者通过田野调查，以一手资料为基础，结合前辈学者研究的成果，运用民族音乐学、音乐人类学等相关理论视角。旨在通过实地考察，将融水苗族芦笙与侗族芦笙放置于区域性民族文化交融的视角下进行综合研究，结合融水苗、侗族芦笙的民间传说、历史发展等对两者进行较为系统的概述；对芦笙的音乐形态及融水苗、侗族芦笙文化圈进行论述，梳理融水苗、侗族芦笙的历史概貌，探析融水苗、侗族芦笙音乐文化的传承现状和文化内涵。为传承本土传统器乐贡献绵薄之力，同时，拟运用研究成果，为我国少数民族乐器的体系化研究填补学术空白。

（二）研究现状分析

芦笙作为我国苗、侗族代表乐器，各领域学者对其研究颇丰，研究视角多样，自 1949 年中华人民共和国成立到 2003 年我国非物质文化遗产普查与保护工作开展，独特的芦笙音乐文化吸引了不少业内外学者的青睐，他们纷纷加入芦笙音乐收集、整理及研究之中，带动了地方文化部门对于芦笙音乐的整理和重视。

1. 广西芦笙研究

有关广西芦笙的学术研究主要集中于对融水芦笙和三江芦笙音乐文化的关注，近年来，随着县政府对芦笙发展的持续重视，越来越受到学者们的青睐。

融水芦笙 2006 年 5 月 20 日，国务院"国发（2006）18 号文件"正式把融水苗族系列芦笙坡会群列入"国家级首批非物质文化遗产代表作名录"加以保护，其独特的少数民族传统音乐文化风貌愈加为外界所关注，并引起学界的进一步研究。

2011 年杜正模、杜钊《融水苗族芦笙的活动形式及特点》（《三峡论坛》）文论中，从融水苗族芦笙中的"秧嘎和座嘎"（芦笙活动形式）、"希乓嘎"（芦笙竞赛）、"支对嘎"（芦笙同年）、"嘎略芬"（芦笙出访）、"嘎忍"（芦笙坡会）、"嘎好迎"（迎亲芦笙）、丧葬芦笙等不同形式，就其展演方式及文化样态进行初步探讨。

同年，肖丹丹《苗族芦笙音乐文化的现代传承与发展——以广西融水苗族自治县为例》（《学术论坛》）文论中，作者就苗族芦笙文化、现代化语境下融水苗族芦笙文化的传承状况、融水苗族芦笙文化发展创新途径三个

方面,结合个案进行剖析,探寻融水苗族芦笙文化在现代化语境中传承与发展的途径及方法。

2012年陈炜、劳国炜撰写的《广西融水苗族自治县芦笙踩堂开发式保护研究》(《广西社会科学》)文论中,作者试图通过探讨开发式保护的方式对广西融水苗族芦笙踩堂进行保护与开发,以期使融水芦笙踩堂得到更好的传承发展。文章从三个方面阐述:第一,芦笙踩堂的发展沿革;第二,广西融水苗族芦笙踩堂保护与旅游开发现状分析;第三,广西融水苗族芦笙踩堂开发式保护的对策建议。在表述中主要围绕融水芦笙踩堂开发式保护来进行,其中包括取得的成绩、存在的问题以及对策建议,为融水芦笙踩堂的传承保护做出了巨大贡献。

三江芦笙　三江侗族自治县,是全国五个侗族自治县中侗族人口最多的一个县,同时也是广西唯一的侗族自治县。芦笙,在侗族人民的日常生活中占有重要位置,无论是欢天喜地的节日场面,还是情意绵绵的恋爱时刻,用芦笙吹出的曲调都表达了侗族人民的真挚情感。因此,对于三江侗族自治县芦笙音乐文化的研究视角丰富,研究成果颇多。

1988年钟峻程《三江侗族芦笙调的和声思维》(《民族艺术》)文论中,作者从芦笙调(用三管芦笙所吹奏的曲调)中G、A、E三个音形成的和声效果,围绕曲调的和声进行,以协和与不协和的关系、阳性与阴性的色彩,呈现芦笙调中阳性和弦与阴性和弦的并存以及协和与不协和的作用与反作用力所构成的音乐的根本动力。指出芦笙调的和声思维是原始而古老的,但却已经进入了逻辑化、系统化的最初阶段,其发展的能量是巨大的,必将能为我们的和声研究以及和声在创作中的运用开辟一条途径。

2009年韦慧玲、韦伟《广西侗族芦笙改良的艺术值效——以广西三江侗寨为个例分析》(《黄河之声》)文论中,作者以广西三江侗寨为个例研究,以侗族芦笙为研究对象,从芦笙的分类、芦笙的演奏形式两方面进行芦

笙音乐解析,并对覃国伟先生所改良的芦笙进行简要分析,论述改良芦笙的艺术值效。

可见,芦笙作为我国苗、侗族代表乐器,各领域学者对其研究丰富,研究的视角也是多种多样,但就区域来看,学者们对苗、侗芦笙的研究大多以广西三江、贵州等地为研究对象,其中也以贵州苗族和三江侗族芦笙的研究居多;而就融水芦笙研究来看,对苗族芦笙的研究比侗族芦笙的涉猎多,而把苗、侗芦笙比较作为研究视角,在以往有关芦笙的研究中,该研究视角可谓鲜见。

2. 贵州芦笙研究

步入二十世纪八十年代以来,贵州芦笙研究在国内学术界得到极大关注,在芦笙文化的研究和传承上进行了创造性的探索与实践,取得了重要的研究成果。芦笙作为贵州民族民间器乐中应用面最广、乐曲蕴藏量最为丰富的一种簧管乐器,随着各界学者对芦笙关注度的提升,相关贵州芦笙的研究也越加丰富多彩。

2003 年杨方刚《贵州民间芦笙音乐文化研究》(《贵州大学学报》)文论中,作者从芦笙基本形态、各民族芦笙、芦笙乐的类型等方面对贵州民间芦笙作较为全面的评述介绍,并从社会文化视角,对芦笙深厚的文化内涵做出阐释,具有一定的意义和价值。

2007 年王松涛《贵州苗族芦笙舞表现形式和文化价值的研究》(《六盘水师范高等专科学校学报》)文论中,作者从苗族民俗体育芦笙舞的历史回顾、贵州苗族民俗体育芦笙舞的表现形式、贵州苗族民俗体育芦笙舞的技术动作特征、贵州苗族民俗体育芦笙舞的文化价值四个方面对贵州苗族芦笙舞进行研究。

2012 年刘燕《贵州芦笙音乐文化及其社会功能研究》(《贵州民族大

学》) 文论中,作者拟求新的思维路向与视角,对芦笙的历史脉络、表现形态、改革方向、社会功能进行宏观的整体把握和研究,归纳梳理传统芦笙的种类特点、芦笙的主要表现形态及具有的多种社会功能,并结合现代芦笙改良所面临的问题进行分析,力图揭示芦笙的传承和发展其最终的目的和意义所在。

(三) 研究方法论

本文研究方法以民族音乐学理论体系为基础,借助音乐人类学、音乐传播学等相关学科进行辅助研究。采用文献研读法、田野调查法、比较研究法等方法论,较为全面、系统地对广西融水苗、侗族芦笙音乐文化进行探究。自课题确定研究方向以来,笔者在导师及相关老师的帮助下,采用田野调查法,先后对融水苗、侗族芦笙音乐文化进行实地调查工作,收集到了一手资料,加深了对融水苗、侗族芦笙音乐文化的认识和理解。

2015 年 11 月 5 日至 11 月 10 日,正值广西融水举办 2015 年芦笙“斗马节”,经过前期的精心准备,笔者 2015 年 11 月 5 日前往融水进行了为期五天的田野调查工作,在这五天的田野调查过程中,了解到芦笙在融水“斗马节”中的重要作用,与融江芦笙队的队长(贾继林)进行了交流学习,对融水芦笙国家级非遗传承人梁炳光进行了采访,有幸在融水民族局以及芦笙协会成员的详细解说下对融水芦笙的文化底蕴有了更深入的了解,取得了许多相关的音乐资料。

2016 年 2 月份,笔者利用寒假时间前往融水各村寨进行了为期一个月的田野调查,以芦笙坡会为主要研究对象,对融水苗族自治县平卯村(侗族)、高亮村(苗族)、甲吉屯(侗族)等村寨进行了实地调查。田野调查期间感受到了芦笙坡会热闹的场面,对芦笙坡会的流程以及活动有了更深刻

的认识。芦笙坡会作为芦笙音乐文化的载体和传承场域,对芦笙传承发展有着不可忽视的作用及意义。

2016 年 12 月 11 日至 12 月 19 日,针对融水苗、侗两个民族的芦笙音乐文化比较,对融水苗族自治县怀宝镇、滚贝侗族乡以及安太乡部分苗、侗村寨进行了田野调查,对相关融水芦笙资料进行了补充,并根据所得的芦笙资料,结合以往芦笙资料进行整理,探析芦笙语境下融水苗、侗族芦笙文化共有的现象。

一 广西融水苗、侗族芦笙概述

芦笙作为融水苗、侗族文化显现的载体,在历史长河中,与民族的血液和灵魂相凝结,互相依靠,融汇成民族优美的旋律,将民族的风采容貌呈现于世间。在融水各村寨,不管是苗族还是侗族聚集地,世世代代在此繁衍生息,孕育出优秀文化传统,其中最具代表性的当属极富民族色彩的芦笙。融水苗、侗族芦笙源于生活,创于实践,曲调丰富,融汇于苗、侗族的节日庆典、婚丧嫁娶、生产生活当中,有着悠久的历史及美丽的传说,是苗、侗族音乐文化交流中必不可少的桥梁。

(一) 芦笙传说

融水苗、侗族同属西南地区少数民族,具有悠久的历史,多姿多彩的独特的民族文化。据记载,苗族的祖先可追溯到五千多年前以蚩尤为首的"九黎"部落联盟,侗族则是古代越人的后裔,在长期的历史发展中,两个民

族都创造了自己绚丽多彩的民族特色文化,由于社会历史原因以及长期处于无文字文化社会中生存发展,流传在民间关于两个民族的芦笙传说盛多,通过代代艺人传承下来的口头资料,具有不可忽视的学术价值。

1. 模仿说

模仿说,是一种关于艺术起源问题最古老的理论,始于古希腊哲学家。其认为:模仿是人类固有的天性和本能,艺术起源于人类对自然的模仿。在芦笙神话传说当中,有不少关于对滴水声、鸟声、野兽等的模仿。

相传盘古开天地时,大地一片荒凉。那时,苗族祖先是靠狩猎飞禽走兽作衣食的,为了解决捕获鸟兽的困难,当地一名心灵手巧的小伙子,在林中砍下树木和竹子,做了一支芦笙,他边吹着美妙的芦笙模仿鸟兽的鸣叫,边跳起舞模仿鸟兽的动作,以此来引诱各类鸟兽,从此,人们每次出猎均有收获。通过世代相传,吹芦笙曲、跳踩堂舞逐渐成为苗族同胞生产生活中的重要组成部分。①

芦笙是侗族人民独特的民族乐器,在侗族人民中流传着这样一个传说:大概还处在部落社会的时期,那时候侗族人有个头领叫孟角,与外部民族孔宣交战,被孔宣打败了。孟角带着侗族人逃避到湘、桂边境的一座深山里,屯驻在"藏兵洞"内。孟角吃了败仗心中很愁闷,有一天孟角闭着眼睛躺在石板上沉思,静静的洞穴里只有洞顶滴水的"嘀嗒、嘀嗒"声,听着听着,孟角随手捡起一根水芦竹管,模仿着滴水声音吹,后来,孟角的第八个儿子从战甲上取下一些铜片,锤得很薄装在芦竹里,由于铜片的大小厚薄不一,装在各根芦管中吹出来的声音也各不相同。② 民间传说虽然有许多

① 陈炜、劳国炜:《广西融水苗族自治县芦笙踩堂开发式保护研究》,《广西社会科学》2012年第7期。

② 柳羽:《侗族芦笙的传说》,《音乐爱好者》1980年第3期。

主观想象的成分,但人们总不能凭空想象,总要以一定的现实生活作为构想的依据。因此,传说是生活的直接反映,也是曲折反映。

2. 神化说

在民间,芦笙在苗、侗族的盛行,导致芦笙的传说也丰富多彩,其中"芦笙是从天上传下来"的传说,在苗、侗两个民族中流传甚广,折射出芦笙在两个民族音乐文化和人民心中的重要位置。

大苗山一带传说古时候只有天上人会吹芦笙,地上人们只有站在高高的天梯上才能听到。有一位能工巧匠将从天上掉下来的一块铜片剪成小块,制成铜舌,一边听从天上传下来的芦笙声,一边拿铜舌贴在耳边细敲细弹,然后找来芦笙竹,挖空杉木心,做成芦笙。芦笙做成了,没有人会吹,于是派蝉上天去学,终于学成,将芦笙曲带回人间。[①] 其中梁彬编著的《苗族风情趣谈》(广西民族出版社,1989 年)中也有类似传说,只是细节上有差异。

在侗族地区流传着"相金买确"的神话传说,相传侗族人民为了使得寨子过年时热闹起来,推选金比上天买"确"(指侗族歌舞"多耶",包括芦笙舞),当金比看到神仙"确"时着迷流连忘返了,人间等急了,又派金相、银相和苗族的古寨老人一起上天找金比,一同向神仙讨"确",但回人间的路上因一些缘由,芦笙被摔破,"确"掉进河里被河水冲走,待人们捞到"确"时,芦笙由于摔破不能再用,于是金比他们上山砍杉木做把、竹子做筒、铜片做簧照着摔破芦笙式样制作,终于把芦笙做成。[②] 把芦笙视为天上的神物,呈现出芦笙在苗、侗族人民心目中的重要地位以及制作芦笙的艰辛历程。

① 戴民强主编:《融水苗族》,南宁:广西民族出版社,2009 年,第 131 页。
② 吴培安:《侗族芦笙略论》,《贵州民族学院学报》(哲学社会科学版)2004 年第 5 期,第61 页。

3. 姻缘说

在人类艺术起源的学说中,表现说认为:艺术起源于人类表现和交流情感的需要,情感表现是艺术最主要的功能,也是艺术发生的主要动因。芦笙作为苗、侗族年轻男女谈情说爱的表现手段之一,相关的芦笙传说也相当丰富。

很久以前,在苗族山区,有一个叫落叶沟的寨子,住着两家人,一家生得一个儿子,一家生有一个姑娘。姑娘和小伙子自幼青梅竹马,天天在一起相处,长大后就相爱了,而且爱得很深,难分难舍。但是,两家的父母亲都不同意他们的婚事,他们就在屋后的一个山洞里私自订下终身,发誓永远也不分开。这事传出去以后,姑娘的父母就把姑娘赶出了家门,小伙子找不到姑娘,整天闷闷不乐,一天晚上,小伙子做了个梦,梦见一位老婆婆对他说:"你的心上人哟,在山头;芦笙起歌舞哟,找情人去哟。"小伙子半夜醒来,一骨碌翻身下床,高兴地拿起砍刀,出去砍了竹子,天还没亮,就做好了一个芦笙,找到了姑娘,俩人终于团聚了。苗族人民为了纪念姑娘和小伙子,就开始吹芦笙谈情说爱,而且还留下了两句话:"要讨老婆要去拖,要吹芦笙要吹歌。"①

相传青年茂沙用箭射死了鹰,救了全村的鸡鸭,使百姓安居乐业,于是榜确姑娘爱上了他。后来榜确被白野鸡叼走,茂沙又射死了白野鸡,救了榜确,然后在头上插上一支鸡毛到别处去了。榜确为了找茂沙,她和父亲制造了芦笙,吹笙跳舞,将四面八方的人引来,也引来了茂沙,两人结为了夫妻,从此芦笙成为青年心中象征爱情的吉祥物。以后吹笙跳舞,头插野

① 李绍莲:《芦笙的传说——苗族》(余发勤 整理)。

鸡毛,一来表示不怕邪魔,二来表示找到了称心如意的对象。[1]

(二) 芦笙形制

芦笙由笙斗、笙管、簧片和共鸣管构成。笙斗多用杉木、松木或梧桐木制作,其中以纹理顺直、质地松软、少疤节的杉木最佳,外观呈纺槌形。在制作过程中,将整块杉木从中破为两半,分别挖掏出内腔,待装入笙管后再用胶粘合,外部一般用竹子制作的细篾箍五至七圈而成,笙斗呈淡黄色,外部涂饰桐油,木纹清晰,外表美观,故有"金芦笙"誉称。在笙斗插入两排笙管,每个管的入斗处装有一个

图 1　融水芦笙(摄影:廖贤华)

呈长方形、菱形、梯形或三角形的铜制簧片,每管近斗处开有一个圆形按音孔,笙管上端管口通透,下端管口堵塞不通。笙管多用径细、节长、粗细匀、竹壁薄的白竹制作,其是制作笙管的良材,一般要选生长三年以上、冬至到立春前砍伐的白竹为佳,这样制作的竹管不仅竹质坚韧、表面光亮,而且不易虫蛀,根据音高的不同,笙管制作的高度也不尽相同。共鸣管则是套在笙管上端的一截竹管,能够使音量明显增大,其长度根据笙管音高不同而异。

融水芦笙的笙斗一般用杉木挖空制作而成,笙管与贵州、三江等地相

① 戴民强主编:《融水苗族》,第 131 页。

比要较短小一些,在笙管入斗处的簧片呈长方形,为了防止虫蛀,融水芦笙的笙管都会用火烧制,共鸣管一般只在骨干音６１２三个笙管上安装。融水芦笙较其他地区有其独特的个性,每个村寨为了在芦笙比赛中区别于其他的芦笙队,一般都会在芦笙的外观上,如绑芦笙彩带颜色、芦笙竹面颜色等来进行区别。从芦笙形制来看,根据每个地区喜爱的不同,融水较其他地区还是存在一定的差异,但在融水内的各村寨其芦笙形制都是相同的,在芦笙的制作和构成上没有太大区别。

（三）芦笙传承

随着时代的变化,人们审美不断发生改变,芦笙的发展传承也越来越受到关注。融水芦笙民间和学校教育传承作为芦笙传承最有力的后盾,在融水苗、侗族芦笙传承和发展中有着重要的地位。以下笔者就民间传承和学校教育传承两方面对融水芦笙传承进行解读,探寻民间芦笙艺人和学校新型传承两种形式下,融水芦笙音乐文化传承的现状和独特之处。

1. 民间传承

在融水芦笙传承当中,民间传承是一种自在的传承方式,其中包括民间的芦笙队、芦笙传承人、芦笙坡会、打同年等,以下笔者就芦笙传承人为主要观察点,探寻融水芦笙民间传承人在融水芦笙传承和延续中的积极作用。

（1）芦笙吹奏传承人

贾继林,男,现任融水苗族自治县芦笙协会理事,自幼喜爱芦笙的他,跟随村里的芦笙艺人进行学习,自己不断摸索前进,几十年来一直在为自己喜爱的芦笙而不断奋斗。2015年融水芦笙"斗马节"的开幕式上,笔者有

幸认识到了这位芦笙艺人,其带领的融江芦笙队①在开幕式现场上的芦笙表演使笔者为之震撼,展现着融水芦笙音乐独特的魅力,把芦笙的音乐文化透过芦笙表演传送到每一位观众心里,对弘扬融水芦笙音乐文化作出了重要贡献。

唐毅辉,男,今年六十四岁,现任融水县芦笙协会副会长,从小跟随其父亲学习芦笙吹奏,与村里的芦笙队参加各个村寨芦笙坡会的比赛,不仅会吹奏芦笙,在芦笙制作上也有一定的经验,在同芦笙相伴的道路上,掌握所有的芦笙曲,为传承和发展苗族民间芦笙音乐,弘扬苗族文化作出了重要贡献。

(2)芦笙制作传承人

梁炳光,男,安陲乡乌吉村人,七十四岁,国家级非物质文化遗产项目《苗族系列坡会群》(芦笙制作)代表性传承人,自幼酷爱芦笙文化,尤以芦笙制作见长,其芦笙制作技艺精湛,制作的芦笙质地好,声音洪亮,在融水苗侗族中深受青睐。2008 年被评为自治区首届"非遗"代表性传承人,同年,为庆祝北京奥运会开幕,他专门制作了一把高 10.5 米、底座宽2.95 米、重 219.5 公斤的"芦笙王",令万人瞩目。如今,他仍然在从事芦笙制作,并不断改进技术,多年来,他先后传授徒弟六十多人,积极开展民族文化传承传播活动,为自治区非物质文化遗产的保护和传承作出突出贡献。

马文忠,男,融水苗族自治县香粉乡中坪村人,六十岁,其从事芦笙制作四十年,在芦笙制作传承中有着非常重要的作用。由于该村距雨卜景区很近,除了制作比赛芦笙,其余的时间他还为景区各旅游产品销售点制作工艺芦笙。受其影响,他三个儿子中有两个也学会了制作芦笙,这在芦笙

① 由融水大浪乡、白云乡、红水乡、拱洞乡、良寨乡、大年乡等地的芦笙艺人组合而成。

制作传承中是最具代表性的家传形式。他为芦笙文化的传承发展作出了重要贡献。

　　融水苗、侗族芦笙音乐文化作为我国民间丰富文化宝库中的瑰宝,芦笙传承人作为芦笙传承的重要主体,不管是芦笙吹奏艺人还是芦笙制作艺人都需要保持持续的发展,这是芦笙发展和保护的前提条件。如上可见,这些民间芦笙传承人一直坚守着民族文化传承的重任,支撑着融水苗、侗族芦笙音乐文化的传承发展。

2. 学校教育

　　芦笙音乐文化作为一种活态的非物质文化遗产,它的发展与传承依托于芦笙传承人的意识和行为,以及芦笙传承机制的建构,尤其是学校教育的支持与推进。融水的学校教育作为芦笙持续发展的有力保障,融水民族中学在芦笙传承和发展中起着举足轻重的作用。学校高扬素质教育的大旗,走特色名校之路,在不断提高管理水平、传承民族文化等方面成效显著,培养了一大批喜爱芦笙传统文化的时代传人,成效卓著。

　　(1)芦笙队概述

　　融水苗族自治县民族中学芦笙队组建于1988年,其主旨为弘扬民族文化、打造学校特色、培养芦笙文化新人,是融水芦笙传承发展的主要基地。经过近三十年的发展建设,芦笙队不断壮大,现已有一千多名学生(其中包括踩堂的女生),组成的学生有来自县城及各乡镇的苗、侗、瑶、壮各族学生,是一支规模庞大的芦笙传承的生力军。

　　自芦笙文化进入校园以来,民族中学的芦笙队曾多次应邀参加融水苗族自治县举行的芦笙斗马节活动的表演和迎接贵宾。如:1988年迎接时任国家政协副主席、国家民委主任艾马提率领的中央代表团;1990年4月23日迎接时任政治局委员、国务委员、国家教委主任李铁映的视察;2004

年至 2006 年芦笙队参与县芦笙协会到乡下"打同年";2013 年参加第十三届中国"融水苗族芦笙斗马节"芦笙舞表演获得三等奖。此外,学校在教学中自编芦笙教材,由戴剑杰、覃剑彪两位老师担任指导,芦笙队现有芦笙共500 把,其中小芦笙 271 把、中芦笙 129 把、大芦笙 50 把、地筒 20 个。单从芦笙的数量上就可看出,融水民族中学对芦笙队的发展十分重视,不仅有专门的老师进行授课,还设有奖金的激励机制,切实推进了芦笙的传习。

（2）奖励机制

学校为增加学生芦笙培训的参与度,专门制定设奖方案,有力提升了学生的学习热情。设奖方案为一等奖 20 元,二等奖 15 元,三等奖 10 元,给予学习鼓励。2016 年培训班获奖总人数为 326 人,金额总数共达 4655 元,其中包括芦笙队以及苗棍队的学生。

此外,每个获奖学生其所在班级均有荣誉记录,所以学校根据学生所在班级的个人获奖数量统计,还设有班级集体奖,并颁发奖状。融水民族中学对芦笙队管理建设的规整性,使芦笙成为学校弘扬民族文化、促进民族团结的一张靓丽名片。

（3）曲目传承

芦笙乐曲作为芦笙文化最重要的组成部分,它承载着传承发展芦笙音乐的重大使命。融水民族中学芦笙队,以芦笙合奏三部曲和芦笙踩堂曲为主要传授曲目,培育了大量优秀的芦笙传承人。

合奏曲是苗、侗族芦笙坡会、打同年等芦笙活动均首先吹奏的曲调,吹响合奏曲,不仅对整个芦笙活动场面具有强烈的感召力,而且还起到向对方打招呼或传递信息的作用。融水民族中学芦笙队时常参与迎接外来宾客、喜迎校庆、芦笙斗马节进场等活动,所以芦笙合奏三部曲成为必吹的曲目。融水民族中学芦笙队所吹奏的合奏曲,其中还包

括有杆洞曲①和对脚曲的学习。在芦笙曲的相关学习当中，戴剑杰、覃剑彪两位指导老师也会根据学生的吹奏情况，对相关的芦笙曲进行改编和调整。

踩堂曲是苗族人民喜闻乐见的一种男女群舞的曲调，是演奏时间最长、最悦耳动听、最精彩的曲调。融水民族中学芦笙队除了合奏曲吹奏外，最重要的就是踩堂曲的吹奏。融水民族中学芦笙队以融水苗族自治县芦笙协会所吹芦笙踩堂（套）曲为参照，主要吹奏其中最具代表性的四首（成套的芦笙踩堂曲一般有十二到十四首左右），而且为了更加适用于学生，指导老师会在不变化芦笙曲本身吹奏风格的基础上，对所吹奏的芦笙曲目稍作调整，以促使融水民族中学庞大的芦笙队在表演中的可操作性和适应性。

（四）芦笙语意

语意，就是指语言的意义，语意学就是研究语言意义的学问。在融水，其芦笙音乐的起源和发展与其语言有着密切关系，戴进权在《苗族芦笙起源浅谈》中提出："最初的芦笙音乐是'语言音乐'，即模仿苗族语言的语调编成的简单曲子。"例如：在人们互相称谓当中，苗语"娃爸"（汉译：我爸）对应的语调是 6 1 2；在日常生活用语当中，苗语"木阿勾"（汉译：去劳动）对应的语调是 6 3 2。虽然今日的芦笙民间音乐有了更进一步的发展，逐渐脱离原始的"语言音乐"状态，但一些精华的乐句和乐段仍然保留着"语言音乐"的特点。

① 所谓杆洞曲，就是在杆洞吹奏的芦笙合奏曲，因其所吹的合奏曲较其他地方相对简单，所以民族中学芦笙队在学习当中，老师一般以杆洞的合奏曲进行教学。

笔者认为，芦笙作为"以乐代言"乐器中的典型代表，其语意应涉及三个方面：第一，芦笙习吹的口诀；第二，芦笙曲吹奏的具体含义；第三，芦笙曲吹奏所对应的"代言"内容。在融水苗族自治县，芦笙教习具有专门的口诀，有利于激发芦笙新手的学习兴趣，使其能够更加快速地掌握芦笙吹奏的技法和注意事项，在芦笙教习过程中起到巨大的作用。《同年试探曲》欢快奔放，表现苗、侗族热情好客的民族特点，村寨之间打同年时，用此曲试探对方是否愿意打同年，标志着两个民族友好往来；曲中 2 1ᴵ2 | 21 6̣ | 源于苗语"达奴 k 乌、达奴国"的语调，即小鸟叫，想喝水，含义是：要打同年，要喝酒。《合调》的引子部分旋律委婉动听，悠扬透明。芦笙坡会开始时必须用此引子开场，把人们都召集起来，共庆芦笙坡会；曲中 6̣1̣ · 22 · | 31 ·22 · | 2ᴵ26633 236622 | 631 1 | 2 2 · | 源于苗语"唠哟地达，嘟哟地达，达帕唠拜地达，达汉唠拜地达，唠嘟哟地达"的语音，意即："来哟大家，吹哟大家，姑娘来了没有？小伙子来了没有？来吹哟大家。"在融水苗、侗族地区，其芦笙的音调与其所表达的语言内容融为一体，展现了两个民族智慧的结晶，象征着融水苗、侗族生活的情趣以及芦笙音乐独具特色的艺术魅力。

二 芦笙音乐形态分析

融水苗、侗族芦笙吹奏作为两个民族文化的核心，在历史发展过程中，其呈现的都是两个民族人民传递思想感情、描绘社会生活的真实写照。音乐形态学根据具体音乐作品的样式、结构、逻辑等来研究音乐的形式与内容诸关系，以芦笙曲为主体对象，笔者将旋律解析、和声织体、吹奏技法、乐

队组合四个基本属性为代表,结合音乐形态解析法探究融水苗侗族芦笙曲目的音乐形态特征。

（一）旋律解析

旋律作为芦笙曲的重要组成部分,无论是曲子旋律线条的基本走向、调式调性的音高因素,都是芦笙曲色彩的凸显部分。独具特色的融水苗、侗族芦笙音乐通常以 6 1 2 为中心,不断地交替、重复出现,根据用途,每首曲子的吹奏风格都具有明显的变化。在本小节中,笔者以戴进权主编《广西融水苗族民间芦笙曲集》和一手记谱资料以分析融水苗、侗族芦笙音乐形态的概貌。

1. 旋律线条

融水苗、侗族芦笙曲的旋律发展有其独特之处,通常采用四度以内的音程级进,突出以 6 1 2 为主干音的旋律线条,其中以二、三、四度的小音程居多,在音程性质上协和音程占多数,体现出融水芦笙曲较为自由、舒缓的旋律走向,而大二度不完全协和音程的出现与纯一、四度和三度协和音程形成对比,为芦笙曲调增添了色彩,融水苗、侗族芦笙曲的旋律线条既有模式型的发展,也有灵活性的变换,两者的相互结合,显现出其旋律线条统一性和变化性的有机结合。

《迎亲曲》①（附录四）属于婚俗曲的一种,其旋律优美流畅,悦耳动听,在旋律线条上较具特色。作为一首倾诉内心情感的芦笙曲,其乐音构成同样基于四度之间,《迎亲曲》的特色体现为运用3、5音在乐曲中占的比例较

① 戴进权主编:《广西融水苗族民间芦笙曲集》,南宁:广西民族出版社,2012年,第207页。

其他曲调更频繁,虽然在节奏型上多次使用<u>XXXX</u> 密集的节奏,但吹奏上速度却较慢,体现了《迎亲曲》边走边吹奏的节奏韵味,以二度下行、三度上行的发展持续在高音芦笙中发展进行,情绪热烈,为迎亲曲增添了喜庆的色彩。

2. 调式调性

通常,在旋律音调中,不同的调式渲染出不同的音乐色彩,强调不同的功能。融水芦笙曲调多以羽调式为主,羽调式较为柔和、委婉,芦笙曲具有叙事和表达内心情感的特征,需通过芦笙吹奏表达吹奏者的思想感情,展现民族风采,羽调式的特征更能呈现出其曲调的风格色彩。

《踩堂曲》(附录三)是一首深情悠扬的慢板,更柔情、更深层地体现融水苗、侗族在芦笙节日里的内心喜悦。在乐曲中,曲调围绕 $a-c^1-d^1$ 三个骨干音列进行发展,形成具有羽调性色彩的四度三音列;旋律组织结构当中,以低音6和高音2为其常用的起音,例如:6 621 <u>22</u> 21 和 212 <u>62</u>1 <u>22</u>21,但不管是低起还是高起,其最后的落音都在 c^1 上;在乐谱中,因只有三个音变化组合,促使乐曲的变化逻辑受到限制,因此,在踩堂曲的吹奏当中,存在许多芦笙吹奏技法的运用,弥补了乐曲上音乐色彩的单一性。

(二)节奏节拍

融水苗、侗族芦笙分有许多不同的芦笙曲,如踩堂舞曲、赛曲、迎亲曲等,这些不同的曲种其节奏节拍基本相同,多以(<u>XX</u> <u>XXXX</u> <u>XXX</u>. <u>X</u>)为主,在节拍方面,其以变换拍子、散拍子居多,其中不同曲目因风格的不同在速度上稍有差异,节奏节拍上的运用也具有一定的区别。

　　变换拍子的《合调》①（附录二）按芦笙吹奏顺序是每次必吹的曲子，其节奏类型有简单的节奏型（XX XX），也有复杂的节奏型（XXXX X．X），这首《合调》和声丰满、旋律流畅、气氛热烈；简单与复杂节奏的结合，既体现融水各村寨节庆欢腾的景象，也体现各族人民团结和睦的生活，充分展现了融水的民族特性。

　　散拍子的《迎亲曲》（附录四），曲子节奏自由，旋律优美，通过芦笙音乐赞美家乡的山山水水，赞美恋人之间的纯洁爱情，展望未来幸福美好的生活，因此曲子可多次反复、自由发挥，体现了人们对家乡和生活的无限热爱。其节奏型相对《合调》《小调》和《踩堂舞曲》等来看，XXXX 的节奏型在曲子中占大部分，根据节奏节拍的布局，也体现了《迎亲曲》不同阶段的场景，表达了主人公不同场景下的心理变化。

（三）多声织体

　　芦笙曲中的和声织体结构呈现出的是纵向合成、连续和音的形态。融水苗、侗族芦笙最具代表性和表现空间的曲调当属《合调》，它由高、中、低芦笙和地筒等四个声部组合而成，所以，对《合调》进行音乐形态分析可于其中对芦笙乐曲的结构思维窥见一斑。

　　《合调》②（附录二）是一首和声丰满的芦笙曲，和音形态与和声发展的结构思维始终贯穿。从引子开始即由高音芦笙以八度音程持续吹奏主旋律的形式引出多个声部的添加，不断丰富乐曲的和声色彩。高音芦笙大跨度的八度演奏，为中音芦笙旋律的表现拓展了表现空间，并为百余支形态

① 戴进权主编：《广西融水苗族民间芦笙曲集》，第 60 页。
② 同上，第 45 页。

的芦笙群的进入延伸了芦笙曲的多声色彩,而其中地筒(低音芦笙)及两音芦笙音质浑厚的持续性低音更是为多声织体的构成起到基础性支撑,使得各声部结构互为支撑和协调发展。

(四) 吹奏技法

融水苗、侗族芦笙的吹奏技法为芦笙曲的演绎和情感表达起到了特征性作用,独特的和音、打音和吸花舌演奏技法,与其他民族乐器形成对比,形成了融水苗、侗族芦笙独特的表达语汇,更是形象地对应了融水苗族自成体系的芦笙口诀,成为芦笙传承的特有手段。

1. 打音

融水苗、侗族芦笙极富表现力的音乐旋律由该乐器特有的演奏技法达致近乎完美的艺术表现。融水苗、侗芦笙曲中打音在其中起着非常重大的作用,几乎每首芦笙曲均在第一小节始即有打音的运用,其中以单个 do 音为最常用的变化装饰。此外,还有 re、la 音组合而成的打音形式。在打音的变化上,引子部分由慢至快且较长时值的连续打音,也是芦笙曲中色彩性的变化处理。打音技法的完成是以乐手手指的灵活性和对芦笙吹奏的熟练程度与音乐语汇为基础,所以打音吹奏是芦笙吹奏过程中的难点之一,也是最具代表性的芦笙吹奏技法,表现力突出。

2. 吸舌音

融水苗、侗族芦笙除了以上的打音技法外,还有一个十分突出的吹奏技法——吸舌音,吸舌音是在吸气的基础上颤动舌头而成,是一种复合性技巧的吹奏技法。值得一提的是,在融水苗、侗族芦笙曲演奏当中,吸舌音

一般出现在引子节拍较自由乐段或长时值的乐句尾部,时常与打音组合出现,但在曲子旋律的发展进行中吸舌音通常是在打音之前或者打音之后出现,与打音分离吹奏。

(五)乐队组合

乐队组合的形式不仅可以突出各种乐器的音色特点,使之和谐相处,还可以体现乐手的个性,展现团结合作的共性。民间芦笙乐队有大、中、小型之分,编制比例各有不同,少者几十把,多者几百把,在民间芦笙队高、中、低各声部设置合理,突出高、中、低、地筒的音色特点,使整堂芦笙队音响和谐,彰显着芦笙乐手团结协作的精神。

融水各村寨的芦笙队大多由几十把芦笙组合而成,属于中型芦笙队,每一堂芦笙的编制比例都有明确的规定。例如:由三十几把芦笙组合成的芦笙队,它的编制一般是:地筒Ⅰ一个,地筒Ⅱ一个,低音芦笙Ⅱ一把,两音芦笙一把,低音芦笙Ⅰ八把,中音芦笙十八把,高音芦笙六把,按照这样的比例所组成的芦笙队,吹奏乐曲时音量平衡,能够凸显每一把芦笙的音色。在芦笙吹奏中芦笙队的队形排列也具一定的讲究和意义,其以芦笙柱为中心围成一个圆圈。芦笙队进场,由芦笙头带队,依次为高音芦笙、中音芦笙、地筒和低音芦笙,后面即是着节日盛装的年轻姑娘,绕场三圈后,芦笙队位置固定下来,低音芦笙处于中间位置,依次是地筒、中音芦笙高音芦笙,与进场时的顺序刚好相反。在这个环行维和的姿势里面,声部是首尾相接的叠加方式;但从声音的设计上来看,其是由低到高、由内向外的一个变化过程,芦笙头则在地筒与中音芦笙中间,以便于在芦笙吹奏时对各声部芦笙的引领和吹奏传达信息,如下图所示:

　　芦笙艺人通过彼此之间的配合展现芦笙音乐的色彩,通过协调统一的肢体动作保证芦笙吹奏音响的统一和饱满,从而吸引观看群众的注意。从上图来看,融水苗、侗族芦笙队队形整体呈现的是一个圆形队列,以追求团队的合作、展现声音的和谐为主,其象征着民族的团结、和谐,也能使芦笙比赛时声音更加集中、响亮,突出芦笙音乐在芦笙队的组合形式下震撼的声音。

三　融水苗、侗族芦笙文化圈

　　"文化圈"概念的最早提出在人类学史上是被用来解释文化起源、文化发展与文化散布的相关事项。所谓文化圈,是指一群具有相同文化特征的社会集团,由特定文化丛结合形成的特定空间。融水苗、侗族在芦笙文化下形成的芦笙文化圈,以苗族芦笙音乐文化为中心,带动及影响着融水侗、

瑶、水等族的芦笙发展,各个民族在芦笙语境下呈现出团结和谐的民族关系。

(一)共时的民间祈愿

祈愿,意指请求、祈祷、希望等,是寄托一种愿望,希望梦想成真。芦笙坡会作为融水苗、侗两族共时的民间习俗,高亮坡会的敬酒活动、安太乡整堆坡会的打同年、平卯坡会举办的愿望和拱洞坡会的祭拜仪式,都承载着两个民族祈求风调雨顺、五谷丰登、消灾辟邪和增进民族情谊的愿望,蕴含着两个民族对自然的崇拜,承载着两个民族代代相传的芦笙习俗。

1. 苗族芦笙坡会

高亮村的芦笙坡会举行于正月初十。这一天,在高亮村山坡的田垌上,人山人海,芦笙阵阵,人们从四面八方赶来,吹芦笙、踩堂、赛芦笙、斗鸟、对歌,坡会到来之前,家家户户提前酿好了香甜的糯米酒,姑娘们穿好服装,戴好首饰,小伙子们忙于修理芦笙,老人们邀约至亲好友,人们都为欢度节日、迎接客人到来而忙碌着。在通往芦笙堂的路上,年轻的苗族姑娘提着自酿的米酒,给前来参加芦笙坡会的群众、芦笙队敬酒,只有通过了姑娘们的敬酒,才能来到芦笙坡会的场地,享受芦笙坡会欢乐而热闹的场面。拦路敬酒展现了苗族人民的热情好客,以及欢庆芦笙坡会的喜悦心情。

安太乡元宝河流域苗胞一年一度的整堆坡会,于每年农历正月十一举行。坡会上元宝河畔上下大小村寨,扶老携幼向坡会地点涌来。整堆坡会在一片几十亩的旱田里举行,中午时分,首先来到坡会的是元宝寨芦笙队,其他芦笙队随后跟进,芦笙队绕芦笙柱三周三曲后,将祭品整整齐齐地摆

放在芦笙柱旁,元宝寨董姓家族一位老者蹲下①,面向东方,虔诚地祈祷。夜幕降临,客寨芦笙队应邀到主寨"打同年",一般打同年进行三天,到第三天上午,客队要离村时,照例盛装到芦笙坪吹奏芦笙踩堂,以示答谢,临走时主寨赠送牛头一个、猪肉一腿、羊牯一只作礼。他们用自己最敬爱的牛来祭祖先和神灵之魂,表达对祖先和神灵最深的缅怀,将牛头送给客人,表达对客人最崇高的敬意。

2. 侗族芦笙坡会

平卯村,于农历正月初五举行芦笙坡会。这一天,周边各村寨的群众云集这里,祈求风调雨顺,预祝来年林茂粮丰。中午时分,芦笙队在村子里进行集合,先在村子里固定的地方进行三次芦笙赛曲吹奏以及祭拜仪式,随后平卯、瑶龙②两寨的寨佬提着锣鼓并排走在前头,鸣锣鼓引道,两寨的芦笙队、平卯村穿着节日盛装的姑娘小伙们结伴撑着油纸伞依次随后,走到踩堂场地,围着芦笙柱绕三圈,把场上的鬼魔邪气赶走,净化芦笙堂。与苗族不同,平卯村年轻小伙会在进场之前找到自己心仪的姑娘,拿到姑娘手里的油纸伞,撑着油纸伞与姑娘并排进堂,而不是跟随在芦笙队的队伍当中。在芦笙坡会这样一个特定的空间里,其作为人们娱乐、展现民族团结的民间习俗,为年轻的男女提供了相识的平台,包含着侗族人民的婚恋观。

每年春节,人们正当欢庆新春佳节之时,位于融水北部山区的拱洞乡兴高采烈地迎来了一年一度的节日——正月初七芦笙坡会。坡会会址设

① 据说两百多年前,元宝寨董姓家族一位名叫董大王的族长,看到别的地方芦笙坡会很热闹,因此,把整堆芦笙坡会建立了起来。

② 瑶龙村,融水苗族。之前与平卯村同属一个芦笙坡会,现在虽自己举行了芦笙坡会,但每年平卯芦笙坡会瑶龙的寨佬都会跟平卯村的寨佬一同鸣锣鼓引道,瑶龙村的年轻姑娘和小伙子也都会来进行芦笙吹奏和踩堂,呈现出两个民族之间以芦笙坡会为活动场所密切的音乐文化交流。

在地势开阔的田野中,坡会开始由村中寨佬手持芭芒草(叶片锋利,易被割伤)、禾木树枝(树木接触人体会发痒)并列走在前头,边走边扬手中之物,意思是将魔鬼邪气搀出场地,留这片洁净的地方给人们欢乐。绕场时,一位德高望重的老者提着祭品、香纸到场地中央祭拜,祈求新的一年"做农活粮食有剩,做生意钱财有余,天底下众人安康富有。"拱洞坡会最后一项活动叫作"洗坪",其同样按顺序绕场三圈,意思是通过"洗坪",把我们的魂魄带回去,回家吃肉吃饭,这样才平安健康,干活有力气,来年生活过得更好。

(二)共同的审美需求

所谓审美,即人发现美、选择美、创造美、感觉美、体验美以及品鉴美的活动。当人们用审美心态关注他的对象时,就进入了审美过程。融水苗、侗族以芦笙音乐文化为共同的审美需求,建立在民族所特有的思维方式、审美心理之上,体现出融水苗、侗族人民对于芦笙音乐文化的审美认同感。

1. 芦笙音乐美

每一个民族均具有自身独特的音乐与文化,并具有一定的美学品质,体现着人民的性格,承载着民族的道德理念、思维习惯以及审美趋向。融水苗、侗族人民在芦笙音乐的熏陶下,彰显出芦笙音乐文化更深层次的内涵特质,弘扬了融水苗、侗族芦笙音乐下蕴含的时代精神和民族意志。

在旋律当中,芦笙曲主要以羽调性的色彩为主,旋律起伏不大,比较温和、委婉,吻合融水苗、侗族人民善良、平和的性格特点,在现今的苗、侗族

地区,依旧存在母系氏族遗存遗风,其中母系氏族遗风当中的柔和之美,在芦笙的音乐当中也得到充分的体现;当然,在合奏当中,其芦笙动作、声音气势使芦笙也具有一定的阳刚之美,象征着苗、侗族人民勇敢、坚强的另一面。

在芦笙特有的演奏技法当中,给予人们不同的美的感受,也反映了融水苗、侗族对美的要求,人的一切情感体验都是从吸收与释放热能的快感体验转化过来的,通过芦笙吹奏以及芦笙节庆活动气氛的渲染,群众在完全放松的情况下享受芦笙音乐带给自己最真实的情感体验,并激发和释放自己,从心理上认同这种音乐给自己带来的平静、快乐以及美感,在芦笙音乐中感受到融水苗、侗族人民的热情、纯朴、善良,芦笙吹奏的激动、快乐以及民族间的和谐、团结,真正地理解芦笙音乐在融水苗、侗族人民心中的意义以及承载的民族精神,满足自己心理审美的需求和渴望。

2. 芦笙教化功能

教化功能,就是净化人的心灵,让人通过这个媒介树立起正确的观念。苗家有句俗话:"芦笙吹不响,谷子不发秧;芦笙一吹响,脚痒手也痒。"芦笙作为融水苗、侗族最喜爱的乐器,被誉为打开两个民族心灵的金钥匙,寄托了两个民族人民长久以来的喜怒哀乐。芦笙音乐文化在被人们演奏、传承以及节庆活动举办的过程当中默默发挥着其民间教化功能,其中这些教化功能包括:帮助人们净化心灵和树立正确的价值观、人生观和审美观,向人们传送团结协作、勤劳善良的精神洗礼,传承与发展中华民族音乐文化并使人们得到情感宣泄和艺术熏陶。

在融水苗、侗族当中,不管是芦笙坡会还是打同年等节庆活动,都彰显了苗、侗两个民族和谐交往、共同发展的民族关系,不仅是芦笙吹奏的队列

还是踩堂,这是互相参与民族之间的活动,都是民族团结、人民热情的集中体现,苗、侗族人民在成长过程中不断受到熏陶,民族的和谐为其养成团结协作、勤劳善良的性格特征创建了良好的环境。

树立正确价值观、人生观的功能。随着社会的进步,促使人们更加关注自身素质和能力的提高,不断增强竞争意识,树立效益观念。我们这个时代需要芦笙音乐文化当中所包含的积极态度,对民族音乐文化的热爱,不怕艰辛,团结奋进以及民族之间和谐交往的精神,因此,苗、侗族芦笙音乐文化吹奏本身的需要以及苗、侗族的和谐环境,能够促进人们形成高尚的道德品质,并产生巨大的行为力量。

芦笙曲分有许多种类,包括迎亲曲、同年试探曲、赛曲等,每首曲子都有不同的用途和意义,表达不同的情感,抒发内心的情感本就是芦笙音乐最重要的作用。艺术抒发情感,情感寄予艺术,芦笙多个声部吹奏下赋予芦笙音乐丰富的表现力,人们在芦笙音乐美的享受下同时得到情感的升华。

(三) 共有的器乐载体

芦笙作为融水苗、侗族共有的器乐载体,凝结着两个民族的和谐交往,彰显着融水芦笙文化圈独特的结构特质,呈现了融水芦笙文化圈下各民族的文化关系以及融水苗族芦笙音乐文化涉及和影响下的芦笙音乐文化发展现状。

1. 芦笙凝结的民族和谐

芦笙作为区域性的共有文化,在融水苗、侗族文化交流中起着非常重要的作用。其体现了人与自然、人与人、人与社会的和谐功能,反映了人类

的审美追求。保护和发展芦笙文化是保护地方民族文化,促进社会和谐发展的需要。

芦笙由竹子制作而成,给人类带来了乐趣,增添了生活情趣。在提倡保护环境的今天,在不影响其正常生长、不影响到生态保护的情况下去利用它,有责任和义务去保护人类的资源,这体现了人与自然的和谐发展。从芦笙制作结构看,芦笙是由好几根笙管组合形成的,其集中起来吹奏所形成的合音是不同声音配合的结果,它是一种协调,是芦笙本身声音的和谐。吹芦笙最重要的一点是需要团结,融水苗、侗两族通过吹奏芦笙,村民之间更加了解,相互体谅;村与村之间联系更加密切,感情更加深厚,搭起了区域间人与人、民族与民族和谐交往的桥梁,拉近了人际关系,使社会和谐发展。

融水苗、侗两族以芦笙坡会、打同年等芦笙习俗活动为交流平台,以芦笙为交流的媒介与手段,在人民群众的广泛认同和积极参与下奠定了坚实的和谐根基,虽然芦笙坡会的聚会是短暂的,但建立起来的苗、侗族之间的友好和睦关系却是长久的。

2. 芦笙文化圈的结构特质

文化圈,是由文化特质决定的,也称文化元素,在文化人类学方法里,用来指一种文化组成分子中可以界说的最小单位。按照这种理论,不同的特质单位常相互配合而成为一种功能整体——一种较大的功能单位,通称"文化丛"。苗族芦笙音乐文化在融水苗、侗族芦笙文化圈中起到文化核心地位,影响着融水侗族芦笙音乐文化的发展趋向,逐渐形成融水苗、侗两个民族芦笙音乐文化共有的现象,并带动了融水瑶、水等族的芦笙音乐文化,呈现着融水芦笙文化圈多个民族和谐共处、共同发展的现状,如下图所示:

　　在融水苗、侗族芦笙文化圈中，以苗族芦笙音乐文化为核心，辐射到融水侗、瑶、水等民族的芦笙发展，因地理位置、节庆活动、通婚往来等原因，融水苗、侗两族音乐文化交融现尤其明显。从上图可看出，融水苗、侗族相交的阴影部分属于两个民族芦笙音乐文化的共有，占两个民族芦笙音乐文化的绝大部分，其中包括两个民族芦笙曲、芦笙形制、芦笙传承交融、芦笙坡会流程相习和互动参与、芦笙吹奏运用相同等共有现状。因此，在融水苗、侗族芦笙音乐文化当中，其共有的部分大过其独有的部分，而且在两个民族芦笙音乐文化当中处于非常重要的地位，呈现了两个民族在芦笙语境下文化交融最具体的表现。

结　语

　　民族民间音乐作为民族文化的重要组成部分，在当今多元化社会的影

响下，融水苗、侗族芦笙音乐文化从传说的起源到文化圈和谐社会的创建，以其悠久的历史、丰富的文化内涵呈现出民族间独特的音乐艺术风格，一直伴随在融水苗、侗族人民心中，承担着重要的角色。包含社会功能的芦笙音乐文化，反映了现实生活中民族与民族、人与人之间的关系及其作用于社会中的文化价值。民族文化交融，在长期的历史发展和文化交流过程中彼此吸收，使之内化为自身民族文化的一部分。民族文化交流是一个了解、认识的过程，而民族文化交融则是一个内化、吸收的发展。显然，芦笙已经跨越了两个民族间的差异，成为苗、侗民族文化交流的桥梁，在芦笙吹奏中两个民族的芦笙曲调大部分共有，芦笙习俗、芦笙坡会进程上也基本相同，通过芦笙在当地社会的日久相习，融水苗、侗族一直以来和谐共处、团结互助，芦笙文化积极推动了当地民族社会的融合与共同发展。

笔者从融水苗、侗族芦笙概述、芦笙音乐形态分析以及融水苗、侗族芦笙文化圈进行分析研究，得出融水苗、侗族芦笙音乐文化的发展动态，证实了两个民族芦笙音乐文化层面上的共有现象。随着对芦笙音乐文化传承发展的逐渐重视，融水民族中学芦笙队以及芦笙音乐文化的教育越发受到关注，所取得的成果显著，不仅使芦笙曲得到传承和创新，芦笙传承人的培育更能够深入到各个村寨并带动其芦笙音乐文化的发展，稳固民间传承动态的生存环境，保证融水芦笙传承发展的持续进行。

融水苗、侗族在芦笙文化的层面上已经跨越了两个民族之间的文化差异。而其中虽然可能有侗族在学习苗族芦笙的过程中学不全、学不精的现象，但两个民族的芦笙文化共同带来的民族融合毋庸置疑。我国作为一个多民族国家，民族融合有利于民族矛盾的缓和，有利于各民族经济文化的交流，有利于统一的多民族国家的巩固和发展。融水苗族自治县作为一个多民族国家的区域社会缩影，苗、侗族芦笙语境下的民族文化交融展现了我国平等、团结、互助、和谐的民族情怀。

参考文献

1. 戴进权主编：《广西融水苗族民间芦笙曲集》，南宁：广西民族出版社，2012 年。

2. 戴民强主编：《融水苗族》，南宁：广西民族出版社，2009 年。

3. 戴民强主编：《融水百节》，广西工学院印刷厂，2012 年。

4. 陈炜、劳国炜：《广西融水苗族自治县芦笙踩堂开发式保护研究》，《广西社会科学》2012 年第 7 期。

5. 刘振涛：《我国芦笙音乐研究的历史与现状》，《中国音乐》2015 年第 4 期。

6. 柳羽：《侗族芦笙的传说》，《音乐爱好者》1980 年第 3 期。

7. 吴培安：《侗族芦笙略论》，《贵州民族学院学报》（哲学社会科学版）2004 年第 5 期。

8. 肖丹丹：《苗族芦笙文化的现代传承与发展——以广西融水苗族自治县为例》，《学术论坛》2011 年第 9 期。

9. 陈国凡：《侗族芦笙风情及其音乐特点》，《中国音乐》1993 年第 2 期。

10. 邓钧：《苗族芦笙的应用传统及其文化内涵》，《中国音乐学》1999 年第 3 期。

11. 杜正模、杜钊：《融水苗族芦笙的活动形式及特点》，《三峡论坛》（三峡文学. 理论版）2011 年第 6 期。

12. 杨方刚：《贵州民间芦笙音乐文化研究》，《贵州大学学报》（艺术版）2003 年第 3 期。

13. 王松涛：《贵州苗族芦笙舞表现形式和文化价值的研究》，《六盘水师范高等专科学校学报》2007 年第 4 期。

14. 彭晔：《打同年与地方社会的生成》，桂林：广西师范大学硕士学位论文，2013 年。

15. 刘燕：《贵州芦笙音乐文化及其社会功能研究》，贵阳：贵州民族大学硕士学位论文，2012 年。

16. 钟峻程：《三江侗族芦笙调的和声思维》，《民族艺术》1988 年第 1 期。

17. 韦慧玲、韦伟：《广西侗族芦笙改良的艺术值效——以广西三江侗寨为个例研究》，《黄河之声》2009 年第 10 期。

18. 戴进权：《苗族芦笙起源浅谈》，《民族艺术》1992 年第 4 期。

19. 胡家勋：《黔西北苗族芦笙"语"现象探析》，《中国音乐学》1997 年第 S1 期。

20. 刘柱喜：《对流行音乐乐队组合教学与实践的思考——浅谈团队协作式教学》，《天津音乐学院学报》2011 年第 4 期。

21. 任桂香：《祭祀圈、信仰圈、文化圈之刍议》，《黑龙江史志》2008 年第 11 期。

22. 杨民康：《论中国南传佛教音乐的文化圈和文化丛特征》，《中国音乐学》1999 年第 4 期。

23. 孟慧英：《文化圈学说与文化中心论》，《西北民族研究》2005 年第 1 期。

24. 林华著：《音乐审美与民族心理》，上海：上海音乐学院出版社，2011 年。

25. 朱慧珍：《侗族审美特征漫议》，《中南民族学院学报》（哲学社会科学版）1988 年第 6 期。

26. 田宇：《论民族音乐中的美学特质》，《音乐时空》2015 年第 15 期。

27. 谢嘉辛：《听觉美感心理——音乐美学的"黑箱"》，《中国音乐学》1987 年第 2 期。

28. 刘琴：《浅析"红歌"的美学意蕴与社会教化功能》，《老区建设》2010 年第 2 期。

29. 黎婉勤：《论广东木鱼歌的民间教化功能》，《东莞理工学院学报》2014 年第 4 期。

30. 尹鑫、杨之：《芦笙文化的社会和谐功能探讨——对融水芦笙文化的考察与思考》，《社会科学家》2008 年第 6 期。

31. 雷欢、景晓悦：《湘西侗族芦笙音乐的传承与保护》，《艺海》2015 年第 5 期。

附录一　谱例

赛曲

谱例 1

合调

谱例 2

踩堂曲

演 奏：石笔锋
记 谱：廖贤华

＊：吸花舌　　×：打音

谱例 3

迎亲曲

演 奏：戴进权
记 谱：戴进权 梁炳祥

❋:吸花舌　　　　×:打音

谱例 4

同年试探曲

<div align="right">演 奏：梁炳祥
记 谱：戴进权　梁炳祥</div>

※：吸花舌　　　×：打音

谱例 5

踩堂曲

<div align="right">演 奏：戴剑杰
记 谱：廖贤华</div>

×：打音

注：此曲是融水民族中学学生芦笙队指导老师教习的踩堂曲（第一曲）

谱例 6

附录二 田野采风图片

图1 2016年正月初五平卯芦笙坡会绕场(摄影：廖贤华)

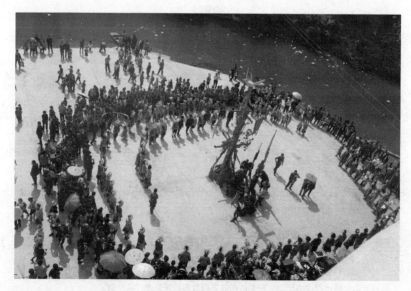

图2 平卯芦笙坡会踩堂场面(摄影：廖贤华)

图3 2016年高亮芦笙坡会吹奏场面(摄影:廖贤华)

图4 2016年高亮芦笙坡会观看的群众(摄影:廖贤华)

图5　高亮芦笙坡会敬酒场面(摄影：廖贤华)

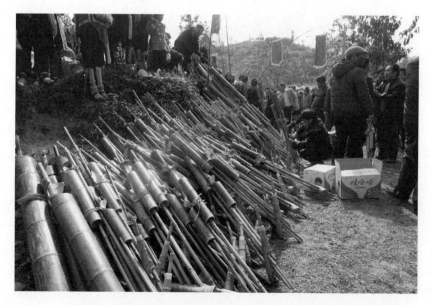

图6　瑶龙芦笙坡会等待比赛的芦笙(摄影：廖贤华)

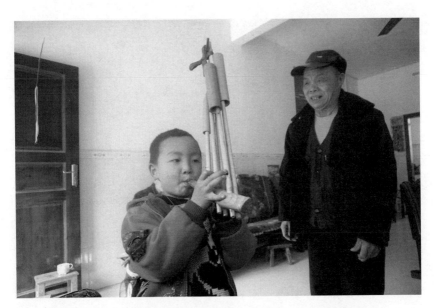

图7　平卯村孩童在爷爷带领下习吹芦笙(摄影：廖贤华)

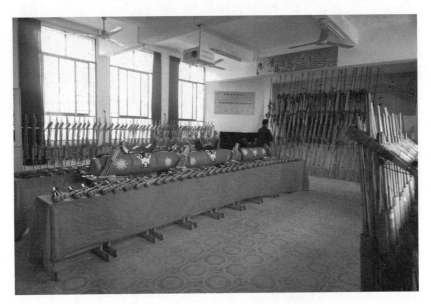

图8　融水县民族中学芦笙队芦笙(摄影：廖贤华)

图 9　怀宝镇下坎村侗寨寨门(摄影：廖贤华)

图 10　怀宝镇河村等待修整的芦笙(摄影：廖贤华)

图 11 安太乡十三坡会芦笙柱(摄影：廖贤华)

图 12 滚贝吉羊村在"热伴"节芦笙比赛荣获第二名(摄影：廖贤华)

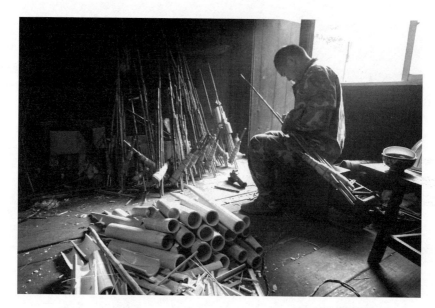

图 13　安太寨怀村芦笙制作传承人——石笔锋（摄影：廖贤华）

图 14　笔者与融水怀宝镇河村芦笙队合照（摄影：何绍明）

魏尔《三分钱歌剧》的音乐学分析

作者：周杏子（2013 级）　　指导老师：杨柳成

【摘要】　库尔特·魏尔是二十世纪重要的音乐家，但在国内关于他的研究寥寥无几。本文以介绍魏尔为目的，运用音乐学分析方法解读他的代表作《三分钱歌剧》，主要分析作品的音乐本体及音乐在戏剧中发挥的功能。从这些分析中能看出，《三分钱歌剧》深刻地揭示了资本主义金钱社会的剥削本质，具有强烈的社会批判效果。

【关键词】　《三分钱歌剧》　魏尔　布莱希特　叙述剧

绪　论

（一）选题的意义与目的

库尔特·尤利安·魏尔（Kurt Julian Weill，1900—1950）是西方二十世纪音乐史中重要的人物,他的代表作品为《三分钱歌剧》。在撰写这篇论文之前,笔者对魏尔几乎不了解,但是无意中看到了魏尔的传记,几经翻看后,笔者对他以及他的音乐产生了浓厚的兴趣。在二十世纪的音乐历史中,魏尔的音乐是独特的,他不是主流的音乐家代表,其音乐也不是纯艺术音乐路线。十九世纪末至二十世纪初,西方进行第二次工业革命,人类从此由蒸汽时代进入电气时代,大工业生产取代了传统的手工作坊,无产阶级作为新兴的社会阶层产生,阶级分离与对立更加严重。与古典、浪漫时期艺术音乐占据主流地位不同,在音乐科技的高速发展下,流行音乐孕育而生,爵士乐便是最早的流行音乐,所以在这个时期,流行音乐逐渐与艺术音乐并驾齐驱。魏尔的音乐风格非常多样化,最为重要的特征是将流行音乐与艺术音乐相结合。在流行音乐中,他着重吸取了爵士乐的音乐元素,并用这种风格创作出二十世纪音乐史上重要的歌剧——《三分钱歌剧》,通过这部作品魏尔强烈地讽刺和批判二十世纪初的阶级分离现象以及西方社会所产生的新危机。

1950 年,魏尔因为常年进行音乐创作而透支身体,最终因过度劳累,导致心脏病发作猝亡。他虽然过早去世,但留下了大量作品。他的妻子雷尼亚在余生中一直致力于保护、传播、捍卫魏尔的音乐盛名与作品。现如今

国外学者对于魏尔个人及作品的研究成果非常可观,尤其是美国。1935 年由于德国希特勒政府的排犹政策,魏尔逃亡到美国,在此度过了他短暂生命中的后半生,说美国是魏尔的第二故乡也不为过。所以在美国有大量关于魏尔的一手材料,而这些材料也在 1983 年得以从"魏尔—雷尼亚研究中心"向公众开放。由于时代、审美以及意识等一系列原因,国内对于魏尔本人和音乐作品的研究存在很大的空白。魏尔还并未引起更多国内学者的关注,少量学者关注的也只是对魏尔本人的粗略简介,并未做深入的探讨。搜索中国知网,只有一篇关于魏尔《马哈哥尼城的兴衰》的硕士论文。而笔者所要分析的《三分钱歌剧》是魏尔在德国时期乃至在他的创作生涯中最重要的作品,目前国内没有相关的专业研究论文。所以,研究库尔特·魏尔的《三分钱歌剧》是比较有新意、有研究价值的课题。笔者作为一名本科生,所发表的观点稍显稚嫩,阅读外文文献也是较为吃力,但是笔者将克服各种困难完成这篇论文,为这一课题尽绵薄之力,并希望有更多的国内学者关注库尔特·魏尔。

(二)《三分钱歌剧》国内研究现状

《三分钱歌剧》(又译《三毛钱歌剧》或《三便士歌剧》),它是魏尔在德国时期的重要作品,并在二十世纪音乐史上占据重要位置。笔者为了完善自己的论文,对国内《三分钱歌剧》的研究做了一些了解。最终笔者对于了解的结果还是较为失望的,国内没有关于《三分钱歌剧》的学位论文,只有少量的期刊文章对《三分钱歌剧》做了简单的介绍和分析。下面是一些主要文献:

于尔根·谢贝拉(Juergen Schebera)所著的《库尔特·魏尔》(2011 年 6 月第一版)传记中详细地介绍了魏尔的家庭、求学过程、爱情生活、音乐美

学观点,将魏尔的思想变化的过程、原因以及不同时期的创作风格都阐述得非常清楚。最重要的是此书描述了魏尔如何创作《三分钱歌剧》,还就《三分钱歌剧》的首演情况做了详细的介绍,并附上《三分钱歌剧》的演出海报。这些珍贵的信息让笔者对魏尔与他的《三分钱歌剧》有了一个全面的认识,对笔者的论文起到至关重要的作用。

姜丹的《库尔特·魏尔:三分钱歌剧》(《音乐艺术》1994年第2期)一文介绍了《三分钱歌剧》的主要剧情,在文章的后半段论述了《三分钱歌剧》在音乐结构上的突破及爵士乐队与歌剧的融合。关伯基与常敬仪共著的《星月交辉——〈三角钱歌剧〉与其原作〈乞丐歌剧〉》(《星海音乐学院学报》2008年第4期)一文比较了《三分钱歌剧》与《乞丐歌剧》的不同之处,并肯定了《三分钱歌剧》剧本改编是成功的。此文后部分对魏尔在《三分钱歌剧》中的音乐创作做出了谱例分析,对笔者文章后面的音乐分析非常有帮助。郑晖的《娱乐与尖锐,而非仅仅惬意的玩笑——〈三分钱歌剧〉》的艺术价值与当代启示》(《吉林艺术学院学报》2012年第5期)一文就《三分钱歌剧》与传统歌剧的相比做出了哪些改变这一问题做出分析,这让笔者对《三分钱歌剧》有了更深的了解。卞之琳《布莱希特戏剧印象记》(《世界文学》1962年第5期)这篇文章的第二部分是从《三分钱歌剧》的剧本来谈论它所表达的社会意义以及布莱希特的戏剧观念,对魏尔的音乐未有着墨。

这是笔者在中国知网搜集到的所有关于《三分钱歌剧》的相关文章。《三分钱歌剧》的剧作家是布莱希特,因为这一层原因,以上文章更多的是关注《三分钱歌剧》的剧情、人物及社会意义,对音乐本体的形态研究非常少。于润洋老师主编的《西方音乐通史》是国内学者公认的关于西方音乐史的权威著作,但是此书并未提及库尔特·魏尔及他的作品。由此看出,国内对于魏尔的认识实在不够。

一　作者及相关背景

（一）库尔特·魏尔的音乐人生

　　库尔特·尤利安·魏尔，1900 年 3 月 2 日出生于德国一个犹太家庭，父亲是教堂乐长和宗教教师，所以魏尔从小就在音乐的熏陶下成长，并对音乐表现出浓厚的兴趣。十三岁时跟从阿尔伯特·冰（Albert Bing）正式开始了系统的音乐训练。在冰的教导下，魏尔有了一定的作曲基础，并尝试创作一些歌曲，例如：根据阿尔诺·霍尔茨（Arno Holz）的词创作的《以人民的声音》等。

　　1918 年魏尔进入柏林高等音乐学校学习，跟随洪佩尔丁克（Humperdinck）学习作曲法。但很快魏尔便觉得老师不够新潮，满足不了他的音乐追求。1919 年因为自身才能出众而得到勋伯格的赏识，并有意成为他的学生，但由于魏尔经济上的困难而遗憾错过。随后一年魏尔为了帮持家庭在吕登沙德的城市剧院担任乐队指挥，这个剧院表演的音乐非常丰富，魏尔在这里学习到了音乐戏剧与管弦乐的基础知识。魏尔多年以后说道："剧院才是我真正的天地。"

　　1920 年魏尔为了自己的音乐梦想再次返回柏林找寻机会，后来在报纸上看到德国作曲家费鲁乔·布索尼（Ferruccio Busoni）将担任普鲁士艺术科学院作曲大师班的导师，最后经过一番努力成为布索尼的学生。随后三年，在布索尼的积极栽培下，魏尔取得了巨大进步，创作出《第八号弦乐四重奏》等优秀作品。

1923 年 11 月魏尔去德累斯顿观看了布索尼的独幕歌剧《阿莱基诺》，这部歌剧对魏尔后来的歌剧创作影响巨大，魏尔回顾说："《阿莱基诺》作为一出歌剧，它的主角不是歌唱演员，而是一位话剧演员。"这种认识对魏尔创作产生了重要的影响，因为他的歌剧《马哈哥尼城的兴衰》《琼尼·琼松》以及笔者所分析的《三分钱歌剧》，里面的歌曲对演唱的要求并不高，就算是话剧演员也可以完成。观看完这幕歌剧后，魏尔被引荐给当时著名的剧作家——格奥尔格·凯泽（Georg Kaiser），后来两人一起合作了魏尔的第一部歌剧《主角》。这部歌剧于 1926 年 3 月 27 日在德累斯顿首演，指挥家弗里茨·布什（Fritz Busch）亲自指挥。这一次演出取得了巨大成功，也是魏尔作为歌剧作曲家成功的开始。

魏尔的一生很短暂，但就在这短暂的五十年中，人类爆发了两次世界大战。德国作为一战主战场之一，虽未波及魏尔所在的城市，但是战争对魏尔的影响是巨大的。一战爆发的根本原因是欧洲在经济上已经进入垄断资本主义时代，利益上的欲望导致了各帝国对殖民地的掠夺与瓜分，从而引起了各国的矛盾，最终爆发战争。所以魏尔在这动荡的社会环境下，一直在寻找机会，找到方法来改变音乐功能，对社会的变革作出贡献。魏尔与布莱希特的相遇像是上天的引见，此时的布莱希特也在想该如何突破传统的戏剧模式，从而更能发挥出戏剧的社会功能。也就是这一个相同点，让两人前后合作了四年之久，在此期间创作出许多优秀的舞台作品。这些作品都诠释了魏尔与布莱希特关于音乐戏剧的新观点——抛弃传统歌剧华丽的舞台与表演，让演员与角色脱离，从一个旁观者的角度去诉说故事，从而发引起观众对故事人物、情节及社会的深思，即"史诗性歌剧"。

《三分钱歌剧》是魏尔与布莱希特众多合作中最为成功的一部作品，它既让魏尔成为二十世纪重要的歌剧作曲家，也让布莱希特在二十世纪的戏剧领域中占有一席之地。《三分钱歌剧》改编自英国十八世纪剧作

家约翰·盖伊（John Gay）的民谣剧《乞丐歌剧》。此作品所讲述的都是二十世纪社会底层一些小人物的故事。魏尔在为此作品谱曲时运用了爵士乐、民谣小调等素材，这种流行素材的利用成就了魏尔独特的音乐风格。但是这两位合作伙伴在合作《马哈哥尼城的兴衰》的时候因对"在歌剧中音乐与脚本谁占据主要地位"这一问题产生分歧，最终分道扬镳。

现在研究魏尔的学者都把魏尔的音乐创作分为两个阶段。第一阶段是魏尔在魏玛时期的音乐创作，第二阶段是魏尔在美国百老汇的音乐剧创作。1933 年 2 月 27 日的柏林国会大厦失火案让魏尔的作品在德国禁演。二十天后希特勒上位，正式从兴登堡手中接过大权。随后在德国法西斯主义的统治下，恐怖压抑的气氛弥漫了整个德国。由于当时的德国纳粹政府迫害拥有犹太血统的一切人员，魏尔本人也不得不流亡欧洲各国。在流亡中他完成了著称于世的《第二交响曲》。1935 年 9 月 10 日魏尔来到美国纽约，开始了他的美国百老汇音乐剧之旅。

来到纽约的魏尔并未对这座城市感到不适应，相反，他很快便把这里当成一个新的家乡。当他第一次接触到美国音乐剧——观看格什温（George Gershwin）《波吉与贝丝》的排练，他便被这种充满创造力与自由的戏剧所吸引。在纽约的十四年中，他一直都在创作百老汇音乐剧和一些电影音乐。他在自己的创作中完美融入美国流行音乐的元素，创作出《琼尼·琼松》等优秀作品。1950 年，魏尔最终因过度劳累导致心脏病发作，在纽约鲜花医院去世。

（二）"叙述体戏剧"的开拓者——贝尔托·布莱希特

贝尔托·布莱希特（Bertolt Brecht, 1898—1956），二十世纪著名的德国戏剧家与诗人，也是叙述体戏剧的"开拓者"。布莱希特在学校求学时成绩

平平,对课程也毫无兴趣,唯独对写作非常得心应手,并且对《圣经》非常热爱,但是他并不是热爱《圣经》中的教义,而是喜欢《圣经》中的故事以及马丁·路德翻译《圣经》所用的丰富德语。因为这一层原因,布莱希特在十五岁便写出《圣经》的剧本。

1918 年布莱希特辍学入伍,在军队中布莱希特见识到战争对人民的残害,这坚定了他的和平主义立场。在这个混乱的年代,布莱希特创作出他的第一批戏剧作品,如《巴尔》《夜半鼓声》(1918 年创作、1921 年上演并获得克莱斯特奖金)等作品。布莱希特也因为《夜半鼓声》在德国戏剧界一炮而响,得到许多评论家的认可。1920 年,布莱希特来到柏林,德国资产阶级引发的社会矛盾让布莱希特不断地思索戏剧在社会生活中应起什么作用,最终布莱希特提出了“叙述体戏剧”这一理论,并在自己往后的很多作品中将这一理论加以实施,也是这一理论让布莱希特与魏尔在 1928 年合作了享誉二十世纪的《三分钱歌剧》。

1933 年国会纵火案后,布莱希特一直流浪了十六年,从欧洲到苏联再到美国,几乎踏遍半个地球。在这流浪的十六年里,布莱希特一直全心致力于马克思主义的传播,并以此作为指导思想创作了大量的优秀剧本。1949 年世界反法西斯战争胜利,布莱希特再次踏上柏林这片土地。在柏林的最后一段时光中,他的创作达到巅峰。因为在戏剧上的突出贡献,他1951 年获得了一级国家大奖,1955 年获得了斯大林和平奖。1956 年病逝于柏林。

(三)《三分钱歌剧》的历史语境

《三分钱歌剧》诞生于 1928 年,这个时间段正处于一战之后与二战即将爆发之间。1918 年 11 月 11 日,德国因在战场失利被迫签订停战协定,

第一次世界大战以德奥集团失败而告终。战争给德国人民带来了巨大的痛苦,因为战争而家破人亡的人比比皆是。最重要的是,因为战争,大量工人被征入伍,许多工厂破产,这严重破坏了德国的经济,所以导致政府财政赤字极度严重。面对如此困境,德国政府最终决定增加人民的军费税收来解决这一问题,这让人民本就困苦的生活雪上加霜,苦不堪言。但就在这种人民困苦的时候,垄断资产阶级却趁着战争之机,大量贩卖军火,从中牟取暴利,粮商们也在不断提高粮食价钱,但人民却没有足够的能力去消费。在这种环境下,人民越来越渴望和平,对资产阶级的不满情绪也在逐渐升温。

随后在"斯巴达克同盟"①的组织下,德国人民逐渐进行了一些小规模的反战运动,就在这时俄国"十月革命"成功的消息传来,让德国人民的信心大增。1918 年 1 月 28 日,在"斯巴达克同盟"的领导下,德国工人展开了大规模反战运动,各个城市的工人集体罢工。11 月,工人与士兵联合开始了十一月革命,最后革命胜利,建立了资产阶级议会制共和国——魏玛共和国。1919 年,作为战败国,德国签署了《凡尔赛条约》,但因刚经历战争,全无能力兑现条约中的经济赔偿。这让法国以德国不赔偿为由,发兵强行占领作为德国经济重地的鲁尔区。这个后果使德国的经济彻底陷入混乱,工业生产猛然下降,工人相继失业,小资产阶级纷纷破产,德国陷入了经济危机,但政府却毫无办法。1924 年,美国为了维护自己在欧洲的利益,提出"道威斯计划",计划主要内容就是贷款给德国,让德国经济复苏。"道威斯计划"的实施,让德国的经济得以回温,有了一个短暂的春天。

1929 年,美国纽约证券交易所破产,从而引起世界经济危机,在这次经

① 以卡尔·李卜克内西和罗莎·卢森堡为首的德国社会民主党左派。

济危机中,几乎全球的资本主义国家都受到猛烈冲击,德国也不例外。在德国,中小企业纷纷破产,银行倒闭,工人失业,经济混乱,社会动荡不安,政府也因此次危机摇摇欲坠,这一切混乱都为希特勒的上台提供了机会。1933 年,希特勒上台,魏玛共和国就此结束,法西斯独裁主义登上历史舞台,德国乃至世界进入一个黑暗时期。

魏玛共和国在世界历史上是一个虽短暂却重要的存在,它经济混乱、社会动荡,但是在这混乱之中,它的文化发展却是极度繁华。阶级间的尖锐矛盾现象给予了艺术家大量的创作素材,而战争的爆发,各国的文化流入德国,这让德国人民的文化生活变得更加丰富,也让德国艺术家的创作方法得以创新。在音乐上,美国流行音乐的传入对德国的影响最深。众所周知,德国的古典音乐历史悠久,在音乐史上拥有巴赫、贝多芬、门德尔松等重要的作曲大家。但战后美国爵士乐的传入让古典音乐受到了前所未有的挑战,虽然德国人对此类音乐乐此不疲,但是德国人民对新的音乐也非常乐于接受,基本上在当时德国的酒吧等娱乐场所都可以听到爵士乐。爵士乐的变化音、切分节奏、即兴表演、节拍等元素都为魏尔的艺术创作提供了素材与灵感,大大拓展了魏尔的创作视野。

(四) 首演情况及后续影响

《三分钱歌剧》被创作出来的契机是 1928 年恩斯特·约塞夫·奥弗里希特成为"船坞剧院"的经理,他的剧院缺少一个首演剧目,他听说布莱希特正在改编约翰·盖伊的《乞丐歌剧》,对此非常有兴趣。此时布莱希特与魏尔正在合作《马哈哥尼城的兴衰》,《三分钱歌剧》的音乐创作并未开始。奥弗里希特看了剧本更加坚定了用此部歌剧做首演剧目,马上与两位艺术家签订了合同。合同的签订意味着魏尔需要在指定时间内创作出《三分钱

歌剧》的所有音乐,这对他无疑是个巨大的挑战。魏尔顶住了压力,1928 年
5 月中旬与布莱希特在法国达续尔河畔的勒拉万道住了几个星期,将《三分
钱歌剧》的雏形基本完成。6 月中旬回到柏林,魏尔全心全意工作到《三分
钱歌剧》1928 年 8 月 31 日首演的下午。短短三个半月,这部世纪杰作便被
创作并排演成型。

　　1928 年 8 月 31 日,《三分钱歌剧》在柏林“船坞剧院”首演。《三分
钱歌剧》首演之前,没有任何一个人预料到此歌剧会在二十世纪歌剧史
上占据如此重要的地位,会如此受观众欢迎。布莱希特与魏尔也没有预
料到这部歌剧会让他们在各自的领域中成为不可或缺的重要角色。演出
开始后,观众的反映是冷淡的,直到《大炮之歌》出现,观众此前压抑的情
感一瞬间得以爆发,观众席开始沸腾,此后《三分钱歌剧》在德国迅速流
传:“这出戏在船坞剧院 1928 年至 1929 年整个演出季里,戏票始终被抢
购一空。首演一年以后,有五十多家剧院上演过这出戏。此后到 1932
年,它征服了整个欧洲。”①整个柏林城的大街小巷都可以听到有人在唱
《尖刀麦基小曲》等歌曲的旋律。1928 年底,随着《三分钱歌剧》的持续
升温,魏尔将此歌剧的音乐改编成适合吹奏乐队演奏,适合在音乐厅演奏
的《为吹奏乐队谱写的小型〈三分钱〉音乐》。1930 年 5 月,柏林“涅罗电
影股份公司”找到两位艺术家与他们商讨将《三分钱歌剧》改编成电影的
事情,但是由于双方在电影脚本上有分歧,一度闹上法庭,但最终和解,采
用投资方的脚本。但是电影《三分钱歌剧》的上映还是为《三分钱歌剧》
的传播作出了不可磨灭的贡献。

①　于尔根·谢贝拉:《库尔特·魏尔》,张黎译,北京:人民音乐出版社,2011 年,第 75 页。

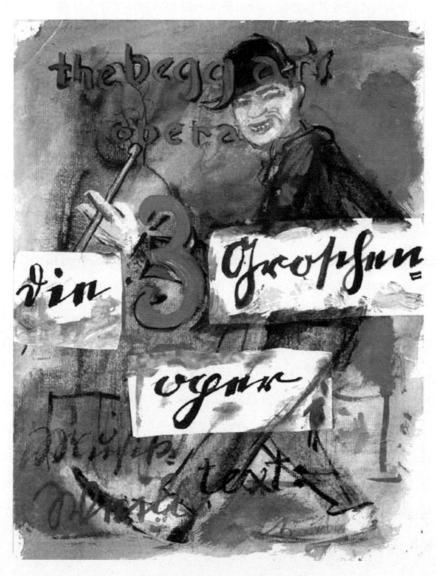

图1　《三分钱歌剧》首演演出海报

Theater am Schiffbauerdamm

Direktion: Ernst Josef Aufricht

Die Dreigroschenoper

⟨The Beggars Opera⟩

Ein Stück mit Musik in einem Vorspiel und 8 Bildern nach dem
Englischen des John Gay.
⟨Eingelegte Balladen von François Villon und Rudyard Kipling⟩

Übersetzung: Elisabeth Hauptmann
Bearbeitung: Brecht
Musik: Kurt Weill
Regie: Erich Engel
Bühnenbild: Caspar Neher
Musikalische Leitung: Theo Makeben
Kapelle: Lewis Ruth Band.

Personen.

Jonathan Peachum, Chef einer Bettlerplatte	Erich Ponto
Frau Peachum	Rosa Valetti
Polly, ihre Tochter	Roma Bahn
Macheath, Chef einer Platte von Straßenbanditen	Harald Paulsen
Brown, Polizeichef von London . . .	Kurt Gerron
Lucy, seine Tochter	Kate Kühl
Trauerweidenwalter	Ernst Rotmund
Münzmatthias	Karl Hannemann
Hakenfingerjakob	Manfred Fürst
Sägerobert	Josef Bunzel
Jimmie	Werner Maschmeyer
Ede	Albert Venohr
Filch, einer von Peachums Bettlern . .	Naphtali Lehrmann
Smith, Konstabler	Ernst Busch

Huren { Kuffner
Jeckels
Helmke
Kliesch u. a.

Bettler { Schiskaja
Ritter
Heimsoth u. a.

Banditen, Huren, Bettler, Konstabler, Volk.
⟨Ort der Handlung: London.⟩
Eine kleine Pause nach dem 3. Bild.
Große Pause nach dem 6. Bild.
Die Walzen des Leierkastens wurden hergestellt
in der Fabrik Bacigalupo.

图 2 《三分钱歌剧》首演节目单

二　剧情梗概及曲目编排

（一）剧情梗概

《三分钱歌剧》改编自英国十八世纪剧作家约翰·盖伊的民谣歌剧《乞丐歌剧》，两者同为三幕歌剧，都是讲述现实社会下层人物的故事。在剧情上，《三分钱歌剧》作了较大的改动：1. 皮恰姆在《乞丐》中是告密者与小偷，布莱希特将他改成一个靠租给乞丐行乞工具与地盘，利用人民同情心牟利的奸诈商人。他利用了乞丐来引发暴乱借此威胁警察局局长抓捕麦基，推进了剧情发展；2.《三分钱歌剧》增加了《乞丐》中没有的麦基与珀莉的结婚场景；3.《乞丐》的结尾是演员们与乞丐两者讨论麦基的罪行该如何处置，最后觉得故事不应是悲剧结尾，所以赦免了麦基。《三分钱歌剧》中增加了女王加冕仪式这一全新设定，最终因为女王的加冕仪式赦免麦基，封他为贵族，并赐予他丰厚的家产。一个人在坏事做尽后，却因女王的加冕而赦免，讽刺意味更加强烈。在音乐上，《乞丐歌剧》将当时民间流传、人民熟悉的民谣小调搜集整理，并委托了德裔作曲家佩普许（J. C. Pepusch）加以改编，最终得以成型。魏尔在创作《三分钱歌剧》的音乐时，也采用了当时流行的街头小调，但基本是魏尔原创，并在音乐创作中采用了各种风格迥异的音乐元素，形成了魏尔独特的音乐特征。

《三分钱歌剧》主要讲述的是二十世纪社会底层各色人物的故事。男主角麦基是臭名昭著的强盗头子，皮恰姆是"乞丐之友"商店的老板，女主角是皮恰姆的女儿珀莉。《三分钱歌剧》一共分为三幕：

第一幕

一、地点：皮恰姆的"乞丐之友"商店　人物：皮恰姆、皮恰姆夫人、菲尔奇

故事一开头便通过皮恰姆与行乞新手菲尔奇的交谈告诉观众皮恰姆是一个靠行骗赚钱，没有底线的奸诈老板。随后皮恰姆与皮恰姆夫人发现女儿珀莉与麦基私奔，皮恰姆非常气愤，他认为珀莉是属于他的私有财产，失去珀莉，是自己财产的损失。

二、地点：马厩　人物：麦基、珀莉、布朗、麦基四个下属（雅克布、锯子罗伯特、马提亚斯、吉米）

麦基与珀莉在马厩举行婚礼，婚礼上的一切物品都是盗窃的，麦基的四个属下与他们一起庆祝。随后警察局局长布朗来到婚礼上祝贺麦基，原来布朗与麦基在早年曾一起当兵，所以警察局局长与强盗头子相互利用、狼狈为奸。

三、地点：皮恰姆的"乞丐之友"商店　人物：皮恰姆、皮恰姆夫人、珀莉、乞丐

珀莉回到家，告诉父母自己与麦基已举行婚礼，皮恰姆得知后让珀莉与麦基离婚，但珀莉不肯。最后皮恰姆决定威胁布朗，让布朗逮捕麦基。

第二幕

四、地点：马厩　人物：珀莉、麦基、麦基下属

珀莉赶回马厩告诉麦基，因为皮恰姆的威胁，布朗要派人来抓他。麦基决定马上逃跑，把自己的"生意"（四个下属平时的犯罪）交给珀莉管理，并告诫珀莉找机会把这四人送进警局。这个时候女王即将进行加冕仪式。

五、地点：吊桥妓院　人物：麦基、雅克布、詹妮（妓女）

麦基并未逃亡,而是来到每个星期都会来的妓院找詹妮。在这里,麦基与詹妮一起回忆了以前两人的事情。但是麦基不知道,詹妮已经被皮恰姆夫人用十先令收买,最后麦基被警察抓捕。

六、地点:中央刑事庭监狱　　人物:麦基、布朗、史密斯、露西、珀莉、皮恰姆、皮恰姆夫人

麦基被警察带到警察局关押在监狱,布朗的女儿露西来看望麦基,原来麦基与露西也有奸情。珀莉也来到监狱看望麦基,两个女人在监狱吵了起来。为了让露西放他出去,麦基抛弃珀莉,不承认珀莉是他的夫人,最终得逞,在露西的帮助下逃出监狱。皮恰姆继续威胁布朗派人抓捕麦基。

第三幕

七、地点:皮恰姆的"乞丐之友"商店　　人物:皮恰姆、皮恰姆夫人、詹妮、布朗、乞丐

詹妮来向皮恰姆夫人要十先令,但是皮恰姆夫人失信坚决不给。詹妮失口说出了麦基的所在之处,皮恰姆抓住机会,以扰乱女王加冕仪式来威胁布朗去捉麦基。布朗派人去抓捕麦基。

八、地点:中央刑事庭一个姑娘的房间　　人物:露西、珀莉

露西与珀莉两人相互诉说自己与麦基的过往,终于发现两人都被麦基所骗,最终两人成为好朋友。

九、地点:死囚牢　　人物:全部人

麦基被抓住关进牢房,因为作恶不断,他即将被吊死。但就在将死之际,女王在她的加冕礼上释放了麦基,并晋升他为贵族,授予他城堡与丰厚的家产。

（二）《三分钱歌剧》曲目编排

场次	歌曲	演唱者
	序曲	
序幕	《尖刀麦基小曲》	众人
第一幕		
一	《皮恰姆的清晨赞美诗》	皮恰姆、皮恰姆夫人
	《不要让之歌》	皮恰姆、皮恰姆夫人
二	《穷人婚礼之歌》	麦基、雅克布、马提亚斯
	《海盗詹妮》	珀莉
	《大炮之歌》	麦基、布朗
	《爱情歌曲》	麦基、珀莉
三	《芭芭拉之歌》	珀莉
第一幕结束	《三分钱终曲》I	皮恰姆、皮恰姆夫人、珀莉
第二幕		
四	《Melodram》（麦基与珀莉分别时唱的歌）	麦基
	《珀莉之歌》（麦基与珀莉分别时唱的歌）	珀莉
楔子	《性迷恋之歌》I、II	皮恰姆夫人
五	《拉皮条者歌谣》	麦基、詹妮
六	《生活快乐歌谣》	麦基
	《嫉妒二重唱》	露西、珀莉

续表

场次	歌曲	演唱者
第二幕结束	《三分钱终曲》Ⅱ	麦基、皮恰姆夫人、旁白
第三幕		
七	《性迷恋之歌》Ⅲ	皮恰姆夫人
	《人类的追求无济于事之歌》	皮恰姆
	《所罗门之歌》	詹妮
八	无	
九	《Ruf Aus Der Gruft》	麦基
	麦基请求每个人原谅的歌谣	麦基
	《Gang zum Galgen》	皮恰姆
第三幕结束	《三分钱终曲》Ⅲ	众人

三 《三分钱歌剧》的音乐分析

（一）音乐元素的多元化

1. 爵士乐元素

爵士乐元素是《三分钱歌剧》最重要的音乐特征。布莱希特与魏尔合作时就曾商讨过，《三分钱歌剧》讲述的是现实社会底层小人物的故事，所

以选用的音乐应该是贴近此类人物的音乐。魏尔创作时特地采用了当时在德国市民阶层流传广泛的爵士乐。魏尔也未曾想到将此类流行乐与传统艺术音乐相结合的尝试，会成为他创作中重要的音乐特征。

首先从乐队编制来看，魏尔抛弃了传统歌剧中大型的乐队编制，利用爵士乐队中常用的乐器形成了小乐队编制。这样设计的乐队编制从音色上就给予人爵士乐的感受。《尖刀麦基小曲》的乐队编制就是典型的爵士小乐队编制：

Ⅰ. 中音萨克斯（高音萨克斯）

Ⅱ. 次中音萨克斯

Ⅲ. 小号

Ⅳ. 长号

Ⅴ. 班卓

Ⅵ. 打击乐组

Ⅶ. 风琴（钢琴）

《三分钱歌剧》中的每一首歌曲所采用的编制都不尽相同，以下是《三分钱歌剧》中所用到的全部乐器：

Ⅰ. （中音）萨克斯、长笛、短笛、单簧管、（高音）萨克斯

Ⅱ. （次中音）萨克斯、单簧管、大管、（高音）萨克斯

Ⅲ. 小号1

Ⅳ. 长号、低音提琴

Ⅴ. 班卓琴、班多钮手风琴、大提琴、吉他、曼多林

Ⅵ. 蒂姆巴尔鼓、定音鼓、打击乐组、小号2

Ⅶ. 风琴、鼓气簧风琴、钢琴、钢片琴

在爵士乐中，通常重低音会一直持续不断地进行，每一个低音都颗粒分明，为音乐增添持续前进的动力，一般由低音提琴演奏。《不要让之歌》中魏

尔就采用了这一元素,不过低音提琴换成了大提琴。(参见谱例1)

<div align="center">谱例1</div>

2. 流行小曲元素

　　流行小曲元素是《三分钱歌剧》不可或缺的一个音乐元素。魏尔在音乐创作中除了使用靠近市民阶层的爵士乐,也采用了当时在民间、酒厅广为流传的流行小曲。《尖刀麦基小曲》这首乐曲的曲调原本在街头艺人间流传,是一首广为人知的小曲。魏尔将歌曲曲调与传统变奏曲式相结合,将歌曲升华成更有艺术价值的乐曲。此曲的旋律质朴简单,乐句整齐,基本上八小节为一个乐句,旋律音域在一个八度之内,充分吸收了流浪艺人在街头吟唱的特色。(参见谱例2)

<div align="center">谱例2</div>

　　《拉皮条者歌谣》是《三分钱歌剧》中少见的抒情小曲。此曲讲述的是麦基与妓女詹妮回忆之前的风尘往事,是一首对唱歌曲,演员演唱时速度

较慢,声音轻柔,旋律悦耳。虽说此曲是抒情小曲,但是探戈舞曲节奏作为伴奏节奏型贯穿全曲,颇有一种二人以前风花雪夜生活的影子。此曲 e 小调开始,中间转到 f 小调,在转到 C 大调,最后结束在 f 小调主音上。(参见谱例3)

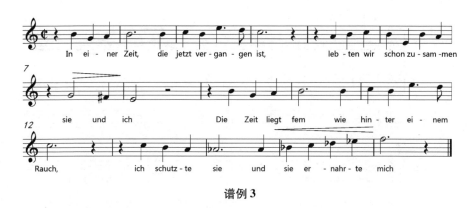

谱例 3

贯穿全曲的探戈节奏:

谱例 4

3. 新古典主义元素

第一次世界大战后,新古典主义音乐这个概念出现。新古典主义音乐反对浪漫主义音乐的标题性与主观性,也不认同印象主义、表现主义的自我与浮夸,认为音乐应复古,回到巴赫、莫扎特时期,音乐应少出现半音化进行,伴奏织体简化,要有明确的终止式,将现代写作技法与之结合。

　　《序曲》全曲多次转调，c 小调开始，中途多次转调，最终 C 大调结束，调性进行较为现代，充满了魏尔独特的多调性音乐特征。伴奏织体简单，以四分、二八织体为主，没有弱起，重音明确。《序曲》是魏尔运用现代写作技法与巴洛克时期的音乐体裁——赋格结合而成的乐曲。（参见谱例 5）

谱例 5（谱例中有省略部分乐器）

传统歌剧中的音乐体裁多样,有咏叹调、宣叙调、合唱、重唱等音乐演唱形式。《三分钱歌剧》的音乐主要是多首歌曲的连缀,都是贴近人民生活的通俗歌曲。魏尔在创作这些流行歌曲的时候也借鉴了传统歌剧中的音乐体裁。《三分钱终曲》第一段中,珀莉、皮恰姆夫人和皮恰姆三人评论关于人生境遇风险时,就借鉴了传统歌剧中宣叙调这一音乐方式。此曲后部分的音乐伴奏织体是规整的二八节奏,旋律音域在一个八度之内,一字一音,平稳进行。(参见谱例6)

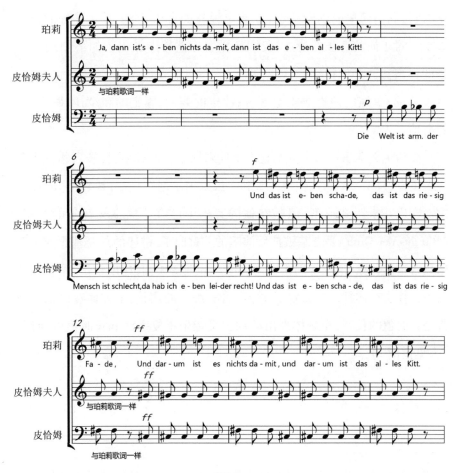

谱例6

4. 简约主义元素

　　简约主义这一概念最开始出现在建筑界,后来音乐家们将这一概念引入音乐创作中形成了简约主义音乐。简约主义音乐是西方继序列音乐与偶然音乐后的又一音乐流派,原因是音乐家对先锋派音乐提出质疑,觉得单纯追求理性的写作技法而忽视音乐的可听性这种做法,随着社会的发展已经不再适用。他们认为音乐应该回归到调性音乐,采用有限的音乐材料,利用简单的创作手法,创造出悦耳的音乐,给予听众美好的感官感受。对于简约音乐的特点,美国音乐家库斯特卡做出了如下归纳:"限制的音高和节奏材料;调性或新调性语言;自然音体系;重复手法的使用;相位移动;单纯的演奏或固定低音;固定的旋律;固定的和声;不确定性;长时值。"[①]

　　简约主义音乐在二十世纪五十年代末期于美国成型,代表人物是史蒂夫·里奇(Steve Reich)、特里·莱利。虽说魏尔创作《三分钱歌剧》时简约主义音乐并未正式成型,但是在他的音乐中已有简约主义音乐的影子。《Ruf aus der Gruft》是麦基被捕后演唱的一首曲子,讲述的是麦基想通过贿赂狱警逃出监狱,但因筹码不够而失败。此曲 3/4 拍,速度较快,整首曲子的下方伴奏织体都是"二八四",伴奏音有细微的调整,上方伴奏声部全曲都是长时值的长音,充分体现出简约主义音乐重复手法和长时值的使用。(参见谱例 7)

　　① 库斯特卡:《20 世纪音乐的素材与技法》,宋瑾译,北京:人民音乐出版社,2002 年,第235 页。

谱例 7 (谱例中有省略乐器)

《Gang zum Galgen》全曲只有五小节，皮恰姆在说话的时候，此曲作为背景音乐不停地反复演奏，体现了简约主义音乐中固定旋律、重复手法的使用。（参见谱例8）

谱例8

（二）音乐的功能

1. 音乐的叙事性

叙事性这一功能从歌剧诞生起就已存在，是歌剧最基本的功能。《三分钱歌剧》作为一部"叙述剧"体裁的作品，音乐与剧本的叙事性毋庸置疑。作品中有大量的叙事性歌曲。

第一幕第三场，珀莉回到家中，唱了一首《芭芭拉之歌》（参见谱例9）向父母暗示她与麦基已经结婚。这支小曲整体上旋律起伏并不大，以说唱

为主,演员在演唱过程中将生活的讲话语气带入到演唱中,使讲述的痕迹加重,平铺直白叙述自己的想法。《海盗詹妮》(参见谱例10)与《拉皮条者歌谣》(参见谱例11)在《三分钱歌剧》中非常具有代表性的叙事型歌曲。它们的旋律起伏都不大,旋律音一般都维持在一个八度内,以十六分音符、八分音符的节奏型为主,通常一字一音,只有在少数结尾处会出现长音。

谱例 9　《芭芭拉之歌》

歌词:想当初我还天真烂漫,

我也和你一样,

相信有一天,会有人来追我,

那时我必须知道,我该知道怎么办。

若是他家财万贯,

若是他讨人喜欢,

若是他的衣领平常日子也干净,

若是他懂得怎样与女人周旋,

那时我会对他说:"不行。"

………①

① 贝托尔特·布莱希特:《三毛钱歌剧》,张黎译,上海:上海译文出版社,2012 年,第 47 页。

谱例10 《海盗詹妮》

歌词：先生们，今天您看见我刷洗酒杯，

还给每个人铺床又叠被。

您赏我一个便士，我急忙道声谢谢。

您看我破衣烂衫，还有这寒酸酒店！

可您不知道自己在和谁交谈。

‥‥‥‥‥①

① 贝托尔特·布莱希特：《三毛钱歌》，第34—35页。

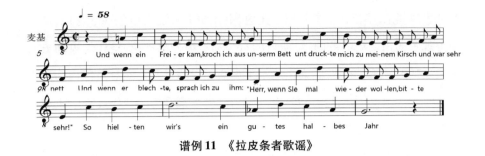

谱例 11 《拉皮条者歌谣》

歌词：………

　　一旦来了嫖客，我就爬下床去，

　　灌上一肚子烧酒，人变得挺和气。

　　他付钞票时，我对他说：先生，

　　您若是愿意再来——欢迎您。

　　………①

2. 音乐的间离性

　　间离性是布莱希特"叙述剧"戏剧中一种重要的表现手法。在传统的戏剧表演体系上，演员在表演时要与角色合二为一，要与角色相融合，最终成为角色，这是所有演员所追求的最高境界。但是在布莱希特"叙述剧"戏剧体系中，对这种表演方式采取否定的态度，并提出"间离性"这种新的表演理论——"在表演方法上，它要求演员与角色保持一定的距离，演员要高于角色，驾驭角色，表演角色，要用理智支配感情，用训练有素的优美动作去表演人物，揭示角色行为的社会目的性，使观众从容不迫地欣赏艺术，观察思考人生问题。"②

① 贝托尔特·布莱希特：《三毛钱歌剧》，第 79 页。

② 中国大百科全书编辑委员会：《中国大百科全书》（第二版）第三卷，北京：中国大百科全书出版社，2009 年，第 43 页。

这种表演理论,不仅让演员驾驭了角色,更让演唱者跳出角色这个身份,从一个旁观者的角度演唱歌曲,对演员的行为和事情做出评论,这样的表演方式丝毫没有诱导观众的想法,而是给予了观众无限的思考空间对角色行为做出理性的观感,最终达到间离性效果。魏尔在与布莱希特的合作过程中也将这一理论运用到音乐创作上。

第一幕第二场中的《爱情歌曲》是麦基与珀莉结婚后的一首合唱曲,此时是男女主人公感情最浓烈之时,理论上讲歌曲的伴奏理应是甜美、缠绵、明亮的,但是《爱情歌剧》的开头便给予人一种极度不安的情绪。伴奏下方是由钢琴演奏,伴奏音形是颤音,右手音向上"g^1-$\sharp g^1$-a^1-$\sharp a^1$"左手音向下"g^1-$\sharp f^1$-f^1-e^1",营造出让人紧张不安的氛围。而在这紧张的气氛中,麦基与珀莉的对白却是情意绵绵,对白与伴奏产生出强烈反差。这种伴奏与对白的间离让观众对男女主角的爱情做出理智的看法。(参见谱例12)

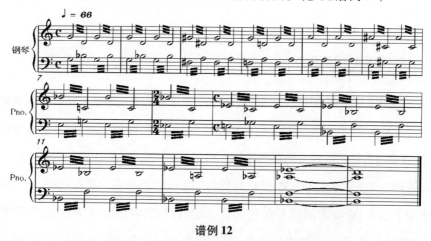

谱例 12

歌词:麦基:你可看见那苏侯天上的月亮

　　　珀莉:我看见了,亲爱的。

　　　　　你可听见我的心儿在跳? 情哥哥?

　　　麦基:我听见了,情妹妹。

　　珀莉：你去哪里，我也去哪里。

　　麦基：你在哪里，我也在哪里。①

　　《爱情歌曲》全曲都在小调上进行，整体的曲风较为阴郁、停滞不前，歌词也并不甜蜜，这与男女主角的新婚甜蜜现实情况不符，这是乐曲、歌词与现实情况的间离。在男女主角合唱时，会有多处地方全曲休止，这些休止阻碍了观众的连续观赏，从而让观众从男女主角的表演中脱离出来，不被男女主角的演唱所感动，而是从始至终带着一种审视的态度来观看他们的表演行为，做出理性的观感。（参见谱例 13）

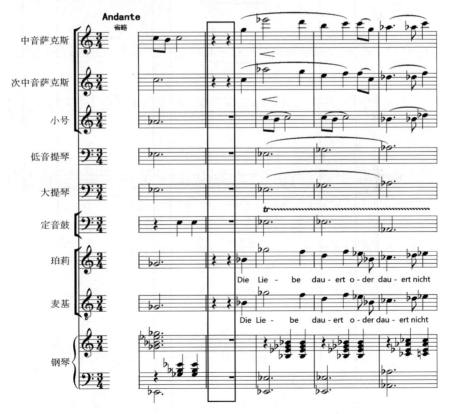

① 贝托尔特·布莱希特：《三毛钱歌剧》，第 45 页。

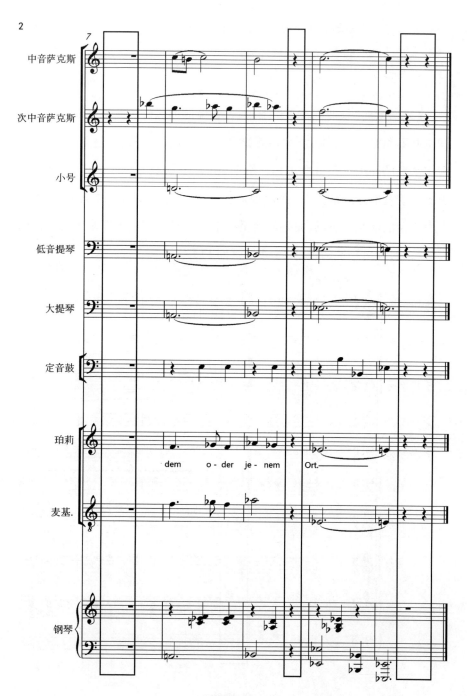

谱例 13

歌词：二人（合唱）

　　　你看那结婚登记处也没发证书，

　　　鲜花也没摆在圣坛上。

　　　我也不知道你的婚纱来自哪里，

　　　爱神木的花冠，也没戴在头上。

　　　扔掉你那吃饭用的碗，

　　　不要抓着不放！

　　　爱情长久还是不长久，

　　　不管在哪里，全都一个样。①

《三分钱终曲》第二段是麦基与皮恰姆夫人二人演唱，一个是强盗头子，一个是奸商夫人，两个都代表着社会阶层中老于世故的角色。《终曲》Ⅱ所表达的内容是在这个资本垄断、政府腐败的社会，人们靠什么而活。二人在演唱此曲时已经完全脱离剧情与角色，作为一个旁观者非常冷静地阐述和评论人们如何活下去。这首曲子的伴奏下方，钢琴的伴奏节奏持续稳定，呈现出一个"后附点加四分音符"，音高持续上升"♭e¹-♭g¹-♯g¹-♯b¹-♭e²-♭g²"，一直营造出将要到达高潮的紧张气氛。音乐到达高潮后，伴奏转变成"前八后十六"的有力节奏型。歌曲伴奏从头至尾都是非常有力、激烈、躁动的，但是歌曲的演唱旋律却是平稳的。有力向上的伴奏与平稳旋律的结合，加上演员们冷静的演唱，布莱希特的"间离性"在魏尔的音乐中诠释得淋漓尽致。（参见谱例14）

① 贝托尔特·布莱希特：《三毛钱歌剧》，第45—46 页。

谱例 14

歌词：麦基：先生们，你们教我们如何规矩地生活，

如何避免犯罪和作恶。

首先你们要让我们填饱肚子，

然后你们才可以高谈阔论：如何生活

………

首先也要让贫穷的人们，

从大面包上切下他们自己的份额。

………

合唱：先生们，切勿自作聪明：

人活只能依靠作恶！①

3. 音乐的嘲讽性

《三分钱歌剧》这部作品在历史上就是讽刺资本主义社会的经典作品，在布莱希特的改编剧本中有许多让人匪夷所思的讽刺设定与情节。比如：强盗头子与警察局局长是朋友，虽然他们相互利用，但从古至今这两种不可共存的人群却在这个时代得以"和谐相处"；乞讨可以成为一种可买的商品；女儿成为父亲的私有财产；无恶不作的强盗却因女王殿下的加冕仪式而成为尊贵的伯爵……这些情节与人物关系在旁观者看来多么讽刺！魏尔对这种讽刺性深有感触，所以他在为《三分钱歌剧》创作音乐时与剧情相结合运用了许多嘲讽性的曲调。

《尖刀麦基小曲》是序幕歌曲，由台上的乞丐、小偷、妓女等下层小人物一起唱的一首非常欢快的街头小调，内容讲述的是强盗头子麦基的恶行。此曲

① 贝托尔特·布莱希特：《三毛钱歌剧》，第101—102页。

运用了变奏曲式,弱起开始,主要是变换伴奏织体,为歌曲增添了活泼感,全曲在大调上进行,演唱旋律都是上扬音调,音域不超过一个八度,听觉上给予观众明亮、愉悦的感觉。在传统歌剧中,歌词内容如果如此出格,那么作曲家在创作时会对音乐情绪有意识地做出起伏,最后引出高潮,给予观众感官上的享受。但这首小曲从始至终的音乐情绪都是稳定的,没有过多起伏,似乎对歌曲表达的内容漠不关心,但最后曲调与歌词相结合,明亮的音乐与丑恶的内容形成强烈对比,充分显示了音乐的嘲讽性。(参见谱例 15)

伴奏音型:

主题:

变奏一:

变奏二:

变奏三：

变奏四：

演唱旋律：

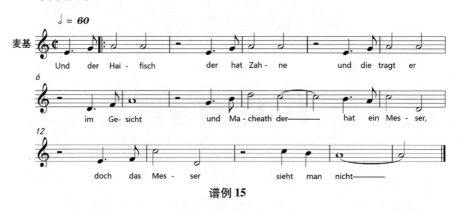

谱例 15

歌词：齐：你看那鲨鱼,它满嘴獠牙,

　　　　　尖牙利齿都露在脸上。

　　　　　你看那麦基,他有把尖刀,

　　　　　这把尖刀他怀中藏。

　　　　　………

詹妮·托勒被人发现，

他的胸口挨了一刀。

刀子麦基在码头上闲逛，

他对这事儿可完全不知。

·········

你看那小寡妇年轻又漂亮，

她的姓名响当当。

一觉醒来，她遭人强暴，

麦基呀，你给的价钱是多少？①

《皮恰姆的清晨赞美诗》是第一幕第一场的第一首歌曲，由皮恰姆演唱。魏尔在设计此曲的伴奏时运用了赞美诗的伴奏形式。赞美诗一般出现在基督教礼拜仪式上，是赞美上帝的诗歌，是教堂音乐重要的组成部分。赞美诗的常用伴奏乐器为风琴，所以这首歌曲魏尔只用了风琴伴奏。全曲在 g 旋律小调上进行，速度较慢，伴奏织体简单，旋律也在不停地反复进行，和弦都在同一调性上进行，终止式是收拢性的完全终止，在第二段旋律上方有女声出现，与皮恰姆形成二重唱结构，美声唱法的演绎让此曲凸显出赞美诗的纯洁性。无论是从音乐进行的分析看，还是从感官上的感觉看，此曲给予观众的感觉是纯洁、美好、和谐的。但是如此圣洁、虔诚的伴奏所搭配的歌词却是揭露人性险恶、不堪，甚至调侃上帝会"惩罚"恶人。这两者结合的"赞美诗"体现出了音乐的嘲讽性。（参见谱例 16）

① 贝托尔特·布莱希特：《三毛钱歌剧》，第 4—5 页。

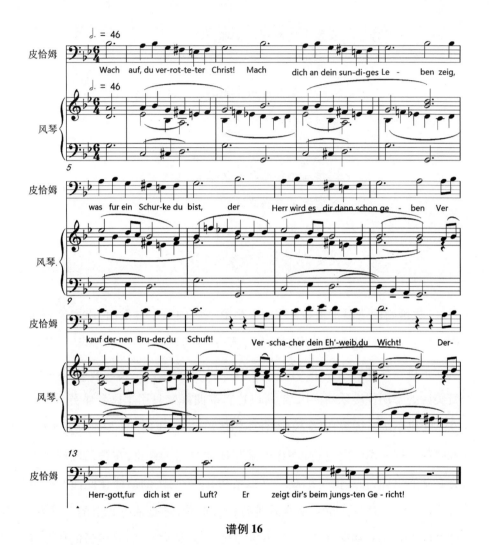

<div align="center">谱例 16</div>

歌词：醒来吧，你这堕落的基督徒！

开始你罪恶的生活吧！

让人瞧瞧你是个怎样的无赖，

上帝一定会把你惩罚。

出卖你的兄弟吧，你这恶棍！

高价兜售你的老婆吧，你这流氓！

对我主上帝，你全不在意？

世界末日来临，他要审批你！①

四　《三分钱歌剧》的社会批判

《三分钱歌剧》塑造了一个人们依靠金钱而活、自私自利冷漠无情的社会，揭露了社会黑暗现状与资本主义的剥削本质，对资本主义的金钱利益本质进行了深刻的批判。在剧中，皮恰姆是一个经营着名为"乞丐之友"商店的奸诈商人，他将《圣经》作为工具，将乞讨作为商品，利用人民的同情心收取大量的不义之财。他租赁乞讨工具给乞丐，并教他们乞讨的技巧去骗取人民手中的钱财，然后再收取乞丐们高额费用。最令人毛骨悚然的是，他的这些行为不会让他的内心产生任何负罪感，他认为这些都是自己靠智慧所得，充分显示出资本主义的剥削本质。麦基在剧中的身份是一个臭名远扬的强盗，并且四处留情，欺骗女性的感情，但是布莱希特却将他的表面形象塑造成一个风度翩翩的优雅绅士。这样的强烈反差讽刺了当时剥削百姓们的道貌岸然的"绅士"们，无论一个人的表面有多完美，只要他的内心是腐烂的，那么他就是不堪的。麦基虽然是强盗，但是拥有着私人财务管理，他认为强盗是一种职业，偷窃是一种"合法"的谋生手段。麦基代表着资本家，强盗这一职业也影射资本家们的合法经营其实和强盗没什么本质上的区别，同样是剥削百姓的微薄利益，让百姓们无处申诉。

①　贝托尔特·布莱希特：《三毛钱歌剧》，第7—8页。

　　《三分钱歌剧》中麦基、皮恰姆、布朗等人是资产阶级的代表,被剥削阶层的代表人物是珀莉、詹妮、乞丐们和麦基的手下。珀莉是资本家皮恰姆的女儿,按理说她是属于资产阶级,但是被父亲视为私有财产,被麦基欺骗感情,她一直作为一个弱者站在被动的位置。乞丐们与麦基的手下虽说是牟取着不义之财,但是在这途中,他们一直是被资产家们利用的人物,生活充满着无奈。布莱希特通过这些人物关系,表达出资本家们会因为利益的诱惑剥削弱者,而这些弱者也会被生活所逼迫,去做出卖自己灵魂的事。这种人物关系与表达手法让观众能够从一个全新的视角看透资本主义社会资本家们的剥削本质,也充分表达出人性的不堪与复杂。

　　《三分钱歌剧》中人物间的关系都是靠利益维系,事情的起因是利益,结局也是利益。皮恰姆得知珀莉与麦基私奔后的反应不是担心女儿的安危,而是私有财产被"窃取"后的愤怒。麦基被捕后,有两个故事情节很好地体现了"利益"这一词。第一次被捕时,麦基想换一副轻一点的手铐,狱警的回答让观众惊愕,不同的手铐有不同的价钱,甚至不带也是被允许的,只有你有足够的金钱。第二次被捕时,麦基贿赂狱警一千金币,让他放自己出去,结果是一千金币无法凑足以失败告终。妓女詹妮与麦基曾是情人,但是詹妮为了金钱出卖了麦基。从布莱希特这些不经意间细小的情节我们可以探知,在资本主义社会,人与人之间的关系都是依靠"利益"维系,这是个毫无情感的冷漠社会。

　　从古至今警察与强盗都是不可共存的,警察是正义的代表,强盗是邪恶的代表,但是在《三分钱歌剧》中,强盗麦基与警察局局长布朗却是拜把子兄弟。麦基会与布朗分赃,布朗会利用职务之便帮麦基消除犯罪记录,两者相互利用。剧中的这些设定都影射了当时官商匪勾结剥削百姓,政府腐败无能。《三分钱歌剧》最后结局是无恶不作的强盗麦基因为女王的加冕仪式而释放,并成为贵族,这让女王的加冕仪式看起来是如此可笑与荒

唐。这些匪夷所思的情节都告诉观众,麦基这样的江洋大盗与权贵相比,只是小巫见大巫,不足挂齿。这些故事情节、人物关系的设定都深刻地揭示了资本主义社会官匪一家的本质,充分体现出资本主义社会秩序的扭曲。

结　语

通过上文笔者对《三分钱歌剧》的分析,可以看出其独特的艺术魅力与音乐特征。布莱希特与魏尔思想上的碰撞,得以让此剧从二十世纪众多歌剧中脱颖而出,成为二十世纪上演率奇高的歌剧。笔者认为此剧对当代歌剧创作有以下几点启示:

1. 音乐与戏剧的完美配合。布莱希特改编《三分钱歌剧》初衷是希望对二十世纪病态社会进行深刻地揭露与批判,他提出了"叙述剧"理论,并采用"间离性"的表演方式将之实现。《三分钱歌剧》不是单纯的戏剧,它是结合音乐与戏剧为一体的歌剧,所以布莱希特"叙述剧"戏剧需要魏尔的音乐与之配合,才能达到"间离效果"。笔者上文分析的音乐功能这一部分,就是魏尔在音乐上与布莱希特戏剧观的完美配合,戏剧的"间离性"与音乐的"间离性、嘲讽性",它们的完美配合才得以实现"叙述剧"的现实目的。

2. 传统与流行的结合。魏尔在音乐史上并不属于主流作曲家,因为他的音乐特色偏向通俗化,更注重音乐的可听性,当时流行的理性音乐创作并不在魏尔的创作理念中。笔者上文分析了《三分钱歌剧》中音乐元素的多元化,这是魏尔对歌剧创作做出的全新尝试。剧中音乐元素有爵士乐、流行小曲、新古典主义音乐、简约主义音乐。音乐采取的作曲手法是正统

的创作手法,但是演唱旋律都是朗朗上口,让听者可以很快记住并留下深刻印象,这是《三分钱歌剧》成功的基本因素。

　　3. 艺术与社会的关系。就以音乐来看,从古罗马古希腊开始,中间经历文艺复兴、中世纪、巴洛克、古典主义、浪漫主义,再到二十世纪的各种音乐流派,这些音乐风格都是随着社会的变迁而改变的。所以说社会现象就像是一口灵泉,给予艺术家们源源不断的创作灵感。艺术作品是最能反映社会现状的承载物,也是对社会现状做出评论的表达手法。《三分钱歌剧》就是一个很好的例子,歌剧中塑造的小社会是对当时资本主义社会的具象化展现,各色人物都是对社会上不同阶层人物的影射,以小见大,由浅到深地揭示、批判了资产阶级的剥削本质与病态扭曲的社会秩序。

　　库尔特·魏尔在音乐史上是一个容易被忽视的作曲家,因为他不属于当时主流作曲家。国外也是因为1983年"魏尔—雷尼亚研究中心"向公众开放后,对魏尔的研究才逐渐增多,但国内的研究成果至今都较为稀少。魏尔除了《三分钱歌剧》,还有许多优秀的作品未被大众了解,所以笔者希望以后学者们可以给予魏尔更多的关注,不要让这颗明珠蒙上烟尘,失去光芒。

参考文献

1. 罗伯特·摩恩:《诺顿音乐断代史丛书二十世纪音乐——现代欧美音乐风格史》,陈鸿铎译,杨燕迪校,上海:上海音乐出版社,2014年。

2. 谢贝拉:《库尔特·魏尔》,张黎译,北京:人民音乐出版社,2011年。

3. 唐纳德·杰·格劳特,克劳德·帕利斯卡:《西方音乐史》,余志刚译,北京:人民音乐出版社,2010年。

4. 贝托尔特·布莱希特:《三毛钱歌剧》,张黎译,上海:上海译文出版社,2012年。

5. 约瑟夫·科尔曼:《作为戏剧的歌剧》,杨燕迪译,上海:上海音乐学院出版社,

2008 年。

6. 《新格罗夫音乐与音乐家词典》(第 27 卷),长沙:湖南文艺出版社,2001 年 8 月第 2 版。

7. 沈旋主编:《西方歌剧辞典》,上海:上海音乐出版社,2011 年。

8. 余匡复:《布莱希特论》,上海:上海外语教育出版社,2002 年。

9. 余匡复:《世纪文学泰斗——布莱希特》,成都:四川人民出版社,2002 年。

10. 居其宏:《歌剧美学论纲》,合肥:安徽文艺出版社,2003 年。

11. 钱苑、林华:《歌剧概论》,上海:上海音乐出版社,2003 年。

12. 钱平、王丹丹:《西方音乐体裁及形式的演进》,上海:上海音乐学院出版社, 2003 年。

13. 赵鑫珊:《希特勒与艺术》,天津:百花文艺出版社,1996 年。

14. 中国大百科全书编辑会:《中国大百科全书》(第二版)第三卷,北京:中国大百科 全书出版社,2009 年。

15. 库斯特卡:《20 世纪音乐的素材与技法》,宋瑾译,北京:人民音乐出版社,2002 年。

1. 姜丹:《库尔特·魏尔:三分钱歌剧》,《音乐艺术》1994 年第 2 期。

2. 卞之琳:《布莱希特戏剧印象记》,《世界文学》1962 年第 5 期。

3. 关伯基、常敬仪:《星月交辉——〈三角钱歌剧〉与其原作〈乞丐歌剧〉》,《星海音乐 学院学报》2008 年第 4 期。

4. 杜宁远:《超越时空的经典——布莱希特和〈三毛钱歌剧〉在中国》,《中外文化交 流》1999 年第 2 期。

5. 郑晖:《娱乐与尖锐,而非仅仅惬意的玩笑——〈三分钱歌剧〉的艺术价值与当代启 示》,《吉林艺术学院学报》2012 年第 5 期。

后　记

时隔三年,音乐学系继续甄选出 2015 年至 2018 年间产出的优秀本科生论文,荟萃至《芊绵集》出版。

第二辑的内容分为两个部分,即"全国高校音乐书评比赛获奖文章"和"广西艺术学院本科优秀毕业论文选编"。"书评"共十二篇,是这三年期间我系学生在"人音社杯"全国高校学生音乐书评比赛、中国—东盟音乐周音乐评论比赛中获得名次的所有篇目。"毕业论文"未分名次,其来源于,广西艺术学院每年对各专业毕业生的优秀毕业作品进行按比例"再择优"授予"优秀毕业论文/作品"的荣誉,本集内容在策划初期,拟全部呈现获得此荣誉的论文,因多方原因,最后选定八篇进行出版。这两部分篇目的排序,依照奖项等级及获奖者年级等因素来进行。

音乐学系基于其理论型专业的特质,学生的主专业作品以论文形式来呈现。现行的人才培养模式为"2+2"模式,即本科四年制的培养时限中,第一、二学年为专业基础培养阶段,以集体课学习为主;第三、四学年为专业方向培养阶段,每位学生都有专业方向导师为其开设专业个别课,主专

业作品就是指两学年四学期的专业课期末考试论文。《芊绵集》所选"书评"和"毕业论文",恰是音乐学系学生进入专业方向学习的第一篇习作和本科阶段的最后一篇成果,可视为音乐学专业人才培养效果的阶段性对比。以"书评"来廾启青年学生音乐学专业论文写作的修炼之路,最主要是向学生们强调阅读专业文献的重要性和必要性。这既是厚实专业基础的培养方式,也是为学生构建了正确的学习观念,以及治学方法、态度。第一篇稚嫩的习作,放置到全国比赛中进行成果检验,获奖的喜悦极大刺激学生们的求知欲望,也让更多的学生开始投身于更宽广的思考和独立探索中。人才的成长过程是复杂的,成长期也是漫长的,虽然获奖并不意味着未来的道路畅通无阻,但经过与导师进行两年时间的磨合与配合,终有学生发现理论研究工作的精彩与价值意义所在,将饱满的激情、纯美的初心、清秀的语汇、新锐的观察,凝炼成这些万字佳作,为自己的大学时代画上圆满的句号。而从"书评"到"优秀毕业论文",不仅仅是看得见的字数倍增、框架扩容、视域拓广,也萦绕着指导教师深沉、浓烈的哺育之情,出色的成果必然是师生双方的相互信任与给予,音乐学系的学术传承与道统延续,应体现为实用见利的知识、素质、能力层面的物质,还有赤诚仁爱的人文情怀,这二者诠释了"亲爱精诚"的校训,也将《芊绵集》作为广西艺术学院八十周年华诞的献礼。

　　感谢为《芊绵集》第二辑付出艰辛和努力的师生和给予关怀的同仁、前辈、朋友们!感谢多年来关心和支持音乐学系,并在炎热暑期的诸多学术活动之中专门抽时间品读书稿,诚挚为书作序的杨燕迪教授!特别鸣谢学校教务处提供的出版经费,立项时值 2017 年 11 月,正是事务纷繁、千头万绪的"年关"时段,从提出申请到与出版社签订合约只用了不到三十个工作日的时间,2018 年编者调任教务处后,亲历了每一项经费出入所需流转的多个环节,更深刻体会到教务处同仁们对教学成果出版的热忱支持与周到

服务。诸多感恩，唯不断进取，以更多优秀成果立德树人。

　　2018 年对于本科教育来讲意义重大，教育部部长陈宝生 6 月 22 日在新时代全国高等学校本科教育工作会议上的讲话，将"人才培养是大学的本质职能，本科教育是大学的根和本"作为高校"双一流"建设的重要导向，广西艺术学院的"音乐与舞蹈学"也进入自治区一流学科建设行列，配合一系列的建设规划落实，音乐学专业与部分专业，以专业群的姿态，迈向自治区教育厅 2018—2020 年广西本科高校特色专业及实验实训教学基地（中心）建设项目的更高建设平台。未来征途远大，明日气象更新，《芊绵集》定以绿意殷殷，草木芊绵，繁盛不息的生命力，呈现更为卓越的教学成果。

<div style="text-align:right">编　者</div>

<div style="text-align:right">2018 年 8 月 16 日</div>